詩的威尼斯 攝影集

羅旭華 ——— 著

林財丁教授東海大學退休紀念

接到林老師即將榮退的訊息，我正從義大利波隆那（Bologna）搭乘高速鐵路列車前往威尼斯（Venezia；Venice），與老師有關的一些故事以及當時的景象，在心中，詩一般逐一具象著、又緩緩抽象消散著，而此時周遭操著如歌的拉丁根義大利語的人們，不斷交談、不停唱著……

地圖

從散塔露西亞（Santa Lucia）火車終點站搭乘水上巴士前往威尼斯聖馬可區（San Marco），威尼斯大運河（Canal Grande）上的美景幢幢如詩，且一幀迫不及待緊接著另一幀，如眼前亞得里亞海（Adriatic Sea）潮水般波波湧來：

悲情之詩如歐洲十字軍東征於此地集結出發，仇殺的幾個世紀中古慘澹歷史即將一幕幕上演。誕生於威尼斯的韋瓦第、提香與貝里尼、卡諾瓦……等，文藝復興前後人類的藝術顛峰之作，許許多多於此地被啟迪而創作。沒有一天踏上了威尼斯的土地，也從來不曾親炙威尼斯灣潟湖海水的莎士比亞，竟能僅憑著想像，就譜出了《威尼斯商人》（*The Merchant of Venice*）劇作中的厚重友誼與聰慧的喜笑吵嘴。復仇之詩在米開朗基羅流放此地數年時，輕狂的心中不停地繪著、繪著，油彩一層又一層。政治性的詩作，在這個存在了約 1,100 年的中世紀威尼斯共和國（Serenìsima Repùblica Vèneta；Republic of Venice）強盛之際，一點也不少見；即使這個海上國家即將滅於勢不可擋的 1797 年拿破崙壓境大軍時，源出於人性

的各種政治運作，仍然在極目望去古希臘、羅馬的圓頂與古典列柱上，不斷覆雨翻雲著。威尼斯的探險之詩則隨著馬可波羅這位眾所周知出生且定居於威尼斯的商人探險家累牘成篇，現在還在他家中略略染灰的乳白石牆上周遊迴盪著，連當今可以由此探索全球的威尼斯國際機場都以馬可波羅命名，我在河道中輕碰不斷撫著建築根基的墨綠色潟湖海水，好像輕觸到了牆內正飄出來的一齣當代歌唱新劇。海明威在威尼斯托切洛海島（Trochello）上，一邊毫不忌憚地吃著生牛肉，喝著水蜜桃氣泡酒，一邊書寫了得到重大惡評卻也啟發了自己的晚年巨著《老人與海》（ The Old Man and the Sea ）的《渡河入林》（ Across the River and into the Trees ）。浪漫主義詩人拜倫於此構思並寫下生前未能完成的《唐璜》（ Don Juan ）、印象畫派大師莫內在聖馬可島（ San Marco Island ）與聖馬可廣場（ San Marco Piazza ）上，以陽光為師臨摹了無數次的光影。情愛之詩，在以浪漫最為著稱的這個水都更是俯拾皆是，彷彿隨時可以從我身邊的知名巷弄中溢出幾十行來！

威尼斯作為基督教文明奠基與羅馬帝國的重要城市，這麼多知名教堂與宗教作品環繞之下，信仰之詩呢？信仰之路呢？在大運河上我忖度著。

旅店辦理入住時，一直開心微笑著的接待人員認真地說著，飯店早就為各國遊客備妥了免費的多種語言威尼斯地圖，請我自行取閱，「可以避免迷路喔！」我也立刻微笑著說：「我早就已經充份準備要好好來一場很棒的迷路了！」（ I'm fully ready for a wonderful labyrinth! ）我們都笑了，但我是認真的，我並沒有拿走這份身旁唾手可得的為全球旅人備妥的威尼斯旅遊地圖，此行之初我已決定在迷途中不斷發現驚喜。

我是個37歲才唸碩士，45歲拿到第一個博士學位的晚慧專業經理人，成長過程中，高等教育對我而言有點豪奢，而林老師就是適時的一張人生地圖，他會指引，但最有趣也相當珍貴的，則是他會選擇成為我這位

知識、信仰與人生尋路者的朋友，有時與我一起迷路、探索，並在路程中找到意義、發現驚喜。

飛行獅子

　　我的第二個博士學位「本來」應在劍橋大學（University of Cambridge）取得，更確切地說，於台灣獲得第一個管理博士學位之後，我申請了英國劍橋大學工程系（Department of Engineering）製造研究所（Institute of Manufacturing）博士班，且連續二年都收到劍橋大學工程系博士班入學審查委員會的許可，以「商業模式創新」（Business Model Innovation）為題的博士論文初稿也已經寫了幾十頁。第一年入學許可的學院院籍是羅賓森學院（Robinson College）（1977年成立，是劍橋大學最晚設立的學院），第二年接受我的學院則是我非常鍾情，成立於1326年，劍橋第二所最古老的學院克蕾爾學院（Clare College），學院並擁有康河上被公認最美的第一座石橋克蕾爾橋，以及英國最美麗的庭園之一。這二個年度申請劍橋大學入學許可，我都請林老師為我寫推薦函。「本來」之意，也在於我離開了當時已經投身超過20年的金融業，猶豫斟酌之際，終於選擇不進入劍橋攻讀工程博士（同時至跨國顧問公司服務），而直接跨領域前往製造與科技產業服務，擔任台灣電子產業上市公司董事長與機械業總經理職務，劍橋與康河的美景因此不能在眼下，僅能在夢中了。

　　我為人寫推薦函，我也曾收到各式推薦函，此生我讀了許許多多的推薦函，而林老師為我所寫的推薦函，是我至今寫到、收到與讀到的推薦函中最好的一份！好在於他深刻地以幾年對我的認識，具體描繪我這位被推薦人，較我原來自己所擬的初稿，增加了反差、飽和並修改了全篇構圖，解構了當時上進求知的我，再拉出了讀者——劍橋大學校方、學院與系所博士生遴選教授群——因此更快速認識並青睞我的主軸。

在我的學習歷程中，林老師就好像飛行獅子。在威尼斯聖馬可島上的第一天晚間我就知道了，我所疑惑的威尼斯信仰之詩，當然主要就是來自於死後以其不能說話的骨骸永遠改變了威尼斯風貌的馬可（Mark the Evangelist）了！馬可這位寫作了《聖經馬可福音》的耶穌基督跟隨者，後人賦予他的象徵是「獅鷲獸」：有著強大雙翼可展翅飛翔的雄獅，或者稱之為「翼獅」。據傳馬可為了傳揚基督信仰，被人逮捕後以繩索套住頸項，殘酷拖行了數個街道後慘死殉道，死後草草葬於埃及亞歷山大港，屍骨被信仰基督的威尼斯商人交易或偷竊，幾經輾轉來到商人們的母國威尼斯共和國，當時的威尼斯總督立刻決定興建教堂迎接馬可的屍骨，威尼斯聖馬可日、聖馬可島、聖馬可區、聖馬可廣場、聖馬可大教堂、聖馬可鐘樓、聖馬可時鐘塔，甚至亞得里亞海著名於世的聖馬可海灣，以及聖馬可島上重要的交通樞紐聖馬可碼頭，均以耶穌的這位追隨者基督徒馬可命名，而服事上帝以至於死的馬可，當時與爾後都被威尼斯人以威猛的飛行雄獅看待，受到影響的世人也多數接受了代表馬可的這個翼獅意象。雖然《聖經》中第一卷成書的福音書《馬可福音》的作者馬可本人，認識且親近了救主耶穌之後，想必是謙遜的，且謙遜以終，《馬可福音》就有明證：馬可並不隱藏地寫下，他自己在耶穌被捉拿當夜，隨著門徒四散逃跑，且他還丟失了自己身上的麻布衣，赤身逃竄！如能有機會，我相信馬可本人根本不會同意這個於威尼斯代表了他的威猛圖騰，但獅鷲獸仍然成為他的屍骨被送回威尼斯後，流傳於世至今約 1,200 年的主要象徵。

　　林老師的出身與背景有許多故事，我有幸曾聆聽這些故事，我也有機會與老師分享我的成長故事，我們人生故事中的悲有許多、曲折更多，而擔任院長與教授的林老師總是不經意地啟迪我找到奮進向上的意義。我們的身世都是故事，是否寫下來？交給上帝吧！獅鷲有翅可以飛行鳥瞰，或者臨海的威尼斯人，迷信地將其視為城市守護者，期望以此威風的翼獅形象被上帝緊緊保守看顧。而林老師對包含我在內的 EMBA 學生們的

引領鳥瞰，是如晚年馬可般非常謙遜的，記得《組織行為》的最後一堂或最後二堂課，進到課堂的是林老師與其夫人社會學家熊老師，林老師謙遜搞笑地說：「教你們啊！我已經教到江郎才盡，今天只好把我的太太請出來教你們！」

課堂中我放聲大笑，且從此學了謙遜這門課，至今十餘年了……

拆信刀

我在東海修了老師的《組織行為》課程，也修了《管理心理學》，而與老師課後多次的談天，因此修習的人生學分則有許許多多！

人在如詩的威尼斯，我的住處離聖馬可大教堂與聖馬可廣場僅 100 公尺，窗台望去，70 或 90 公尺外，也可同時仔細端詳隔著大運河的安康聖母大教堂（ Santa Maria della Salute ）與一尊藝術精品般的聖喬治馬奇雷教堂（ San Giorgio Maggiore ）及其鐘樓，這二座美麗的威尼斯地標建築，而 177 條大小水道交織於 118 座島嶼之間，2018 年初夏此刻 455 位同屬一家公司經營的鳳尾平底船 gondola(岡朵拉) 船伕，與水上公車及計程車，一同穿梭於 401 座大小橋樑之下，形成了美麗了千餘年的救主之城風光。看看水都的遊人與住民，更是相互成為風景，坐在 gondola 中經過嘆息橋下時，我這個華人成為那一刻的水都風景，聖馬可廣場飛行獅鷲塑像旁的小販與陸續走散了的英國少年旅行團員，也成為我的攝影作品中不經意的意象；林教授與他多年來教導的學生也是，在東海也如詩的校園內與校園之外，林老師與學生們的許多對話，綿密交織成了師生之間美好的人生風景。

為了感念恩師並紀念榮退，我本想買一柄當地知名的拆信刀送給老師——我的書寫模式很可能與老師一樣有些典雅老派，拆信刀放在桌上看來挺詩意的，且劍橋大學教授群遴選博士生時，或許就是聚在一起，

同時用拆信刀拆開入學申請推薦信吧——一柄拆信刀可能是個雅緻的紀念？但隨即就被另一個念頭勝過：紀念品的意義仍然不夠，出版了六本書包括三本攝影集的我，以本文為基礎，寫成一篇《詩的威尼斯攝影集》序言，就以此冊威尼斯攝影書獻給恩師林財丁教授吧，不過，出版之日可能要再等半年多，但我想林老師是不會介意的……

威尼斯不長的時光中，我有多次在聖馬可區、硬土區（Dorsoduro）、堡壘區（Castello）與卡納雷究區（Cannaregio）的街（calle）弄（ramo）小巷（riotera）之中迷路著，然而只要有個弄巷中罅隙，遠遠瞥見聖馬可廣場石柱上的翼獅，或是另一座教堂鐘塔（campanile），就立時知道自己的方向，所以？所以可以再迷路更久一點！

地圖不僅為了指引，地圖也可以幫助彙整迷途中的種種驚喜與詩興。**飛行獅子**是有權威的，也是巨鷹鳥瞰著的，以基督徒馬可與恩師林教授來看，則是無比謙遜的……。而**拆信刀**打開常常裝著希望的信封，是學生的希望，也是所有學生學習之後，未來可能帶給他人的更多希望……

與遊客摩肩擦踵的聖馬可廣場大不同，迷途的巷中，尤其是堡壘區與卡納雷究區，總是杳無人煙，而七月初的陽光那麼耀眼，有時一片浮雲之後，陽光立時於半秒鐘之內點亮了整個陰鬱的巷弄，彷彿老師啟蒙了學生……，一個點亮學生生命的老師如林教授，也是如此吧，我的生命有一些時間與事件，正是被林老師點亮的！點亮之後，就一直發亮著直到如今……

祝老師榮退快樂！榮退之後可能更忙喔，繼續點亮著學生如我們吧，或者您將會有好幾個不同的榮退呢！

<div style="text-align: right">

學生 *羅旭華* 敬書

2018/7/10 清晨

于義大利威尼斯

</div>

Naturally

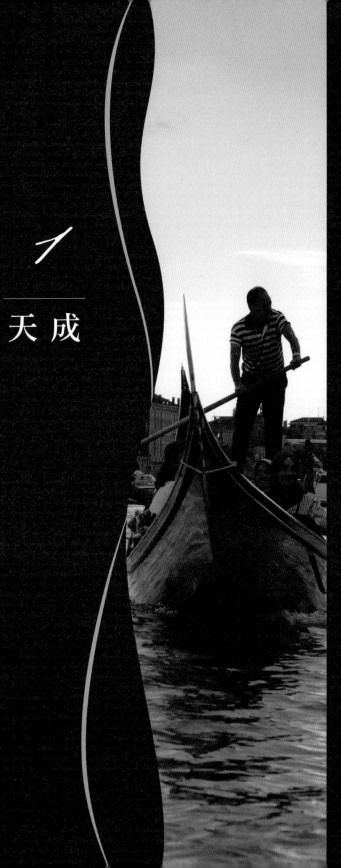

1

── 天成

「記載歷任總督的史冊化為塵埃,無人紀念」,
拜倫傳神地這麼寫著,
基督徒馬可獅鷲獸塑像花崗岩石柱,
位在聖馬可廣場與臨聖馬可海灣的小碼頭廣場之間,
威尼斯總督府就在圖中翼獅像石柱後方

聖馬可區

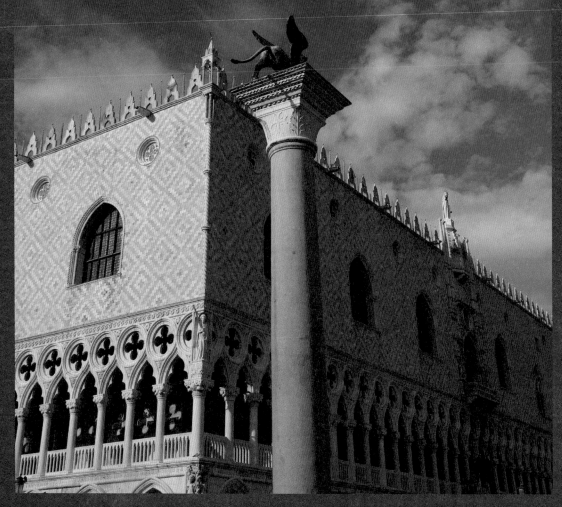

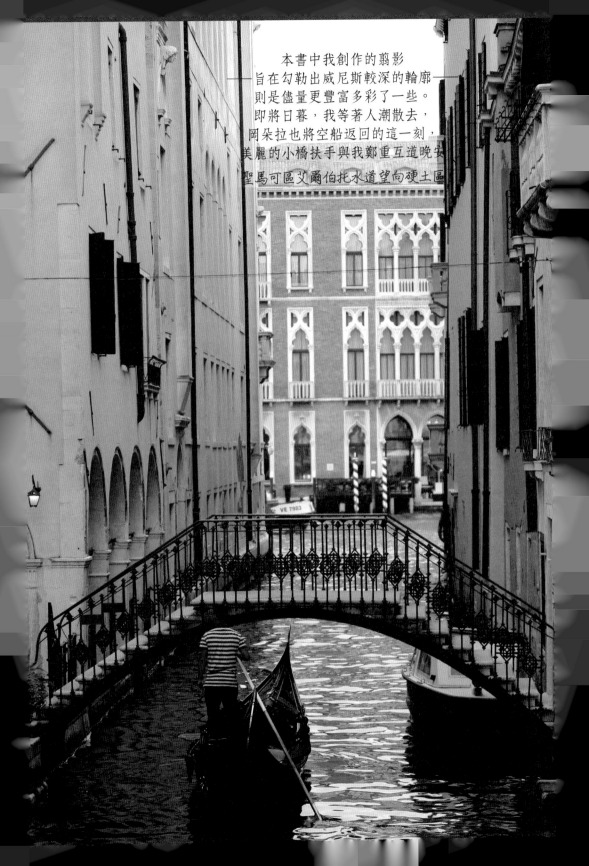

本書中我創作的翦影
——旨在勾勒出威尼斯較深的輪廓——
則是儘量更豐富多彩了一些。
即將日暮，我等著人潮散去，
岡朵拉也將空船返回的這一刻，
美麗的小橋扶手與我鄭重互道晚安

聖馬可區艾爾伯托水道望向硬土區

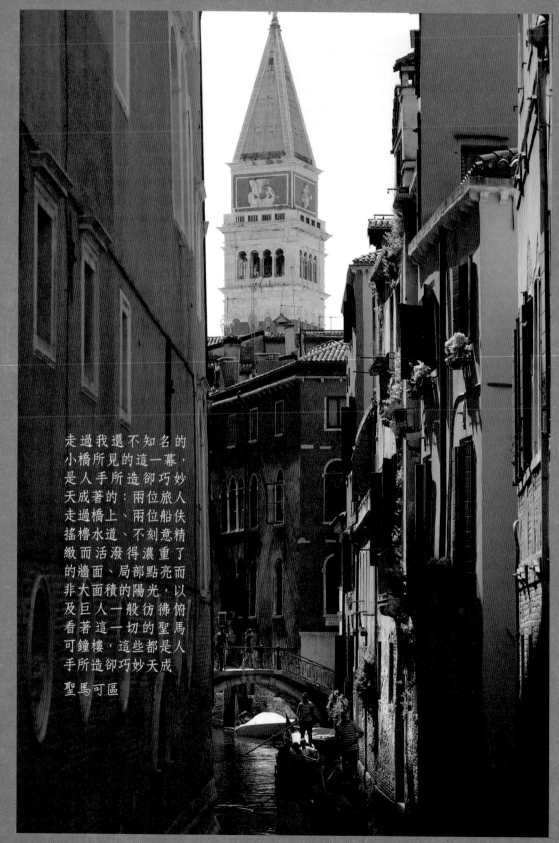

走過我還不知名的
小橋所見的這一幕，
是人手所造卻巧妙
天成著的：兩位旅人
走過橋上、兩位船伕
搖櫓水道、不刻意精
緻而活潑得濃重了
的牆面、局部點亮而
非大面積的陽光，以
及巨人一般彷彿俯
看著這一切的聖馬
可鐘樓，這些都是人
手所造卻巧妙天成

聖馬可區

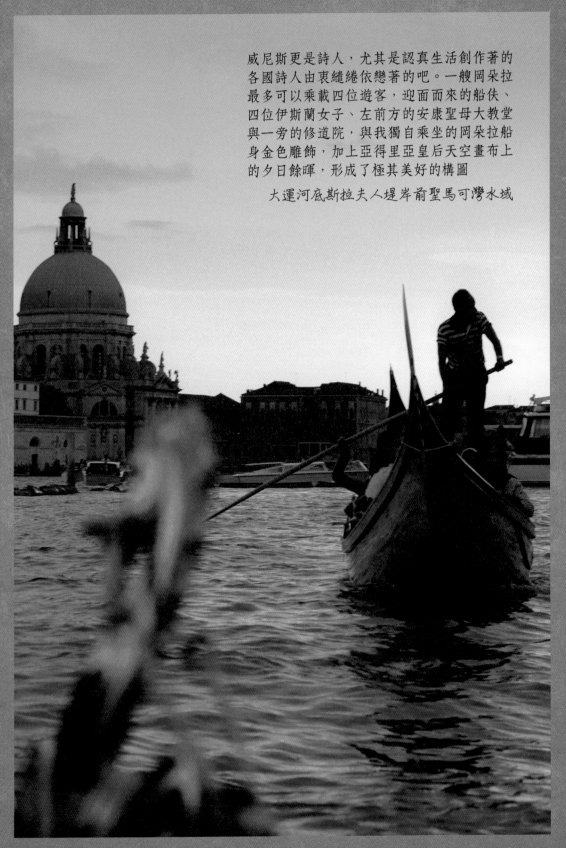

威尼斯更是詩人，尤其是認真生活創作著的各國詩人由衷繾綣依戀著的吧。一艘岡朵拉最多可以乘載四位遊客，迎面而來的船伕、四位伊斯蘭女子、左前方的安康聖母大教堂與一旁的修道院，與我獨自乘坐的岡朵拉船身金色雕飾，加上亞得里亞皇后天空畫布上的夕日餘暉，形成了極其美好的構圖

　　大運河底斯拉夫人堤岸前聖馬可灣水域

初夏這一天最後一抹秋橘色殘陽，
輕撫著聖馬可區聖喬治馬奇雷小島上的聖喬治馬奇雷教堂，
我在觀景窗後等了許久，
非常難得地沒有一艘船的廣大水域上，
突然響起不知哪一個教堂傳來的嘹亮鐘聲，
一闋敬拜上帝的曲目在空中迴盪著，
聲聲隆重，久久不散⋯⋯

聖馬可區

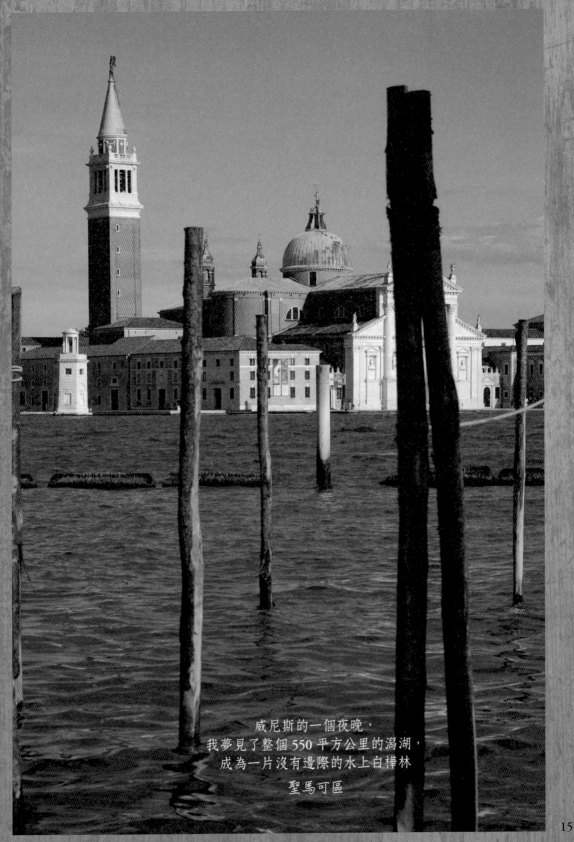

威尼斯的一個夜晚，
我夢見了整個 550 平方公里的潟湖，
成為一片沒有邊際的水上白樺林

聖馬可區

15

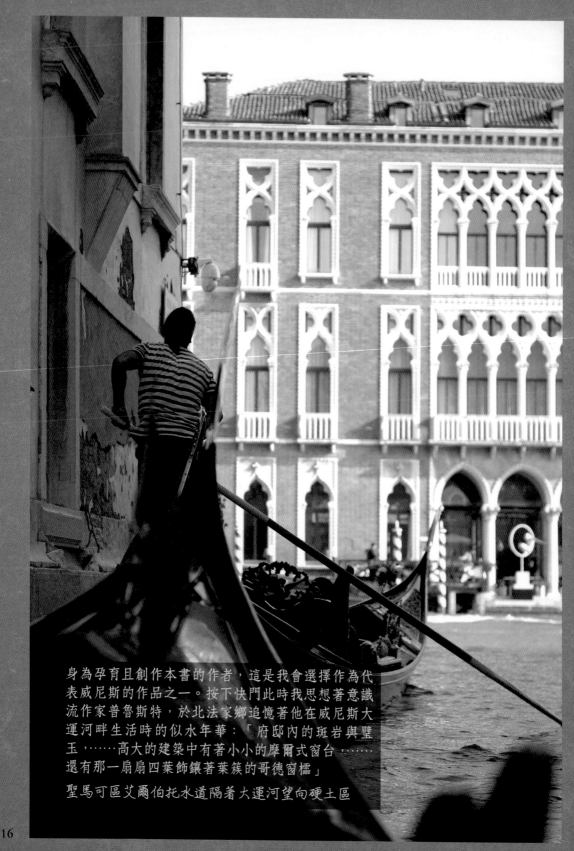

身為孕育且創作本書的作者，這是我會選擇作為代表威尼斯的作品之一。按下快門此時我思想著意識流作家普魯斯特，於北法家鄉追憶著他在威尼斯大運河畔生活時的似水年華：「府邸內的斑岩與璧玉⋯⋯高大的建築中有著小小的摩爾式窗台，⋯⋯還有那一扇扇四葉飾鑲著葉簇的哥德窗櫺」

聖馬可區艾爾伯托水道隔著大運河望向硬土區

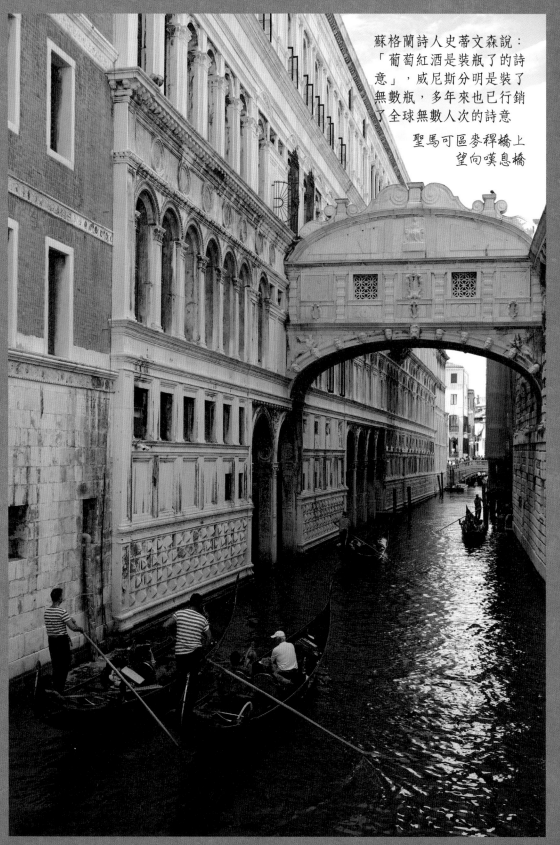

蘇格蘭詩人史蒂文森說：
「葡萄紅酒是裝瓶了的詩
意」，威尼斯分明是裝了
無數瓶，多年來也已行銷
了全球無數人次的詩意

聖馬可區麥稈橋上
望向嘆息橋

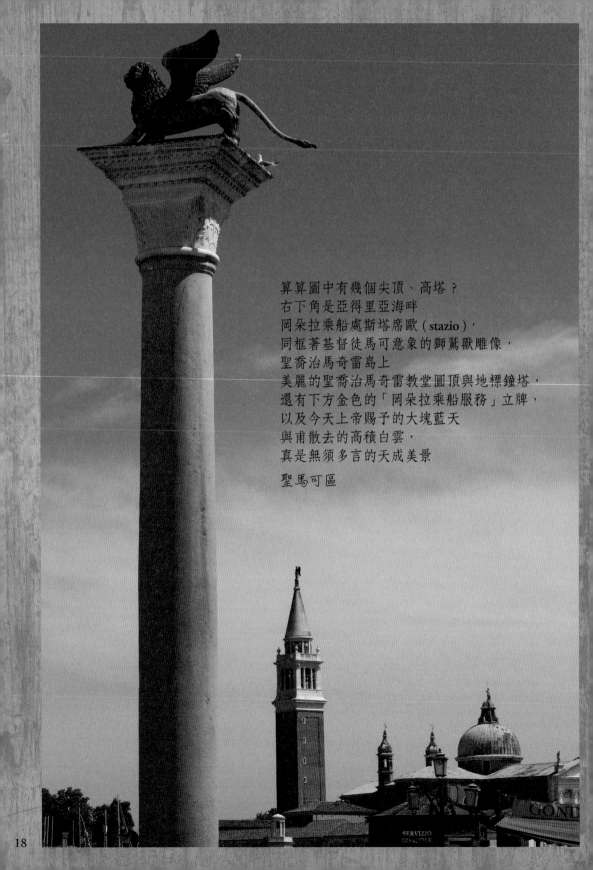

算算圖中有幾個尖頂、高塔？
右下角是亞得里亞海畔
岡朵拉乘船處斯塔席歐（stazio），
同框著基督徒馬可意象的獅鷲獸雕像，
聖喬治馬奇雷島上
美麗的聖喬治馬奇雷教堂圓頂與地標鐘塔，
還有下方金色的「岡朵拉乘船服務」立牌，
以及今天上帝賜予的大塊藍天
與甫散去的高積白雲，
真是無須多言的天成美景

聖馬可區

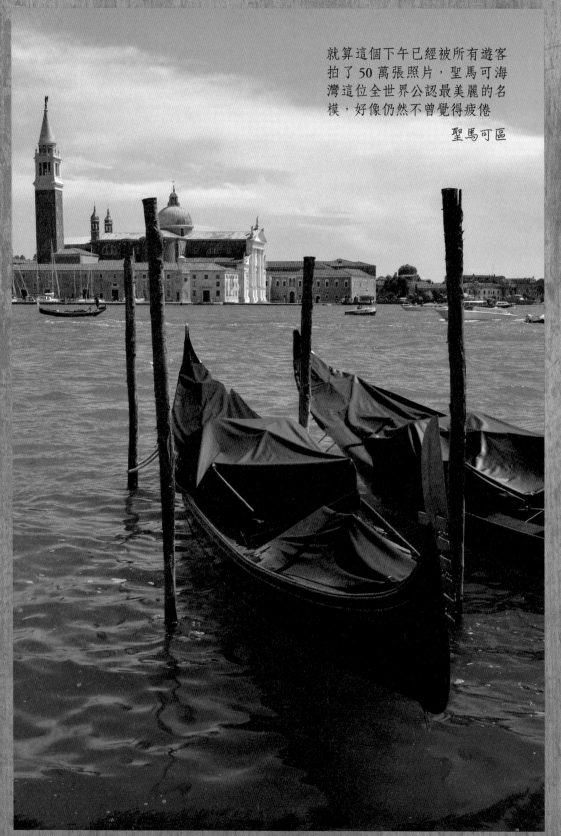

就算這個下午已經被所有遊客
拍了 50 萬張照片，聖馬可海
灣這位全世界公認最美麗的名
模，好像仍然不曾覺得疲倦

聖馬可區

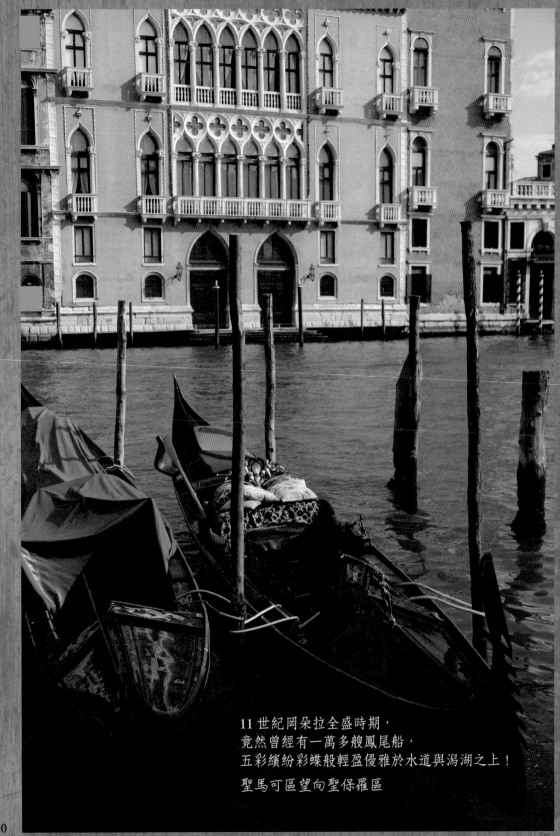

11 世紀岡朵拉全盛時期，
竟然曾經有一萬多艘鳳尾船，
五彩繽紛彩蝶般輕盈優雅於水道與潟湖之上！

聖馬可區望向聖保羅區

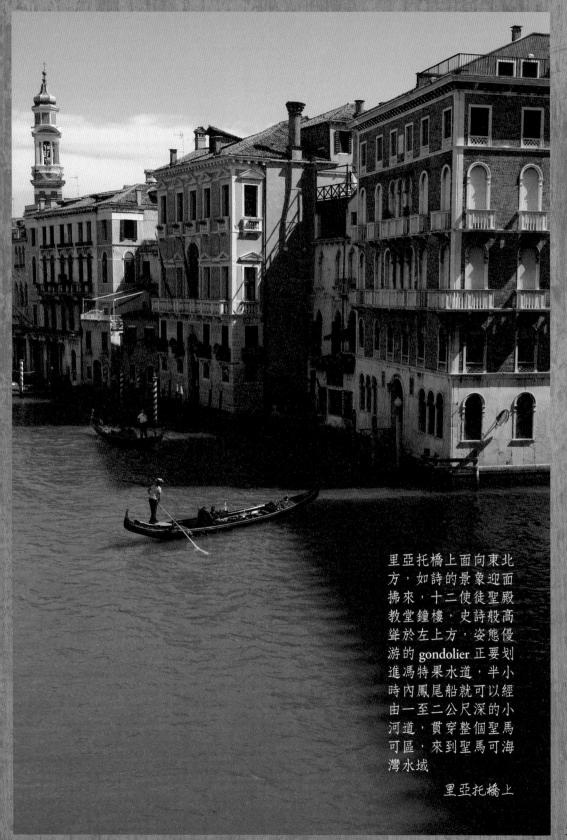

里亞托橋上面向東北方，如詩的景象迎面拂來，十二使徒聖殿教堂鐘樓，史詩般高聳於左上方，姿態優游的 gondolier 正要划進馮特果水道，半小時內鳳尾船就可以經由一至二公尺深的小河道，貫穿整個聖馬可區，來到聖馬可海灣水域

里亞托橋上

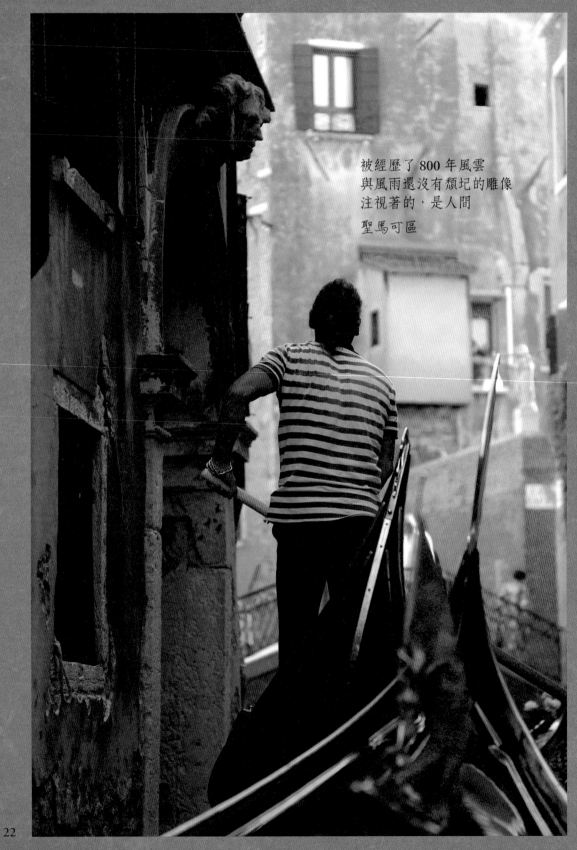

被經歷了 800 年風雲
與風雨還沒有頹圮的雕像
注視著的，是人間

聖馬可區

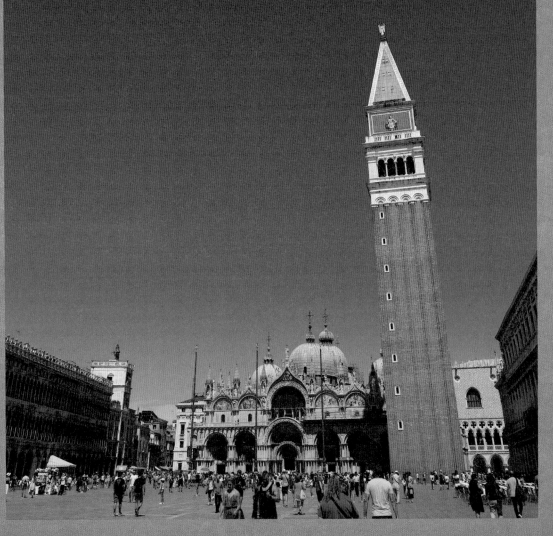

「聖馬可廣場是全歐洲最漂亮的起居室！」拿破崙衷心地說著，擁有當時歐洲最高政治權力的他，並下令將此地命名為聖馬可廣場，迄今仍沿用此名

聖馬可區

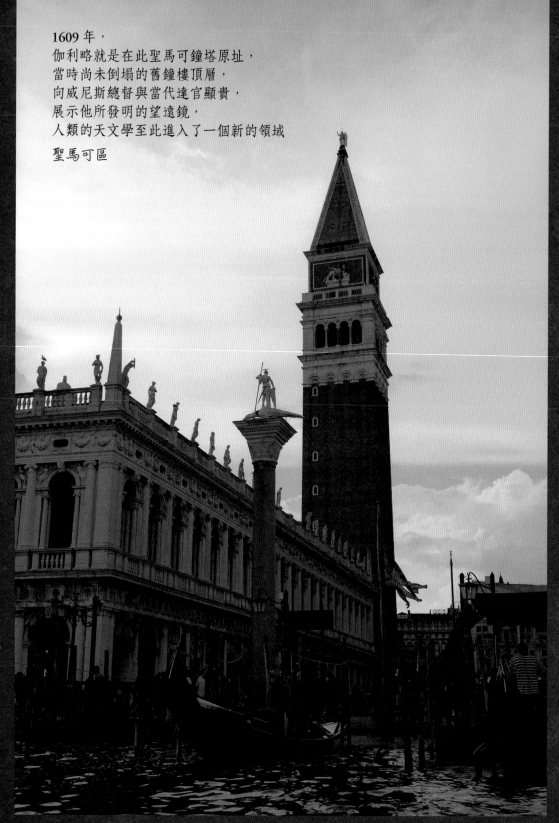

1609 年，
伽利略就是在此聖馬可鐘塔原址，
當時尚未倒塌的舊鐘樓頂層，
向威尼斯總督與當代達官顯貴，
展示他所發明的望遠鏡，
人類的天文學至此進入了一個新的領域

聖馬可區

下一次這樣闔家聚在一起，
會是什麼時候？
聖馬可海灣前的這一幕，
不知怎的，
讓我很想下一次在天起濃霧的秋日來訪，
再深深呼吸此地的空氣……

聖馬可區

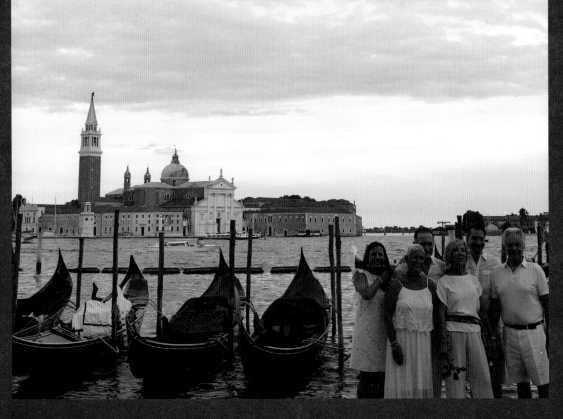

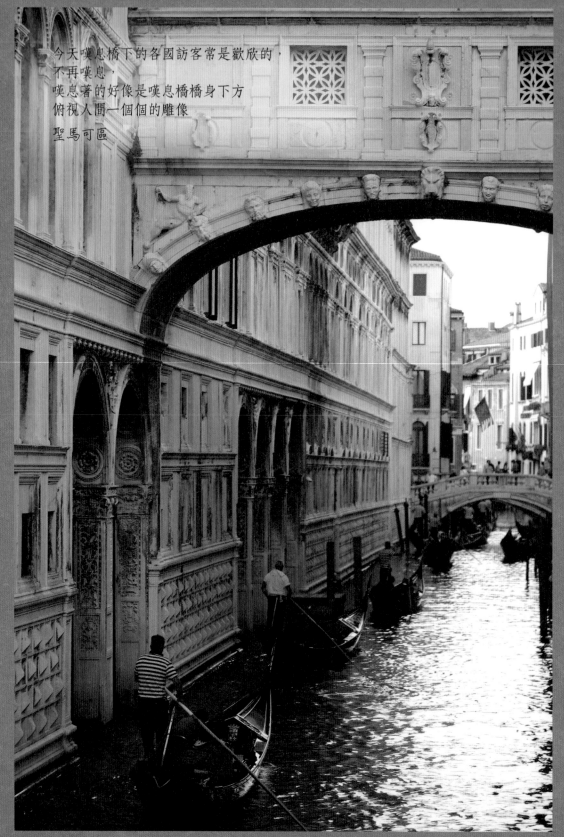

今天嘆息橋下的各國訪客常是歡欣的，
不再嘆息，
嘆息著的好像是嘆息橋橋身下方
俯視人間一個個的雕像

聖馬可區

安康聖母大教堂是蔓延歐洲的恐怖瘟疫黑死病消退之後，威
尼斯人們至今信仰所繫的著名地標，旅程中我多次在這鹽白
色立面雕飾獨特，被譽為義大利最美麗的教堂前思索，可惜
歷史、人文、藝術、信仰軸線太多，想著想著，就簡單享受
著清早大教堂視覺上的美麗吧！正殿大門旁的四尊壁雕，是
《新約聖經》中《馬太福音》、《馬可福音》、《路加福音》
與《約翰福音》的作者：馬太、馬可、路加與約翰

　　　　聖馬可區舊提也波洛府邸隔大運河望向硬土區

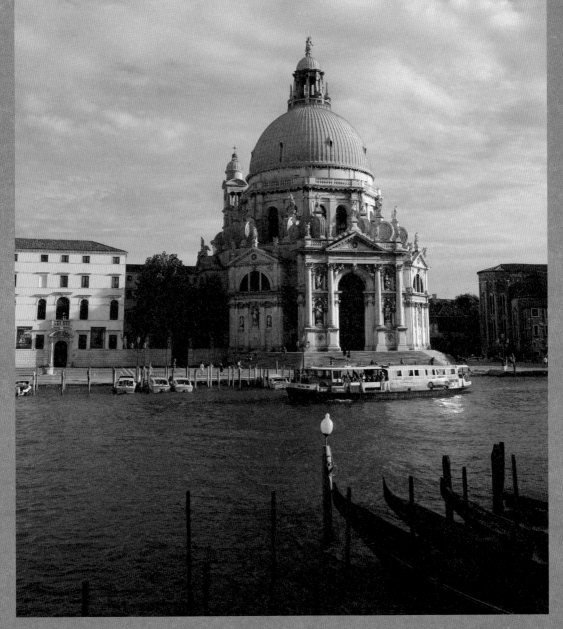

走到斯拉夫人堤岸盡頭，
又經過了七烈士堤岸，
來到喚作將軍大道的此地，
據說地名來自環遊義大利宣揚統一理念，
獻身於義大利統一運動
並親自領導了多起軍事戰役的將領加里坡底。
加里坡底將軍於 1866 年
來到威尼斯倡議統一大業，
喚醒人心並爭取更多北義人民的支持，
他也參與海外軍事活動，
得到國際間知識份子的稱許，
以及英國、美國的協力支持

聖馬可區

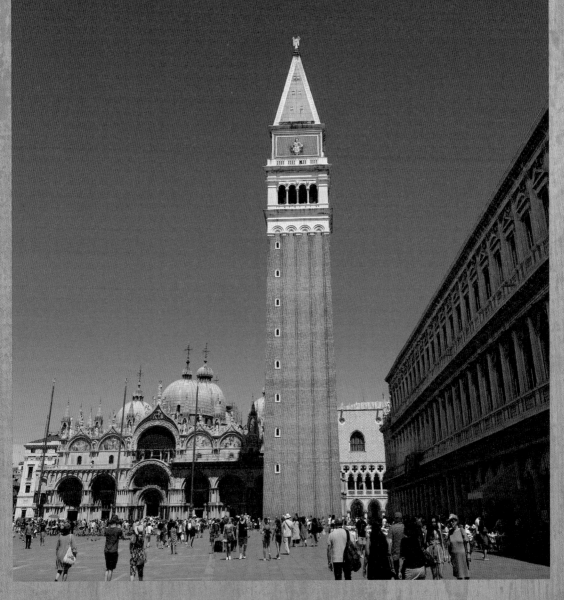

耶穌被捉拿當夜，少年馬可隨著門徒四散
逃跑，馬可還丟失了自己身上的麻布衣，
赤身逃竄！如今殉道者基督徒馬可的骨骸，
就在聖馬可鐘樓後方的聖馬可大教堂中

聖馬可區

29

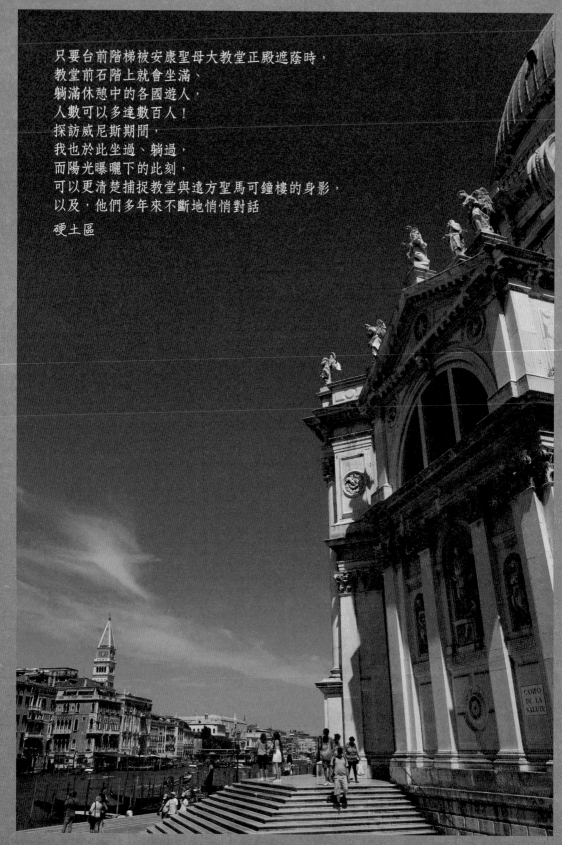

只要台前階梯被安康聖母大教堂正殿遮蔭時，
教堂前石階上就會坐滿、
躺滿休憩中的各國遊人，
人數可以多達數百人！
探訪威尼斯期間，
我也於此坐過、躺過，
而陽光曝曬下的此刻，
可以更清楚捕捉教堂與遠方聖馬可鐘樓的身影，
以及，他們多年來不斷地悄悄對話

硬土區

走過了麥稈橋，我站在斯拉夫人堤岸望向遠方，確切地說是東南方。西元 9 世紀開始，斯拉夫人堤岸此地就是威尼斯共和國的重要貿易商港

聖馬可區

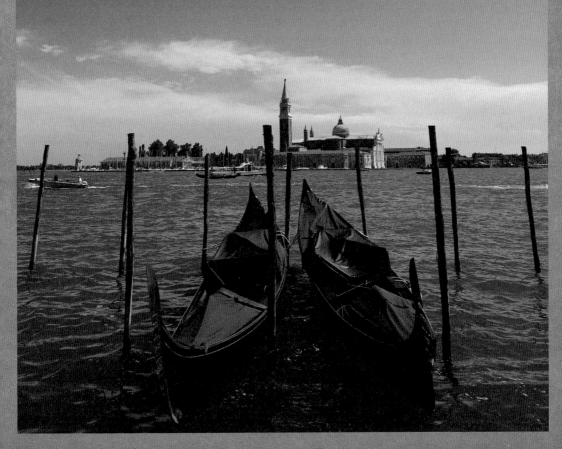

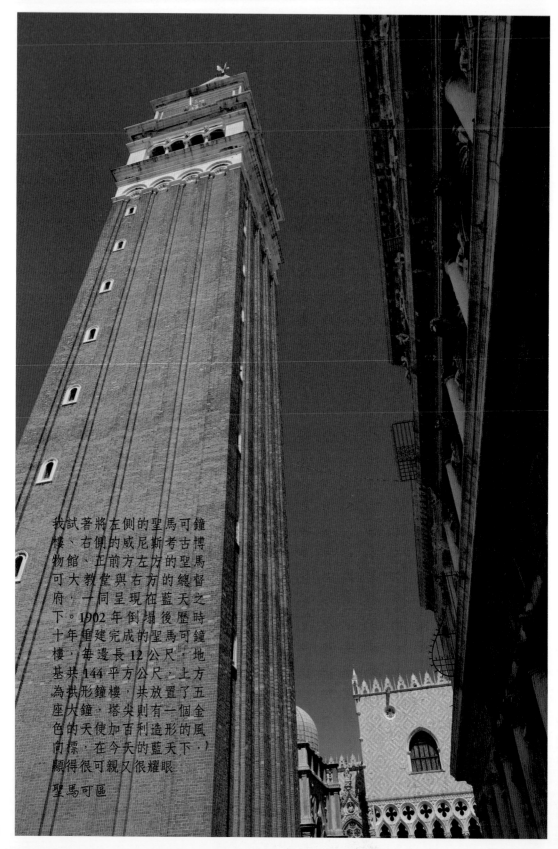

我試著將左側的聖馬可鐘樓、右側的威尼斯考古博物館、正前方左方的聖馬可大教堂與右方的總督府，一同呈現在藍天之下。1902 年倒塌後歷時十年重建完成的聖馬可鐘樓，每邊長 12 公尺，地基共 144 平方公尺，上方為拱形鐘樓，共放置了五座大鐘，塔尖則有一個金色的天使加百利造形的風向標，在今天的藍天下，顯得很可親又很耀眼

聖馬可區

32

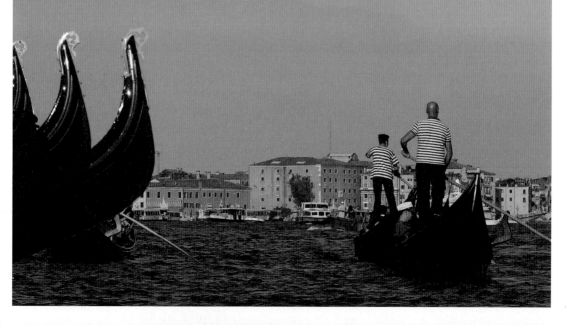

不是一位職業攝影師，
此行我也只帶了一個
24-105mm 變焦鏡，因
此心目中的最佳構圖，
有時需要肩膀與手肘
的疲痛來共同完成，
例如將鏡頭伸到岡朵
拉不平衡的船身的最
前緣取景，身體幾度
搖晃且須穩定，才能
取得這樣的作品

大運河

中央的卡法蘭契宮建於 16 世紀。

19 世紀中奧地利斐迪南大公因奧匈帝國戰勝拿破崙後取得威尼斯領土，
在大運河岸彰顯哈布斯堡王朝的尊榮而重修。

近 20 年來此地是「威尼托科學、藝術和人文學會」駐地，
經常舉辦各類文化活動。

政治意義與精心算計，於歷史的長河中，
終究不如文化活動自然美麗且為人類所須。

卡法蘭契宮右方是巴巴羅宮，印象派畫家莫內與惠特勒在此創作，
羅伯特白朗寧於此府邸寫詩

硬土區望向聖馬可區

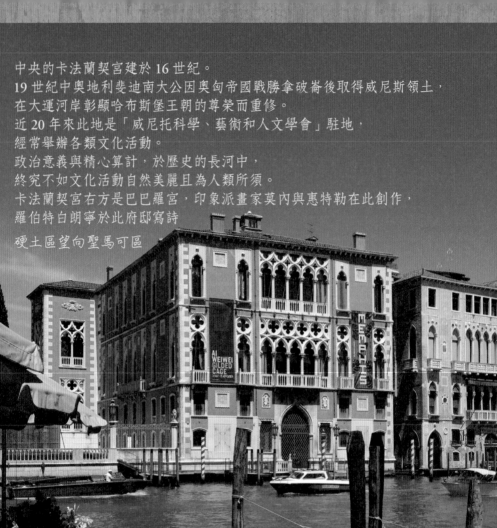

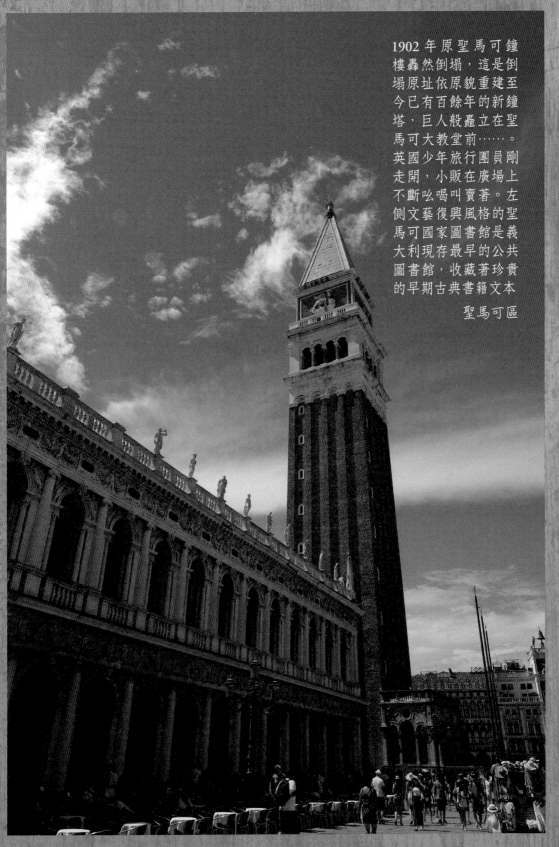

1902 年原聖馬可鐘樓轟然倒塌，這是倒塌原址依原貌重建至今已有百餘年的新鐘塔，巨人般矗立在聖馬可大教堂前……。英國少年旅行團員剛走開，小販在廣場上不斷吆喝叫賣著。左側文藝復興風格的聖馬可國家圖書館是義大利現存最早的公共圖書館，收藏著珍貴的早期古典書籍文本

聖馬可區

35

宮殿、宅邸昂然訴說過往
大運河上望向硬土區

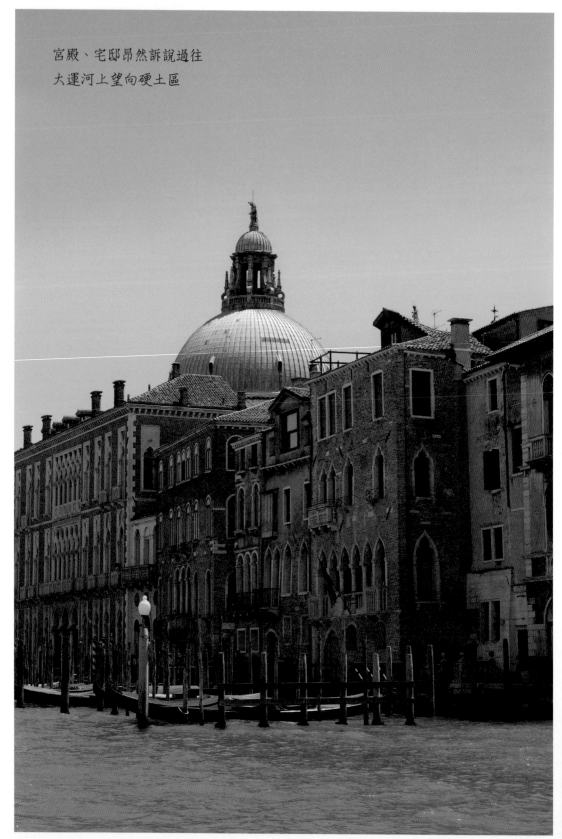

36

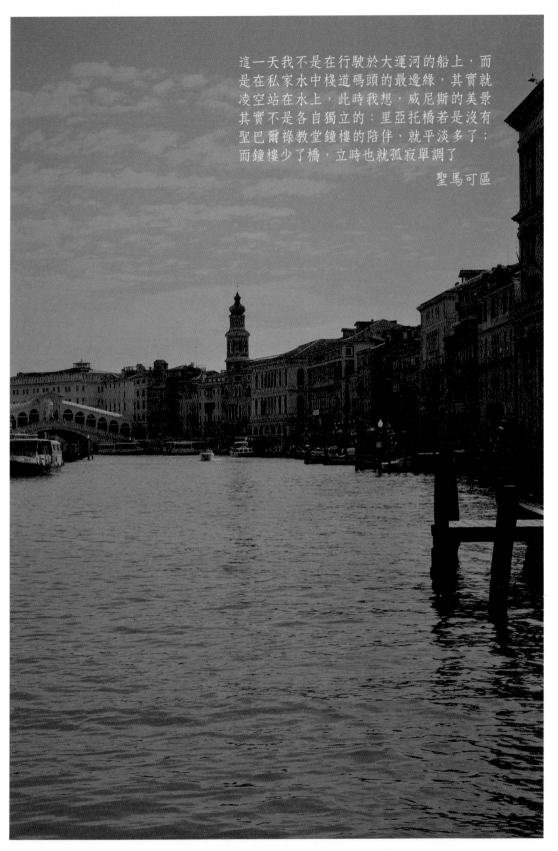

這一天我不是在行駛於大運河的船上，而是在私家水中棧道碼頭的最邊緣，其實就凌空站在水上，此時我想，威尼斯的美景其實不是各自獨立的：里亞托橋若是沒有聖巴爾祿教堂鐘樓的陪伴，就平淡多了；而鐘樓少了橋，立時也就孤寂單調了

聖馬可區

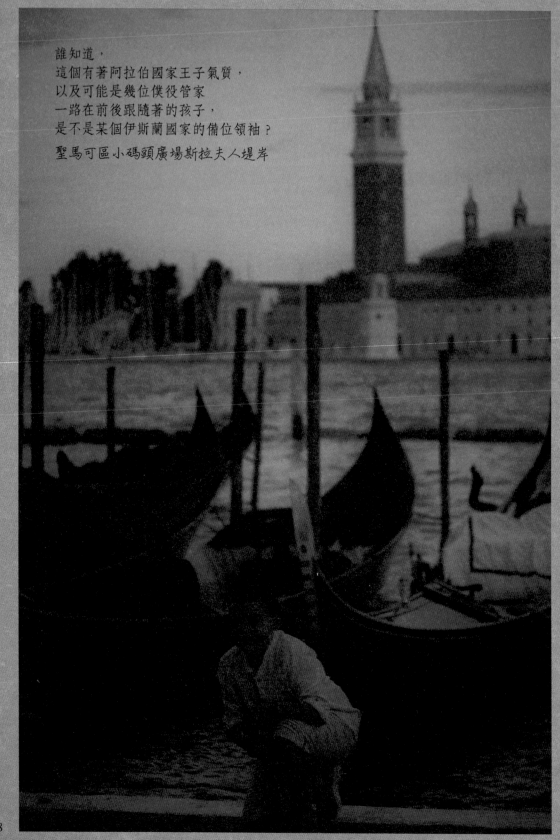

誰知道，
這個有著阿拉伯國家王子氣質，
以及可能是幾位僕役管家
一路在前後跟隨著的孩子，
是不是某個伊斯蘭國家的備位領袖？
聖馬可區小碼頭廣場斯拉夫人堤岸

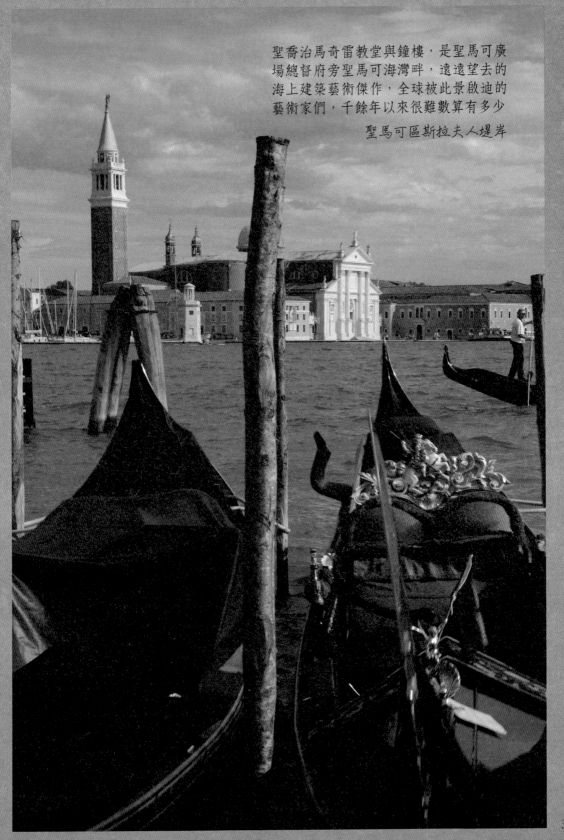

聖喬治馬奇雷教堂與鐘樓，是聖馬可廣
場總督府旁聖馬可海灣畔，遠遠望去的
海上建築藝術傑作，全球被此景啟迪的
藝術家們，千餘年以來很難數算有多少

聖馬可區斯拉夫人堤岸

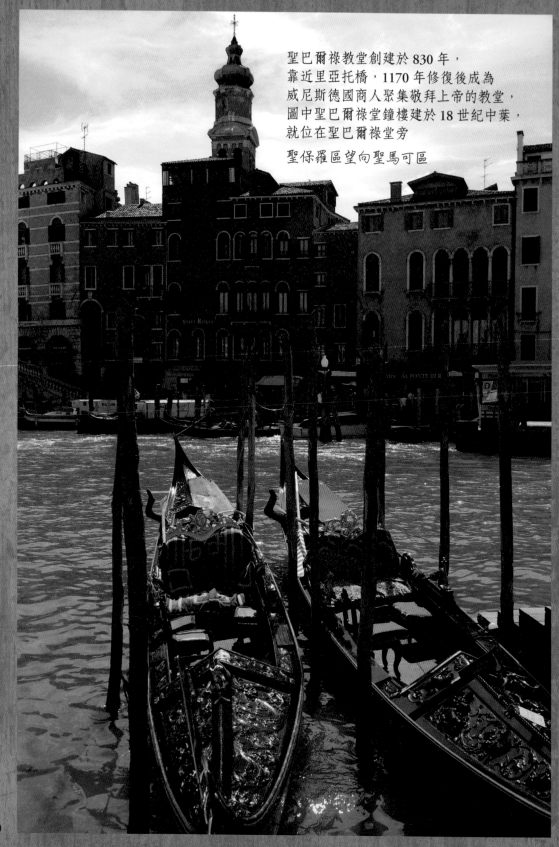

聖巴爾祿教堂創建於 830 年，
靠近里亞托橋，1170 年修復後成為
威尼斯德國商人聚集敬拜上帝的教堂，
圖中聖巴爾祿堂鐘樓建於 18 世紀中葉，
就位在聖巴爾祿堂旁

聖保羅區望向聖馬可區

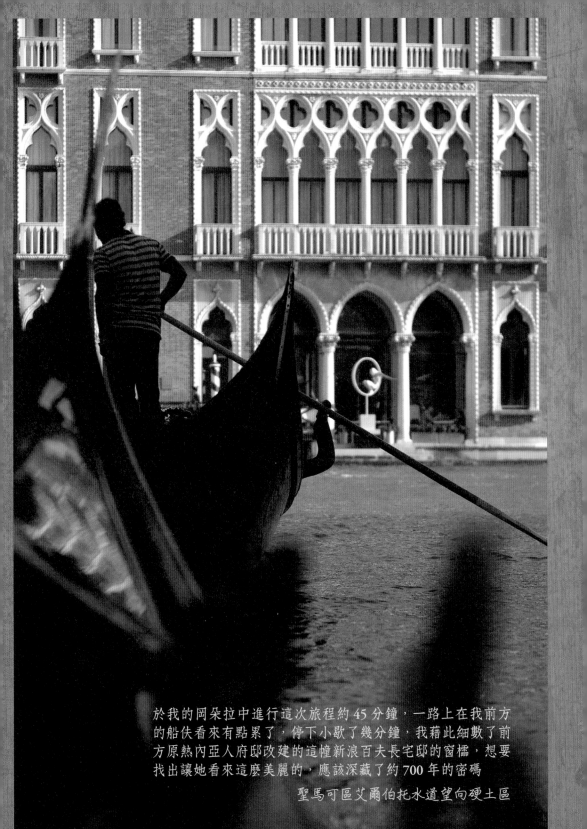

於我的岡朵拉中進行這次旅程約 45 分鐘，一路上在我前方
的船伕看來有點累了，停下小歇了幾分鐘，我藉此細數了前
方原熱內亞人府邸改建的這幢新浪百夫長宅邸的窗櫺，想要
找出讓她看來這麼美麗的，應該深藏了約 700 年的密碼

聖馬可區艾爾伯托水道望向硬土區

威尼斯這種獨具的美，
當然匯聚了大量文藝復興前後藝術家
與所有住民的人文底蘊，
體現在建築、水文與城市風貌之上，
卻又奇特地能夠這麼天成

聖馬可區望向聖保羅區

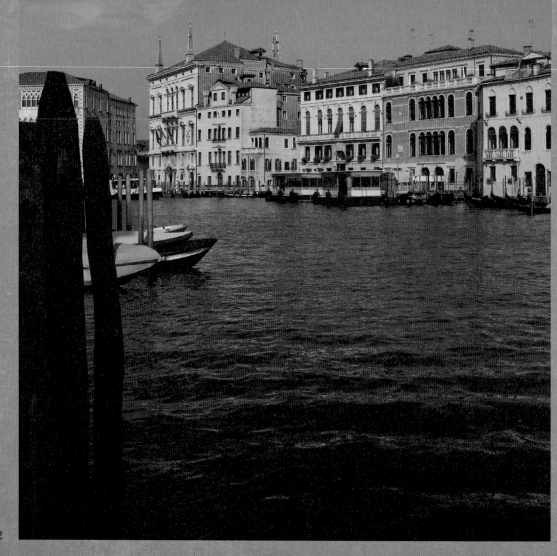

薩維亞堤府邸與建於20世紀初，誇張的
屋頂煙囪與精緻的立面馬賽克，尤其是
黃金色的渲染與生動的馬賽克人物，使
得它在清晨的陽光下活像一則水畔童話

硬土區

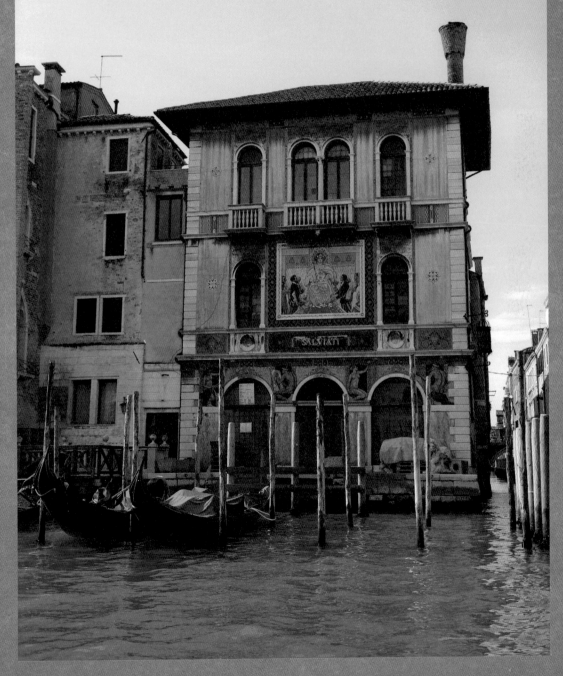

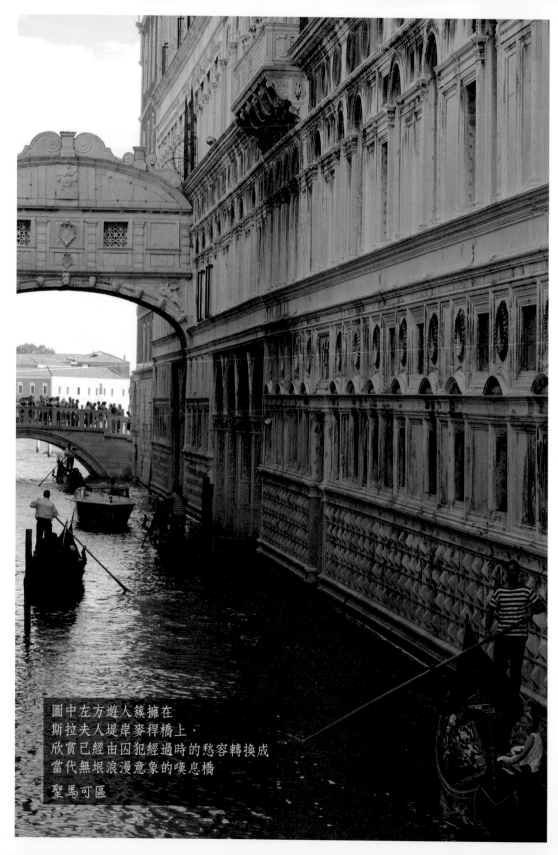

圖中左方遊人簇擁在
斯拉夫人堤岸麥稈橋上，
欣賞已經由囚犯經過時的愁容轉換成
當代無垠浪漫意象的嘆息橋

聖馬可區

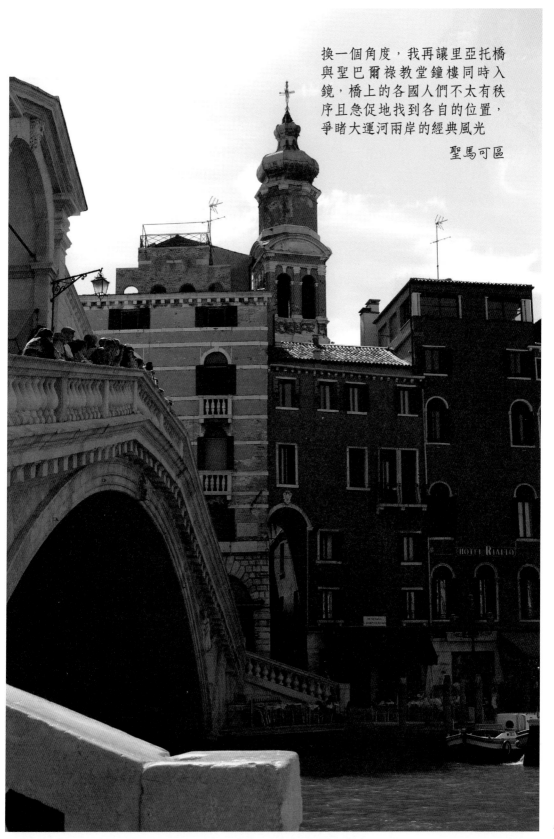

換一個角度，我再讓里亞托橋
與聖巴爾祿教堂鐘樓同時入
鏡，橋上的各國人們不太有秩
序且急促地找到各自的位置，
爭睹大運河兩岸的經典風光

聖馬可區

揹著單眼相機，
晨昏幾度在小碼頭廣場旁的斯拉夫人堤岸，漫步享受著，
我想：與丁尼生齊名的英國維多利亞時期大詩人羅伯特白朗寧，
很可能就是因為旅人都可欣賞到的這一幕，
而愛上威尼斯並葬在威尼斯

聖馬可區

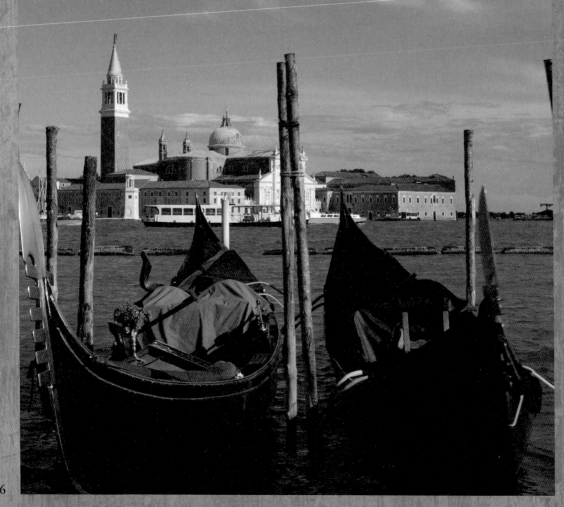

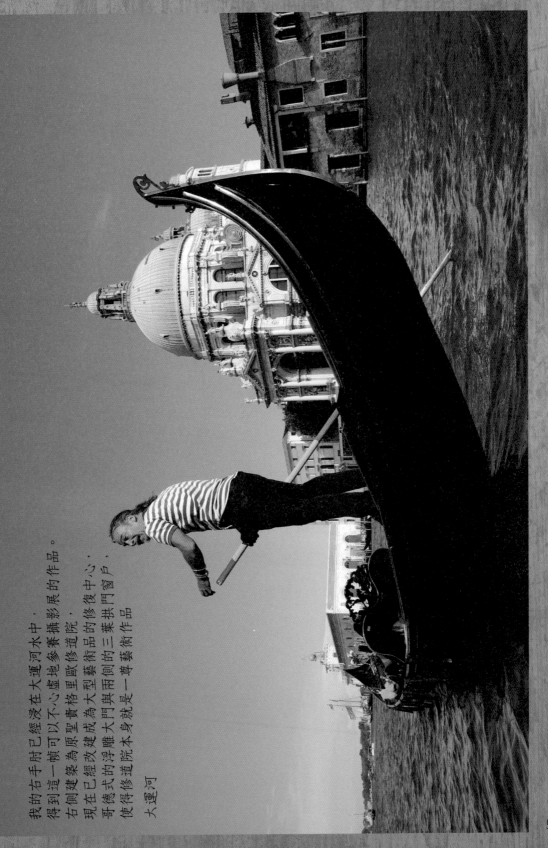

我的右手肘已經浸在大運河水中，
待到這一幀可以不必虛心參地參攝影展的作品。
右側建築為原聖里賣格大歐修道院，
現在已經改建成為大型藝術品的修復中心，
哥德式的浮雕大門與兩側的三葉拱門窗戶，
使得修道院本身就是一尊藝術作品

大運河

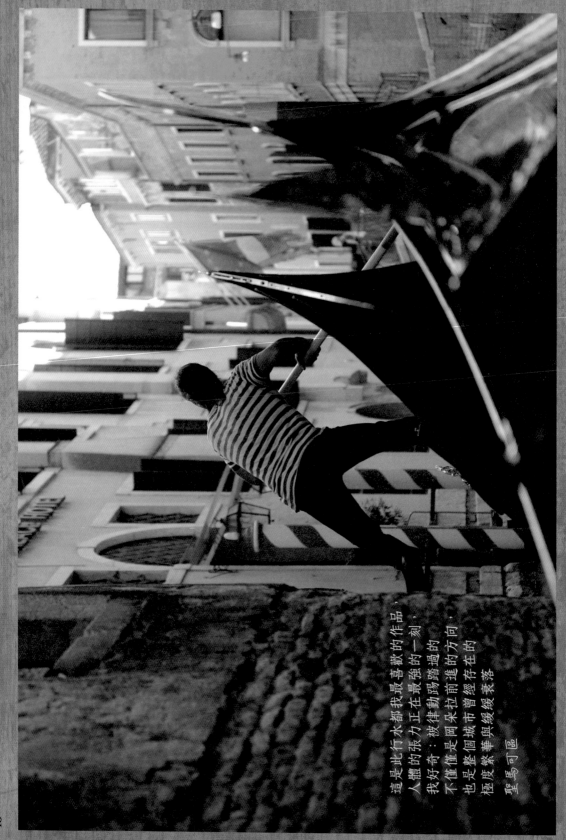

這是此行行水都我最喜歡的作品，
人體的張力正在最強踢的一刻。
我好奇：被律動踢踏過的
不僅僅是岡朵拉前進的方向，
也是整個城市曾經存在的
極度繁華與緩緩衰落
聖馬可區

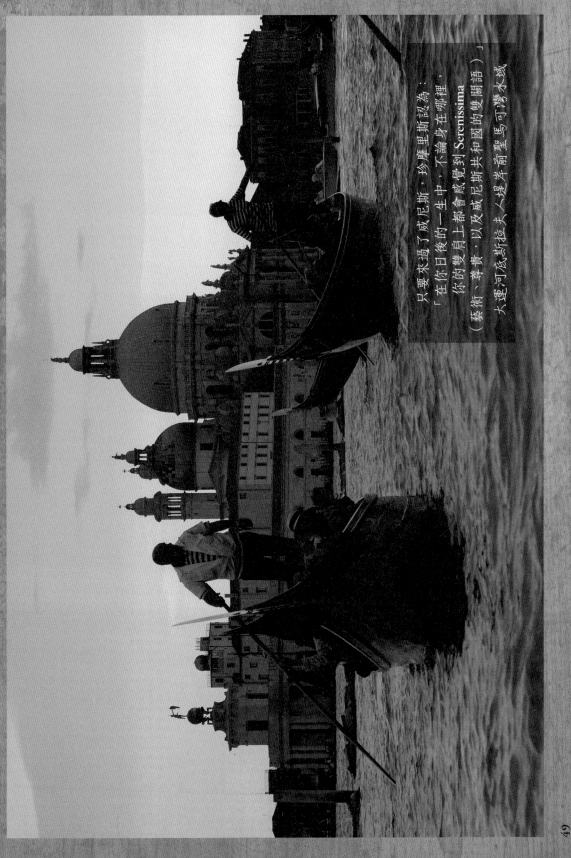

「只要來過了威尼斯，珍摩里斯認為：
在你日後的一生中，不論身在哪裡，
你的雙肩上都會感覺到 Serenissima
（藝術、尊貴，以及威尼斯共和國的雙關語）」

大運河依斯拉夫人捉拿的聖馬可灣水域

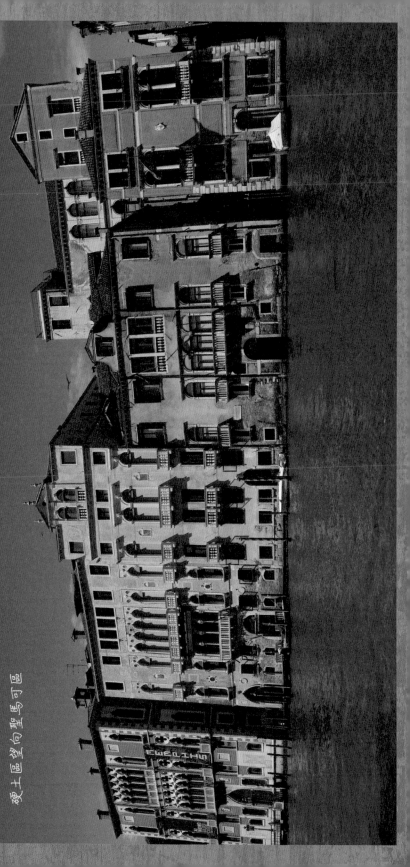

最左方哥德式風格的卡法蘭契宮建於 16 世紀，
就在連結聖馬可區與硬土區的學術橋旁。
右方眺鄰的兩棟建築是巴巴羅宮，15 世紀末是法國駐威尼斯共和國使館，
靠左的一棟也是威尼斯哥德式宮殿，靠右的第二座則為巴洛克風格，
曾被譽為西方現代心理分析小說開拓者的亨利詹姆斯
19 世紀末在巴巴羅宅邸完成了著作《艾斯朋遺稿》
硬土區望向聖馬可區

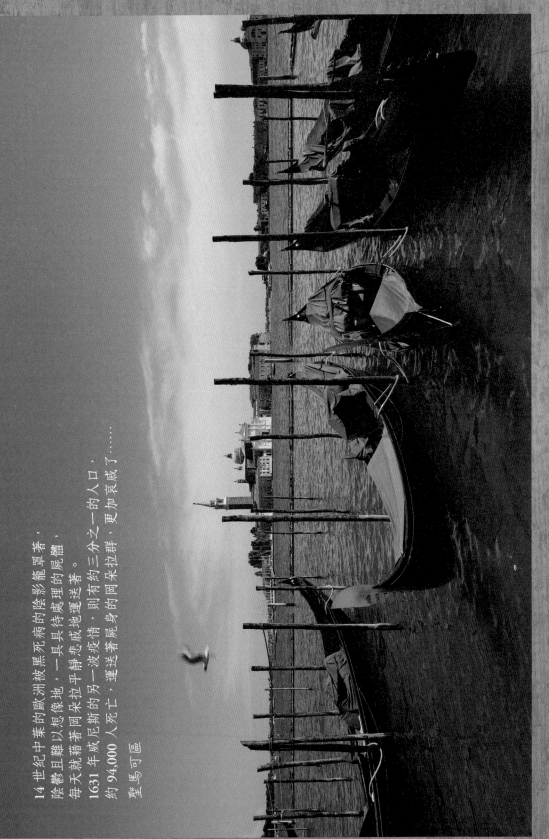

14 世紀中葉的歐洲被黑死病的陰影籠罩著，
陰鬱且難以想像地，一具具待處理的屍體，
每天就藉著岡朵拉平靜無波地運送著。
1631 年威尼斯的另一波疫情，則有約三分之一的人口，
約 94,000 人死亡，運送著屍身的岡朵拉群，更加哀戚了⋯⋯

聖馬可區

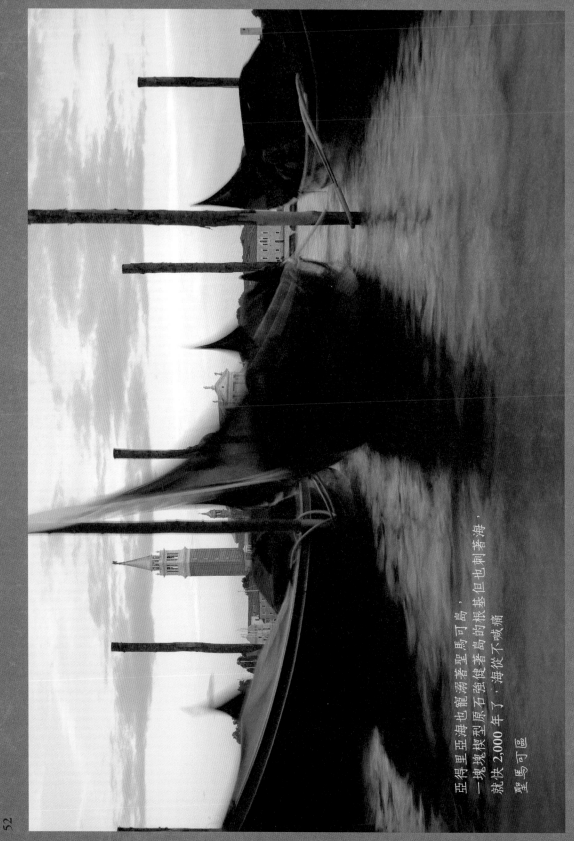

亞得里亞海也寵溺著聖馬可島，一塊塊型原石強健著島的根基但也剝著海，就決2,000年了，海從不喊痛

聖馬可區

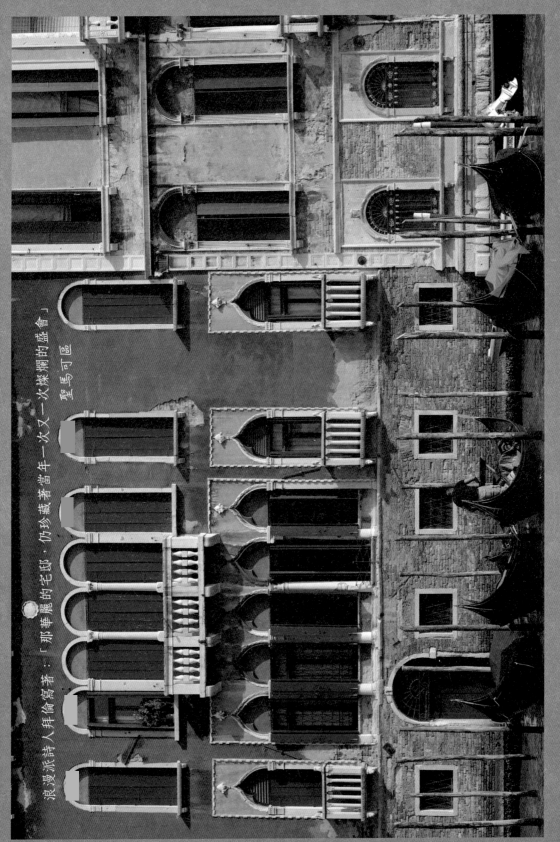

浪漫派詩人拜倫寫著：「那華麗的宅邸，仍珍藏著當年一次又一次燦爛的盛會」

聖馬可區

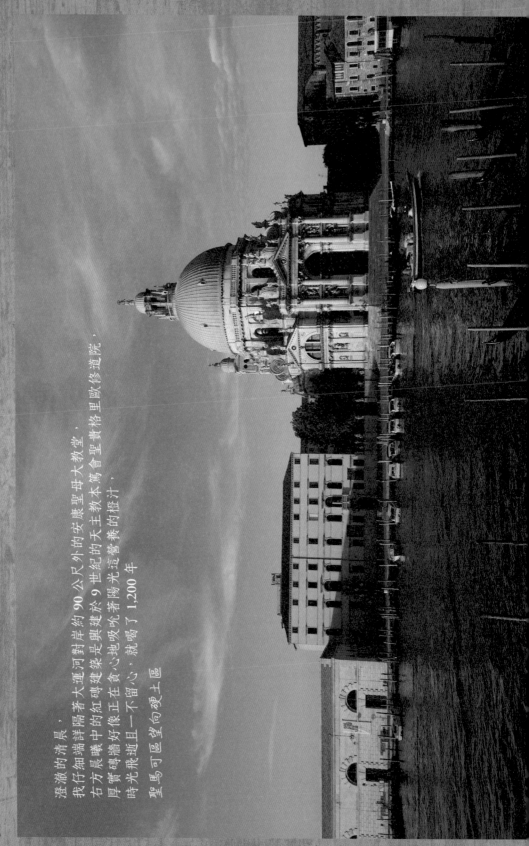

澄澈的清晨，
我佇細端詳隔著大運河對岸約 90 公尺外的安康聖母大教堂，
右方晨曦中的紅磚建築是興建於 9 世紀的天主教本篤會聖貴格里歐修道院，
厚實磚牆好像正在貪心地吸吮著陽光這營養的橙汁，
時光飛逝且一不留心，就喝了 1,200 年

聖馬可區向東土區

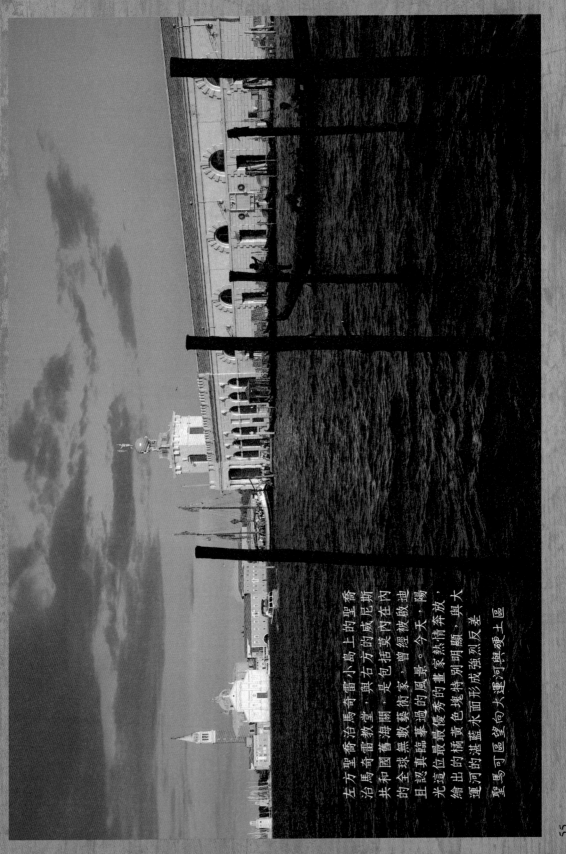

左方聖喬治馬喬雷小島上的聖喬
治馬喬雷教堂，與右方的威尼斯
共和國舊海關，是包括威尼斯在內
的全球無數藝術家，曾經被啟迪
且認真臨摹過的風景。今天，陽
光遠位最最優秀的畫家熱情奔放，
繪出的橘黃色塊特別明顯，與大
運河的湛藍水面形成強烈對比差
聖馬可區望向大運河與硬土區

55

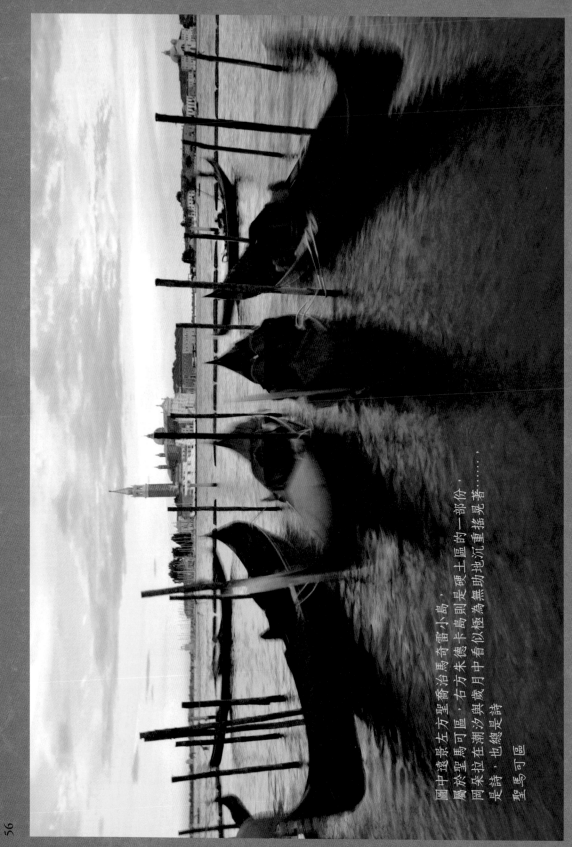

圖中遠景左方聖方濟聖喬治馬奇馬奇雷小島，
屬於聖馬可區，右方朱德卡德卡島則是硬土區的一部份，
而朱拉在潮汐與歲月中看似極為無助地沉重搖晃著……
是詩，也總是詩

聖馬可區

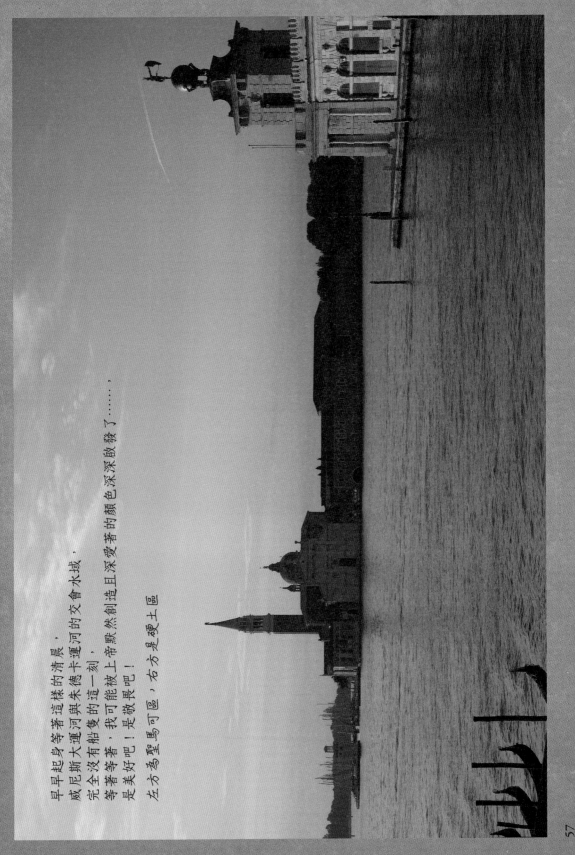

早早起身等著這樣的清晨，
威尼斯大運河與朱德卡德河的交會水域，
完全沒有等著的這隻船，
等著等著，我可能被上帝默然創造且深愛著的顏色深深啟發了……
是美好吧！是敬畏吧！

左方為聖馬可區，右方是硬土區

57

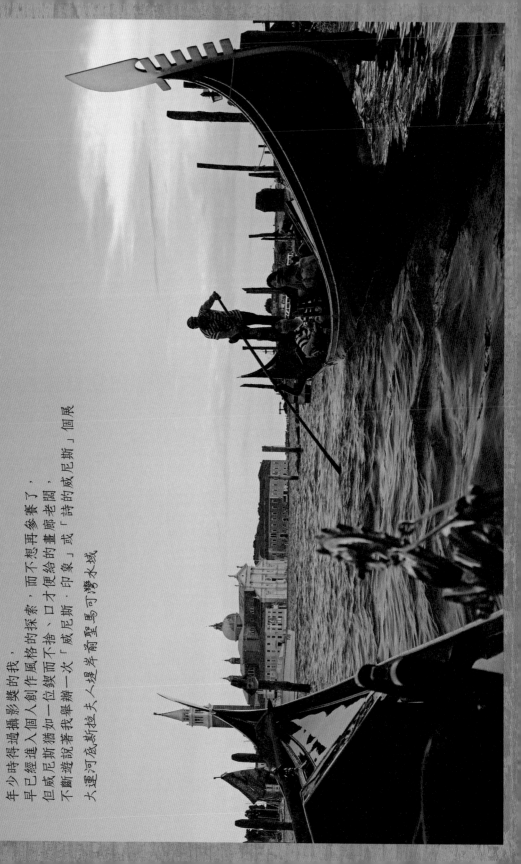

年少時得過攝影獎的我，
早已經進入個人風格的探索，而不想再參賽了；
但威尼斯猶如一位錢而不捨、口才便給的畫廊老闆，
不斷遊說著我華辦一次「威尼斯．印象」或「詩的威尼斯」個展
大運河及河底斯坦夫人堤岸前聖馬可灣可潟水域

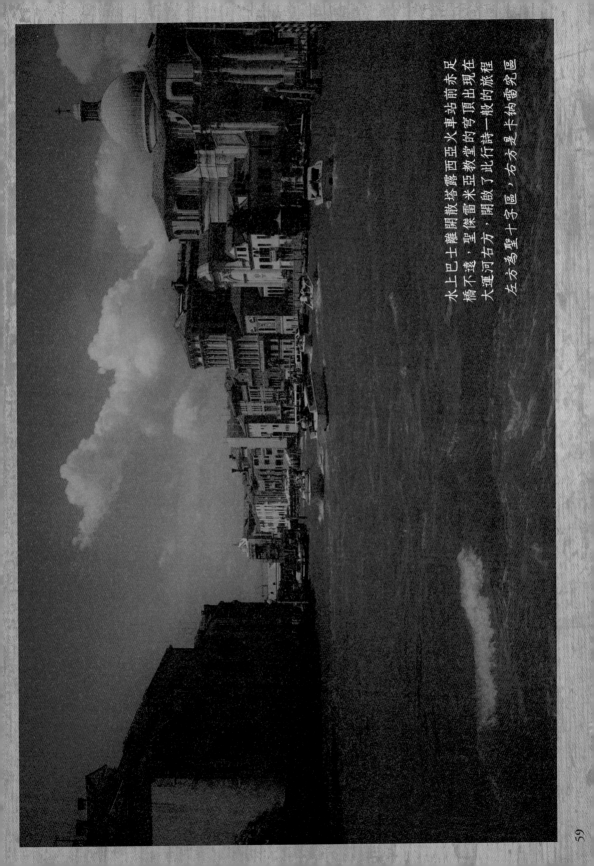

水上巴士離開散開塔露西亞火車站前不見橋不遠，聖傑雷米亞教堂的穹頂出現在大運河右方，開啟了此行詩一般的旅程左方為聖十字區，右方是卡納雷克區

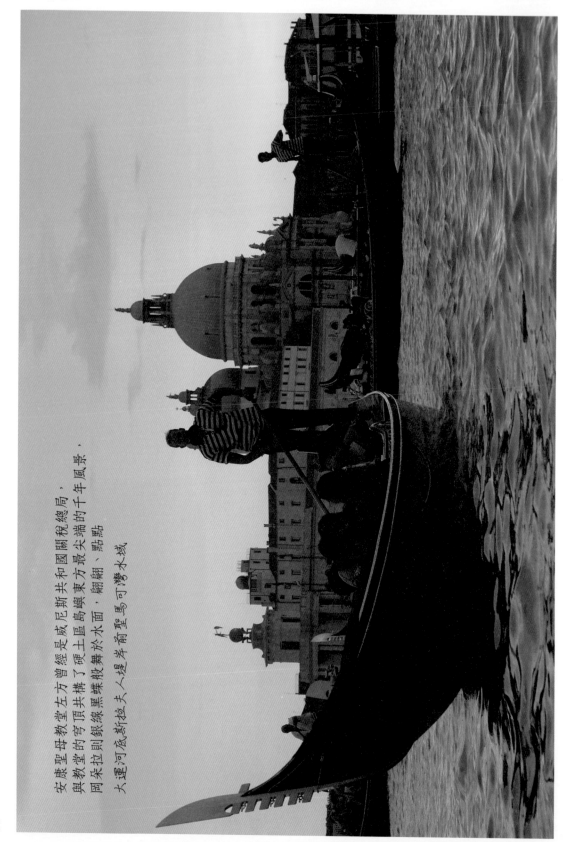

安康聖母教堂左方曾經是威尼斯共和國關稅總局，
與教堂的穹頂共構了硬土區土區島最東方最尖端的千年風景，
岡朵拉則銀線黑銀線舞散舞於水面，翩翩、點點

大運河底威斯特拉夫人堤岸前聖馬可灣水域

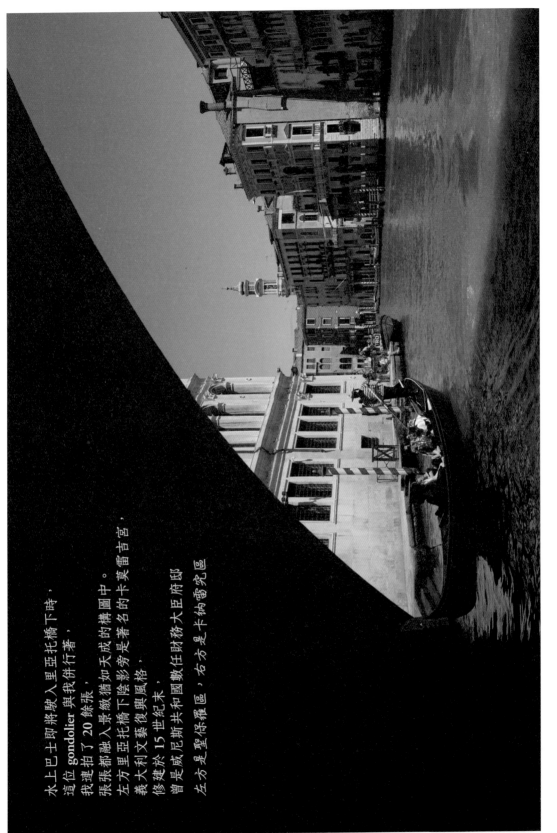

水上巴士即將駛入里亞托橋下時，
這位 gondolier 與我併行著，
我連拍了 20 餘張，
張張都融入景緻猶如天成的構圖中。
左方里亞托橋下陰影旁是著名的卡莫雷吉官，
義大利文藝復興風格，
修建於 15 世紀末，
曾是威尼斯共和國數任財務大臣府邸
左方是聖保羅區，右方是卡納雷究區

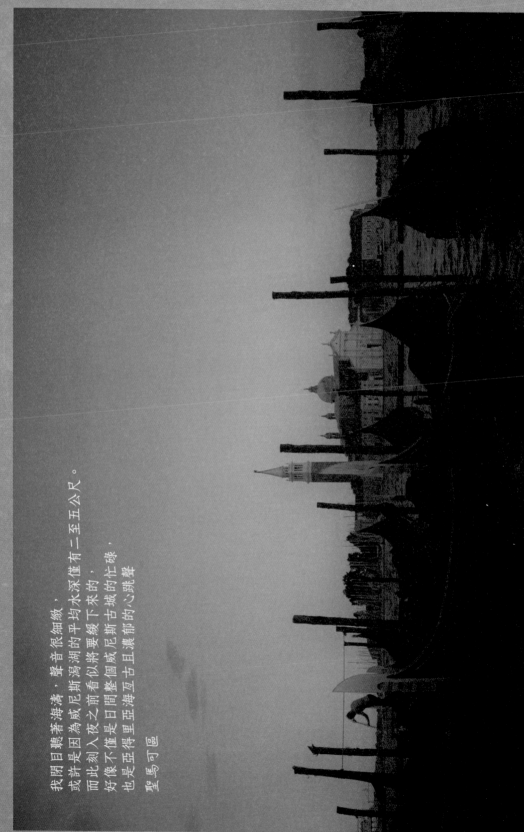

我閉目聆聽著海濤，聲音很細緻，
或許是因為威尼斯潟湖的平均水深僅有二至五公尺。
而此刻入夜之前看似將要緩下來的，
好像不僅是日間整個威尼斯古城的忙碌，
也是亞得里亞海豆古且濃郁的心跳聲

聖馬可區

從水路乘著載滿數千上萬人的巨大郵輪，
清晨正通過大運河終點，航向朱德卡德運河位在硬土區的碼頭，
從巨輪走下的遊客可以下船造訪威尼斯六大大行政區與四個外島，
就將會會嚐器了今天的威尼斯

郵輪會左方小島屬聖馬可區，右方舊海關大樓位在硬土區

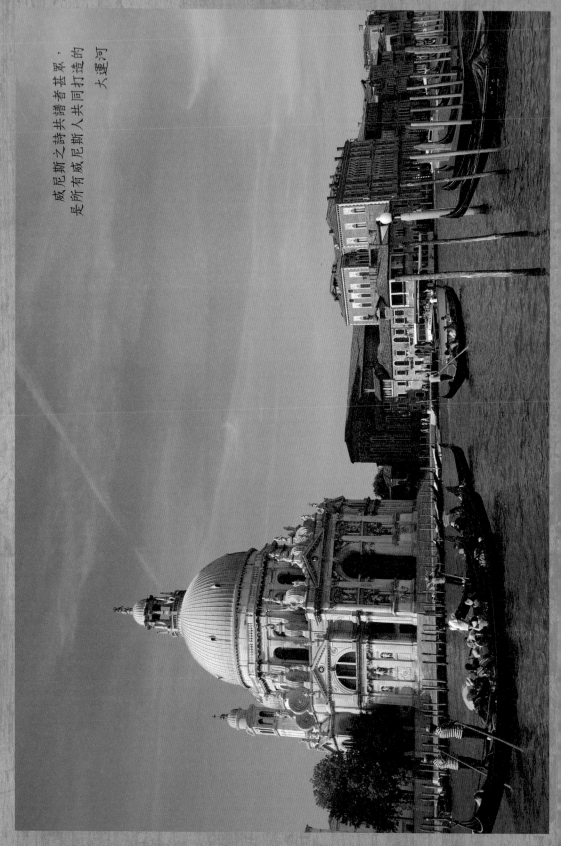

威尼斯之詩者甚眾，
是所有威尼斯人共同打造的
大運河

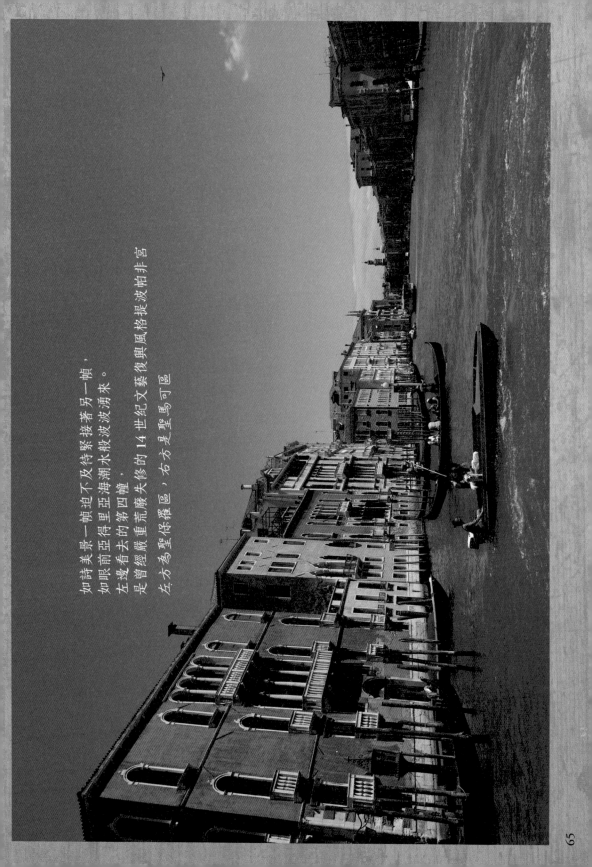

如詩美景一幀迫不及待接著另一幀，
如眼前亞得里亞得里亞海潮水般波波湧來。
左邊看去的第四幢，
是曾經嚴重荒廢失修的 14 世紀文藝復興風格提波波帕非宮
左方為聖聖保維區，右方是聖馬可區

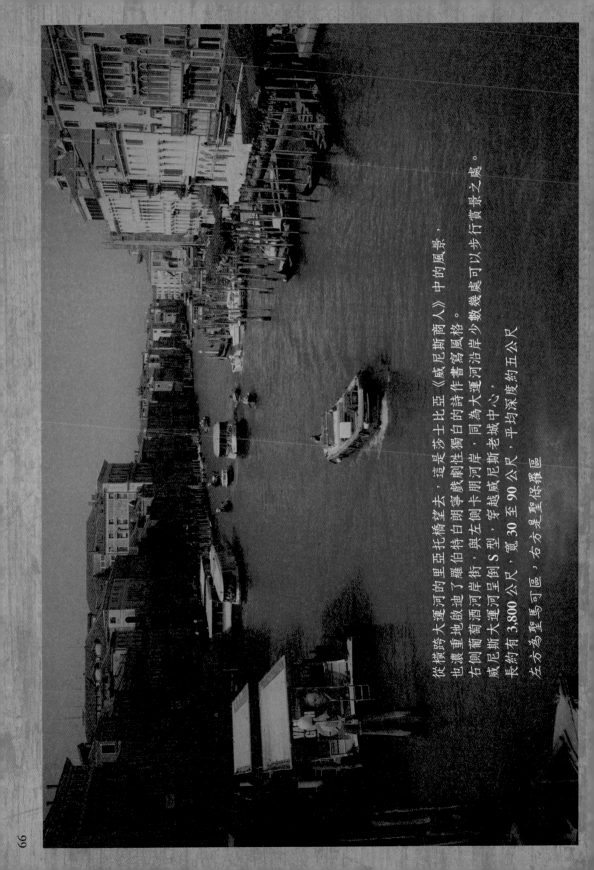

從橫跨大運河的里亞托橋望去，這是莎士比亞《威尼斯商人》中的風景，也濃重地啟迪了羅迪了羅伯特白朗寧筆白的詩作風格。

右側葡萄酒河岸，與左側卡朋河岸，同為大運河沿岸少數幾處可以步行賞景之處。

威尼斯大運河呈倒S型，穿越威尼斯老城中心。

長約有3,800公尺，寬30至90公尺，平均深度約五公尺。

左方多聖馬可區，右方是聖保羅區

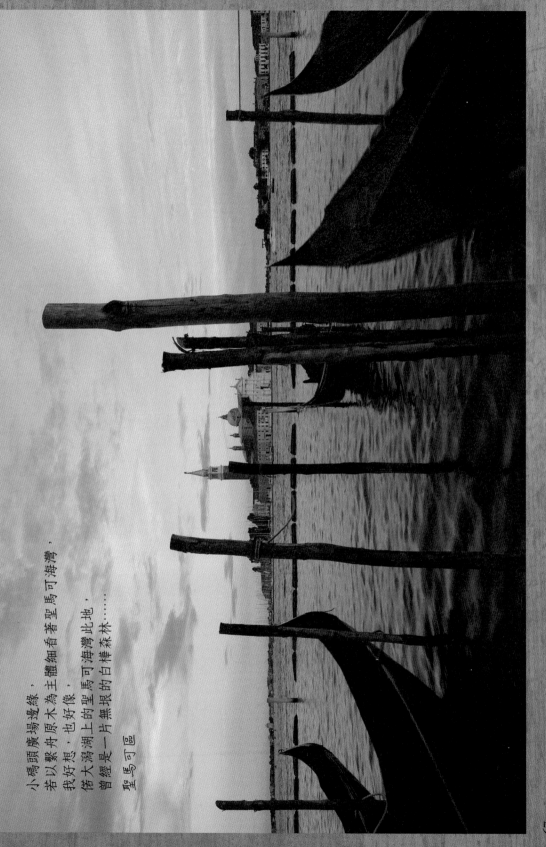

小碼頭廣場邊緣，
若以繫舟原木為主體細看著聖馬可海灣，
我好想，也好像，
佇大潟湖上的聖馬可海灣此地，
曾經是一片無垠的白樺森林⋯⋯

聖馬可區

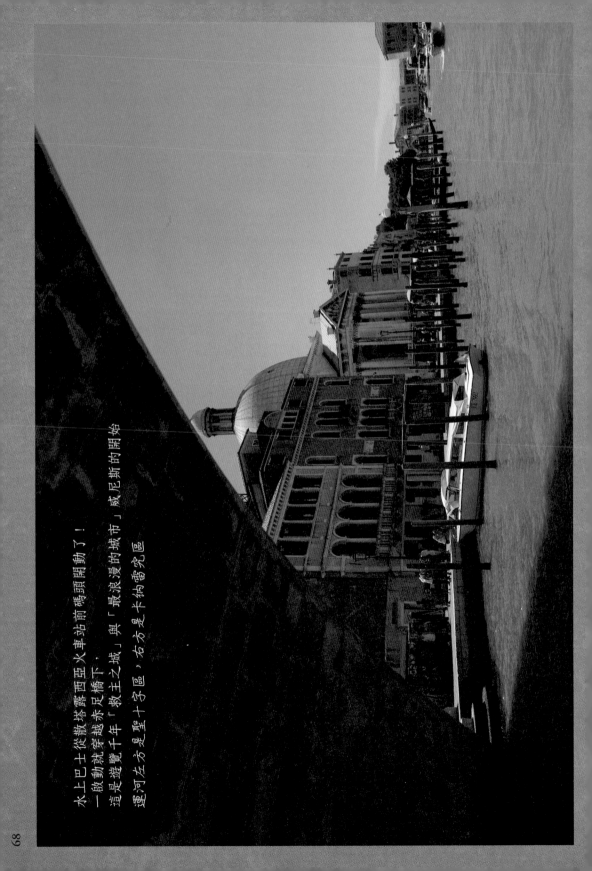

水上巴士從散塔露西亞火車站前碼頭開動了！
一啟動就穿越赤足橋下，
這是遊覽千年「救主之城」與「最浪漫的城市」威尼斯的開始
運河左方是聖十字區，右方是卡納雷究區

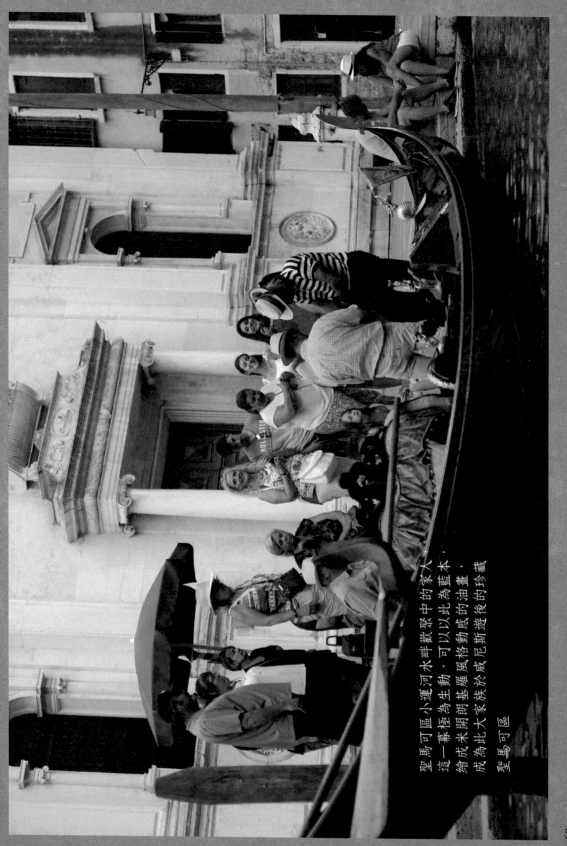

聖馬可區小運河水畔歡聚中的家人，
這一幕極為生動，可以此為藍本，
繪成未開朗基羅風格動感的油畫；
成為此大家族於威尼斯旅遊後的珍藏

聖馬可區

威尼斯雙年展藝術�慶場館之
一。當地人告訴我，這座老古著
高牆的建築曾經是古老的監
獄，後來成為威尼斯共和國軍
械庫，反差極大地，現在卻是
展示人類當代藝術的殿堂。

卡狗雪尤區

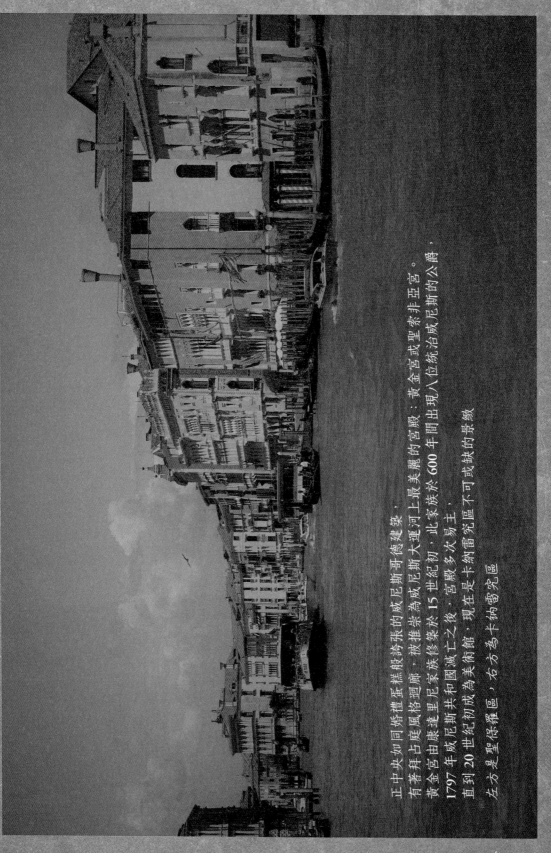

正中央如同婚禮蛋糕般誇張的威尼斯哥德建築，有著占庭風格迴廊，被推崇為威尼斯大運河上最美麗的宮殿：黃金宮或聖索非亞宮。黃金宮由康達里尼家族修築於15世紀初，此家族於600年間出現八位統治威尼斯的公爵，1797年威尼斯共和國滅亡之後，宮殿多次易主，現在是卡納雷卡雷托區不可或缺的景緻。直到20世紀初成為美術館，現在是卡納雷托區不可或缺的景緻。

左方是聖保羅區，右方為卡納雷托區

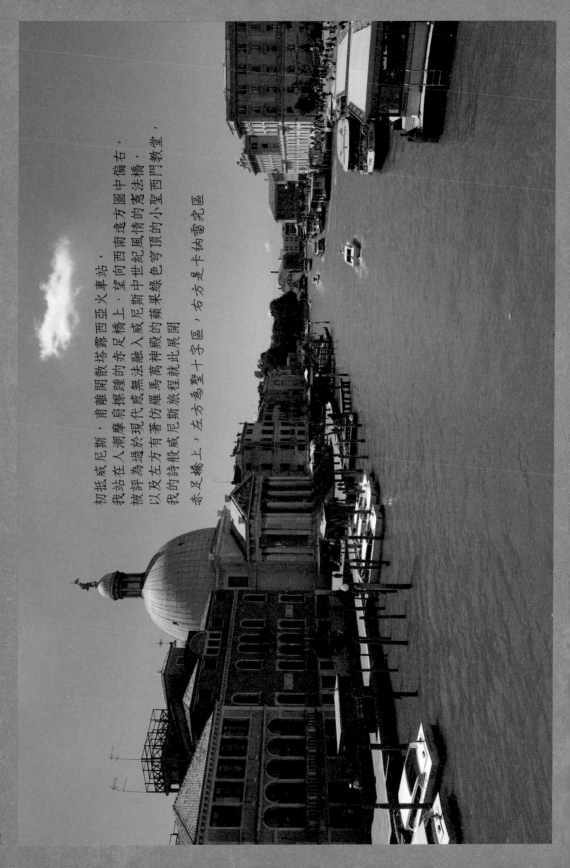

初抵威尼斯，甫離開散塔露西亞火車站，
我站在人潮洶湧的赤足橋上，望向西南方圖中偏右，
被評為過於現代感無法融入威尼斯神殿萬馬奔騰的蘋果綠果綠色穹頂的小聖西門教堂，
以及左方有著仿羅馬尼斯中世紀風情的憲法橋，
我的詩般威尼斯旅程就此展開
赤足橋上，左方多是聖十字區，右方是卡納雷究區

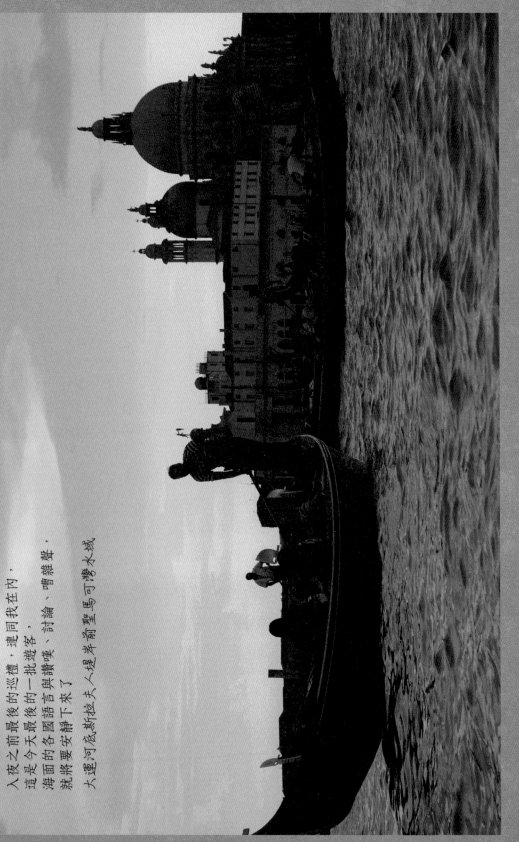

入夜之前最後的巡禮，連同我在內，
這是今天最後的一批遊客，
海面的各國語言與讚嘆、討論、嘈雜聲，
就將要安靜下來了
大運河底威尼斯夫人埠岸前聖馬可灣水域

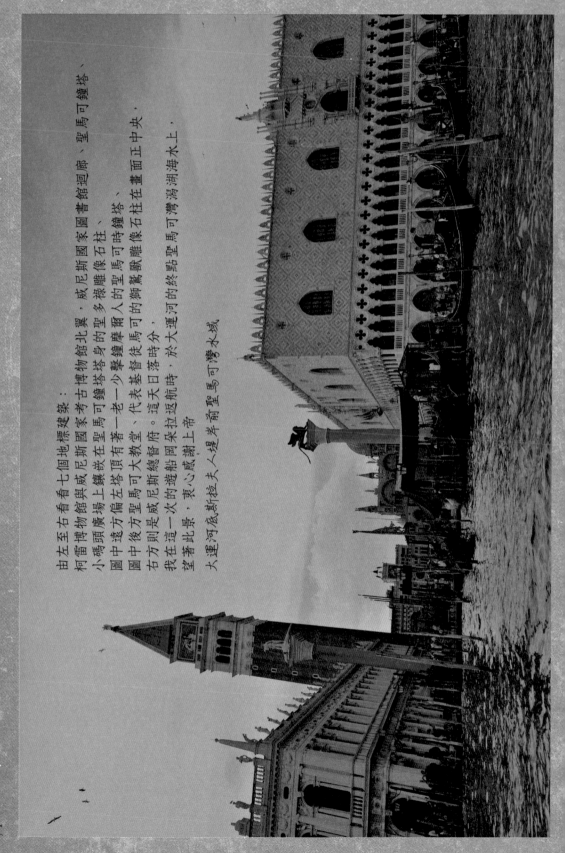

由左至右看看七個地標建築：

柯雷博物館與威尼斯國家考古博物館北翼、威尼斯國家圖書館迴廊、聖馬可鐘塔、
小碼頭廣場上鑲嵌在聖馬可鐘塔塔身旁的聖多祿雕像石柱、
圖中遠方偏左塔頂有著一老一少擊馨爾的聖馬可時鐘塔、
圖中後方是聖馬可大教堂、代表基督徒聖馬可的獅鷲獸雕像石柱在畫面正中央、
右方則是威尼斯總督府。這天日落時分，
我在這一次的遊船朵拉返航時，於大運河的終點聖馬可灣潟湖海水上，
望著此景，衷心感謝上帝。

大運河威斯拉夫人塔車前聖馬可灣水域

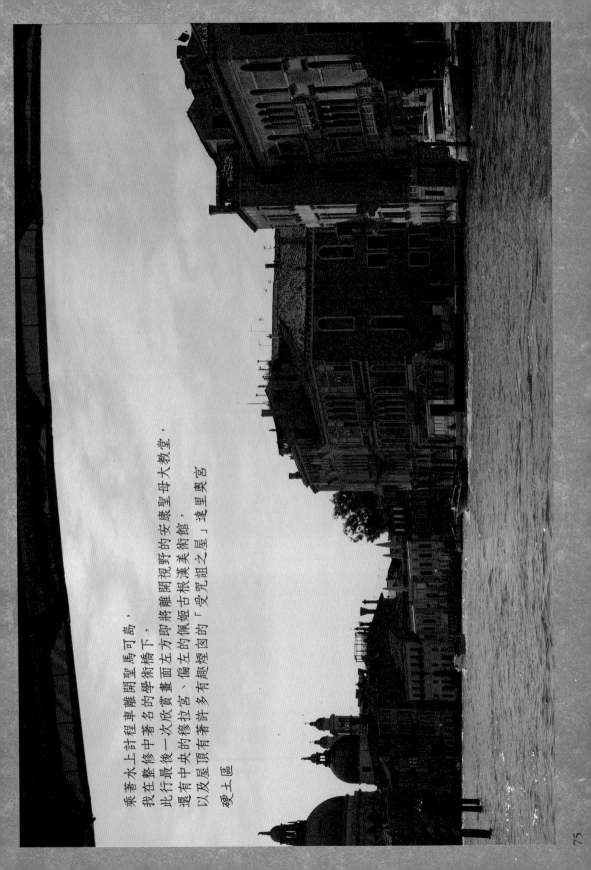

乘著水上計程車離開聖馬可島，
我在整修中著名的學術橋下，
此行最後一次欣賞面對左方即將離開視野的安康聖母大教堂，
還有中央屋頂有許多有趣煙囪的「受兒謔之星之屋」達里奧宮、偏左的佩拉古根古根漢美術館，以及穆拉的穆拉的穆拉宮、

硬土區

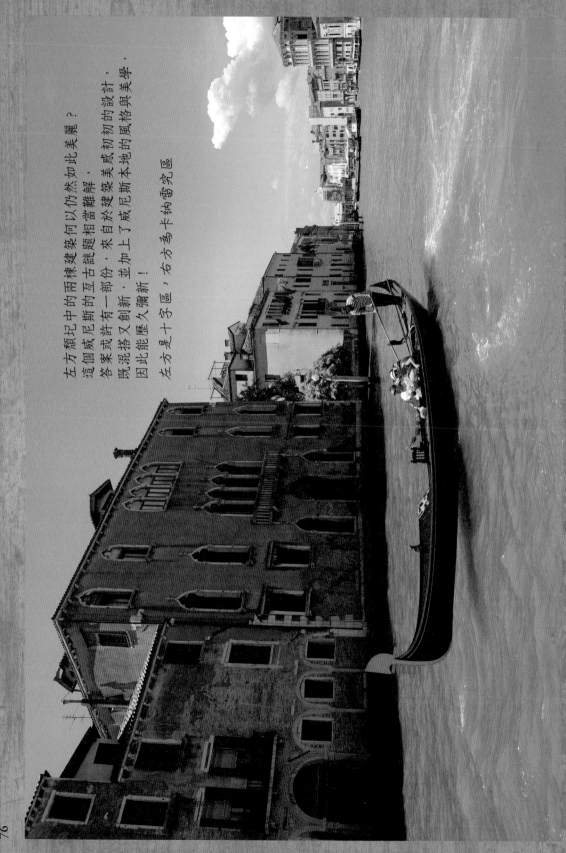

左方續記中的兩棟建築何以仍然如此美麗？
這個威尼斯的互古謎題相當難解，
答案或許有一部份，來自於建築美感初初的設計，
既混搭又創新，並加上了威尼斯本地的風格與美學，
因此能歷久彌新！

左方是十字區，右方為卡納雷究區

76

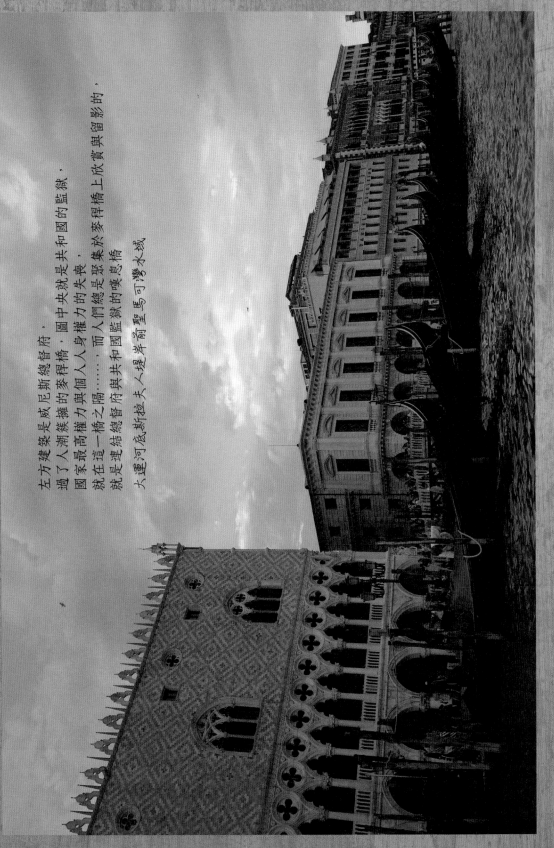

左方建築是威尼斯總督府，
過了人潮最高權擁的麥桿橋，圖中央就是共和國的監獄，
國家最高權力人身個人與權力的失喪，
就在這一橋之隔……，而人們總督是聚集於麥桿橋上欣賞留影的，
是連結總督府與共和國監獄的嘆息橋
大運河為斯堪迪夫人提岸前聖馬可灣水域

77

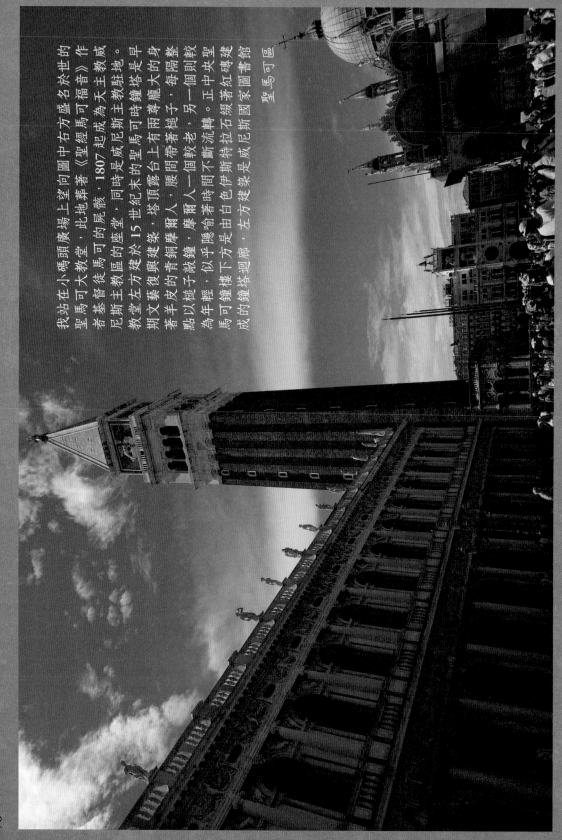

我站在小碼頭廣場上望向圖中右方盛名於世的聖馬可大教堂，此地葬著《聖經馬可福音》作者基督徒馬可的屍骸。1807起成為天主教威尼斯主教區的座堂，同時是威尼斯主教駐地。教堂左方建於15世紀末的聖馬可時鐘塔是早期文藝復興建築。塔頂末的聖馬可時鐘塔是早期文藝復興建築。塔頂末露台上有兩尊龐大的身著羊皮的青銅摩爾人，腰間帶著槌子，每隔整點以槌子敲著鐘。摩爾人一個較老，另一個較年輕，似乎隱喻著時間不斷流轉。正中央聖馬可鐘樓下方是由白色伊斯特拉石級著紅磚建成的鐘塔。左方建築是威尼斯國家圖書館

聖馬可區

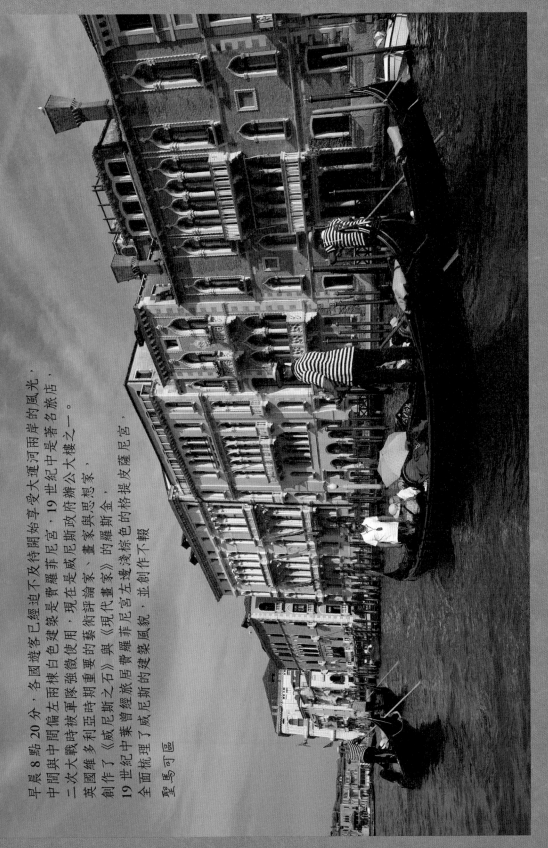

早晨 8 點 20 分，各國遊客已經迫不及待開始享受大運河兩岸的風光，
中間與中間偏左兩棟白色建築是費羅菲尼宮，19 世紀中是著名旅店，
二次大戰多利亞時期被軍隊徵強使用，現在是威尼斯政府辦公大樓之一。
英國維多利亞時期重要的藝術評論家、畫家與思想家，
創作了《威尼斯之石》與《現代畫家》的羅斯金，
19 世紀中葉曾經旅居費羅菲尼宮左邊淺棕色的格提薩尼宮，
全面梳理了威尼斯的建築風貌，並創作不輟

聖馬可可區

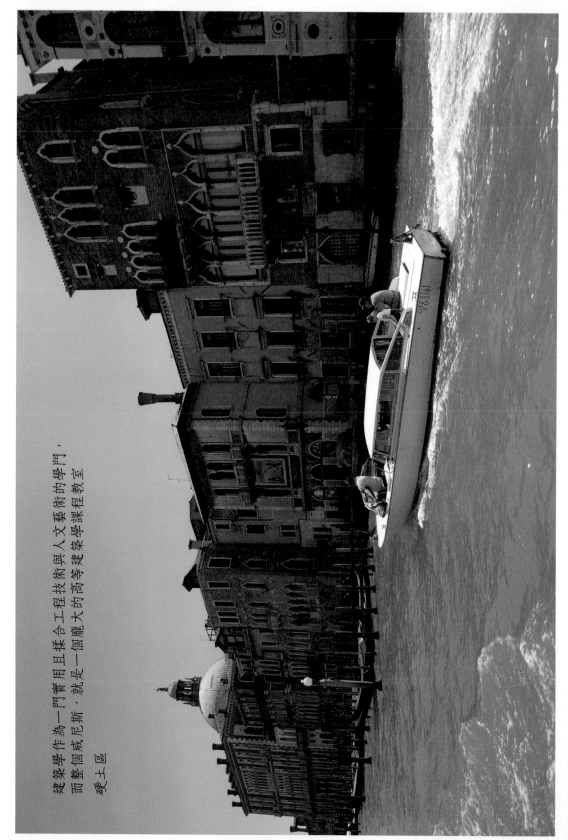

建築學作為一門實用且採合工程技術與人文藝術的學門，
而整個威尼斯，就是一個龐大的高等建築學課程教室

硬土區

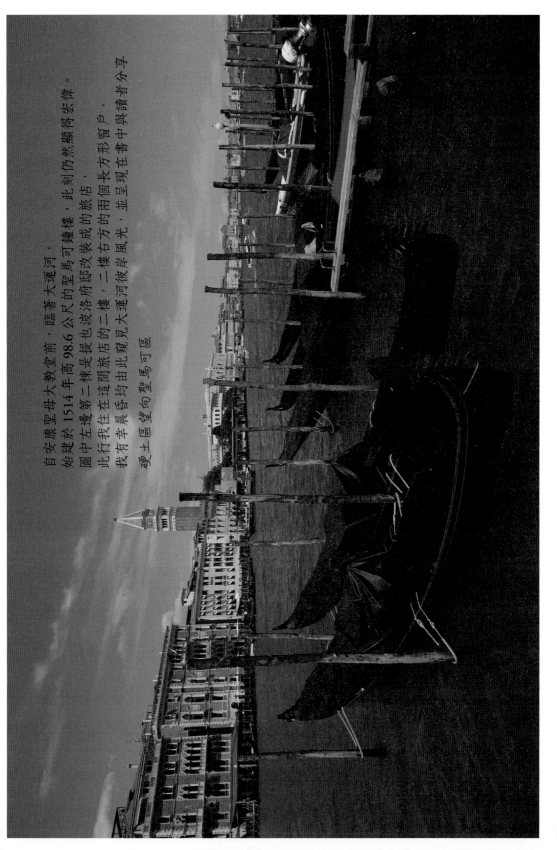

自安康聖母大教堂前，臨著大運河，
始建於 1514 年高 98.6 公尺的聖馬可鐘樓，此刻仍然顯得宏偉。
圖中左邊第二棟是提也波洛府邸改裝成的旅店，
此行我住在這間旅店的二樓，二樓右方的兩個長方形窗戶，
我有幸晨昏皆均由此窺見大運河彼岸風光，並呈現在書中與讀者分享
硬土區望至向聖馬可區

返台後，我雖然做了一些功課，但仍喚不出前方這個冰淇淋甜筒型鐘樓的名，而不期然盤旋飛過的海鳥告訴我：威尼斯約1,600年的歷史中，不同時期的多數高塔，建造之初都曾經用來頌讚上帝，少部份則是用以標榜富庶家族的名號

大運河望向聖保羅區

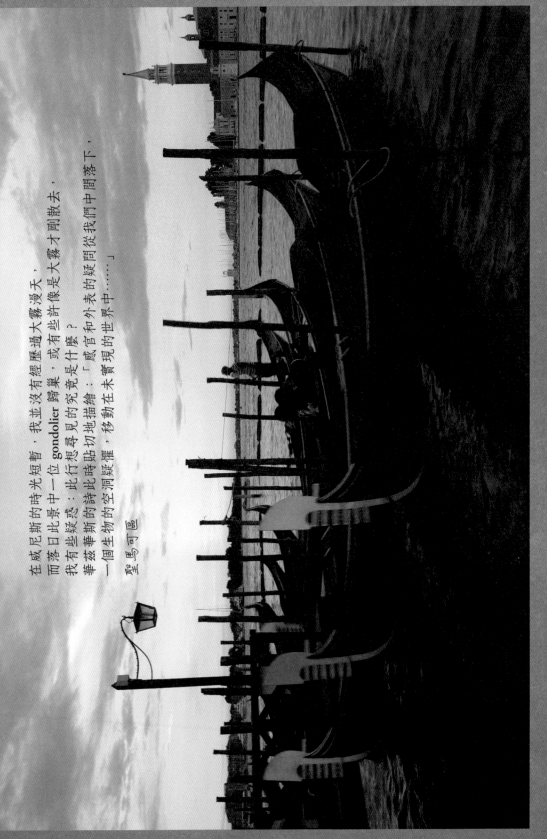

在威尼斯的時光短暫，我並沒有經歷過大霧漫天，而落日此景中一位 gondolier 歸巢，或許些大霧才剛散去，我有些疑惑：此行想尋見的究竟是什麼？華茲華斯的詩此貼切地描繪：「感官和外表的疑問從我們中間落下，一個生物的空洞疑懼，移動在未實現的世界中……」

聖馬可區

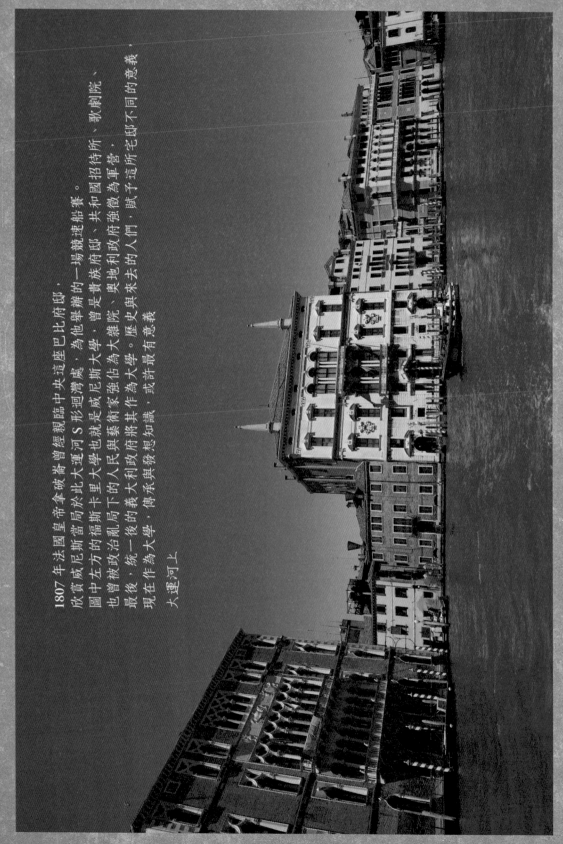

1807 年法國皇帝拿破崙曾經親臨中央這座巴比府邸，
欣賞當局於此大運河 S 形迴灣處，為他舉辦的一場競速船賽。
圖中左方的福斯卡里大學也就是威尼斯大學，曾是貴族府邸、歌劇院、
也曾被政治亂局下的人民與藝術家強佔為大雜院、奧地利政府強徵為軍營。
最後，統一後的義大利政府將其作為大學。歷史與來去的人們，賦予這所宅邸不同的意義，
現在作為大學，傳承與發想知識，或許是最有意義。

大運河上。

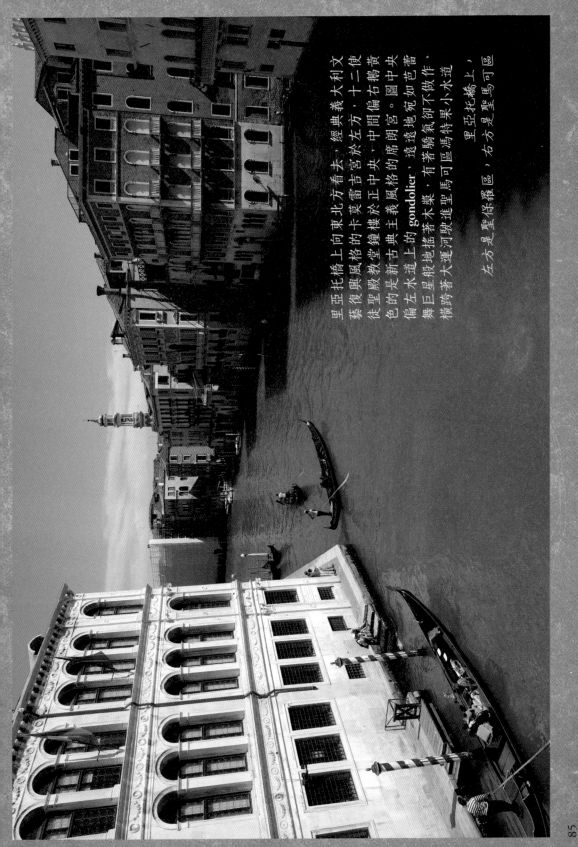

里亞托橋上向東北方看去，經典義大利文藝復興風格的卡莫雷吉宮於左方，十二使徒聖殿教堂鐘樓於正中央，中間偏右鵝黃色的是新古典主義風格的席朗宮。圖中央偏左水道上的 gondolier，遠遠地宛如芭蕾舞巨星般地搖著木槳，有著驕氣卻不做作，橫跨著大運河駛進聖馬可區馮特果小水道

里亞托橋上，左方是聖保羅區，右方是聖馬可區

85

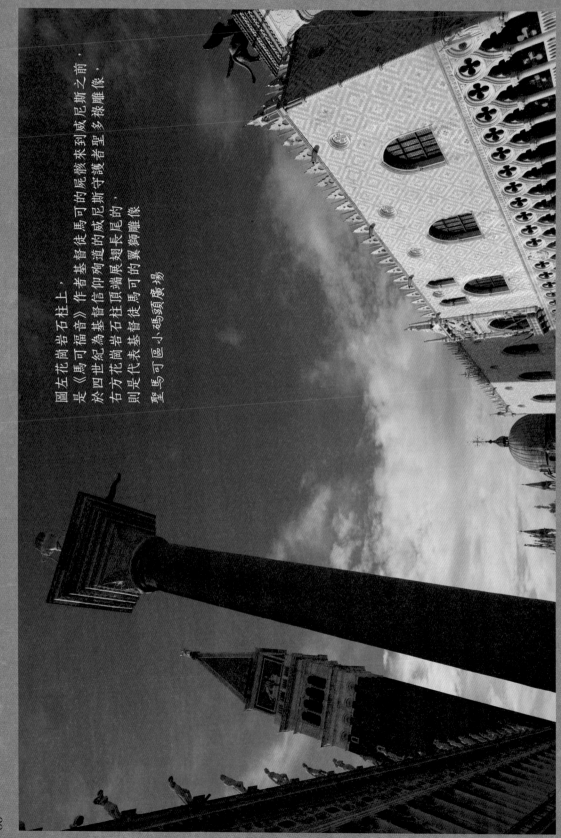

圖左花崗岩石柱上，
是《馬可福音》作者基督徒馬可的屍骸來到威尼斯之前，
於四世紀為基督信仰殉道的威尼斯守護者聖多祿雕像，
右方花崗岩石柱頂端展翅長尾的
則是代表基督徒基督徒馬可的翼獅雕像
聖馬可區小碼頭廣場

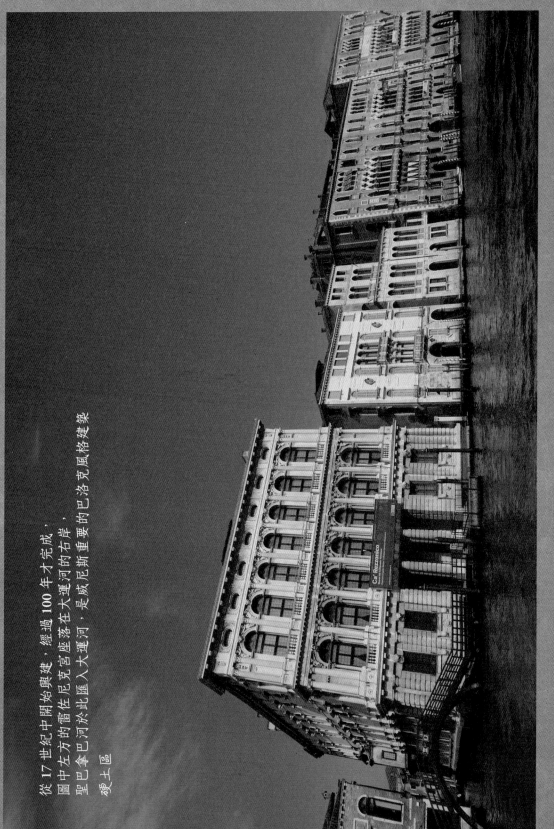

從 17 世紀中開始興建，經過 100 年才完成，
圖中左方的雷佐尼克宮座落在大運河的右岸，
聖巴拿巴河於此匯入大運河，是威尼斯重要的巴洛克風格建築

硬土區

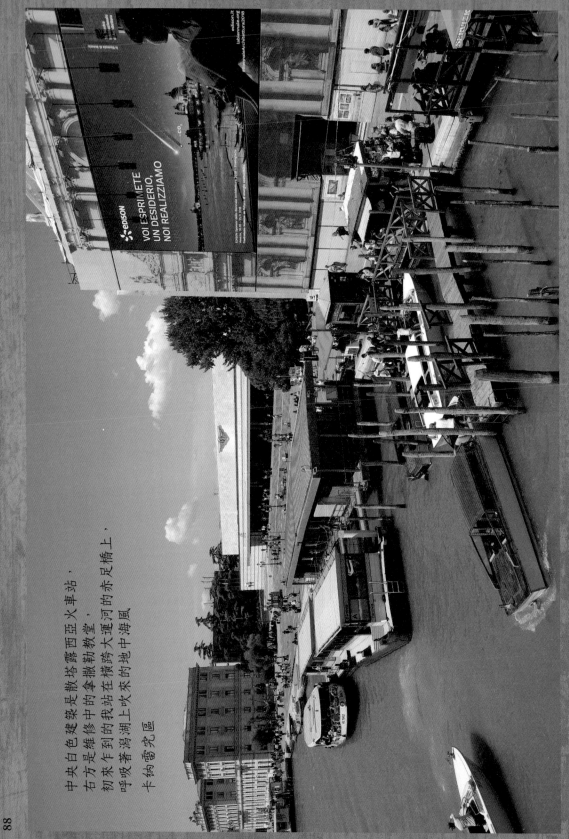

中央白色建築是散落西亞火車站，
右方是維修中的拿撒勒教堂，
初來乍到的我站在橫跨大運河的赤足橋上，
呼吸著潟湖上吹來的地中海風

卡納雷究區

88

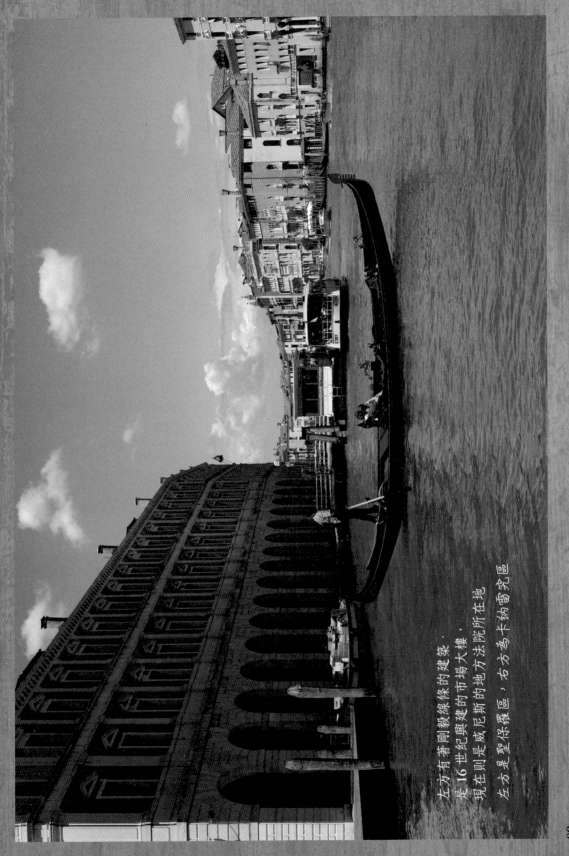

左方有著剛毅線條的建築，
是 16 世紀興建的市場大樓，
現在則是威尼斯的地方法院所在地
左方是聖保羅區，右方為卡納雷究區

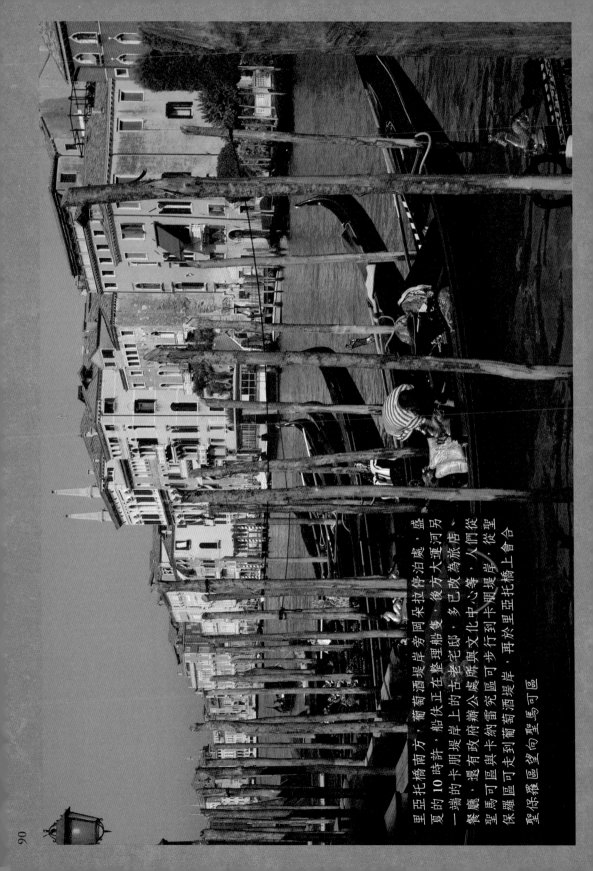

里亞托橋南方，葡萄酒堤岸旁岡朵拉停泊處，盛
夏的 10 時許，船伕正在整理船隻，後方大運河河
一端的卡朋堤岸上的古老宅邸，多已改為旅店、
餐廳，還有政府辦公處與文化中心等，人們從聖
史馬可區與卡納雷葡萄酒堤岸，再於里亞托橋上會合
聖羅雷區遙望向聖馬可區

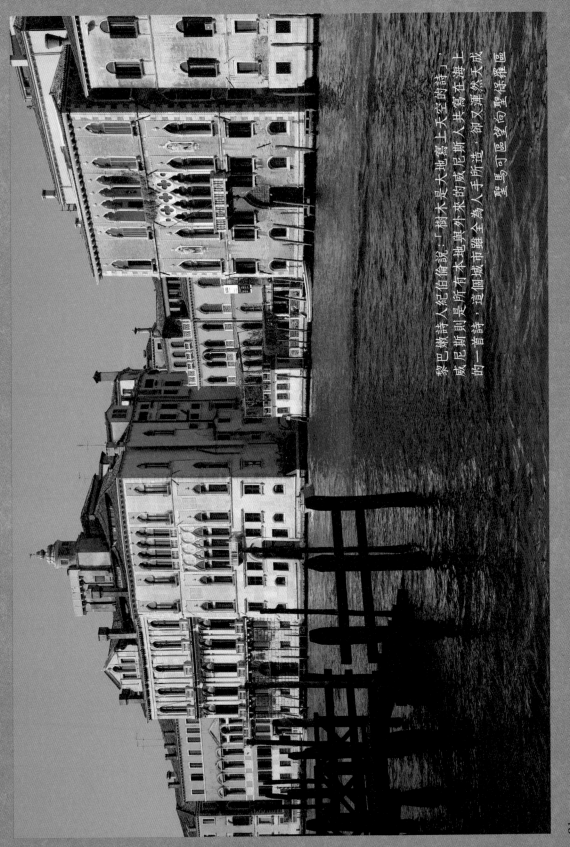

黎巴嫩詩人紀伯倫說：「樹木是大地寫上天空的詩」，威尼斯則是所有本地與外來的威尼斯人共寫在海上的一首詩，這個城市雖全為人手所造，卻又渾然天成。

聖馬可區望向聖依祿運區

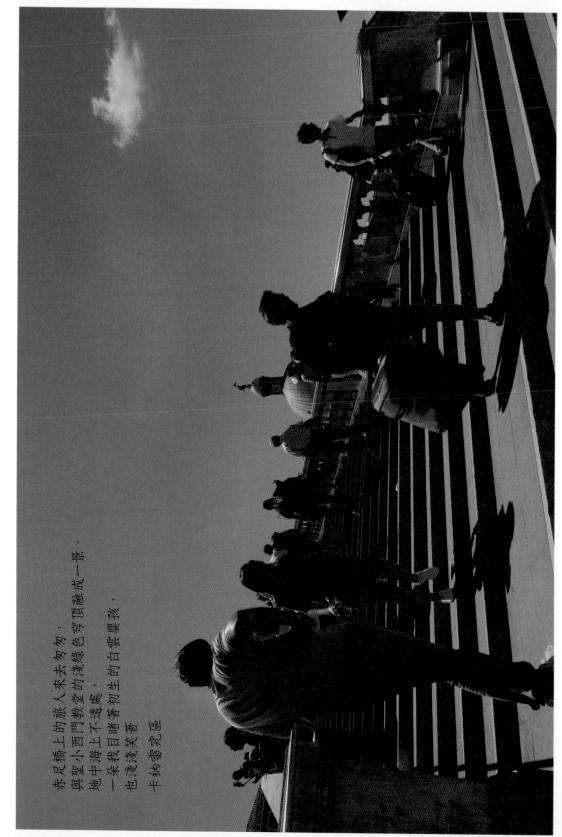

赤足橋上的旅人來去匆匆，
與聖小西門教堂的淺綠色弓頂頂融成一景，
地中海上不遠處，
一朵我目睹著初生的白雲嬰孩，
也淺淺笑著

卡納雷尼區

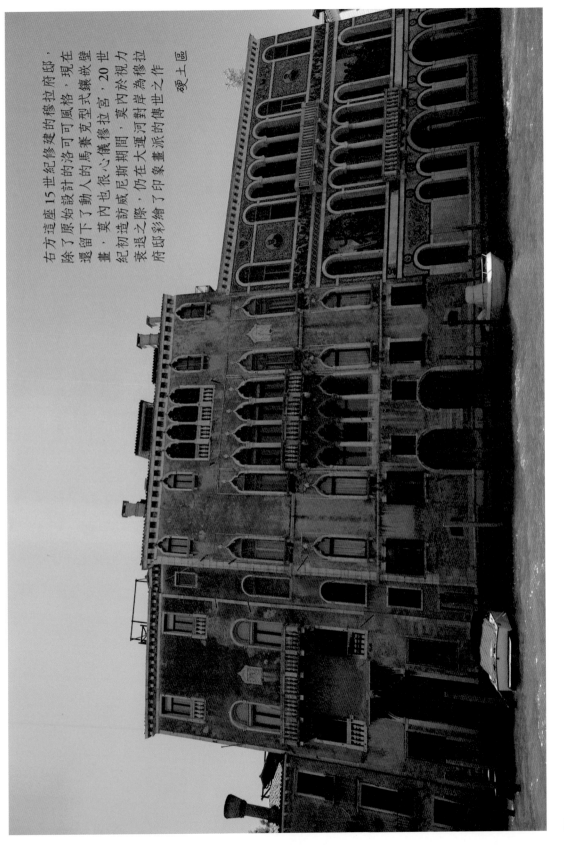

右方這座 15 世紀修建的穆拉府邸，除了原始的洛可可風格，現在還留下了動人的馬賽克型式鑲嵌壁畫。莫內也很心儀穆拉府邸，20 世紀初造訪威尼斯期間，莫內於視力衰退之際，仍在大運河對岸為穆拉府邸彩繪了印象派的傳世之作。

硬土區

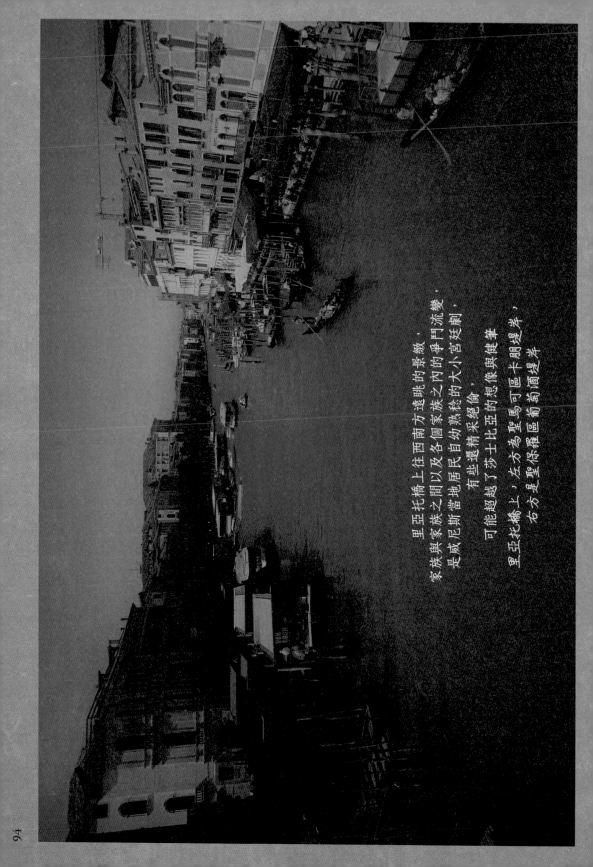

里亞托橋上往往西南方遠眺的景緻，
家族與家族之間以及各個家族之內的爭鬥流變，
是威尼斯當地居民自幼熟稔的大小宮廷劇，
有些還精采絕倫，
可能超越了莎士比亞的想像與健筆。
里亞托橋上，左方為聖馬可區卡朋堤岸，
右方是聖保羅區葡萄酒堤岸

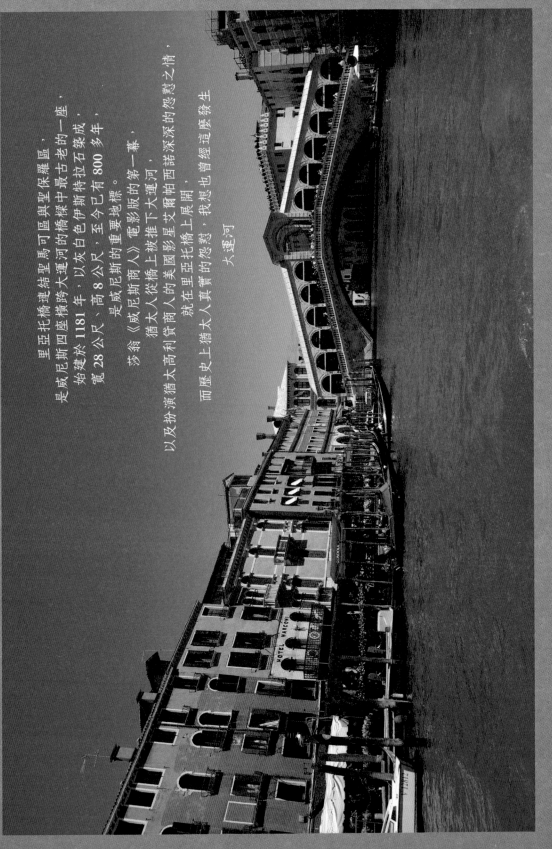

里亞托橋連結聖馬可區與聖保羅區，
是威尼斯四座橫跨大運河的橋樑中最古老的一座，
始建於 1181 年，以灰白色伊斯特拉石架成，
寬 28 公尺，高 8 公尺，至今已有 800 多年，
是威尼斯的重要地標。

莎翁《威尼斯商人》電影版的第一幕，
猶太人從橋上被推下大運河，
以及扮演猶太高利貸商人的美國影星艾爾帕西諾帕西諾橋上展開，
就在里亞托橋上真實的悠對，我想也曾經這麼發生

而歷史上猶太人真實的悠對，我想也曾經這麼發生

大運河

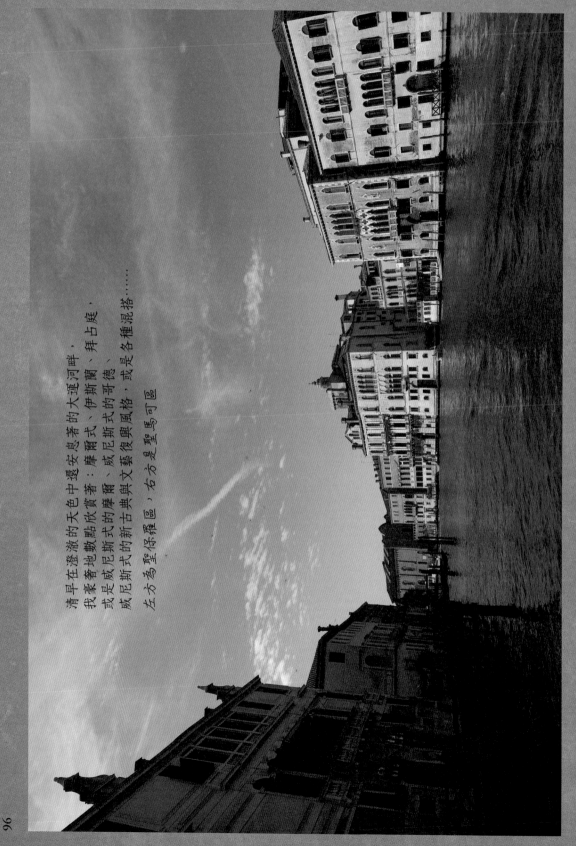

清早在澄澈的天色中還息著的大運河畔，
我悠閒地數著點欣賞著：摩爾式、伊斯蘭、拜占庭、
或是威尼斯式的摩爾、威尼斯式的哥德、
威尼斯式的新古典與文藝復興與風格，或是各種混搭……
左方為聖保禮區，右方是聖馬可區

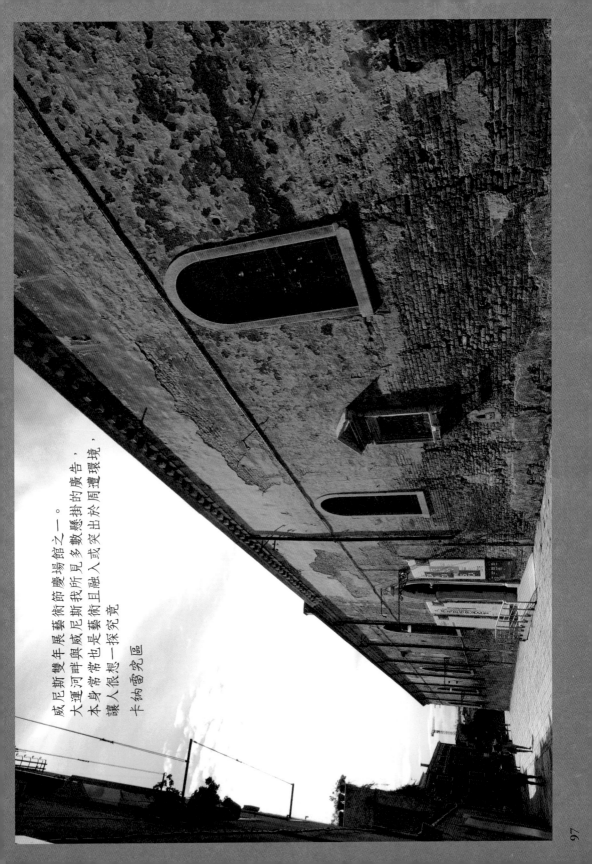

威尼斯雙年展年展藝術節慶場館之一。

大運河畔我所見多數懸掛的廣告，

本身常常也是藝術且融入或突出於周遭環境，

讓人很想一探究竟

卡納雷究區

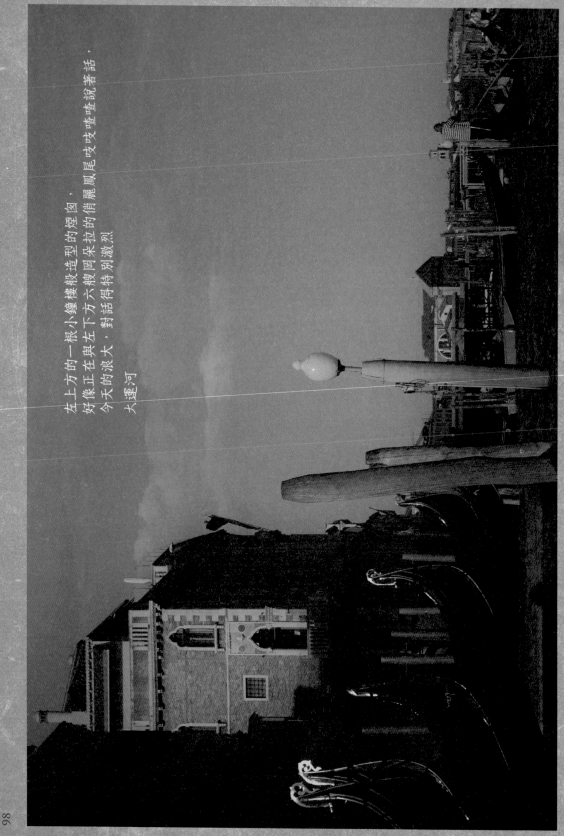

左上方的一根小鐘般樓造型的煙囪，
好像正在與左下方六艘岡朵拉的俏麗鳳尾咬咬喳喳說著話，
今天的浪大，對話得特別激烈

大運河

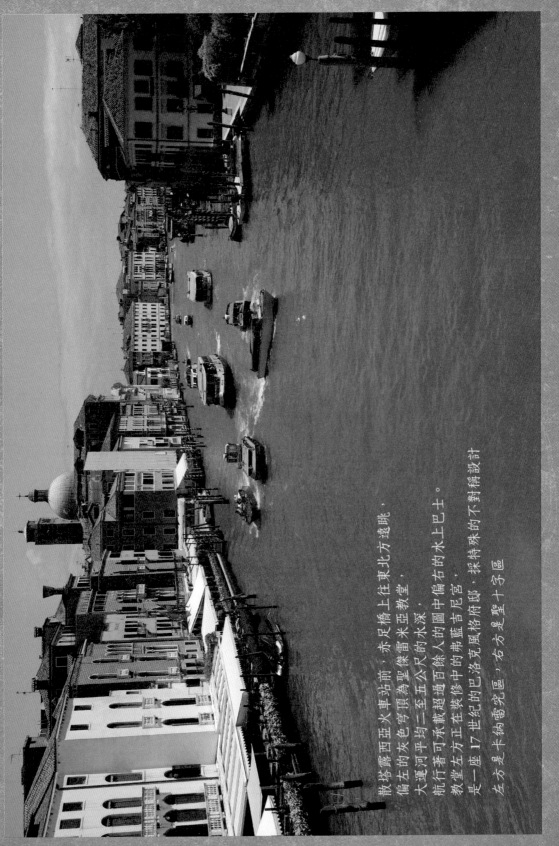

散塔露西亞火車站前，赤足橋上往東北方遠眺，
偏左的灰色穹頂為聖傑雷米亞教堂，
大運河平均二至五公尺的水深，
航行著可承載超過百餘人的圖中偏右的水上巴士。
教堂左方正在裝修中的弗藍吉尼宮，
是一座17世紀的巴洛克風格府邸，採特殊的不對稱設計
左方是卡納雷究區，右方是聖十字區

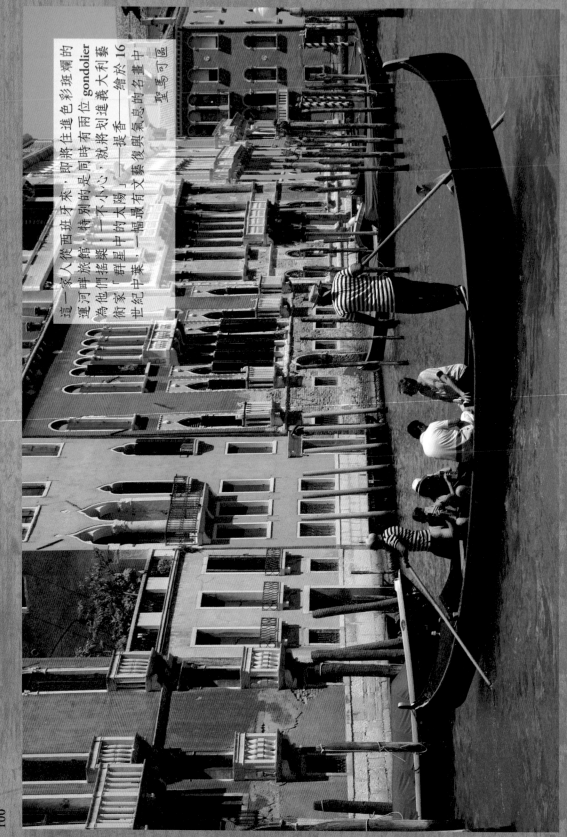

這一家人從西班牙來，即將住進色彩斑斕的運河畔旅館，特別的是同時有兩位 gondolier 為他們搖槳，一不小心，就將划進義大利藝術家「群星」中的太陽「提香」與文藝復興氣息最有名華，一幅最有名畫中世紀中葉，繪於的「名畫中」。聖馬可區

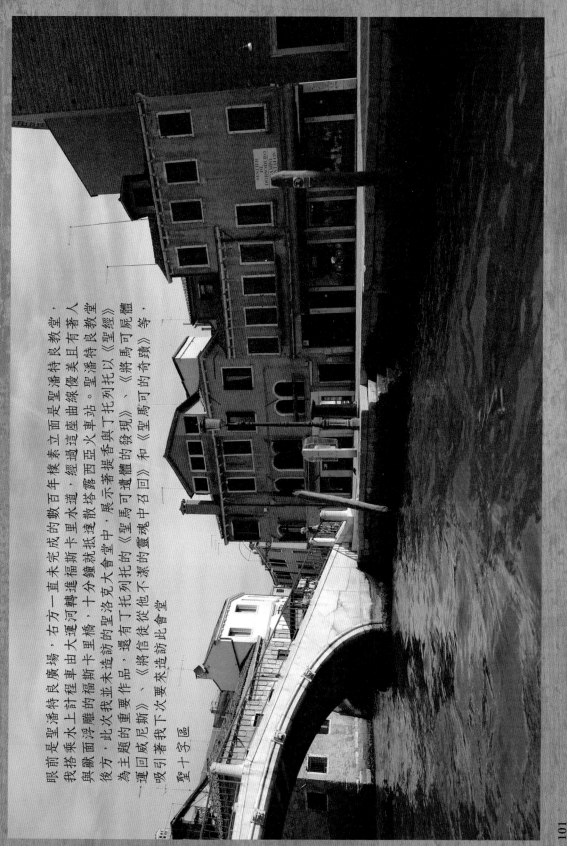

眼前是聖潘特良廣場，右方一直未完成的數百年樓素立面是聖潘特良教堂，我搭乘水上計程車由大運河轉進福斯卡里河，經過這座曲線優美且有著人與歌面浮雕的福斯卡里橋，十分鐘就抵達露西亞火車站。聖潘特良教堂後方，此次我並未造訪的聖洛克大會堂中，展示著提香與丁托列托以《聖經》為主題的重要作品，還有丁托列托的《聖馬可遺體的發現》、《將馬可的奇蹟》—《聖馬可靈魂中召回》、《將信徒從他不潔的靈魂中召回》和《聖馬可的奇蹟》等—運回威尼斯》、吸引著我下次要來造訪此會堂

聖十字區

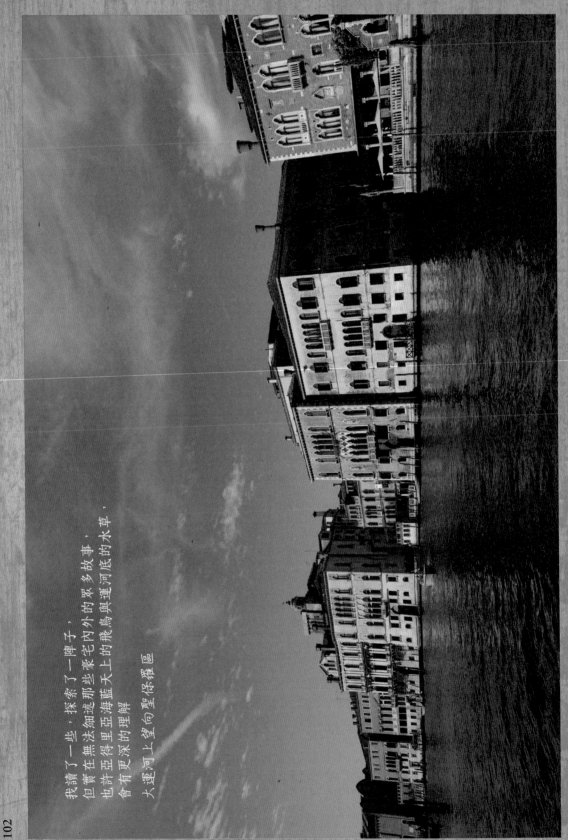

我讀了一些，探索了一陣子，
但實在無法細述那些宅內外的眾多故事，
也許里亞得里亞海藍天上的飛鳥與運河底的水草，
會有更深的理解

大運河上望向聖傑羅區

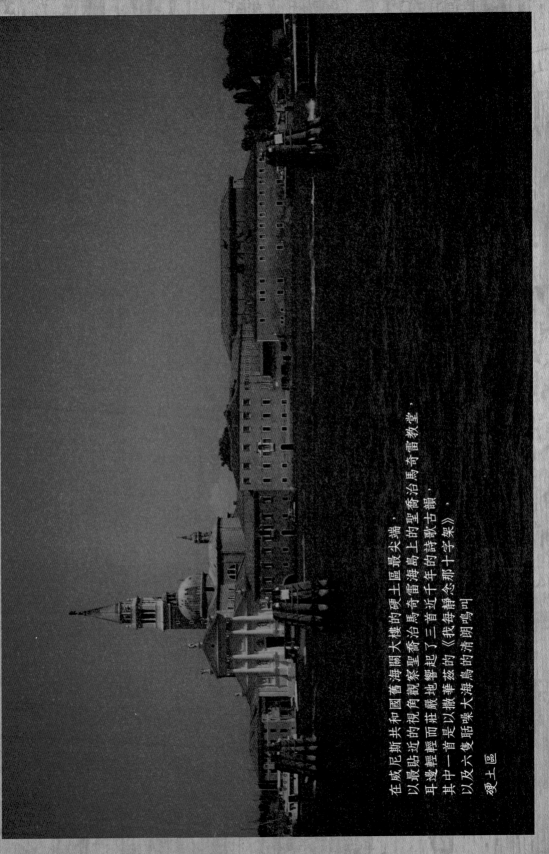

在威尼斯共和國舊海關大樓的硬土區最尖端，
以最貼近的視角觀察聖喬治馬久奇海島上的聖喬治馬久奇教堂，
耳邊輕輕地響起了三首近千年的詩歌古韻，
其中一首是以撒華茲的《我每靜念那十字架》，
以及六隻眠喫大海鳥的清朗鳴叫

硬土區

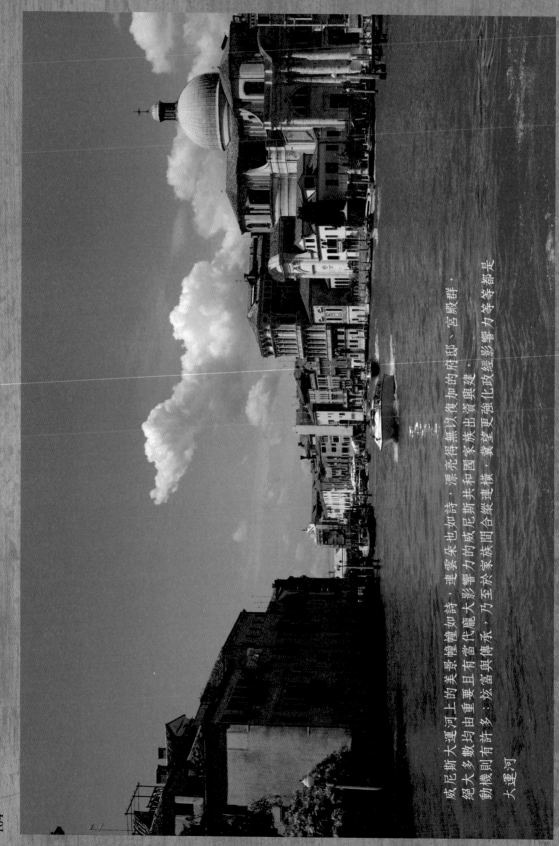

威尼斯大運河上的美景嬌瞳如詩，連雲朵也如詩，漂亮得無以復加。宮殿群、絕大多數均由重要且有當代龐大影響力的威尼斯共和國家族出資與建設，乃至於家族間合縱連橫，冀望更強化政經影響力等等都是勳機則有許多：炫富與傳承，乃至於家族間合縱連橫，冀望更強化政經影響力等等都是

大運河

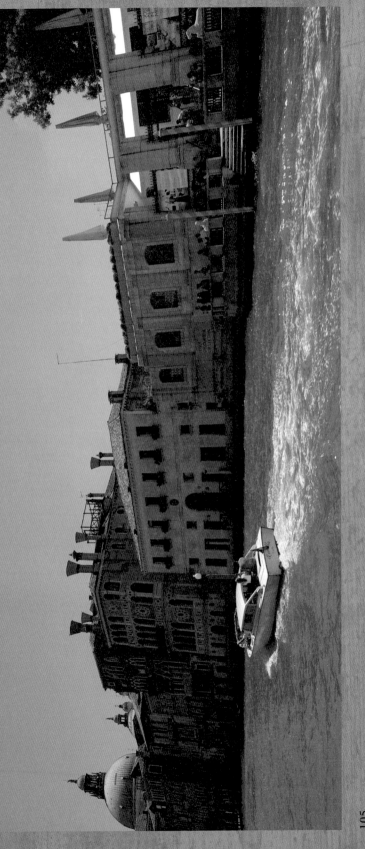

船剛行過學術橋，
右方是盛名於世的佩姬古根漢美術館，
原設計四層樓宇只完成一層，有「未完成的府邸」之稱，
左方安康宇聖母大教堂的穹頂也已經在望，
中間偏左的達里奧宮修築於 15 世紀
呈現威尼斯哥德式建築風格與文藝復興時期特色的裝飾，
包括誇張的煙囪，莫內也曾經描繪過這座美麗的「被兒諮府邸」達里奧宮

硬土區

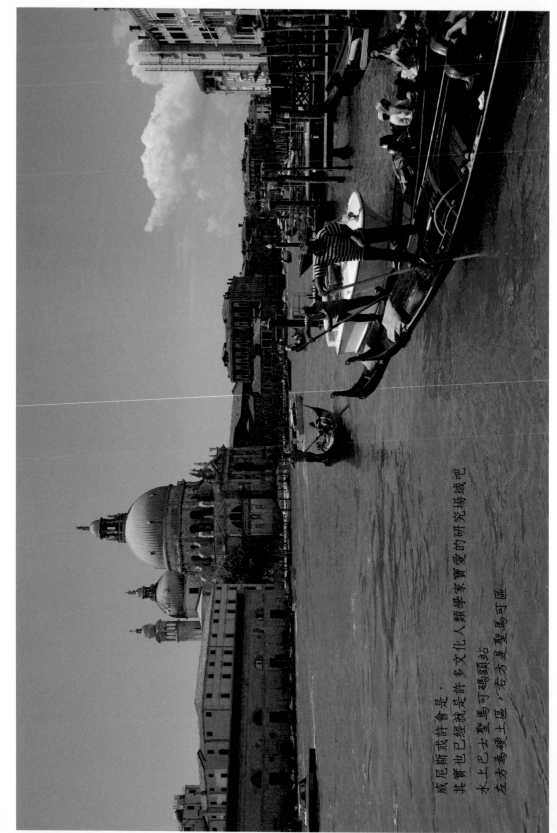

威尼斯或許會是
其實也已經就是許多文化人類學家實愛的研究場域吧
水上巴士聖馬可碼頭站
左方為硬土區，右方是聖馬可區

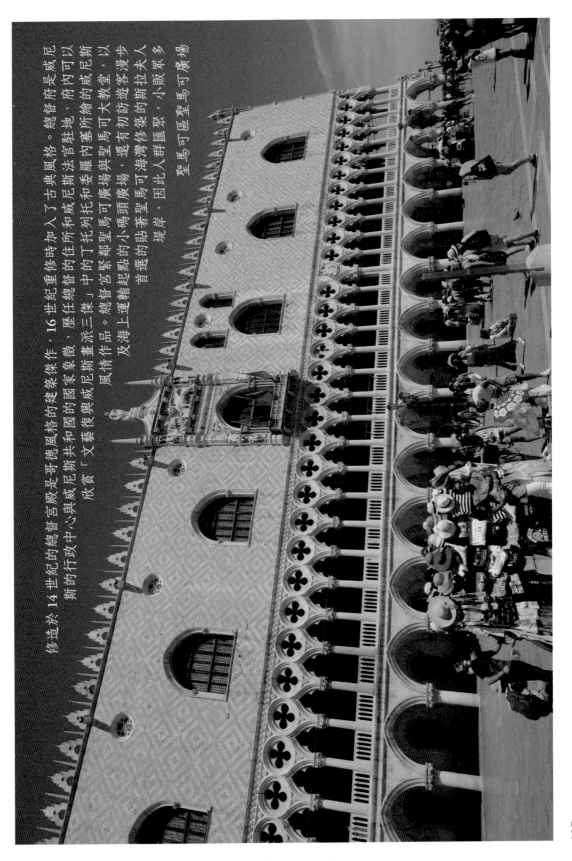

修造於 14 世紀的總督宮殿是哥德風格的建築傑作，16 世紀重修時加入了古典風格。總督府是威尼斯的行政中心與威尼斯共和國的國家象徵。歷任總督的住所和威尼斯法官駐地，府內可以欣賞「文藝復興與威尼斯畫派三傑」中的丁托列托和委羅內塞所繪的威尼斯風情作品。總督宮緊鄰聖馬可廣場與聖馬可大教堂，以及海上運輸起點的小碼頭廣場，還有初訪遊客漫步首選的貼著聖馬可海灣修築的斯拉夫人堤岸，因此人群匯聚，小販眾多

聖馬可區聖馬可廣場

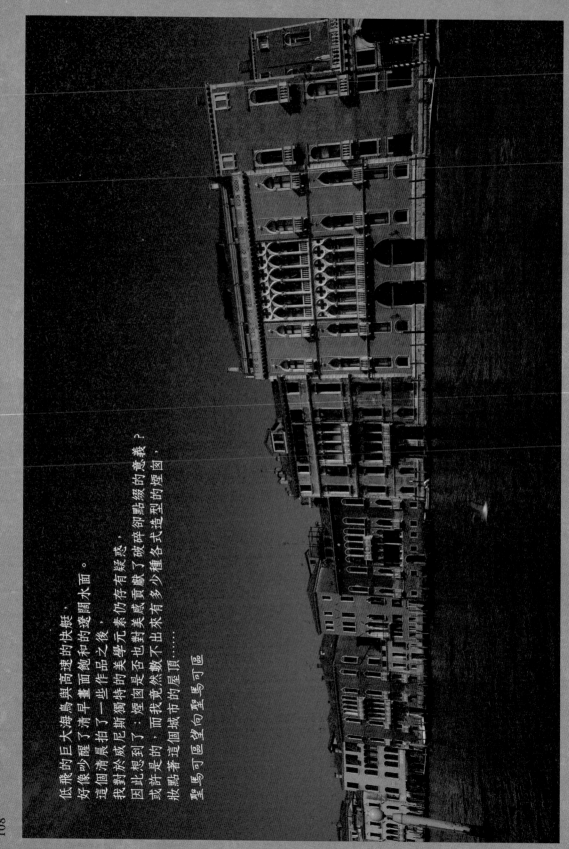

低飛的巨大海鳥與高速的快艇，
好像吵醒了清早畫面和的速閒水面。
這個清晨拍了一些作品之後，
我對於威尼斯獨特的美學元素仍有疑惑，
因此想到了：煙囪是否也對存有疑惑，
或許是的，而我竟然數不出來有多少種各式這型的煙囪，
妝點著這個城市望向聖馬可區的屋頂……
聖馬可區望向的聖馬可區

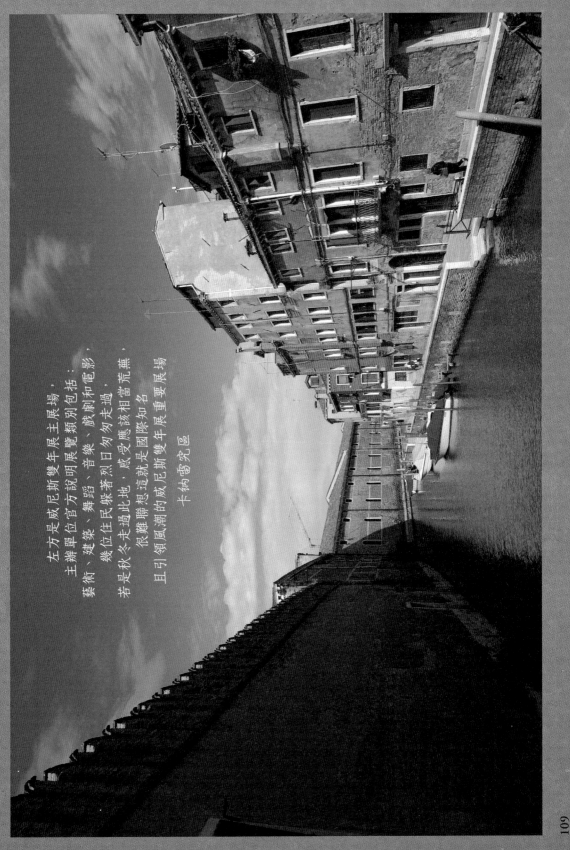

左方是威尼斯雙年展主展場，
主辦單位官方說明展覽類別包括：
藝術、建築、舞蹈、音樂、戲劇和電影，
幾位住民躲著烈日匆匆走過，
若是秋冬走過此地，感受應該相當荒蕪，
很難聯想這就是國際知名
且引領風潮的威尼斯雙年展重要展場

卡納雷究區

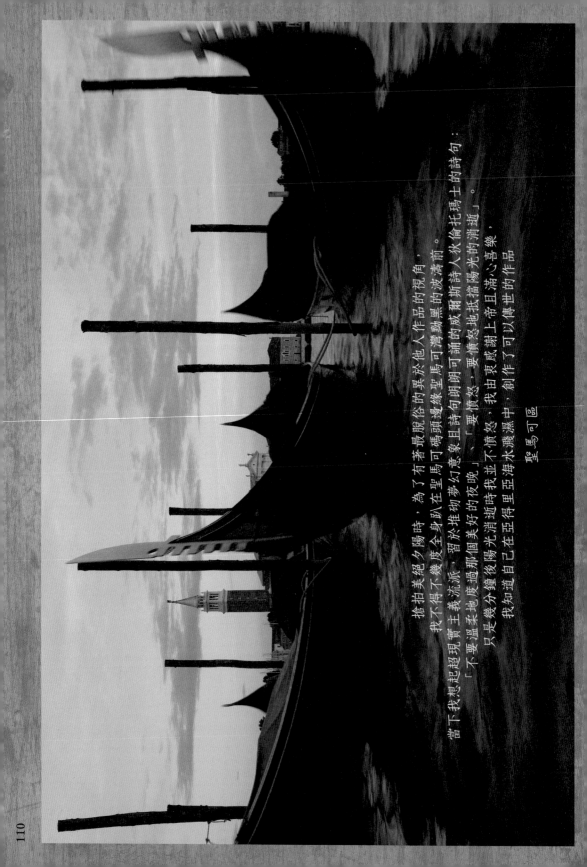

搶拍美絕夕陽時，為了有著最脫俗的異於他人作品的視角，
我不得不幾度全身趴在聖馬可碼頭邊緣聖馬可灣勳惡的波濤前。
「不要溫柔地度過那個美好的夜晚」，要憤怒，要由衷感謝上帝且滿心喜樂
只是幾分鐘後陽光消逝時我並不憤怒，
我知道自己在亞得里亞海水漫漫中，創作了可傳世的作品

當下我想起起現實的賣王義流派，習於堆砌意象幻夢且詩可朗朗可誦象馬可灣頭詩人水倫托瑪士的詩句：

聖馬可區

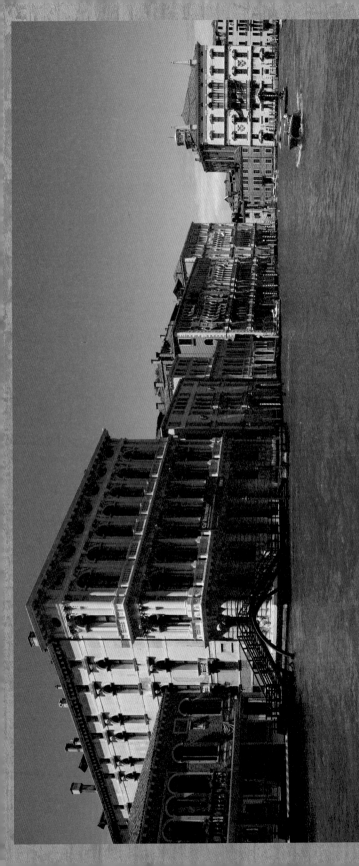

左方第一幢與第二幢府邸現在都是里卓尼柯宮，里卓尼柯宮主要的建築於鐵橋右方，由當有家族僱用 17 世紀巴洛克建築風格旗手設計，業主破產之後，接手的家族仍沿用原訂的巴洛克風，於 18 世紀中葉完成，起造至完成的時間超過了 100 年！現在是威尼斯博物館。

府邸的大型壁畫是威尼斯畫派埃波羅等數位藝術家的傑作，「威尼斯共和國最後一位希臘神話畫家」提埃波羅的畫風是早期的洛可可風格，承繼了巴洛克的傳統，被譽為

大運河望向硬土區

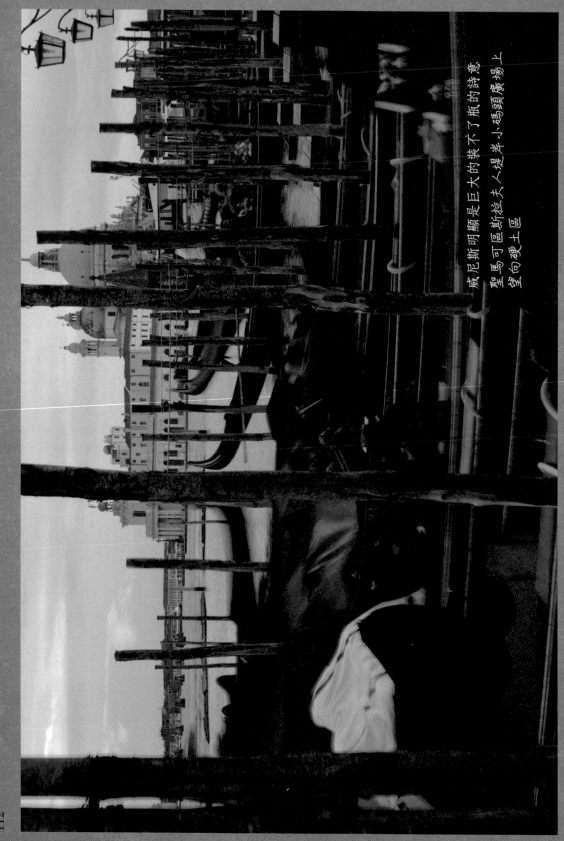

威尼斯明顯是巨大的裝不了瓶的詩意

聖馬可區斯拉夫人堤岸小碼頭廣場上
望向硬土區

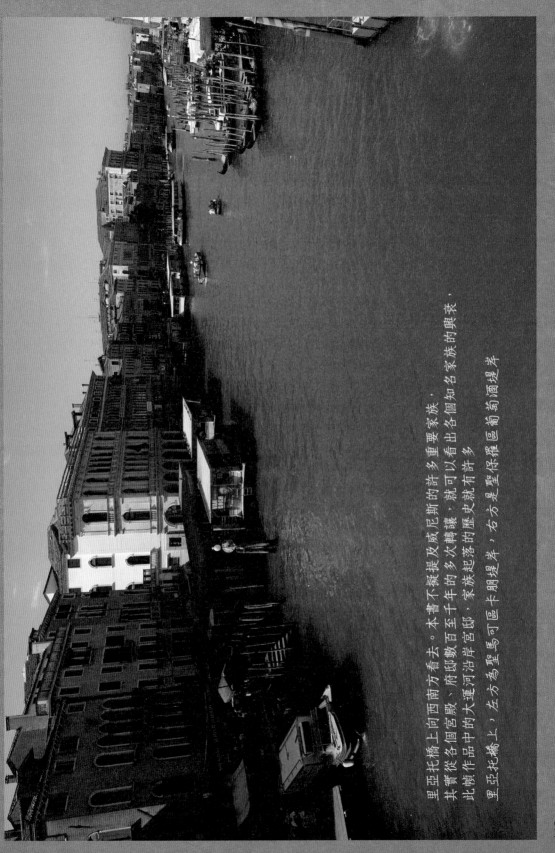

里亞托橋上向西南方看去。本書不擬提及威尼斯的許多重要家族，
其實從各個宮殿、府邸數百至千年的多次轉讓，就可以看出各個知名各家族的興衰，
此幀作品中的大運河沿岸宮邸，家族起落的歷史就有許多
里亞托橋上，左方為聖馬可區卡朋提岸，右方是聖保羅區葡酒提岸

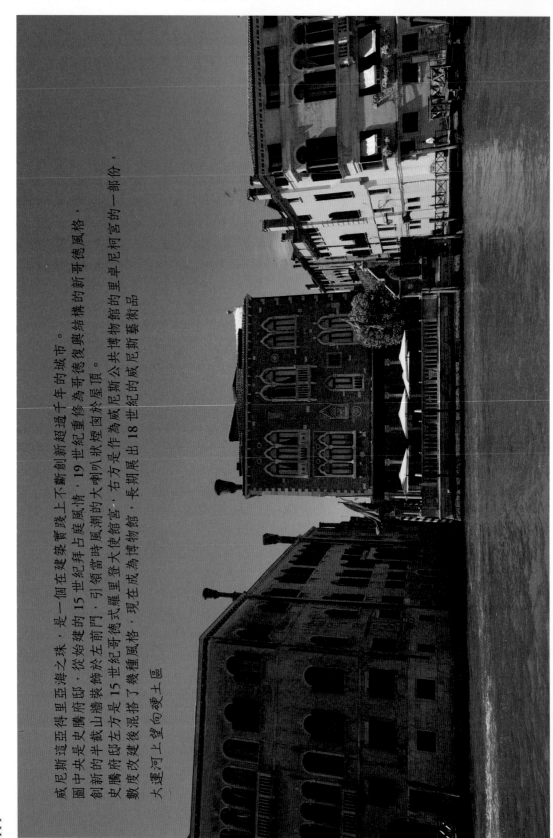

威尼斯這亞得里亞海之珠，是一個在建築實踐上不斷創新超過千年的城市。
圖中央是史騰府邸，從始建的15世紀拜占庭風情，19世紀重修為哥德復興結構的新哥德風格，
創新的半截山牆裝飾於左前門，引領當時風潮的大喇叭狀煙囪於屋頂。
史騰府邸左方是15世紀哥德式羅里登宮，右方是作為威尼斯公共博物館的里卓尼柯宮的一部份，
數度改建後混搭了幾種風格，現在成為博物館，長期展出18世紀的威尼斯藝術品。
大運河上望向硬土區

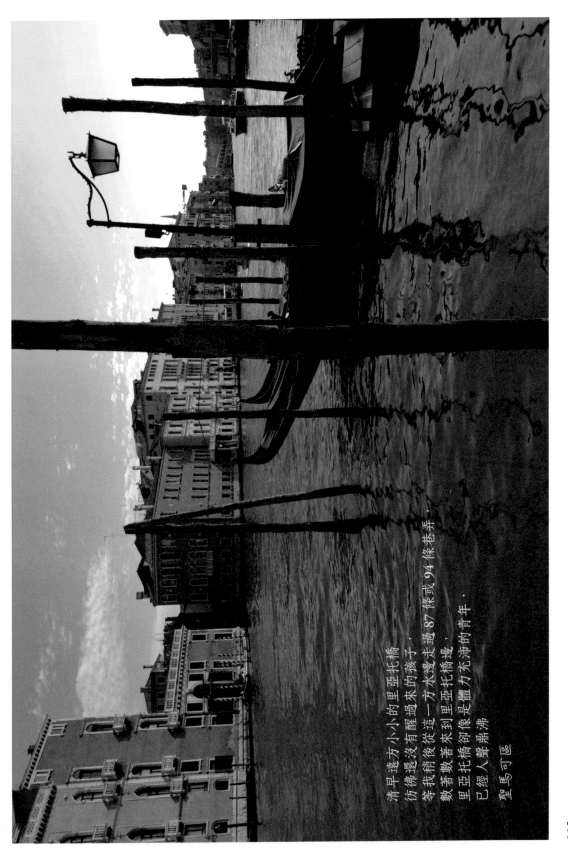

清早遠方小小的里亞托橋
彷彿邊沒有醒過來的孩子
等我稍後從這一方水邊走過 87 條或 94 條巷弄，
數著數著來到這里亞托橋邊，
里亞托橋卻像是體力充沛的青年，
已經人聲鼎沸

聖馬可區

115

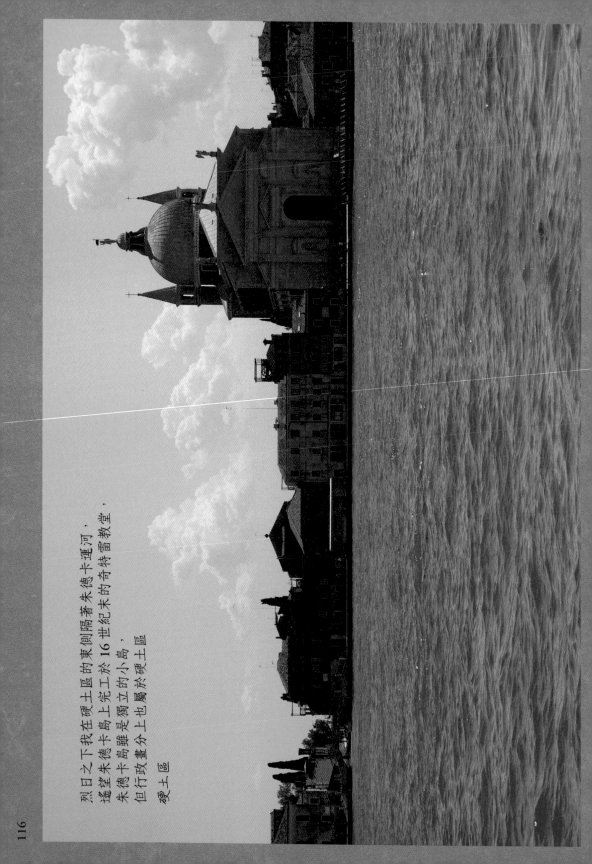

烈日之下我在硬土區的東側隔著朱德卡運河，
遠望朱德卡島上完工於16世紀末的奇特雷教堂，
朱德卡島雖是獨立的小島，
但行政畫分上也屬於硬土區

硬土區

116

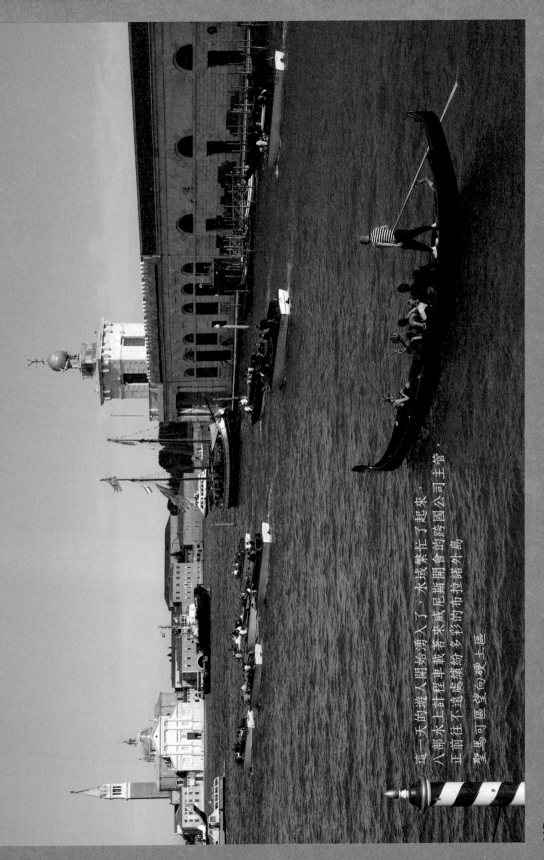

這一天的遊人開始湧入了，水城繁忙了起來。八部水上計程車載著來威尼斯開會的跨國公司主管，正前往不遠處多彩多姿的布拉諾外島

聖馬可區可遠望向硬土區

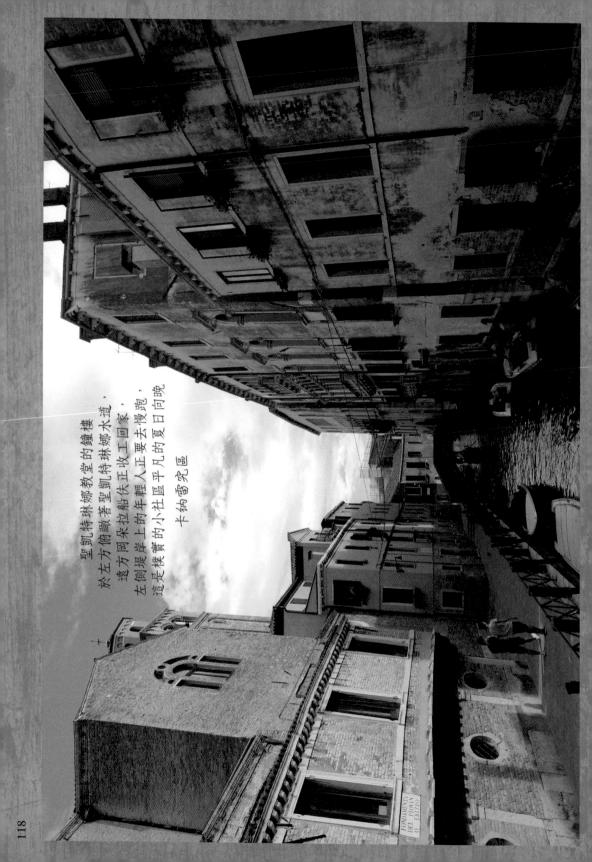

聖凱特琳娜教堂的鐘樓
於左方俯瞰著聖凱特琳娜特水道，
遠方岡朵拉船伕正伕正收工回家，
左側堤岸上的年輕人正要去慢跑，
這是樸實的小社區平凡的夏日向晚
卡納雷究區

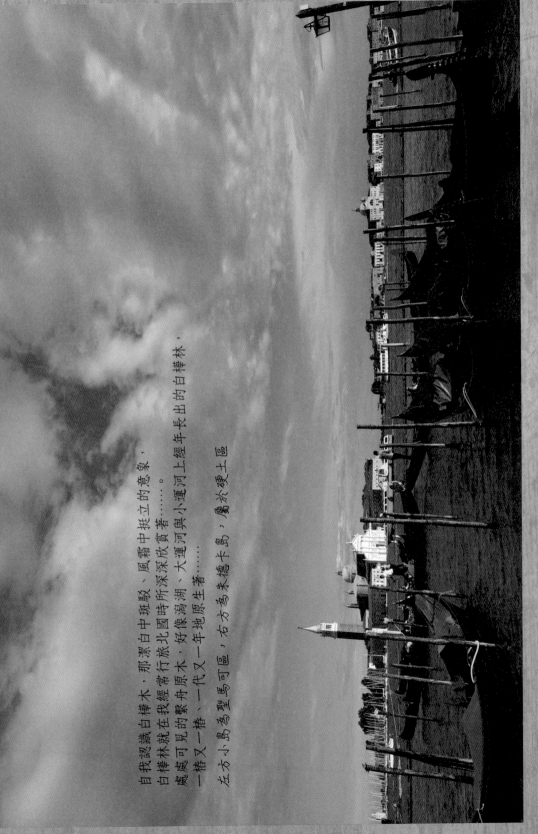

自我認識白樺木，那黛白中斑駁、風霜中挺立的意象，
白樺林就在我經常行旅北國時所深深欣賞著……。
處處可見的繫舟原木，好像潟湖、大運河與小運河上經年長出的白樺林，
一樁又一樁、一代又一代原地原生著……
左方小島為聖馬可島，右方為本德卡島，屬於硬土區

119

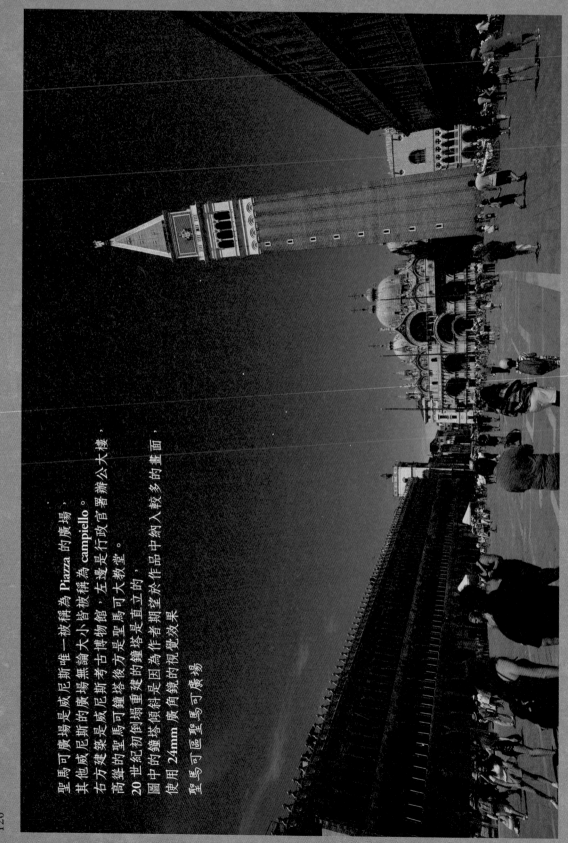

聖馬可廣場是威尼斯唯一被稱為 Piazza 的廣場，
其他威尼斯的廣場無論大小皆被稱為 campiello。
右方建築是威尼斯考古博物館，左邊是行政官署辦公大樓，
高聳的聖馬可鐘塔後方是聖馬可大教堂。
20 世紀初倒塌重建的鐘塔是直立的，
圖中的鐘塔傾斜是因為作者期望於作品中納入較多的畫面，
使用 24mm 廣角鏡的視覺效果

聖馬可區聖馬可廣場

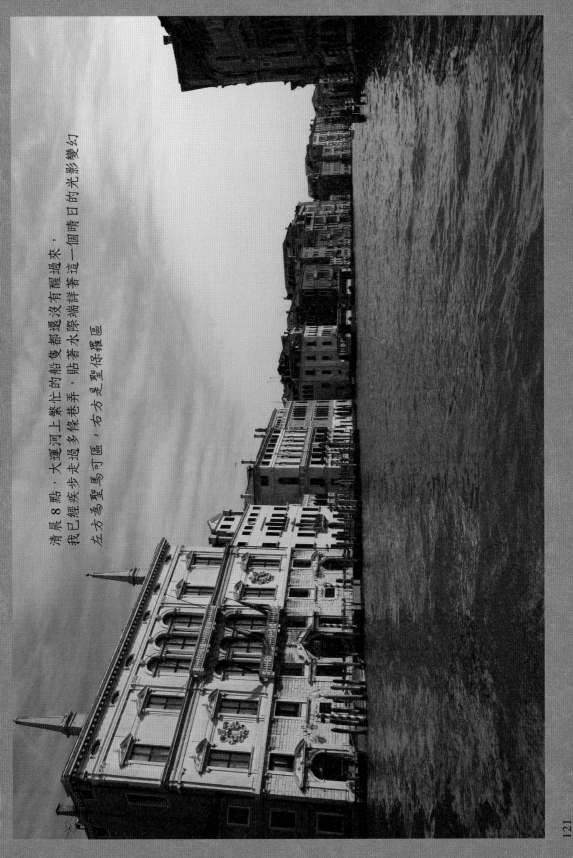

清晨 8 點，大運河上繁忙的船隻都還沒有醒過來，
我已經疾步走過多條巷弄，貼著水際端詳著這一個晴日的光影變幻
左方是聖馬可區，右方是聖保祿區

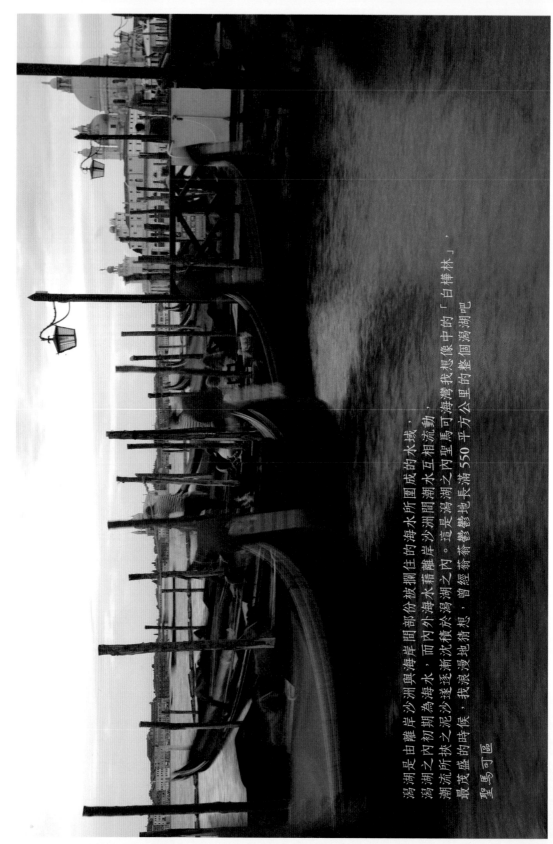

潟湖是由離岸沙洲與海岸間部分被攔住的海水所圍成的水域，
潟湖之內初期為海水，而內外海水藉離岸沙洲間潮水互相流動；
潮流所挾之泥沙逐漸沈積於潟湖之內。這是潟湖之內聖馬可海灣我想像中的「白樺林」，
最茂盛的時候，我浪浪漫漫地猜想，曾經翁翁鬱鬱地長滿 550 平方公里的整個潟湖吧

聖馬可區

122

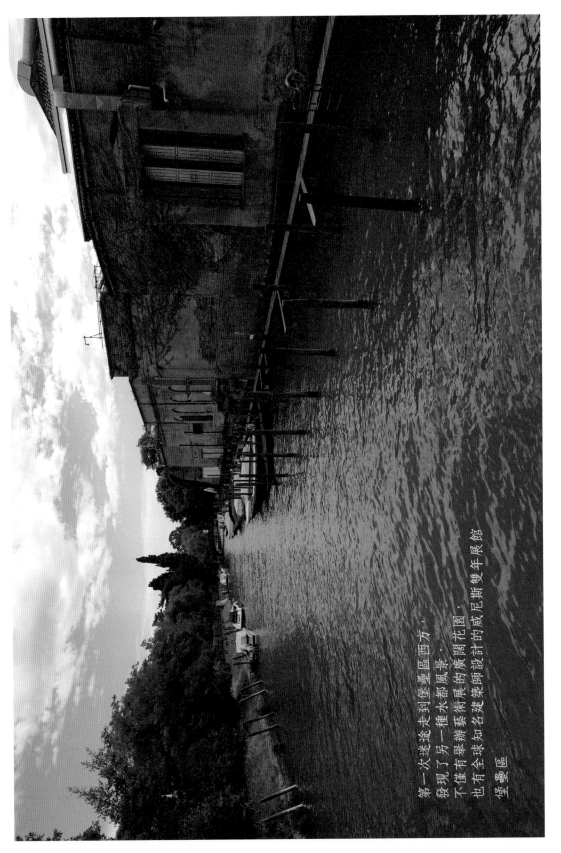

第一次迷途走到堡壘區西方，
發現了另一種水都風景，
不僅有舉辦藝術展的廣闊花園，
也有全球知名建築師設計的威尼斯雙年展館

堡壘區

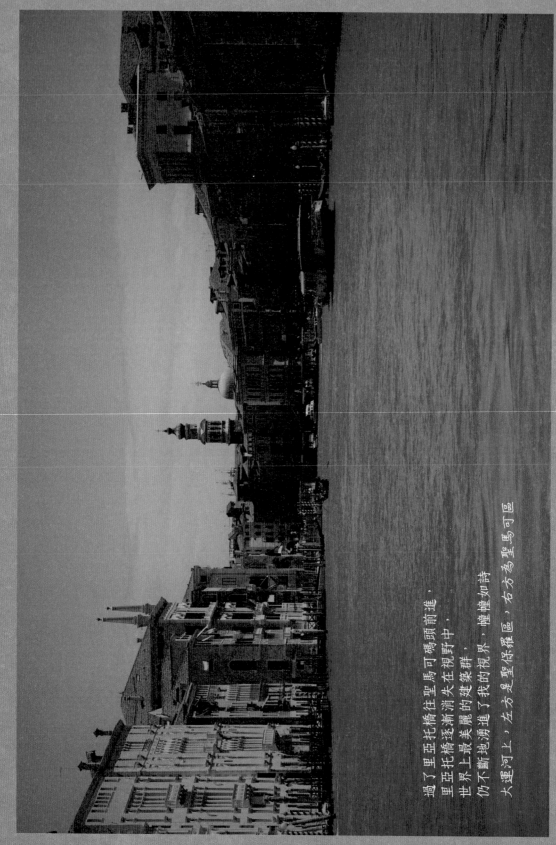

過了里亞里托橋住聖馬可碼頭前進，
里亞里托橋逐漸消失在視野中，
世界上最美麗的建築群，
仍不斷地湧進了我的視界，矓矓如詩

大運河上，左方是聖保羅區，右方為聖馬可區

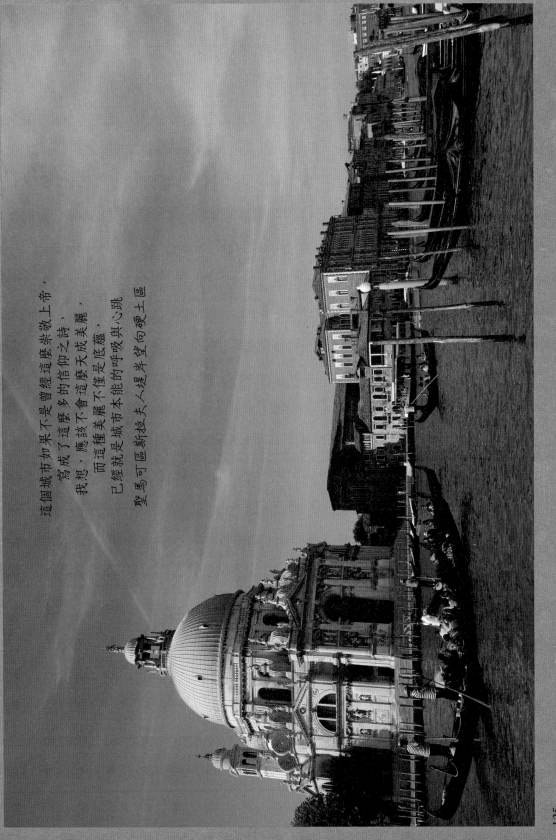

這個城市如果不是曾經這麼崇敬上帝，
寫成了這麼多的信仰之詩，
我想，應該不會這麼天成美麗，
而這種美麗不僅是底蘊，
已經就是城市本能的呼吸與心跳

聖馬可區斯拉夫人堤岸望向硬土區

125

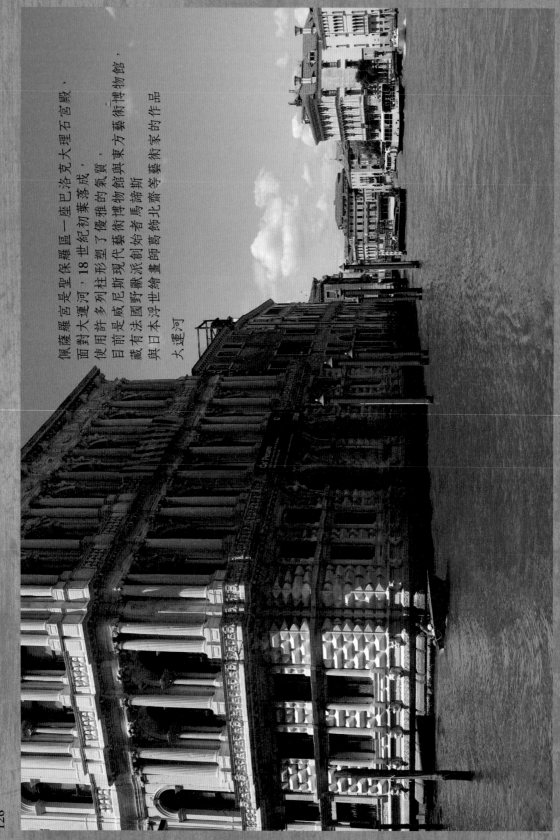

佩薩羅宮是聖保羅區一座巴洛克大理石宮殿，
面對大運河，18世紀初葉落成，
使用許多列柱形塑了優雅初期的氣質，
目前是威尼斯現代藝術博物館與東方藝術博物館，
藏有法國野獸創派始者馬諦斯
與日本浮世繪畫師葛飾北齋等藝術家的作品

大運河

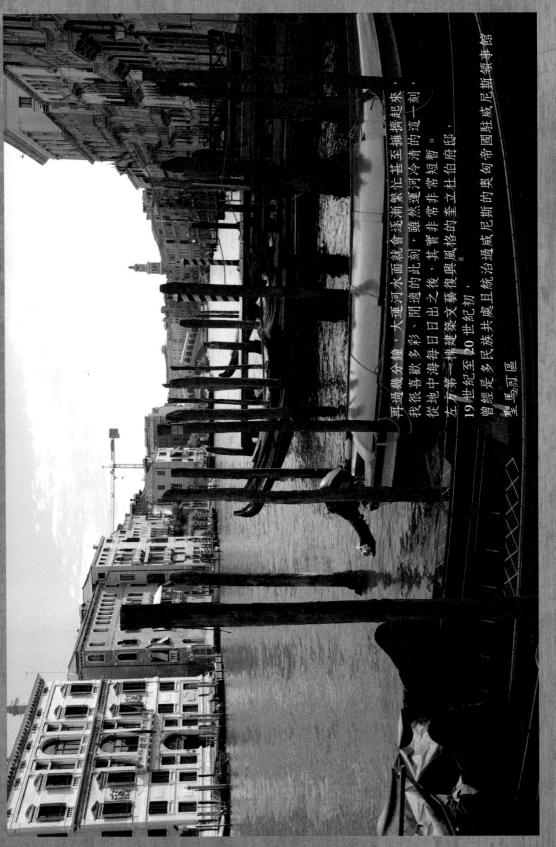

再過幾分鐘，大運河會逐漸繁忙甚至擁擠起來，我很喜歡多彩、開擠的此刻，雖然運河冷清的這一刻，其實格外常短暫。

從地中海每日日出之後，建築文藝復興風格的奎立杜伯府邸，左方第一棟是19世紀至20世紀初，曾經是多民族共處且統治過威尼斯的奧匈帝國駐領事館。

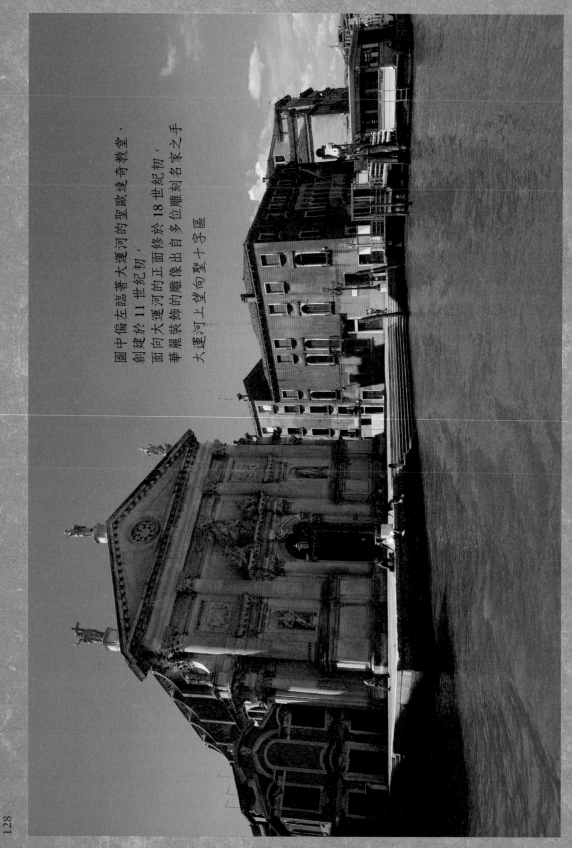

圖中偏左臨著大運河的聖歐達奇教堂，
創建於 11 世紀初，
面向大運河的正面修於 18 世紀初，
華麗裝飾的雕像出自多位雕刻名家之手
大運河上望向聖十字區

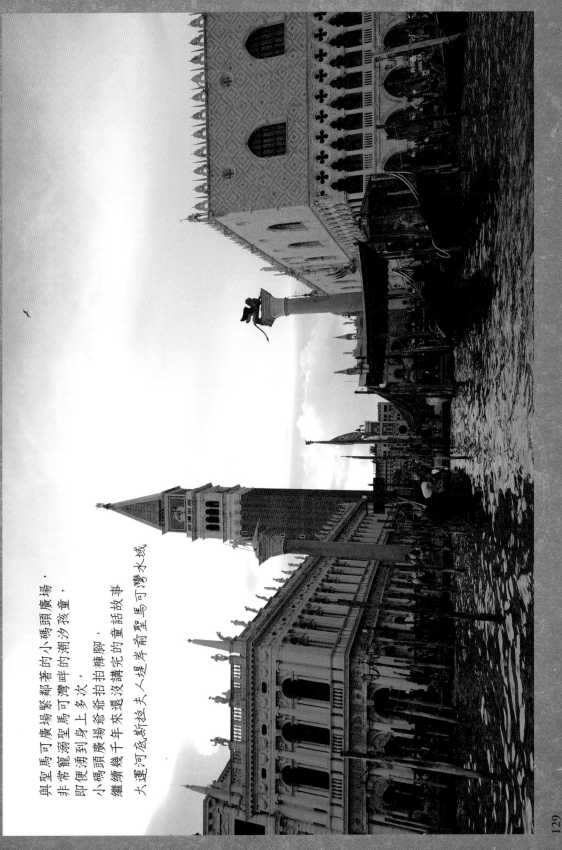

與聖馬可廣場緊鄰著的小碼頭廣場，
非常寵聖馬可灣畔的潮汐孩童，
即便湧到身上多次，
小碼頭廣場爺爺拍拍褲腳，
繼續幾千年來還沒講完的童話故事
大運河底威斯拉夫人堤岸前的聖馬可灣水域

129

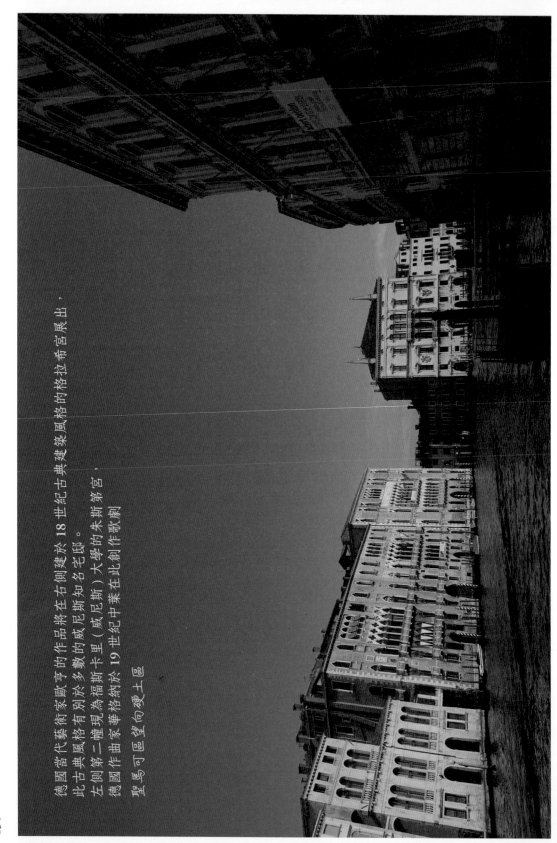

德國當代藝術家歐亨的作品將在右側在18世紀古典建築風格的格拉希宮展出，
此古典風格有別於多數的威尼斯知名宅邸。
左側第二幢現為福斯卡里（威尼斯）大學的未斯第宮，
德國作曲家華格納於19世紀中葉在此創作歌劇
聖馬可區望向硬土區

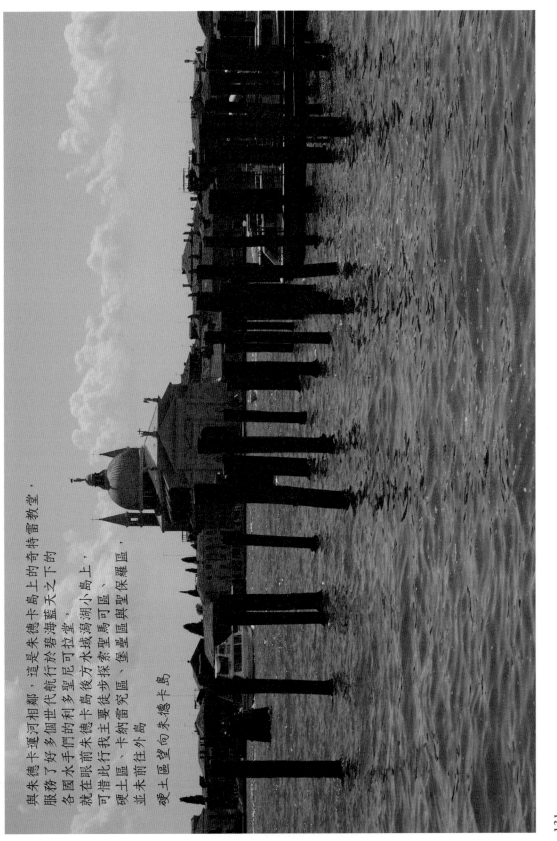

與朱德卡運河相鄰，這是朱德卡島上的奇雷童教堂，服務了好多個世代航行於碧海藍天之下的各國水手們的利多聖尼可拉堂，就在眼前朱德卡島後方水球瀉湖小島上，可惜此行我主要徒步探索聖馬可區、堡壘區與聖保羅區、硬土區、卡納雷究區並未前往外島硬土區望向朱德卡島

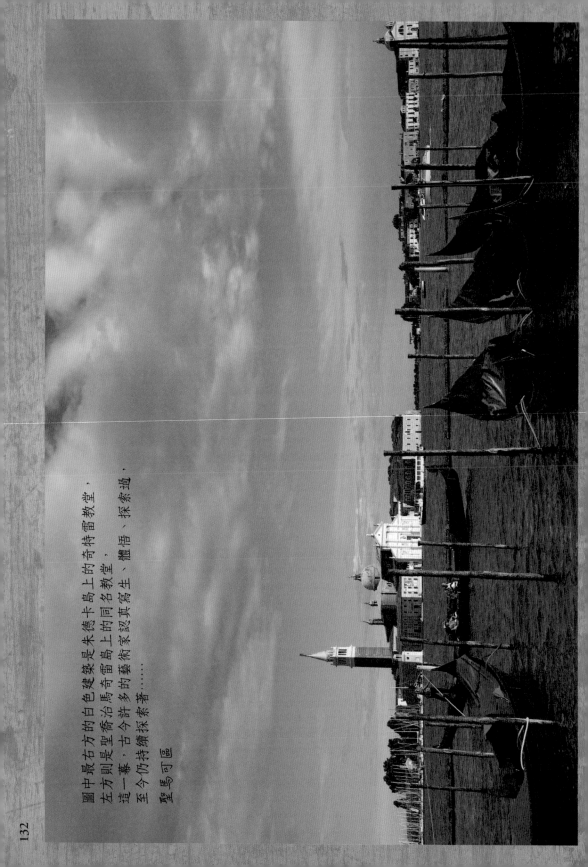

圖中最右方的白色建築是朱德卡島上的奇特雷教堂，
左方則是聖喬治馬奇島上的同名教堂；
這一幕，古今許多的藝術家認真寫生、體悟、探索過，
至今仍持續探索著……

聖馬可區

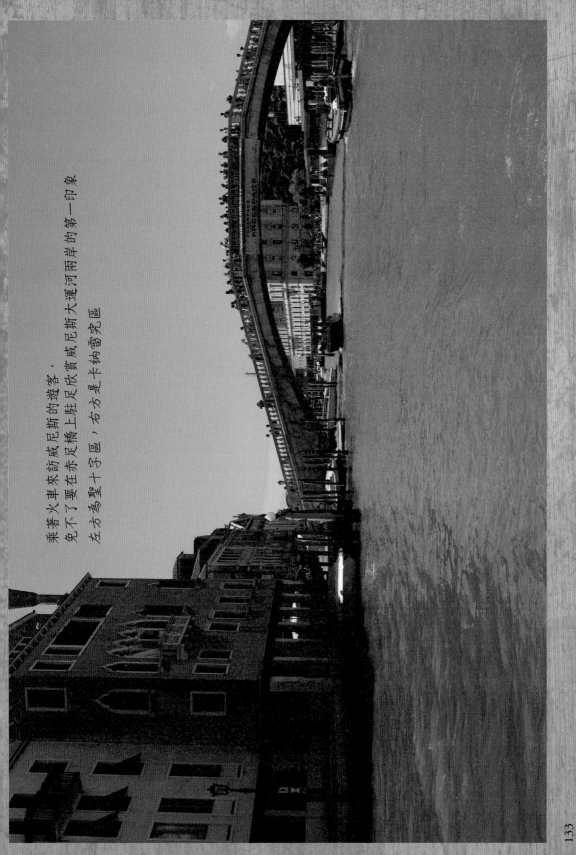

乘著火車來訪威尼斯的遊客，
免不了要在赤足橋上駐足欣賞威尼斯大運河兩岸的第一印象
左方為聖十字區，右方是卡納雷究區

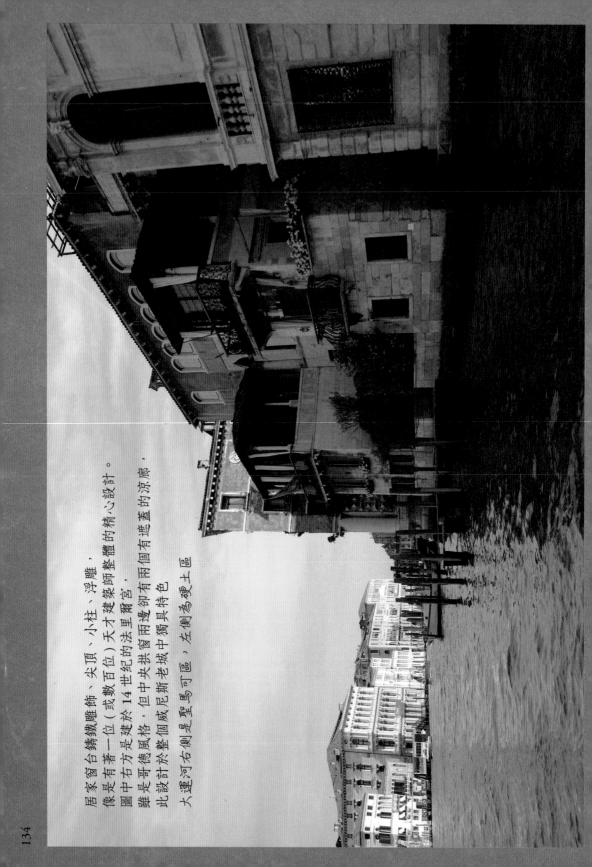

居家窗台鑄鐵雕飾、尖頂、小柱、浮雕、
像是有著一位（或數百位）天才建築師整體的精心設計。
圖中右方是建於14世紀的法里德爾宮，
雖是哥德風格，但中央拱窗卻有兩個有遮蓋的涼廊，
此設計於威尼斯老城中獨具特色
大運河右側是聖馬可區，左側為硬土區

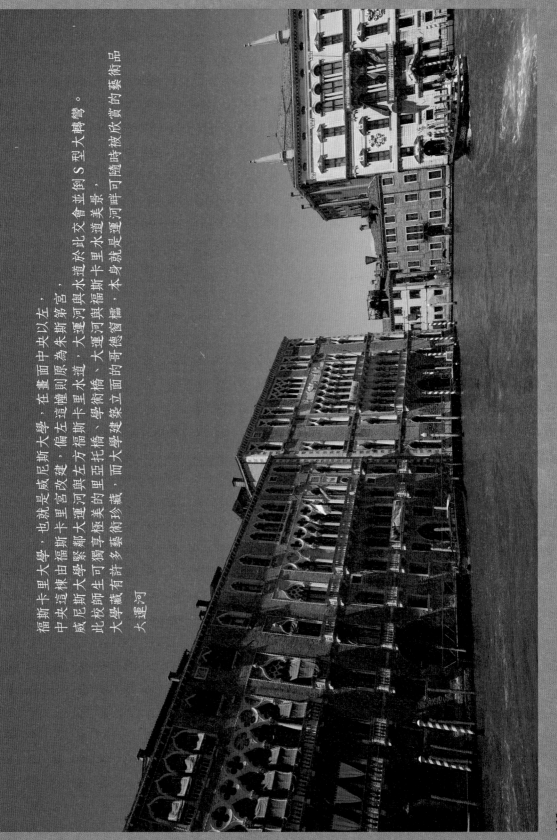

福斯卡里大學，也就是威尼斯大學，在畫面中央以左，
中央這棟由福斯卡里宮改建，偏左為這幢則原為朱斯宮、第宮，
威尼斯大學緊鄰大運河與卡里水道，大運河與水道於此交會並會到 S 型大轉彎。
此校師生可飽享極美的里亞托橋、學術橋、大運河與福斯卡里水道美景，
大學藏有許多藝術珍藏，而大學建築立面的哥德窗櫺，本身就是運河畔可隨時被欣賞的藝術品

大運河

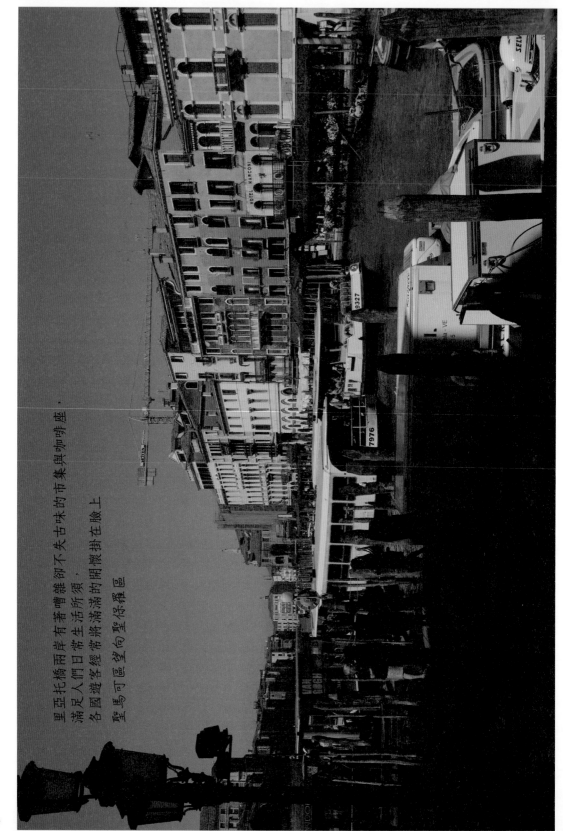

里亞托橋兩岸有著嘈雜卻不失古味的市集與咖啡座，滿足人們日常生活所須，各國遊客經常將滿滿的開懷掛在臉上

聖馬可區望向聖保羅區

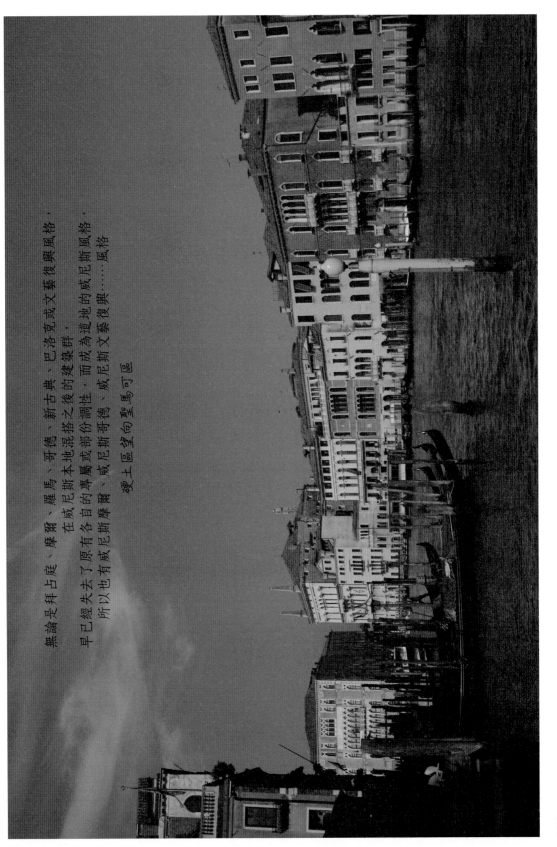

無論是拜占庭、摩爾、羅馬、哥德、新古典、巴洛克或文藝復興風格，

在威尼斯本地泥搭之後的建築群，

早已經失去了原有各自的專屬或部份調性，而成為道地的威尼斯風格，

所以經有威尼斯摩爾、威尼斯哥德、威尼斯文藝復興……風格

硬土區望向聖馬可區

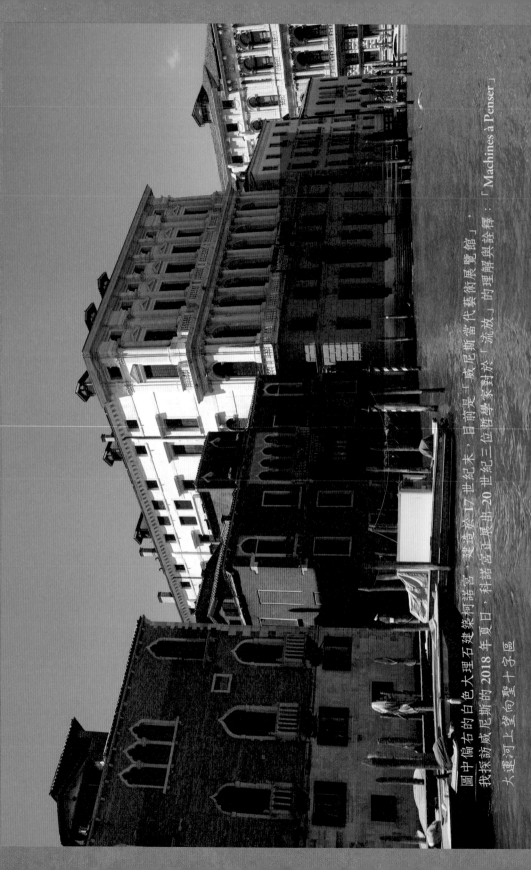

圖中偏右的白色大理石建築石建築柯諾宮，建造於17世紀末，目前是「威尼斯當代藝術展覽館」，威尼斯的2018年夏日，科諾宮正展出20世紀三位哲學家對於「流放」的理解與詮釋：
我探訪威尼斯的2018年夏日，科諾宮正展出20世紀三位哲學家對於「流放」的理解與詮釋：「Machines à Penser」

大運河上途向聖十字區

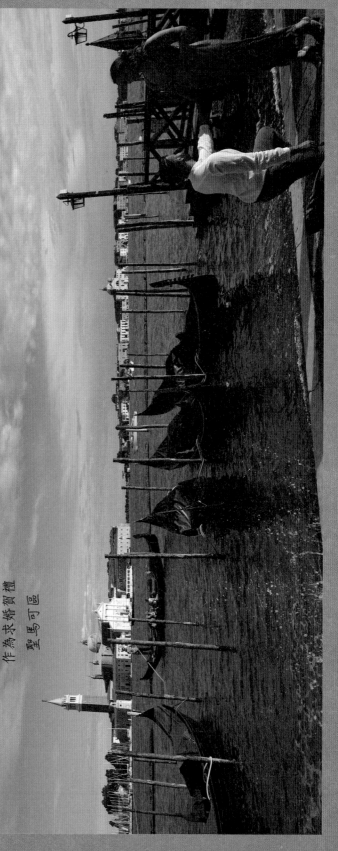

求婚在威尼斯幾乎每天發生，
每對新人心目中求婚的幾個著名地點是雷同的，
每一個新許婚約裡的內裡的感動？

各個婚姻卻都完全不同吧。
這一起求婚的場景持續了幾分鐘，
不知道這一場小碼頭廣場上的悅之舉是否臨時起意？

現場兩情相悅且浪漫討論已久，
或是兩情相悅沒有蠟燭，
但亞得里亞海為這雙壁人預備了

更珍貴也更永恆美麗的水畔浪花，

作為求婚賀禮

聖馬可區

139

過了里亞托橋往聖馬可碼頭前進，
里亞托橋已經隱入了倒 S 型的大運河水道，
我站在船尾，試著以 24mm 廣角鏡於船行之中儘速構圖，
奮力地汲取豐沛的威尼斯經典詩意

大運河上，左方是聖保羅區，右方為聖馬可區

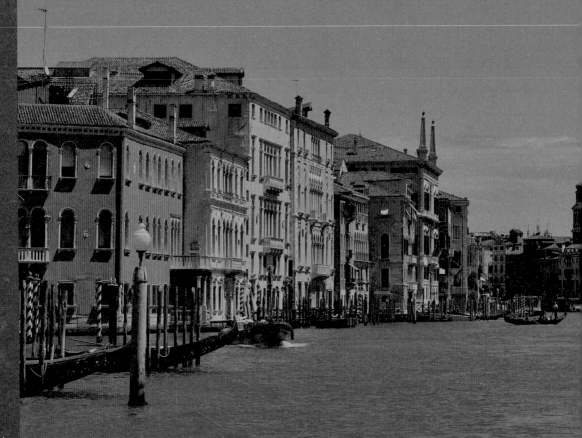

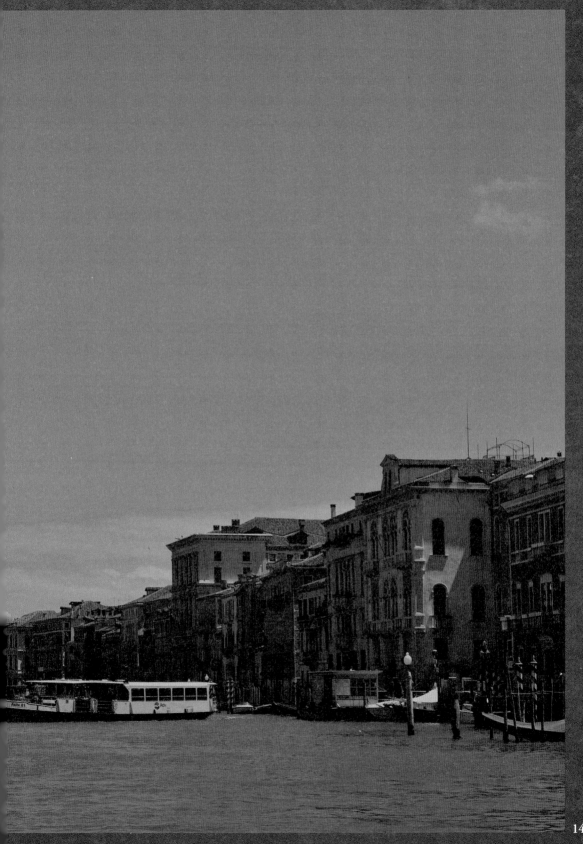

Gondolier

2

船伕

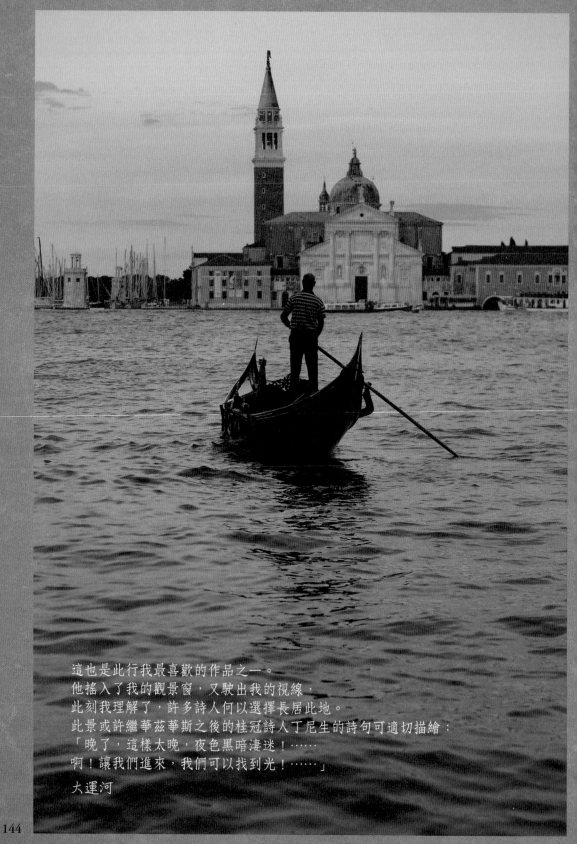

這也是此行我最喜歡的作品之一。
他搖入了我的觀景窗,又駛出我的視線,
此刻我理解了,許多詩人何以選擇長居此地。
此景或許繼華茲華斯之後的桂冠詩人丁尼生的詩句可適切描繪:
「晚了,這樣太晚,夜色黑暗淒迷!……
啊!讓我們進來,我們可以找到光!……」

大運河

拍攝這一幕的當下，我知道離開威尼斯之後，我很快就會懷念她了！大運河
與小水道中的水，可能被威尼斯政府加入了令人產生思念的化學藥品，我因
為專心攝影而無意間喝了不少，此刻就已經開始懷念威尼斯

聖馬可區

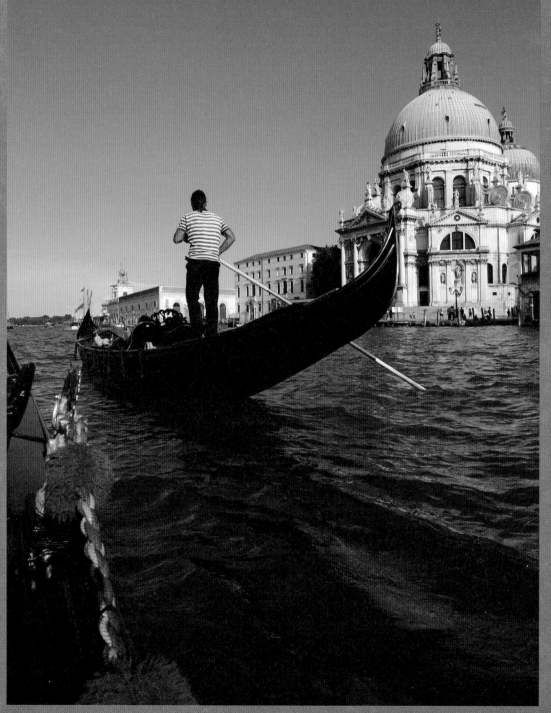

在拍攝這張作品時，
我在原提也波洛府邸改建的旅店中，有著近乎完美的視角；
而其實，任何一個視角，身為一個攝影者，
都可以在構圖、光圈與快門的掌握中，讓作品更加貼近完美，說著美好的故事。
而怎樣的視角，可以讓這本攝影書的可讀性更高一點呢？

聖馬可區

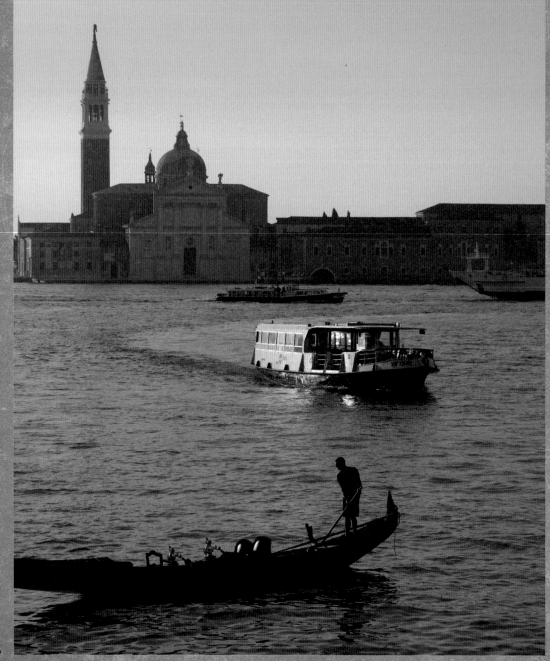

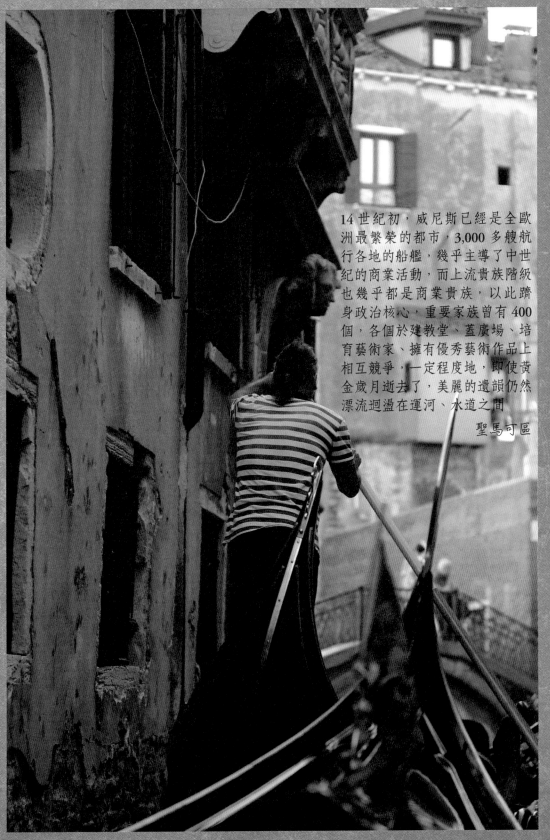

14 世紀初，威尼斯已經是全歐
洲最繁榮的都市，3,000 多艘航
行各地的船艦，幾乎主導了中世
紀的商業活動，而上流貴族階級
也幾乎都是商業貴族，以此躋
身政治核心，重要家族曾有 400
個，各個於建教堂、蓋廣場、培
育藝術家、擁有優秀藝術作品上
相互競爭，一定程度地，即使黃
金歲月逝去了，美麗的遺韻仍然
漂流迴盪在運河、水道之間

聖馬可區

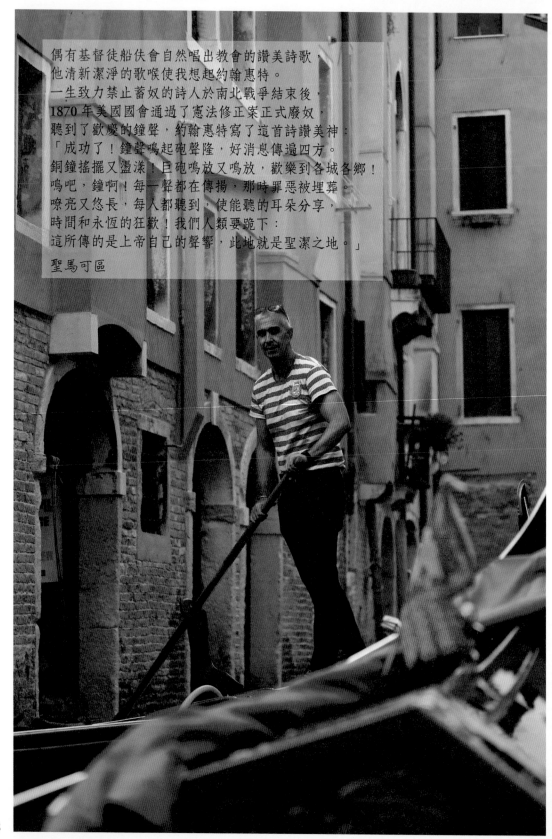

偶有基督徒船伕會自然唱出教會的讚美詩歌，
他清新潔淨的歌喉使我想起約翰惠特。
一生致力禁止蓄奴的詩人於南北戰爭結束後，
1870 年美國國會通過了憲法修正案正式廢奴，
聽到了歡慶的鐘聲，約翰惠特寫了這首詩讚美神：
「成功了！鐘聲鳴起砲聲隆，好消息傳遍四方。
銅鐘搖擺又盪漾！巨砲鳴放又鳴放，歡樂到各城各鄉！
鳴吧，鐘啊！每一聲都在傳揚，那時罪惡被埋葬。
嘹亮又悠長，每人都聽到，使能聽的耳朵分享，
時間和永恆的狂歡！我們人類要跪下：
這所傳的是上帝自己的聲響，此地就是聖潔之地。」

聖馬可區

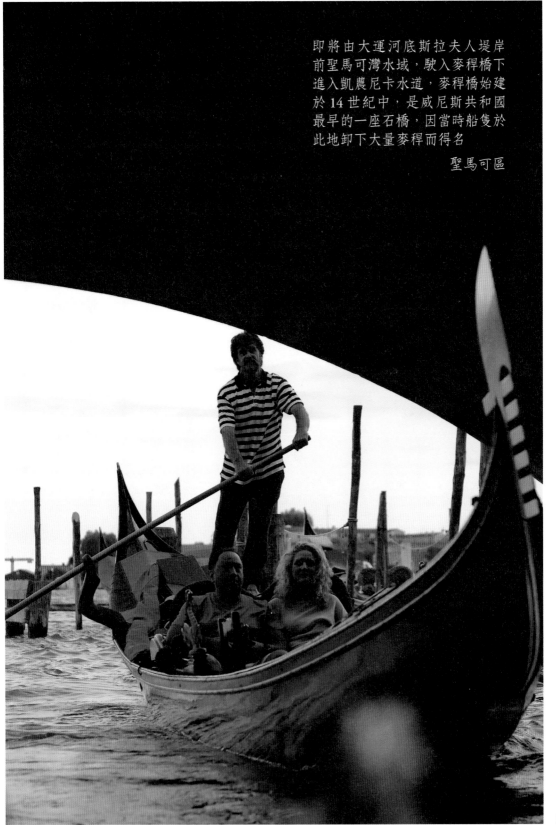

即將由大運河底斯拉夫人堤岸
前聖馬可灣水域，駛入麥稈橋下
進入凱農尼卡水道，麥稈橋始建
於14世紀中，是威尼斯共和國
最早的一座石橋，因當時船隻於
此地卸下大量麥稈而得名

聖馬可區

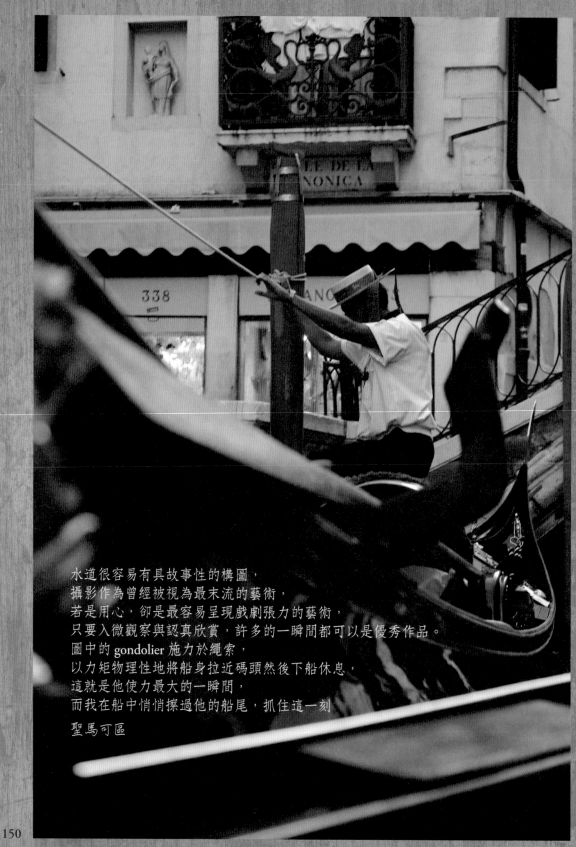

水道很容易有具故事性的構圖，
攝影作為曾經被視為最末流的藝術，
若是用心，卻是最容易呈現戲劇張力的藝術，
只要入微觀察與認真欣賞，許多的一瞬間都可以是優秀作品。
圖中的 gondolier 施力於繩索，
以力矩物理性地將船身拉近碼頭然後下船休息，
這就是他使力最大的一瞬間，
而我在船中悄悄擦過他的船尾，抓住這一刻

聖馬可區

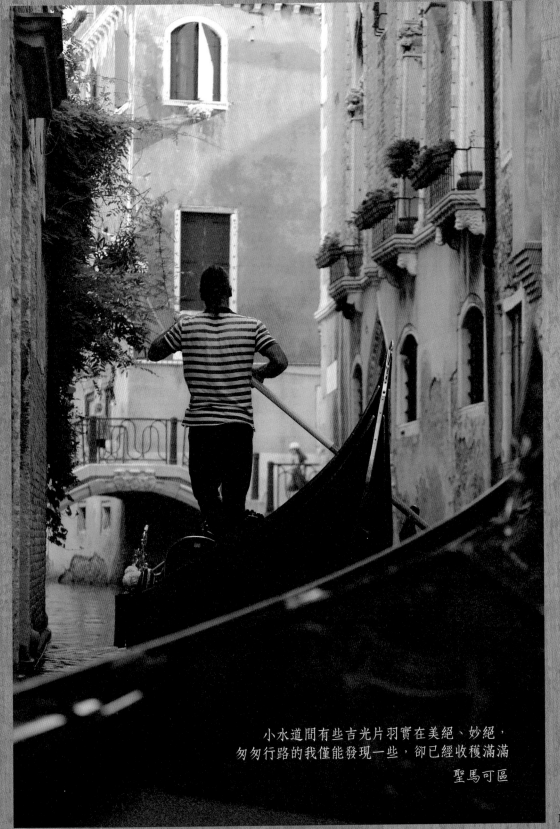

小水道間有些吉光片羽實在美絕、妙絕，
匆匆行路的我僅能發現一些，卻已經收穫滿滿

聖馬可區

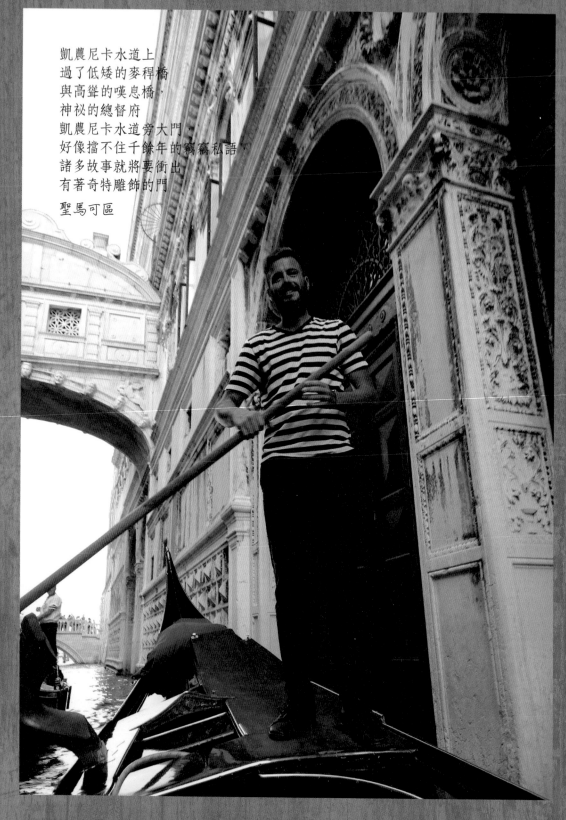

凱農尼卡水道上，
過了低矮的麥稈橋
與高聳的嘆息橋，
神祕的總督府
凱農尼卡水道旁大門
好像擋不住千餘年的竊竊私語，
諸多故事就將要衝出
有著奇特雕飾的門

聖馬可區

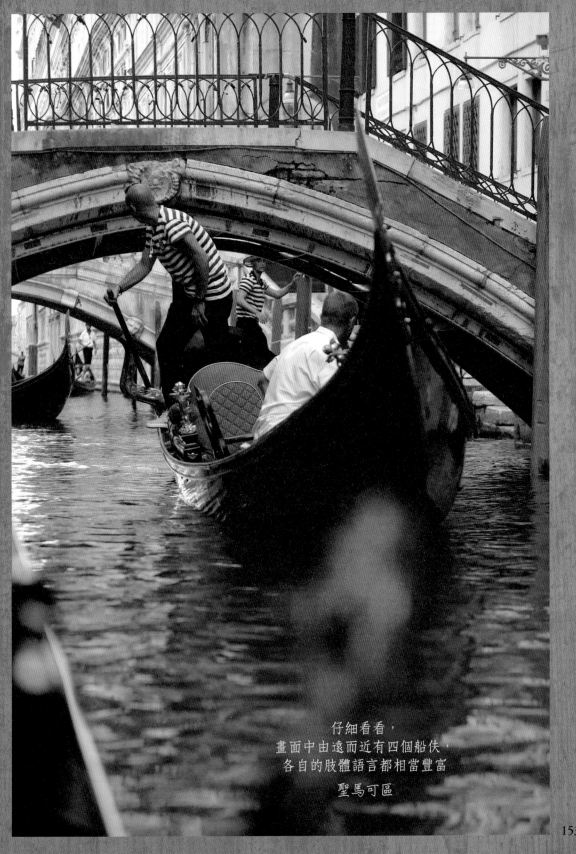

仔細看看，
畫面中由遠而近有四個船伕，
各自的肢體語言都相當豐富

聖馬可區

153

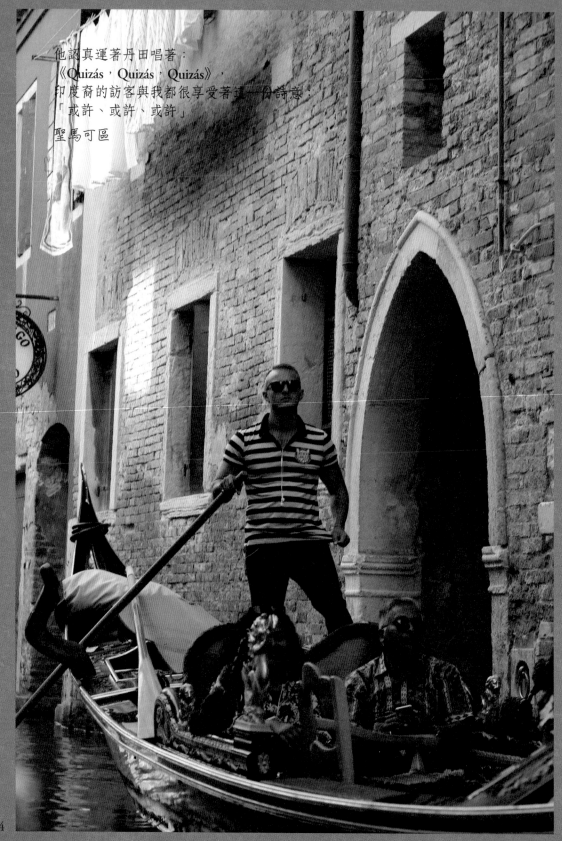

他認真運著丹田唱著：
《Quizás，Quizás，Quizás》，
印度裔的訪客與我都很享受著這一份詩意：
「或許、或許、或許」

聖馬可區

154

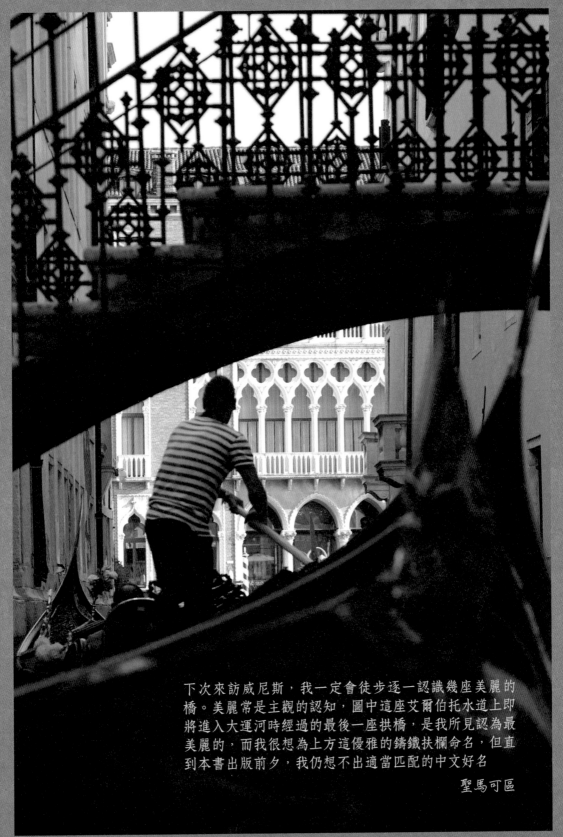

下次來訪威尼斯，我一定會徒步逐一認識幾座美麗的橋。美麗常是主觀的認知，圖中這座艾爾伯托水道上即將進入大運河時經過的最後一座拱橋，是我所見認為最美麗的，而我很想為上方這優雅的鑄鐵扶欄命名，但直到本書出版前夕，我仍想不出適當匹配的中文好名

聖馬可區

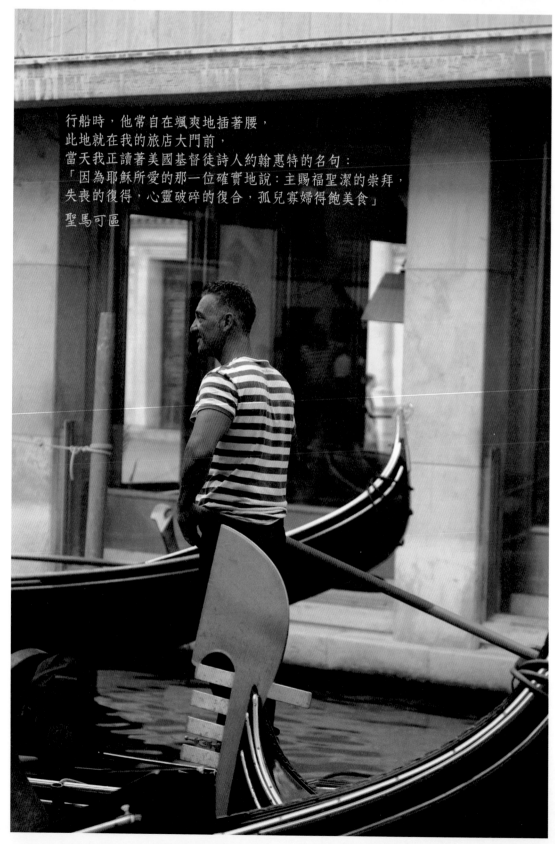

行船時，他常自在颯爽地插著腰，
此地就在我的旅店大門前，
當天我正讀著美國基督徒詩人約翰惠特的名句：
「因為耶穌所愛的那一位確實地說：主賜福聖潔的崇拜，
失喪的復得，心靈破碎的復合，孤兒寡婦得飽美食」
聖馬可區

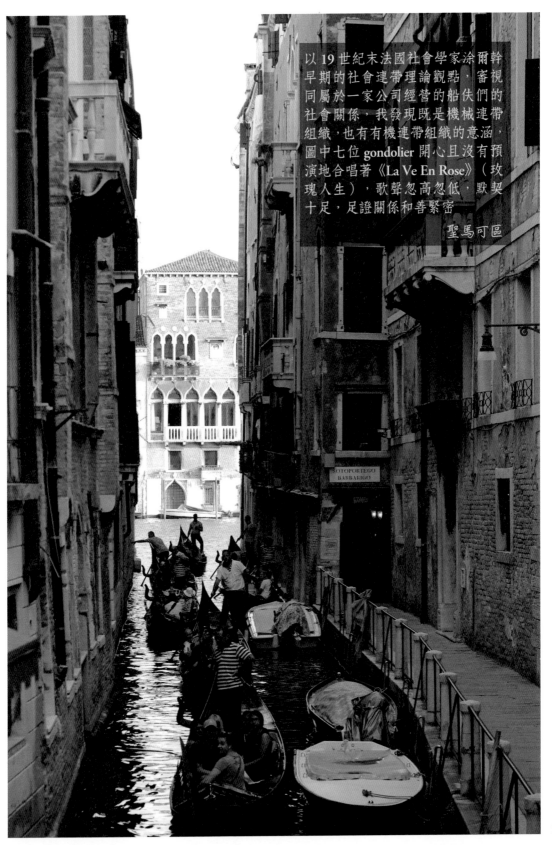

以 19 世紀末法國社會學家涂爾幹
早期的社會連帶理論觀點，審視
同屬於一家公司經營的船伕們的
社會關係，我發現既是機械連帶
組織，也有有機連帶組織的意涵，
圖中七位 gondolier 開心且沒有預
演地合唱著《La Ve En Rose》（玫
瑰人生），歌聲忽高忽低，默契
十足，足證關係和善緊密

聖馬可區

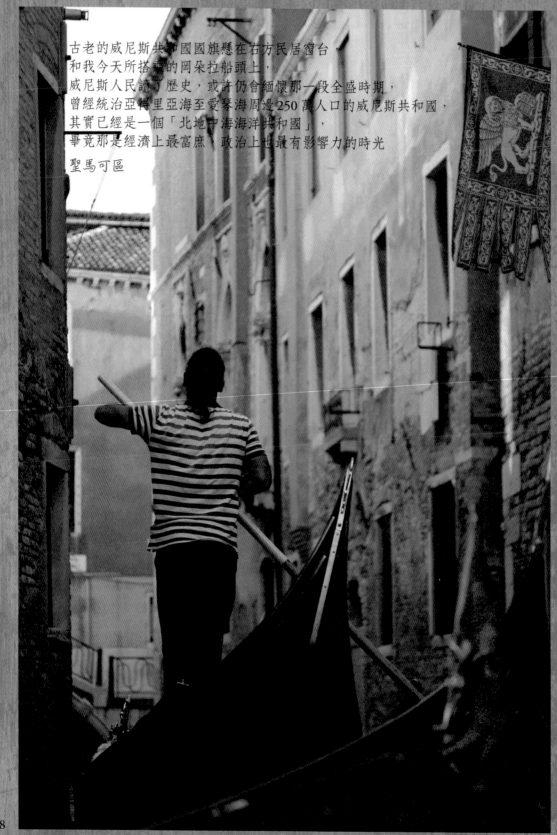

古老的威尼斯共和國國旗懸在石方民居窗台，
和我今天所搭乘的岡朵拉船頭上，
威尼斯人民讀了歷史，或許仍會緬懷那一段全盛時期，
曾經統治亞得里亞海至愛琴海周邊 250 萬人口的威尼斯共和國，
其實已經是一個「北地中海海洋共和國」，
畢竟那是經濟上最富庶，政治上也最有影響力的時光

聖馬可區

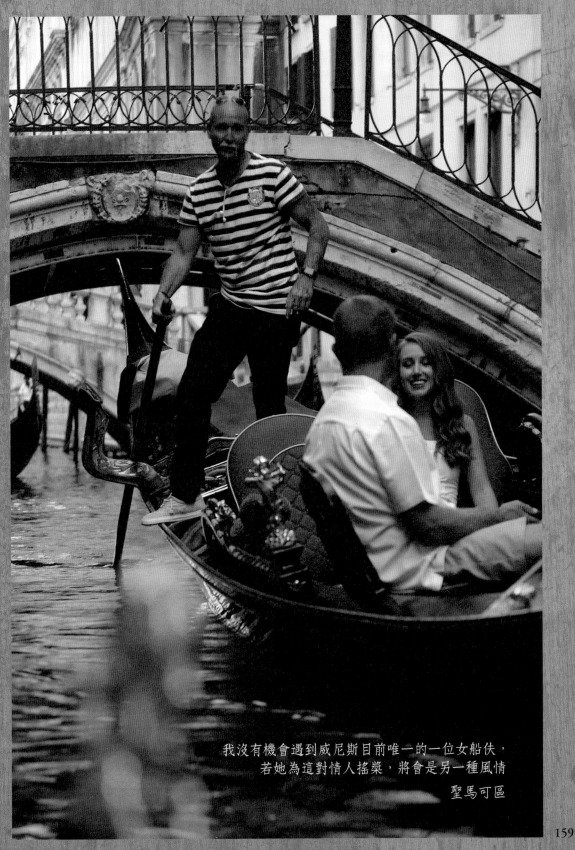

我沒有機會遇到威尼斯目前唯一的一位女船伕，
若她為這對情人搖槳，將會是另一種風情

聖馬可區

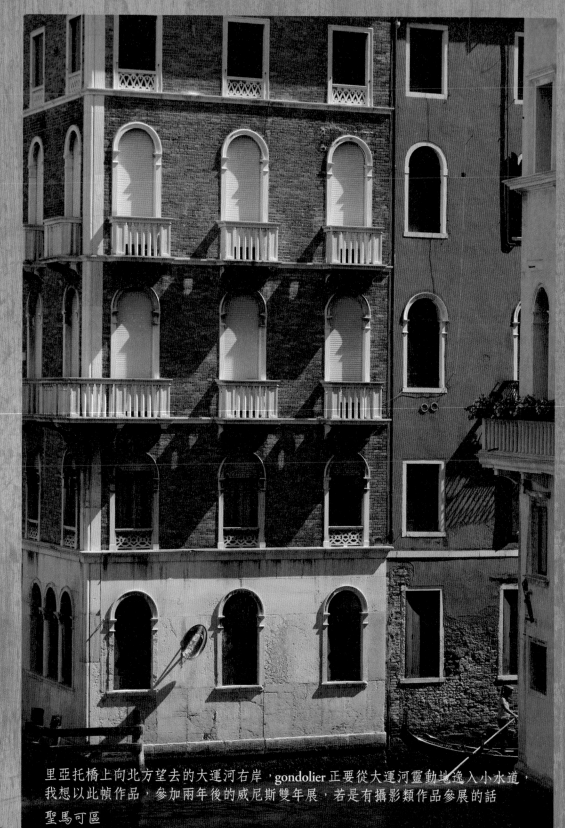

里亞托橋上向北方望去的大運河右岸，gondolier 正要從大運河靈動地逸入小水道，
我想以此幀作品，參加兩年後的威尼斯雙年展，若是有攝影類作品參展的話

聖馬可區

今天的麥稈橋上與橋下，連一根麥稈都
看不到，擠滿的，是各國的遊人，壅塞
在麥稈橋面上與橋下搖曳著的岡朵拉中

聖馬可區

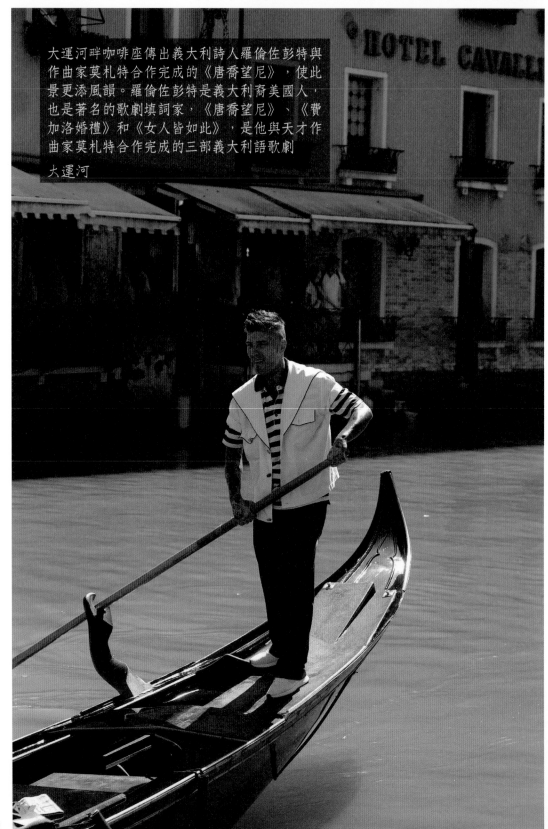

大運河畔咖啡座傳出義大利詩人羅倫佐彭特與
作曲家莫札特合作完成的《唐喬望尼》，使此
景更添風韻。羅倫佐彭特是義大利裔美國人，
也是著名的歌劇填詞家，《唐喬望尼》、《費
加洛婚禮》和《女人皆如此》，是他與天才作
曲家莫札特合作完成的三部義大利語歌劇

大運河

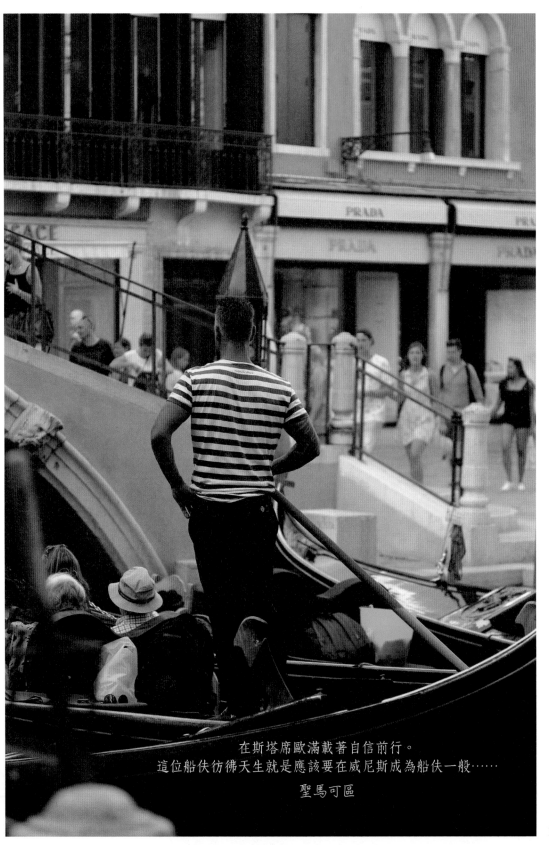

在斯塔席歐滿載著自信前行。
這位船伕彷彿天生就是應該要在威尼斯成為船伕一般⋯⋯

聖馬可區

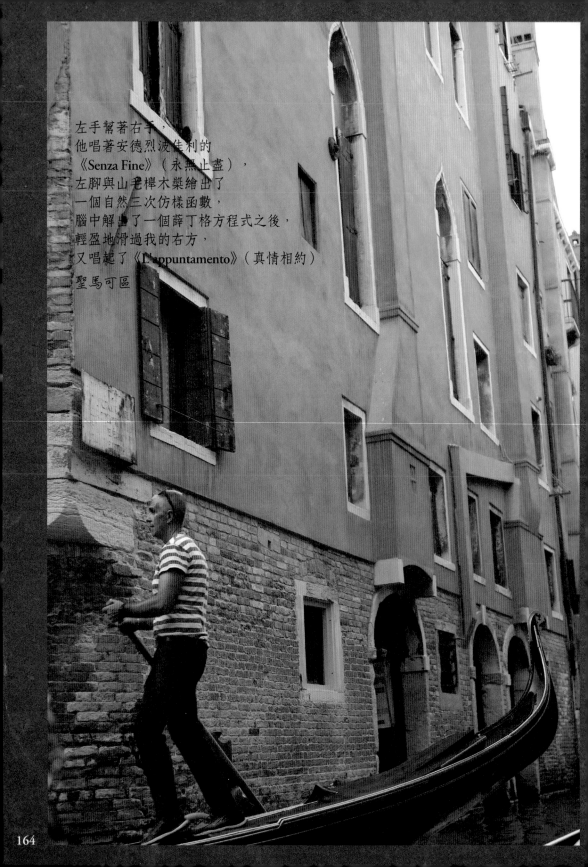

左手幫著右手，
他唱著安德烈波佳利的
《Senza Fine》（永無止盡），
左腳與山毛櫸木槳繪出了
一個自然三次仿樣函數，
腦中解出了一個薛丁格方程式之後，
輕盈地滑過我的右方，
又唱起了《L'appuntamento》（真情相約）

聖馬可區

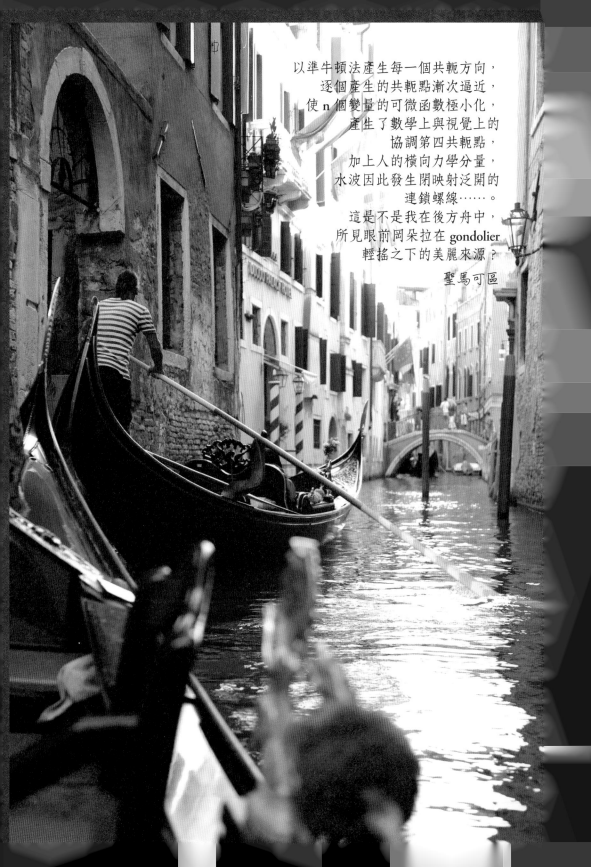

以準牛頓法產生每一個共軛方向，
逐個產生的共軛點漸次逼近，
使 n 個變量的可微函數極小化，
產生了數學上與視覺上的
協調第四共軛點，
加上人的橫向力學分量，
水波因此發生閉映射泛開的
連鎖螺線……。
這是不是我在後方舟中，
所見眼前岡朵拉在 gondolier
輕搖之下的美麗來源？

聖馬可區

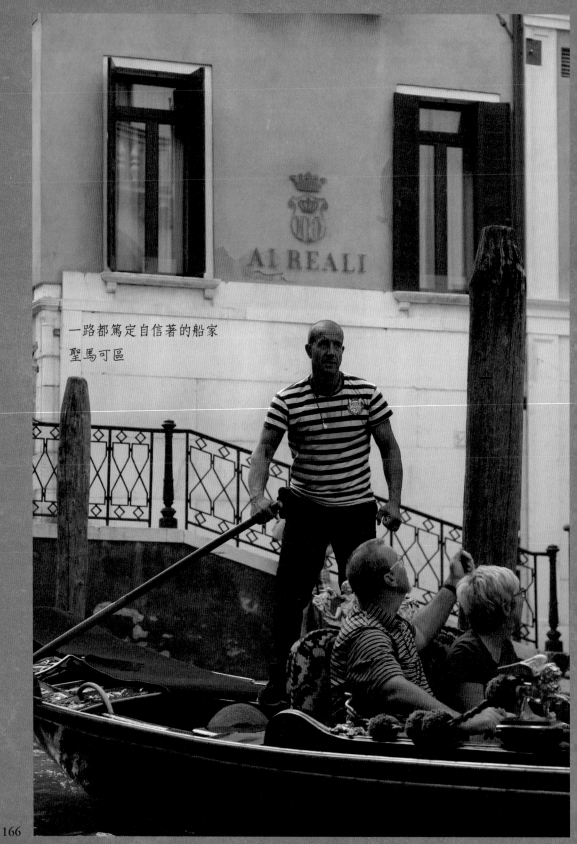

一路都篤定自信著的船家
聖馬可區

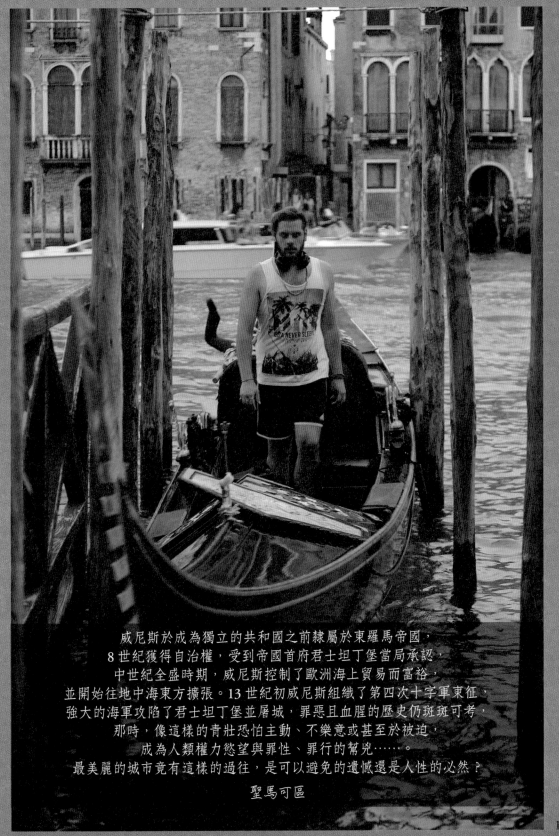

威尼斯於成為獨立的共和國之前隸屬於東羅馬帝國，
8世紀獲得自治權，受到帝國首府君士坦丁堡當局承認，
中世紀全盛時期，威尼斯控制了歐洲海上貿易而富裕，
並開始往地中海東方擴張。13世紀初威尼斯組織了第四次十字軍東征，
強大的海軍攻陷了君士坦丁堡並屠城，罪惡且血腥的歷史仍斑斑可考，
那時，像這樣的青壯恐怕主動、不樂意或甚至於被迫，
成為人類權力慾望與罪性、罪行的幫兇……。
最美麗的城市竟有這樣的過往，是可以避免的遺憾還是人性的必然？

聖馬可區

許多水道彎曲狹窄，
當這位 waterman 與我的岡朵拉將要相會時，
未載客的他飛快而來，
在水上畫出一條未磁化材料的起始磁化曲線，
隨著磁場強度越強與通量密度越高，
飽和量、頑磁量與矯頑力點，
恰好形成一條長長的 S 形

聖馬可區

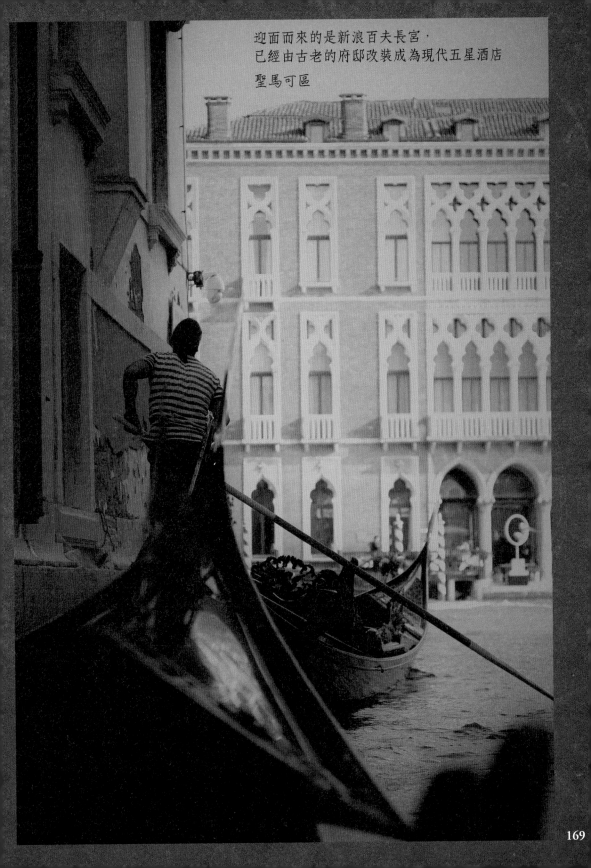

迎面而來的是新浪百夫長宮，
已經由古老的府邸改裝成為現代五星酒店

聖馬可區

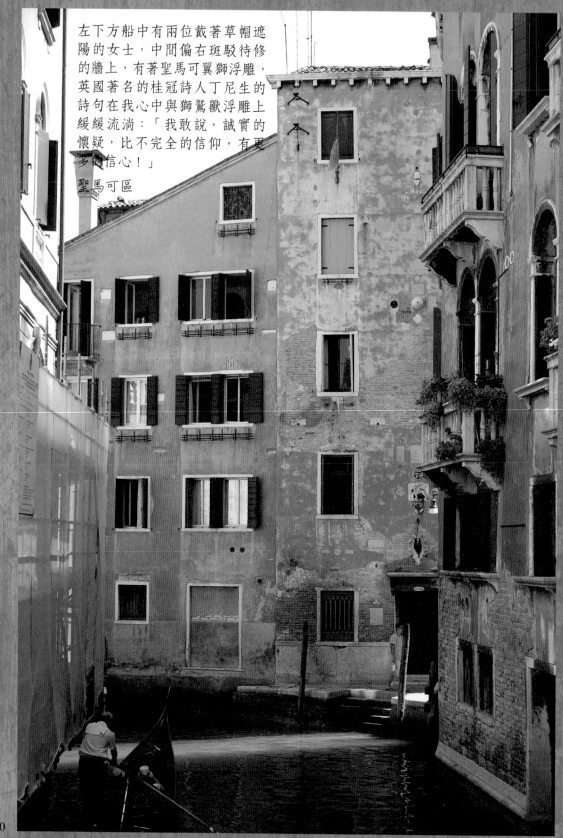

左下方船中有兩位戴著草帽遮陽的女士，中間偏右斑駁待修的牆上，有著聖馬可翼獅浮雕，英國著名的桂冠詩人丁尼生的詩句在我心中與獅鷲獸浮雕上緩緩流淌：「我敢說，誠實的懷疑，比不完全的信仰，有更多的信心！」

聖馬可區

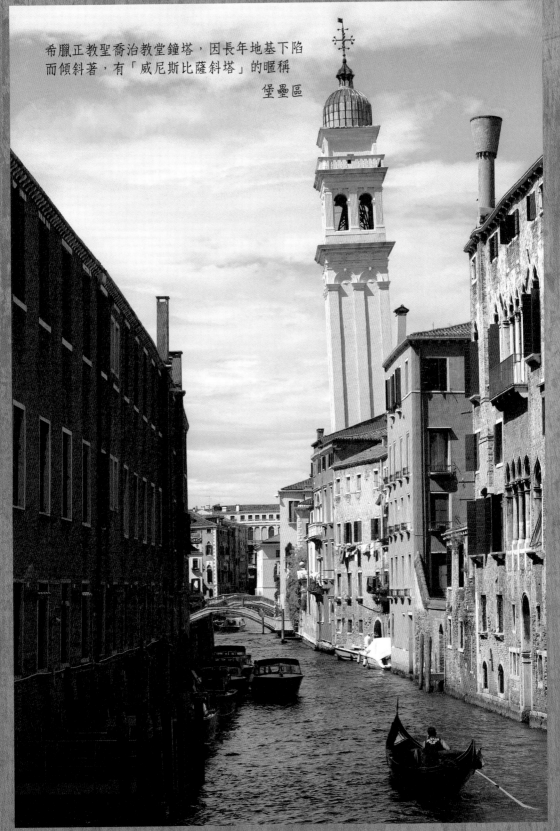

希臘正教聖喬治教堂鐘塔，因長年地基下陷
而傾斜著，有「威尼斯比薩斜塔」的暱稱

堡壘區

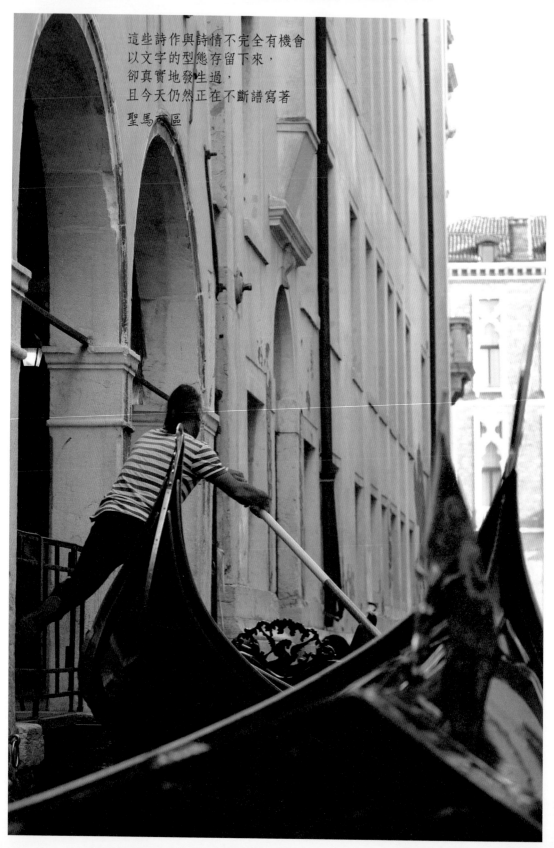

這些詩作與詩情不完全有機會
以文字的型態存留下來，
卻真實地發生過，
且今天仍然正在不斷譜寫著

聖馬可區

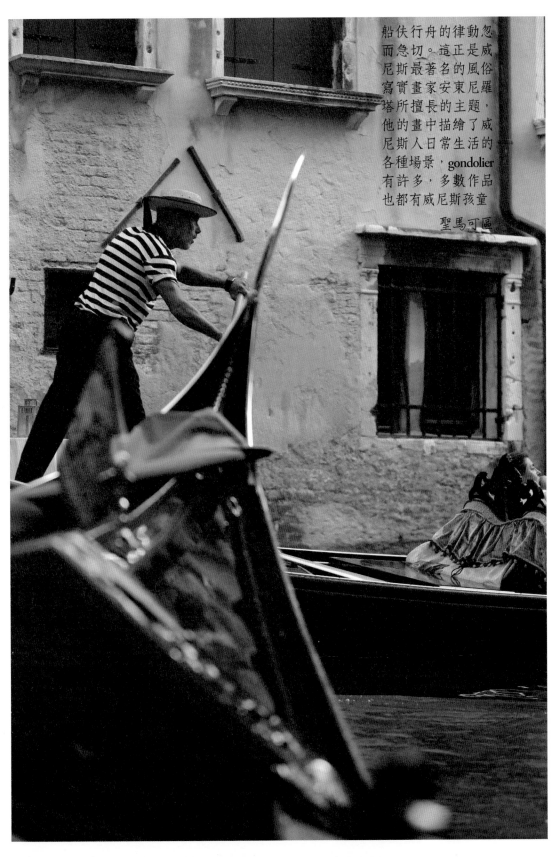

船伕行舟的律動忽
而急切。這正是威
尼斯最著名的風俗
寫實畫家安東尼羅
塔所擅長的主題,
他的畫中描繪了威
尼斯人日常生活的
各種場景,gondolier
有許多,多數作品
也都有威尼斯孩童

聖馬可區

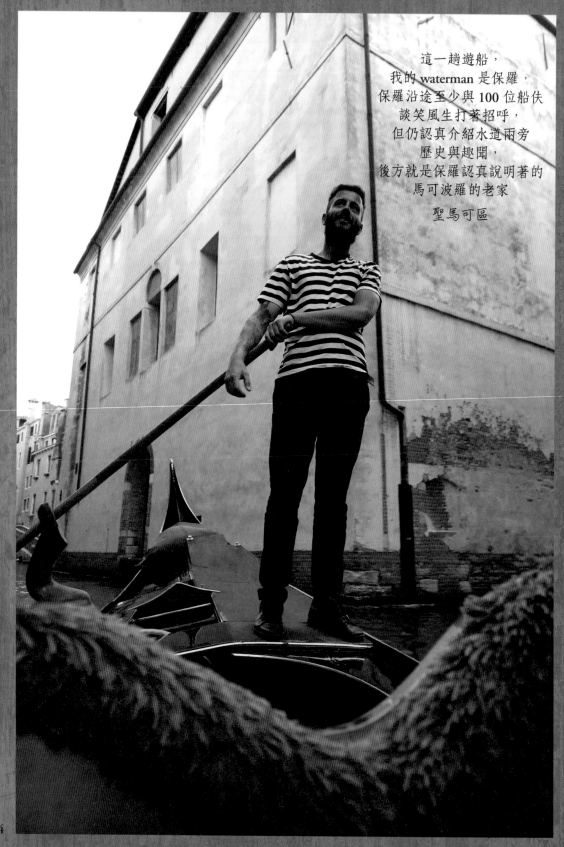

這一趟遊船，
我的 waterman 是保羅，
保羅沿途至少與 100 位船伕
談笑風生打著招呼，
但仍認真介紹水道兩旁
歷史與趣聞，
後方就是保羅認真說明著的
馬可波羅的老家

聖馬可區

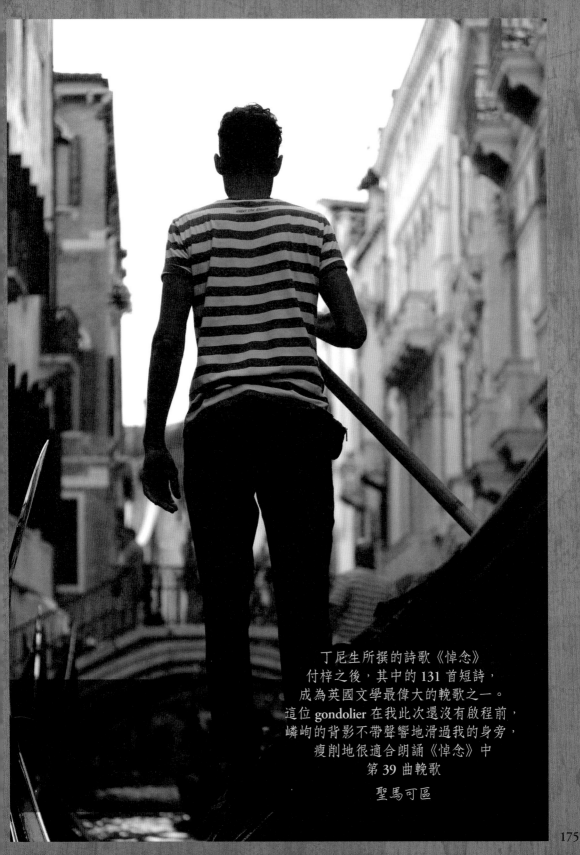

丁尼生所撰的詩歌《悼念》
付梓之後，其中的 131 首短詩，
成為英國文學最偉大的輓歌之一。
這位 gondolier 在我此次還沒有啟程前，
嶙峋的背影不帶聲響地滑過我的身旁，
瘦削地很適合朗誦《悼念》中
第 39 曲輓歌

聖馬可區

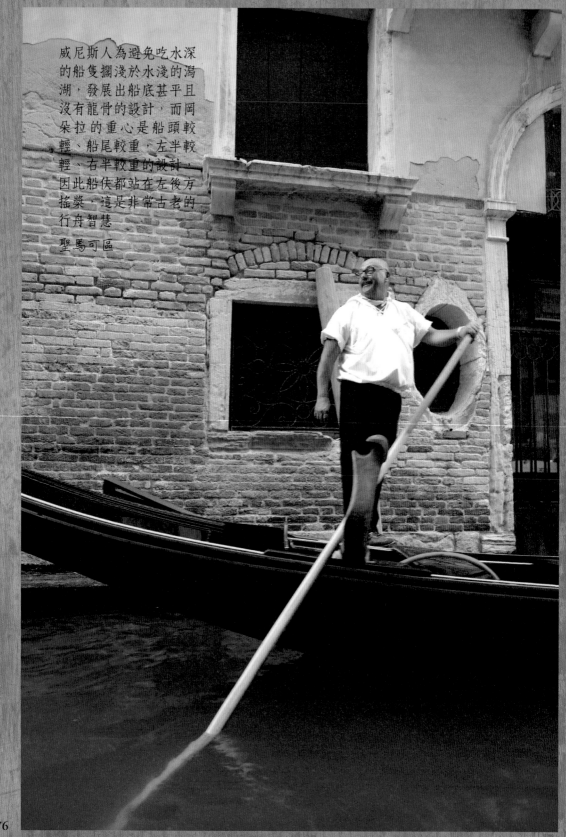

威尼斯人為避免吃水深的船隻擱淺於水淺的潟湖，發展出船底甚平且沒有龍骨的設計，而岡朵拉的重心是船頭較輕、船尾較重，左半較輕、右半較重的設計，因此船伕都站在左後方搖槳，這是非常古老的行舟智慧

聖馬可區

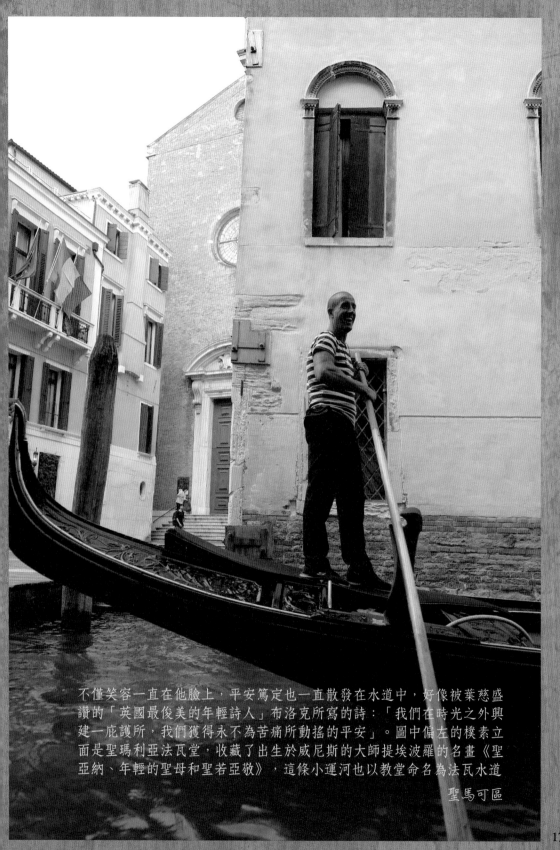

不僅笑容一直在他臉上，平安篤定也一直散發在水道中，好像被葉慈盛
讚的「英國最俊美的年輕詩人」布洛克所寫的詩：「我們在時光之外興
建一庇護所，我們獲得永不為苦痛所動搖的平安」。圖中偏左的樸素立
面是聖瑪利亞法瓦堂，收藏了出生於威尼斯的大師提埃波羅的名畫《聖
亞納、年輕的聖母和聖若亞敬》，這條小運河也以教堂命名為法瓦水道

聖馬可區

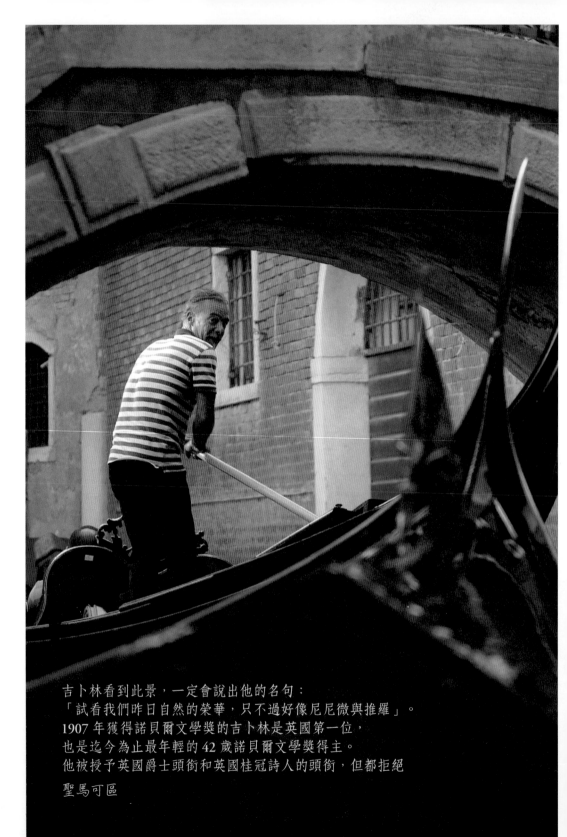

吉卜林看到此景，一定會說出他的名句：
「試看我們昨日自然的榮華，只不過好像尼尼微與推羅」。
1907 年獲得諾貝爾文學獎的吉卜林是英國第一位，
也是迄今為止最年輕的 42 歲諾貝爾文學獎得主。
他被授予英國爵士頭銜和英國桂冠詩人的頭銜，但都拒絕

聖馬可區

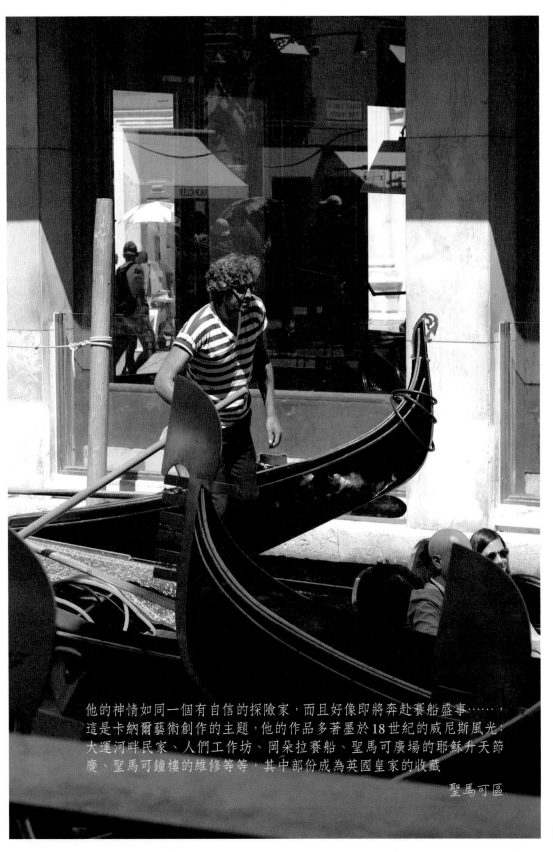

他的神情如同一個有自信的探險家，而且好像即將奔赴賽船盛事……，
這是卡納爾藝術創作的主題，他的作品多著墨於18世紀的威尼斯風光：
大運河畔民家、人們工作坊、岡朵拉賽船、聖馬可廣場的耶穌升天節
慶、聖馬可鐘樓的維修等等，其中部份成為英國皇家的收藏

聖馬可區

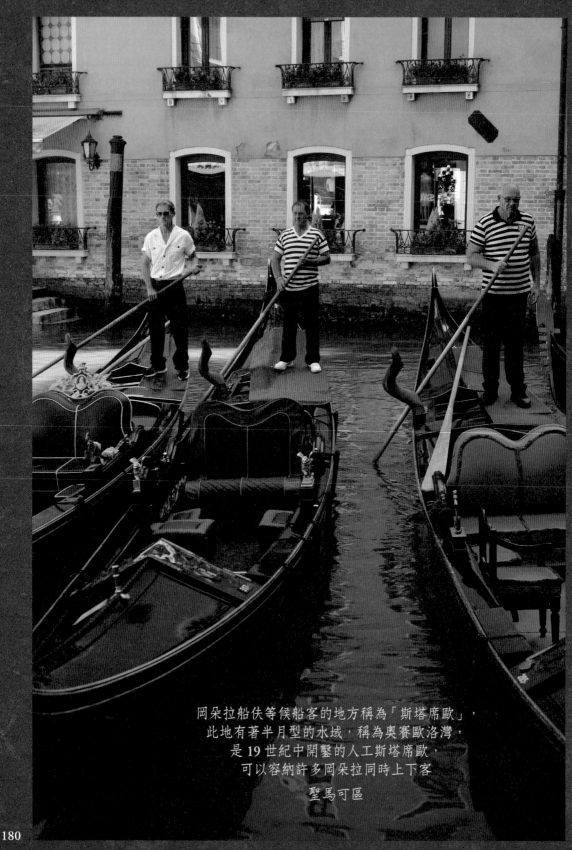

岡朵拉船伕等候船客的地方稱為「斯塔席歐」，
此地有著半月型的水域，稱為奧賽歐洛灣，
是 19 世紀中開鑿的人工斯塔席歐，
可以容納許多岡朵拉同時上下客

聖馬可區

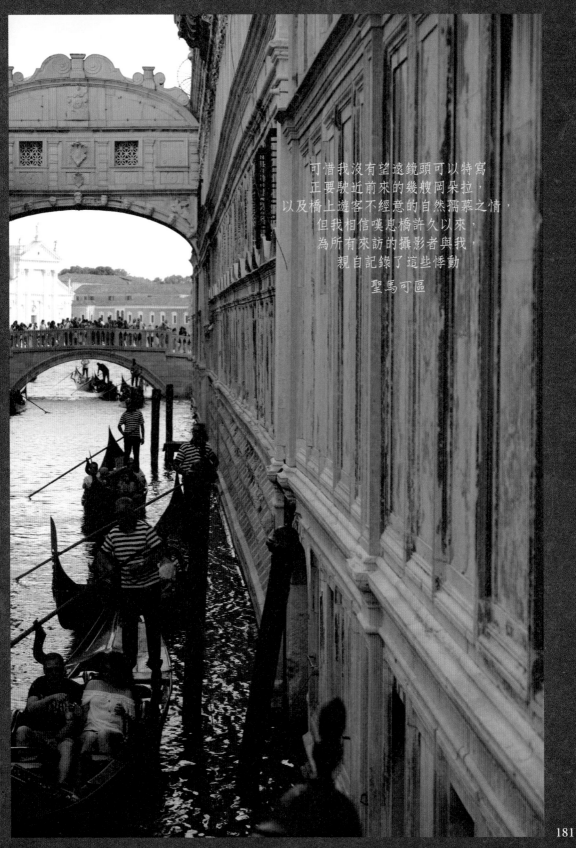

可惜我沒有望遠鏡頭可以特寫
正要駛近前來的幾艘岡朵拉，
以及橋上遊客不經意的自然孺慕之情，
但我相信嘆息橋許久以來，
為所有來訪的攝影者與我，
親自記錄了這些悸動

聖馬可區

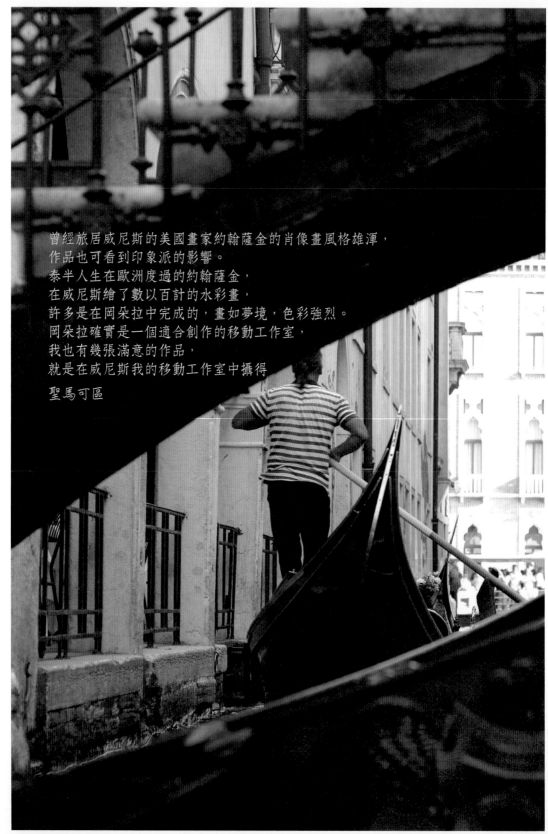

曾經旅居威尼斯的美國畫家約翰薩金的肖像畫風格雄渾，
作品也可看到印象派的影響。
泰半人生在歐洲度過的約翰薩金，
在威尼斯繪了數以百計的水彩畫，
許多是在岡朵拉中完成的，畫如夢境，色彩強烈。
岡朵拉確實是一個適合創作的移動工作室，
我也有幾張滿意的作品，
就是在威尼斯我的移動工作室中攝得

聖馬可區

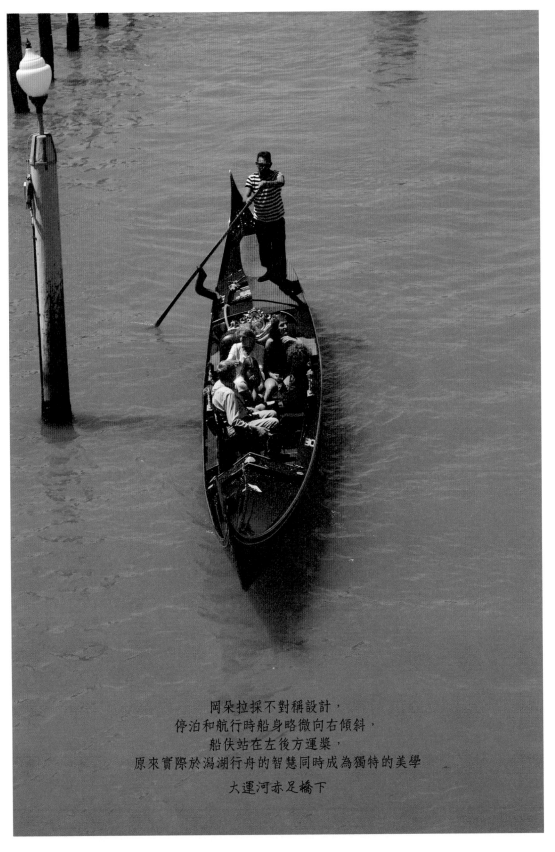

岡朵拉採不對稱設計，
停泊和航行時船身略微向右傾斜，
船伕站在左後方運槳，
原來實際於潟湖行舟的智慧同時成為獨特的美學

大運河赤足橋下

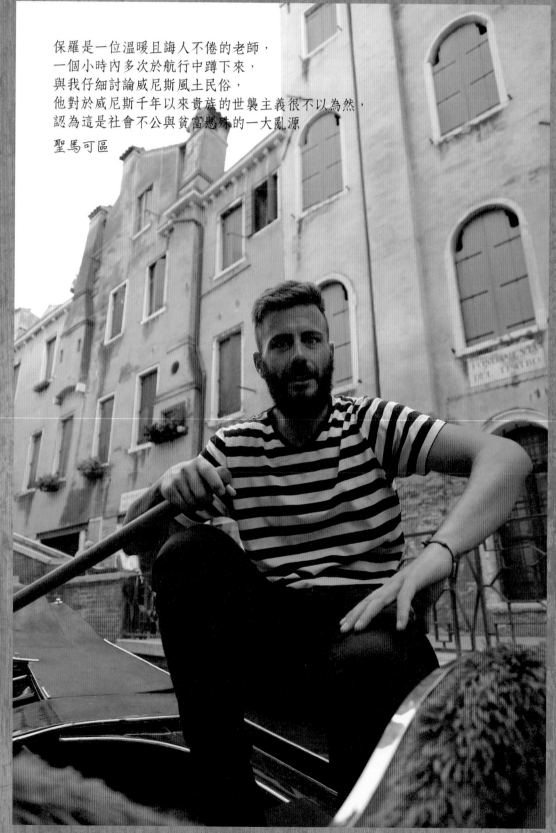

保羅是一位溫暖且誨人不倦的老師，
一個小時內多次於航行中蹲下來，
與我仔細討論威尼斯風土民俗，
他對於威尼斯千年以來貴族的世襲主義很不以為然，
認為這是社會不公與貧富懸殊的一大亂源

聖馬可區

我完全可以理解，
匆匆忙忙想多跑一趟賺到這一季觀光旺季機會財的 waterman 的心情
大運河底斯拉夫人堤岸前聖馬可灣水域

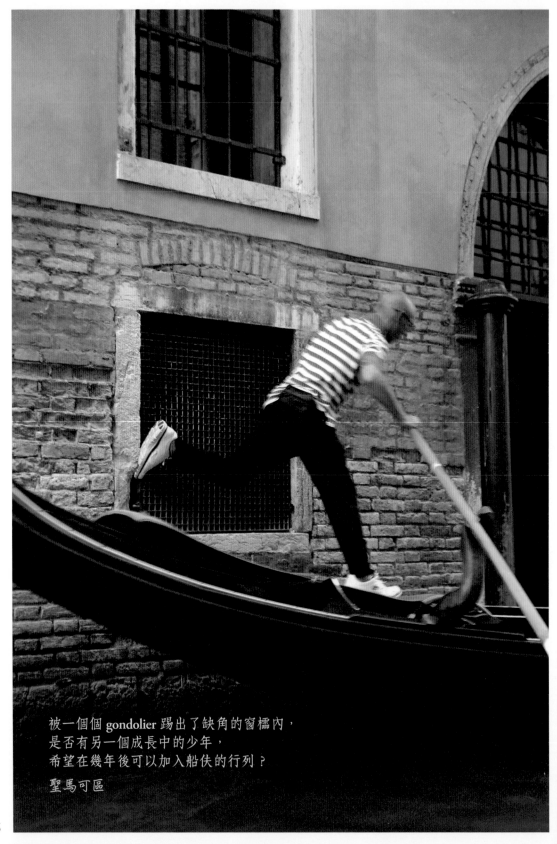

被一個個 gondolier 踢出了缺角的窗櫺內，
是否有另一個成長中的少年，
希望在幾年後可以加入船伕的行列？

聖馬可區

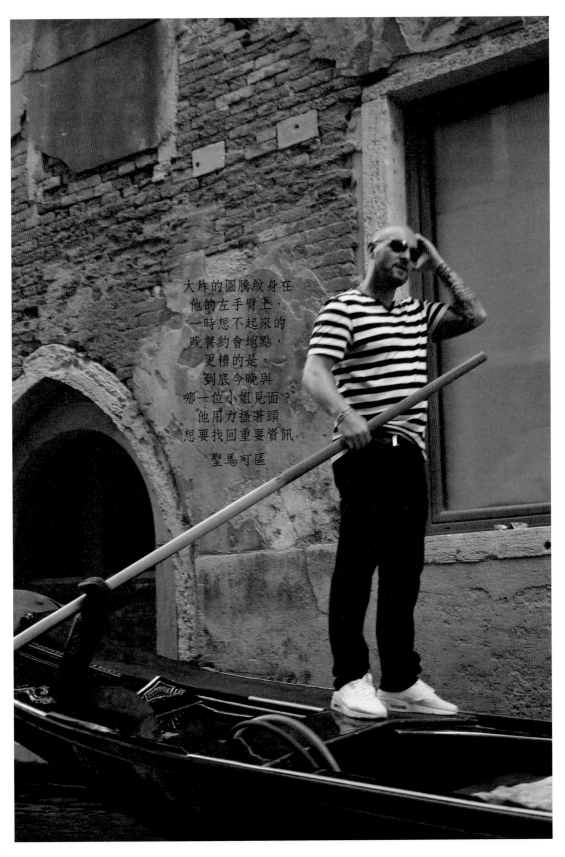

大片的圖騰紋身在
他的左手臂上，
一時想不起來的
晚餐約會地點，
更糟的是；
到底今晚與
哪一位小姐見面？
他用力搔著頭
想要找回重要資訊

聖馬可區

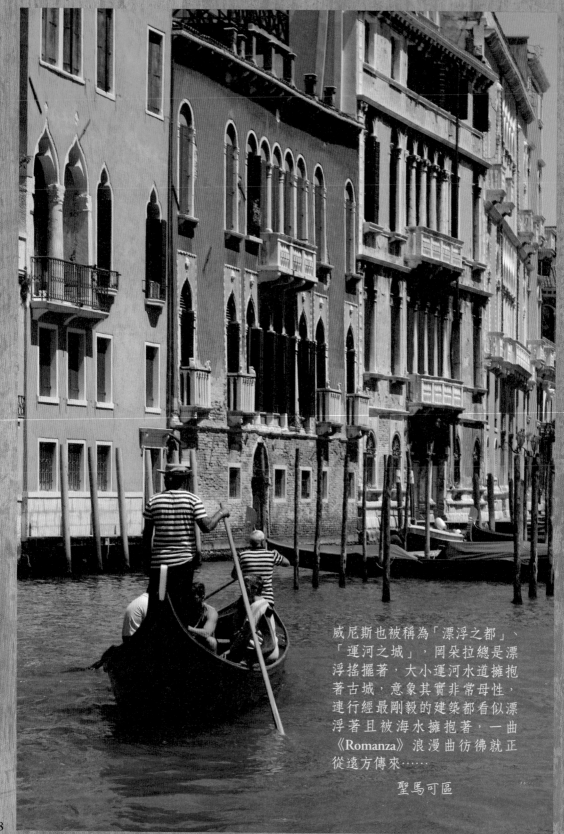

威尼斯也被稱為「漂浮之都」、「運河之城」，岡朵拉總是漂浮搖擺著，大小運河水道擁抱著古城，意象其實非常母性，連行經最剛毅的建築都看似漂浮著且被海水擁抱著，一曲《Romanza》浪漫曲彷彿就正從遠方傳來……

聖馬可區

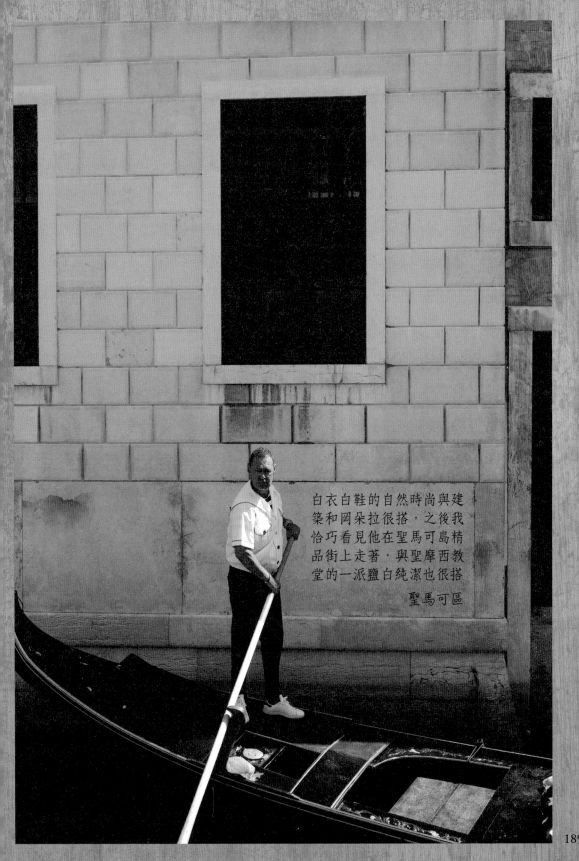

白衣白鞋的自然時尚與建
築和岡朵拉很搭，之後我
恰巧看見他在聖馬可島精
品街上走著，與聖摩西教
堂的一派鹽白純潔也很搭

聖馬可區

189

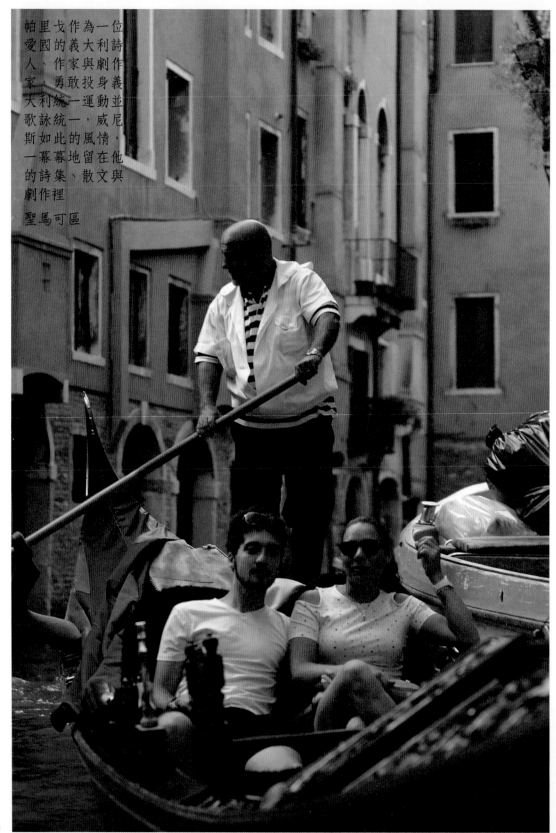

帕里戈作為一位
愛國的義大利詩
人、作家與劇作
家，勇敢投身義
大利統一運動並
歌詠統一，威尼
斯如此的風情，
一幕幕地留在他
的詩集、散文與
劇作裡
聖馬可區

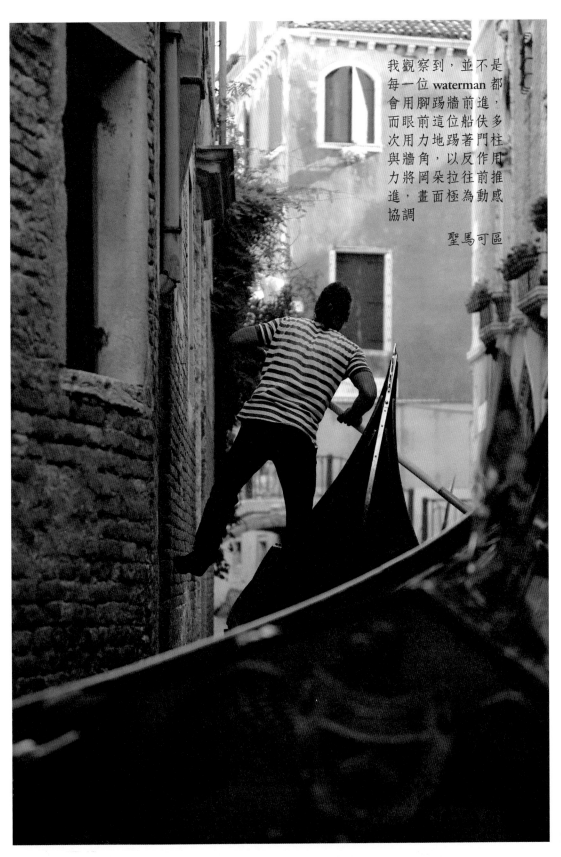

我觀察到，並不是每一位 waterman 都會用腳踢牆前進，而眼前這位船伕多次用力地踢著門柱與牆角，以反作用力將岡朵拉往前推進，畫面極為動感協調

聖馬可區

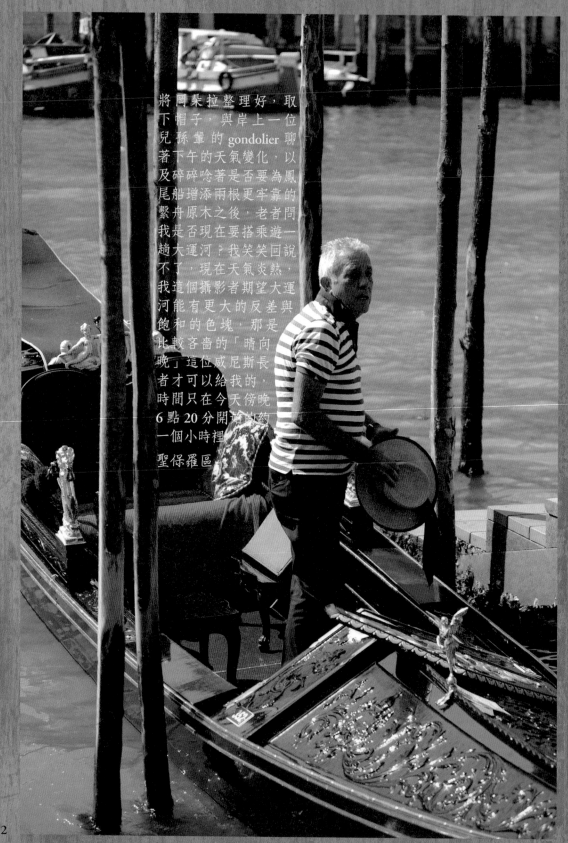

將岡朶拉整理好，取下帽子，與岸上一位兒孫輩的 gondolier 聊著下午的天氣變化，以及碎碎唸著是否要為鳳尾船增添兩根更牢靠的繫舟原木之後，老者問我是否現在要搭乘遊一趟大運河？我笑笑回說不了，現在天氣炎熱，我這個攝影者期望大運河能有更大的反差與飽和的色塊，那是比較峇崙的「晴向晚」這位威尼斯長者才可以給我的，時間只在今天傍晚 6 點 20 分開始的約一個小時裡。

聖保羅區

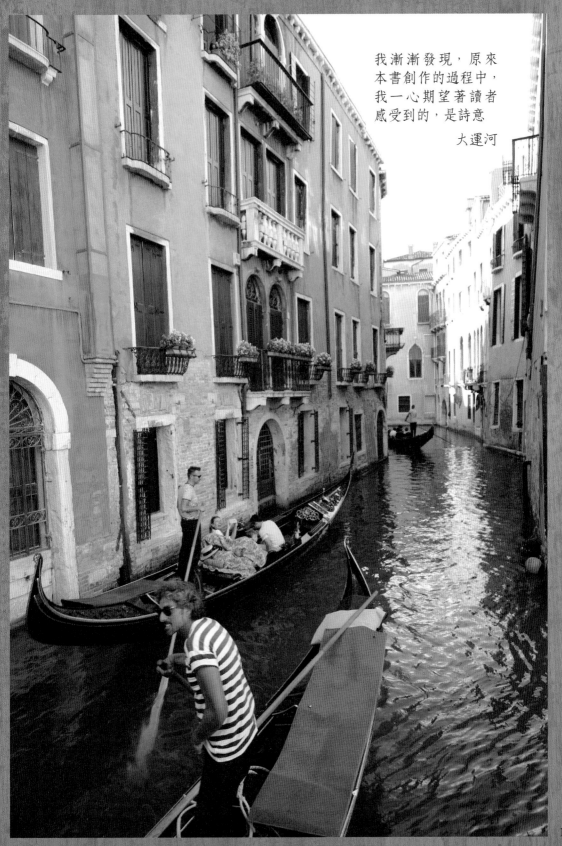

我漸漸發現，原來
本書創作的過程中，
我一心期望著讀者
感受到的，是詩意

大運河

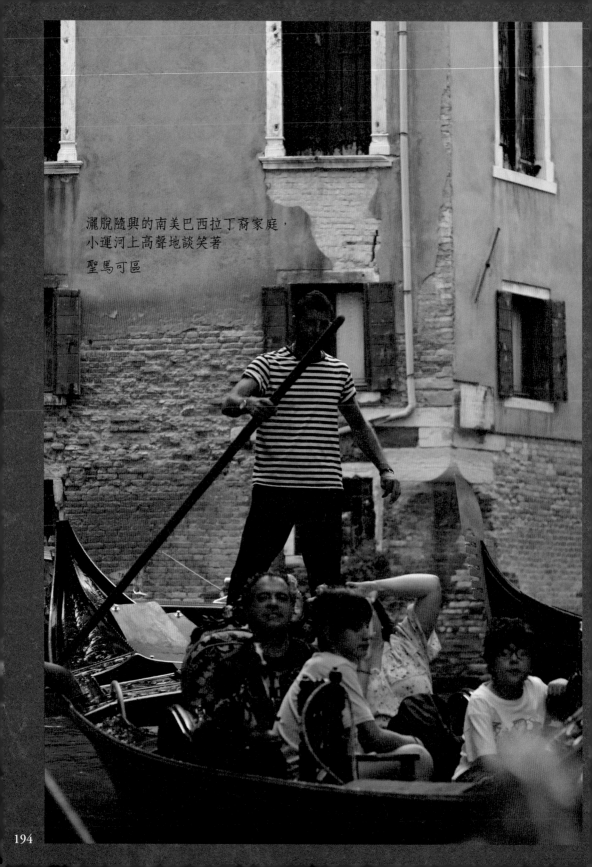

灑脫隨興的南美巴西拉丁裔家庭，
小運河上高聲地談笑著

聖馬可區

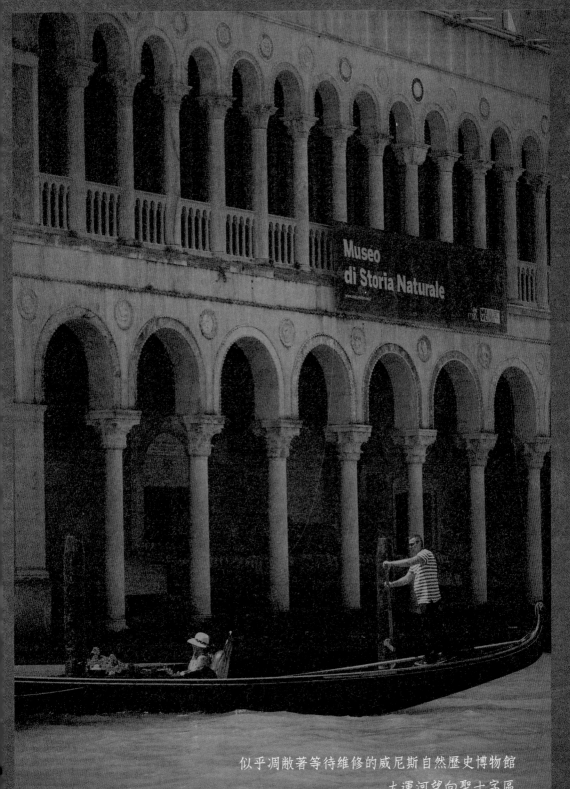

似乎凋敝著等待維修的威尼斯自然歷史博物館
大運河望向聖十字區

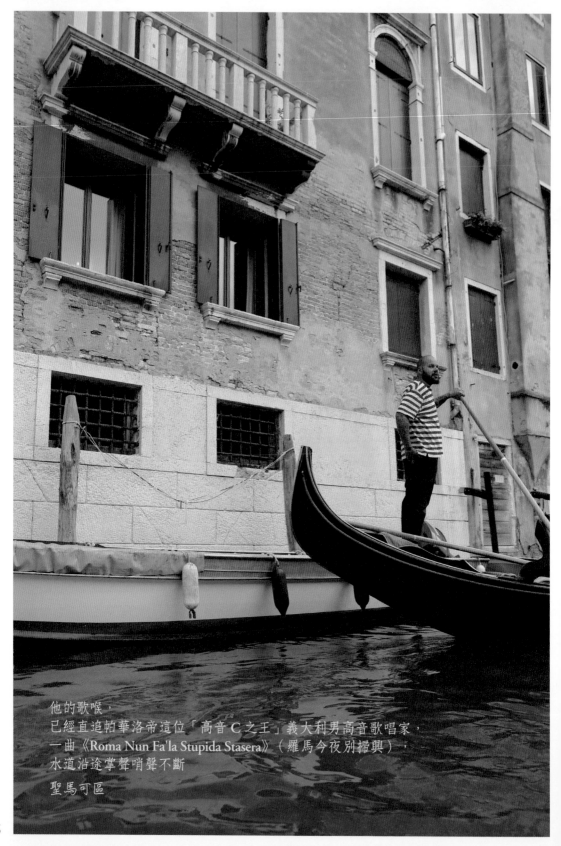

他的歌喉，
已經直追帕華洛帝這位「高音 C 之王」義大利男高音歌唱家，
一曲《Roma Nun Fa'la Stupida Stasera》（羅馬今夜別掃興），
水道沿途掌聲哨聲不斷

聖馬可區

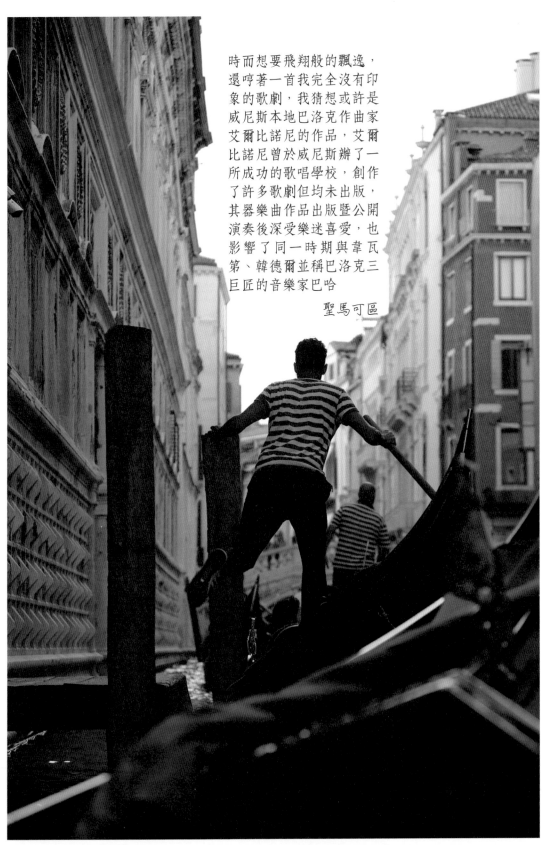

時而想要飛翔般的飄逸，
還哼著一首我完全沒有印
象的歌劇，我猜想或許是
威尼斯本地巴洛克作曲家
艾爾比諾尼的作品，艾爾
比諾尼曾於威尼斯辦了一
所成功的歌唱學校，創作
了許多歌劇但均未出版，
其器樂曲作品出版暨公開
演奏後深受樂迷喜愛，也
影響了同一時期與韋瓦
第、韓德爾並稱巴洛克三
巨匠的音樂家巴哈

聖馬可區

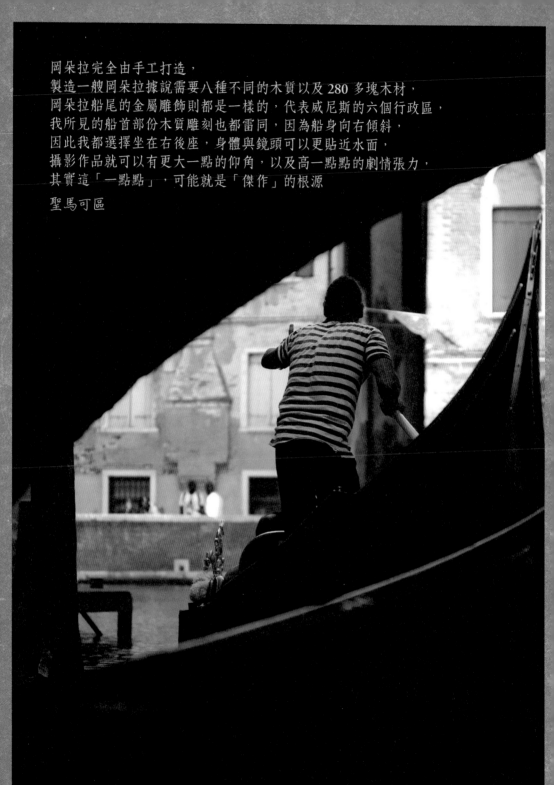

岡朵拉完全由手工打造，
製造一艘岡朵拉據說需要八種不同的木質以及 280 多塊木材，
岡朵拉船尾的金屬雕飾則都是一樣的，代表威尼斯的六個行政區，
我所見的船首部份木質雕刻也都雷同，因為船身向右傾斜，
因此我都選擇坐在右後座，身體與鏡頭可以更貼近水面，
攝影作品就可以有更大一點的仰角，以及高一點點的劇情張力，
其實這「一點點」，可能就是「傑作」的根源

聖馬可區

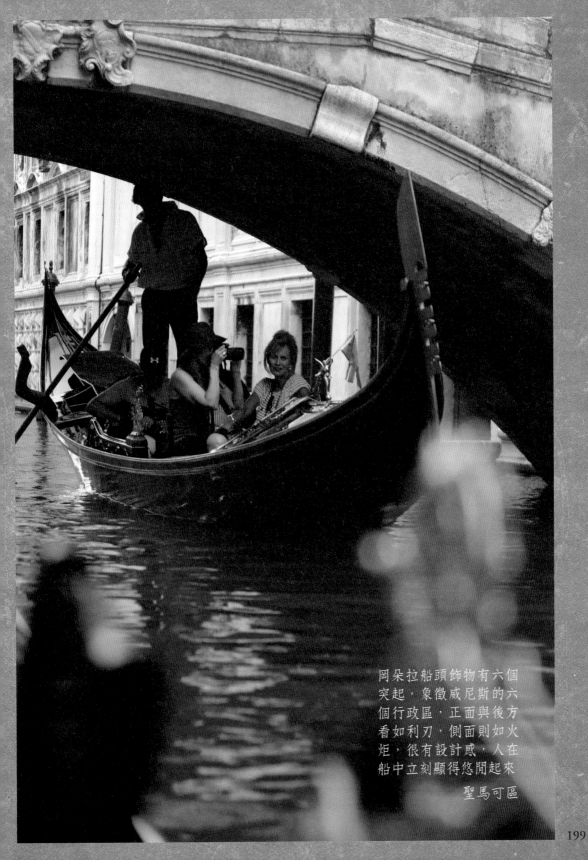

岡朵拉船頭飾物有六個
突起，象徵威尼斯的六
個行政區，正面與後方
看如利刃，側面則如火
炬，很有設計感，人在
船中立刻顯得悠閒起來

聖馬可區

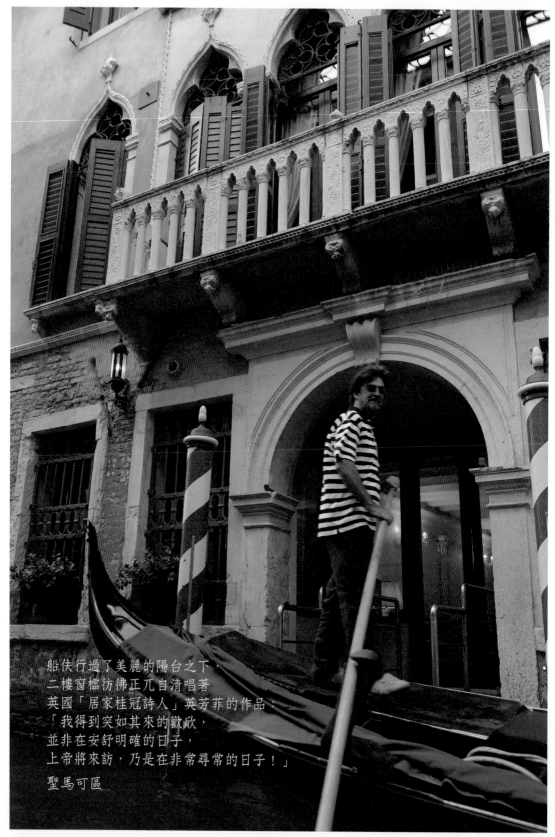

船伕行過了美麗的陽台之下，
二樓窗櫺彷彿正兀自清唱著
英國「居家桂冠詩人」英芳菲的作品：
「我得到突如其來的歡欣，
並非在安舒明確的日子，
上帝將來訪，乃是在非常尋常的日子！」
聖馬可區

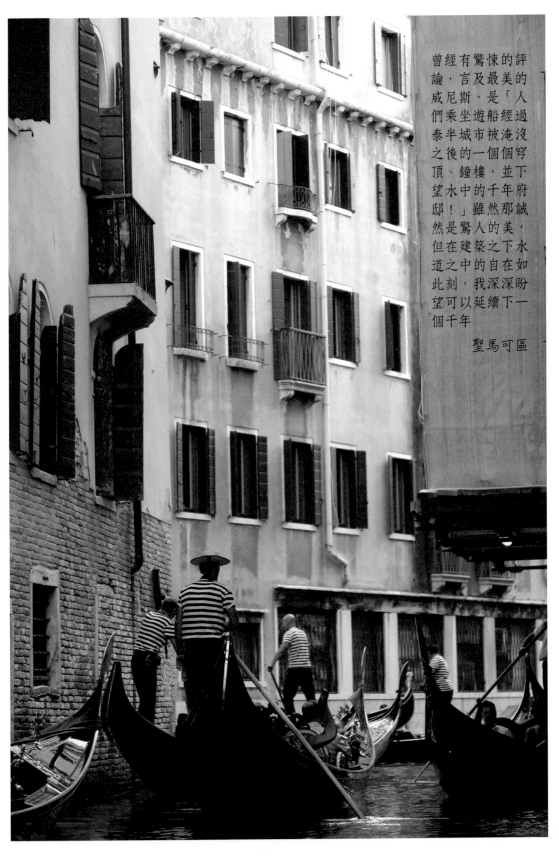

曾經有驚悚的評論，言及最美的威尼斯，是「人們乘坐遊船經過泰半城市被淹沒之後的一個個穹頂、鐘樓，並望水中的千年府邸！」雖然那誠然是驚人的美，但在建築之下水道之中的自在如此刻，我深深盼望可以延續下一個千年

聖馬可區

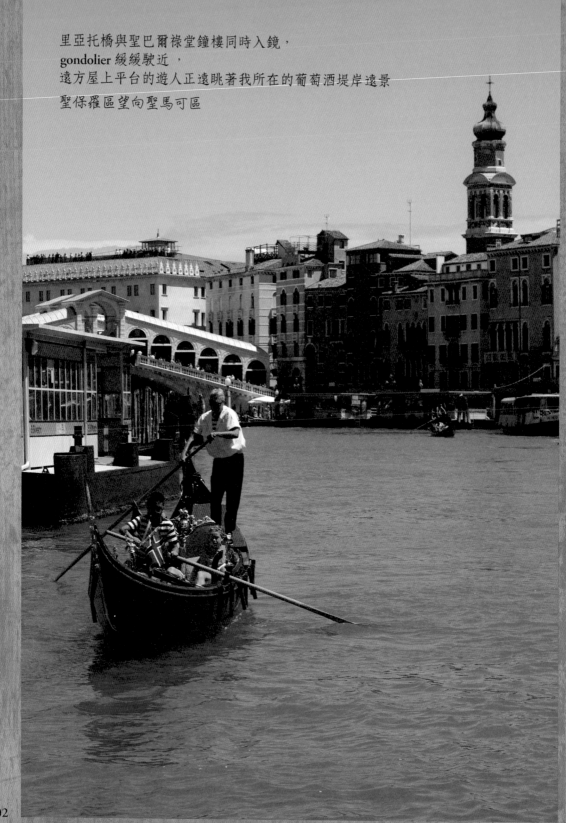

里亞托橋與聖巴爾祿堂鐘樓同時入鏡，
gondolier 緩緩駛近，
遠方屋上平台的遊人正遠眺著我所在的葡萄酒堤岸遠景
聖保羅區望向聖馬可區

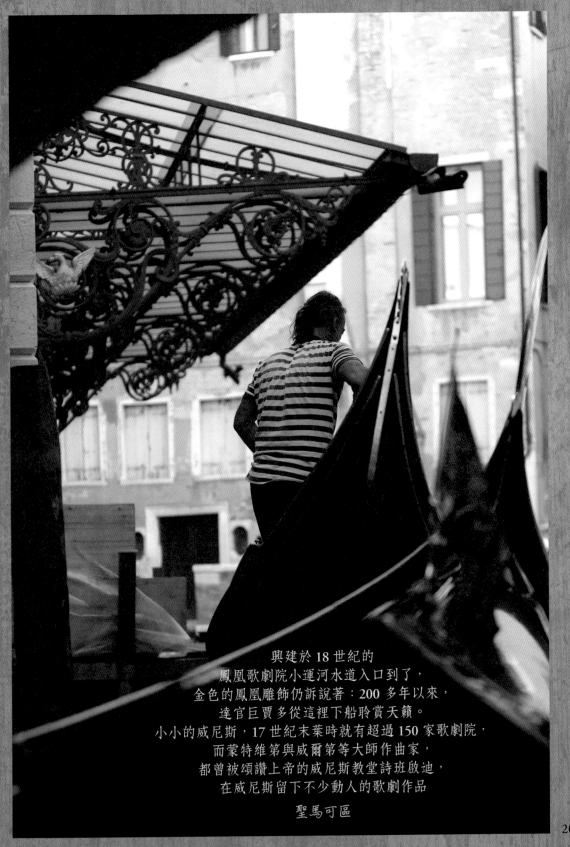

興建於 18 世紀的
鳳凰歌劇院小運河水道入口到了，
金色的鳳凰雕飾仍訴說著：200 多年以來，
達官巨賈多從這裡下船聆賞天籟。
小小的威尼斯，17 世紀末葉時就有超過 150 家歌劇院，
而蒙特維第與威爾第等大師作曲家，
都曾被頌讚上帝的威尼斯教堂詩班啟迪，
在威尼斯留下不少動人的歌劇作品

聖馬可區

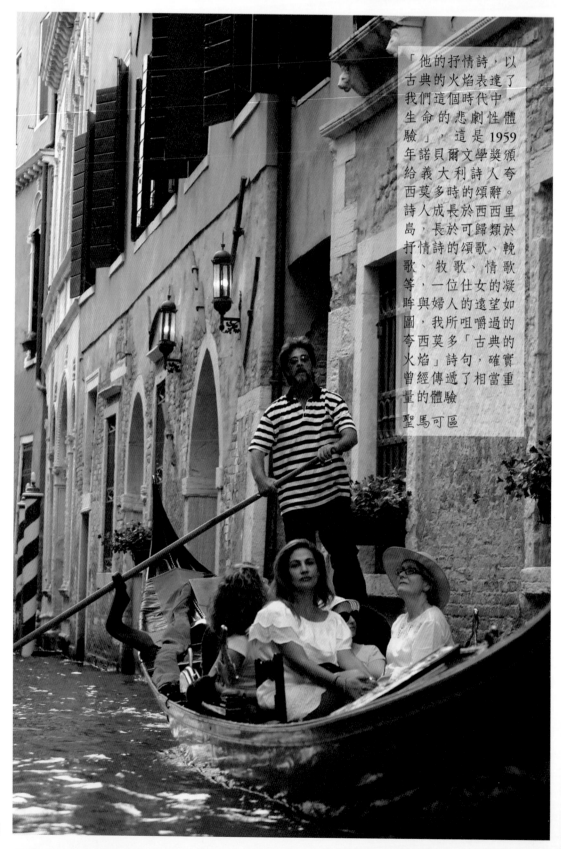

「他的抒情詩，以
古典的火焰表達了
我們這個時代中，
生命的悲劇性體
驗」，這是 1959
年諾貝爾文學獎頒
給義大利詩人夸
西莫多時的頌辭。
詩人成長於西西里
島，長於可歸類於
抒情詩的頌歌、輓
歌、牧歌、情歌
等，一位仕女的凝
眸與婦人的遠望如
圖，我所咀嚼過的
夸西莫多「古典的
火焰」詩句，確實
曾經傳遞了相當重
量的體驗

聖馬可區

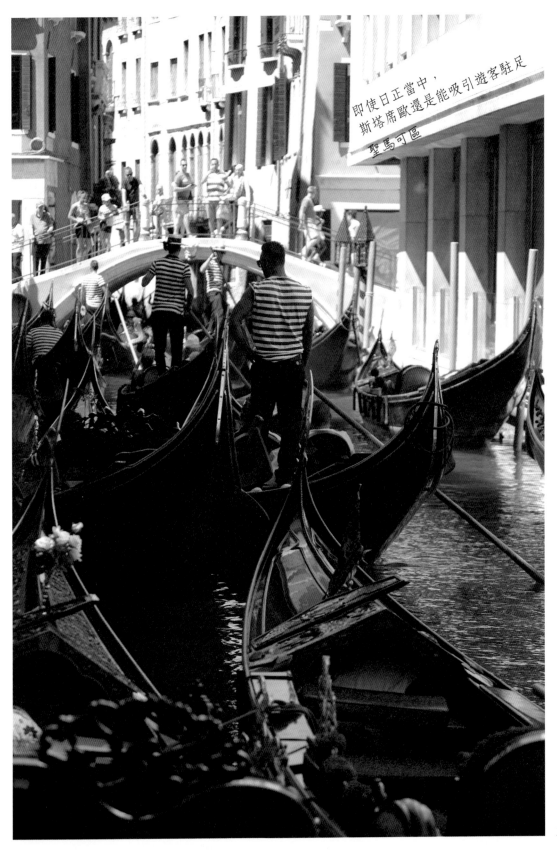

即使日正當中，
斯塔席歐還是能吸引遊客駐足

聖馬可區

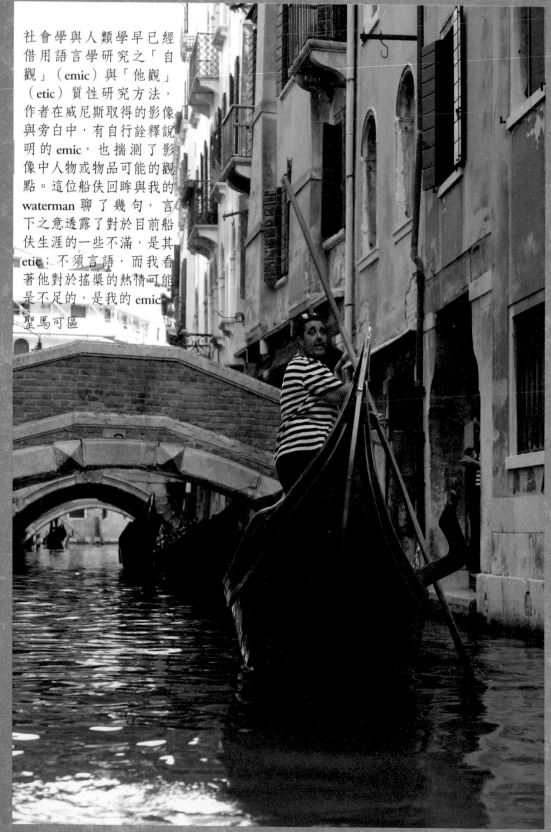

社會學與人類學早已經借用語言學研究之「自觀」（emic）與「他觀」（etic）質性研究方法，作者在威尼斯取得的影像與旁白中，有自行詮釋說明的 emic，也揣測了影像中人物或物品可能的觀點。這位船伕回眸與我的 waterman 聊了幾句，言下之意透露了對於目前船伕生涯的一些不滿，是其 etic；不須言語，而我看著他對於搖槳的熱情可能是不足的，是我的 emic

聖馬可區

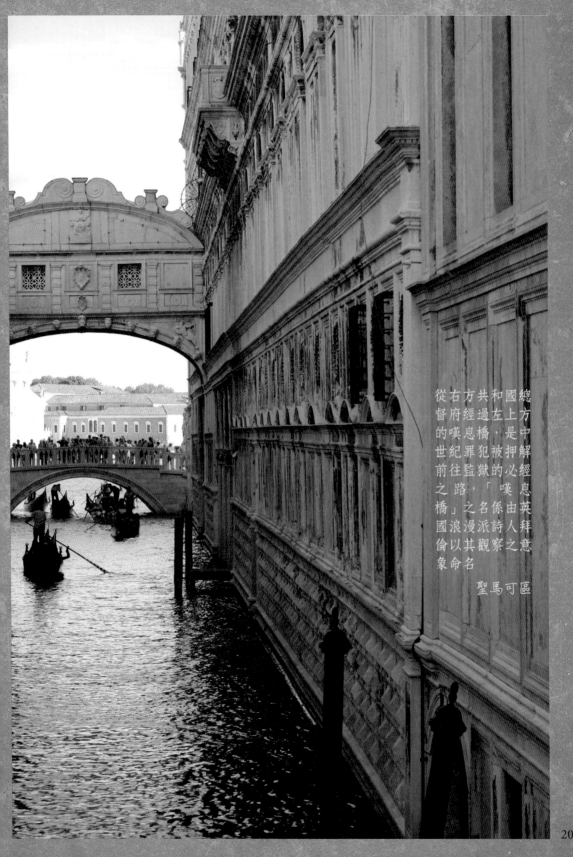

從右方共和國總督府經過左上方的嘆息橋，是中世紀罪犯被押解前往監獄的必經之路，「嘆息橋」之名係由英國浪漫派詩人拜倫以其觀察之意象命名

聖馬可區

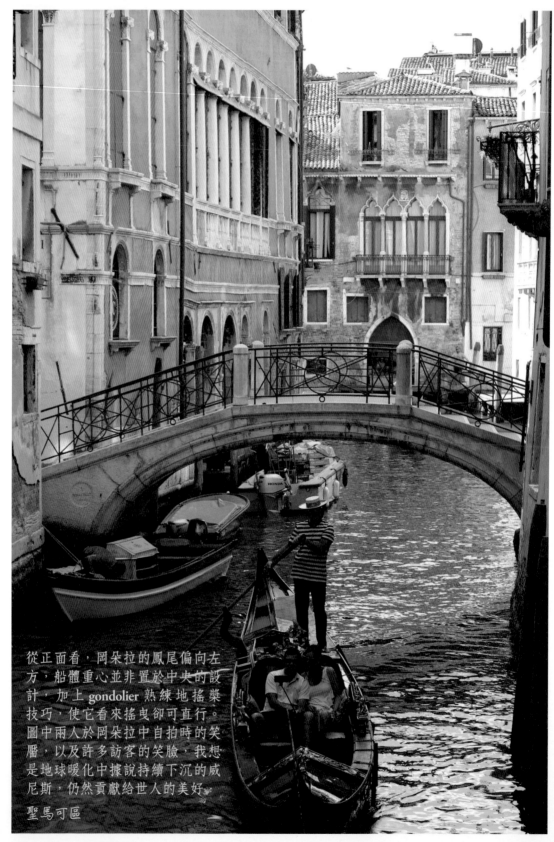

從正面看，岡朵拉的鳳尾偏向左
方，船體重心並非置於中央的設
計，加上 gondolier 熟練地搖槳
技巧，使它看來搖曳卻可直行。
圖中兩人於岡朵拉中自拍時的笑
靨，以及許多訪客的笑臉，我想
是地球暖化中據說持續下沉的威
尼斯，仍然貢獻給世人的美好。
聖馬可區

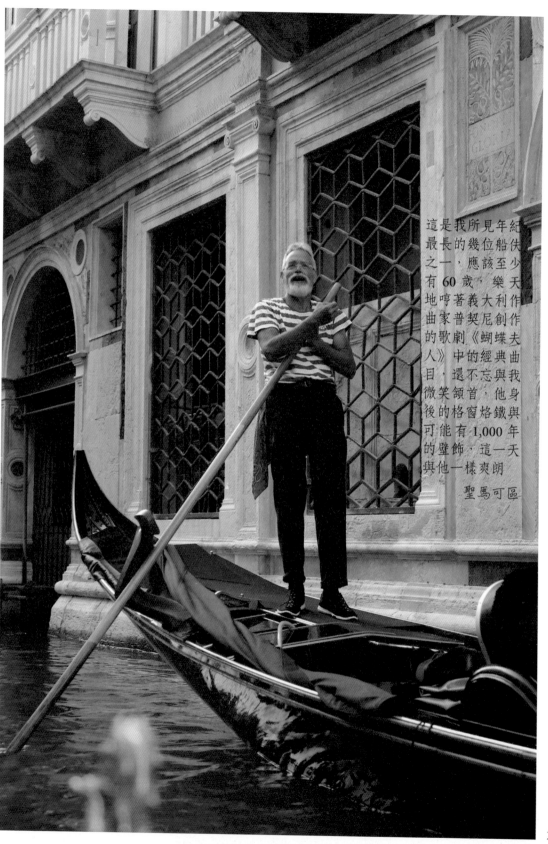

這是我所見年紀最長的幾位船伕之一，應該至少有 60 歲，樂天地哼著義大利作曲家普契尼創作的歌劇《蝴蝶夫人》中的經典曲目，還不忘與我微笑頷首，他身後的格窗烙鐵與壁飾，可能有 1,000 年，這一天與他一樣爽朗

聖馬可區

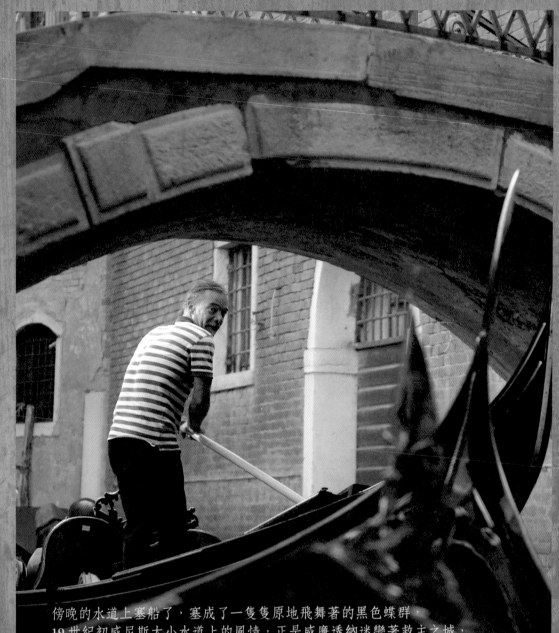

傍晚的水道上塞船了，塞成了一隻隻原地飛舞著的黑色蝶群，
19世紀初威尼斯大小水道上的風情，正是威廉透納迷戀著救主之城，
且於20年間不斷造訪威尼斯的主因。
威廉透納在世時並不受到英國主流畫壇的重視，
威尼斯成為他遁世思索社會現狀、人本價值與藝術風格的最佳場域。
2005年，一次對英國人民公開的投票中，
他的《被拖去解體的戰艦無畏號》被選為「英國最偉大的畫作」，
痛斥蓄奴主義與階級制度的《奴隸船》也成為後世尊敬的傑作，
是一位曾被威尼斯啟迪的重要藝術家

聖馬可區

《新約聖經馬可福音》14章50至52節:「門徒都離開他（耶穌）逃走了。有一個少年人,赤身披著一塊麻布,跟隨耶穌,眾人就捉拿他。他卻丟了麻布,赤身逃走了。」拍攝此景時我站在水上巴士聖馬可碼頭站的最邊緣欄杆前,身後人潮正洶湧,我立時想到以上的經節。而從未到訪威尼斯的馬可,以其屍骨改變了威尼斯的面貌,始建於828年的聖馬可大教堂就在我身後,步行十分鐘可達

聖馬可區

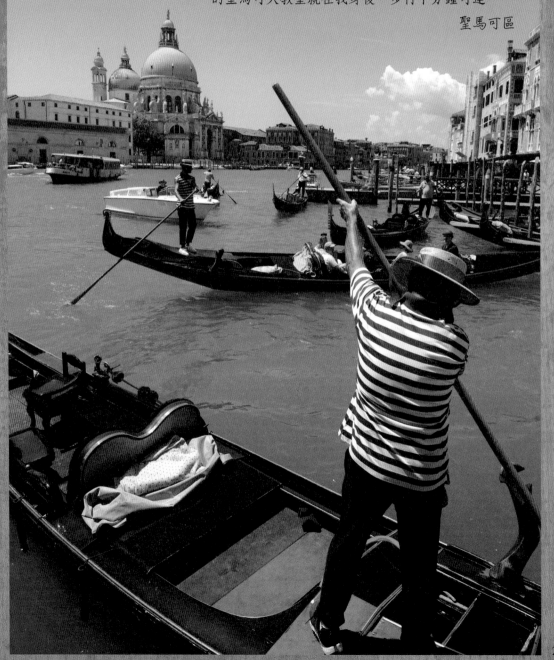

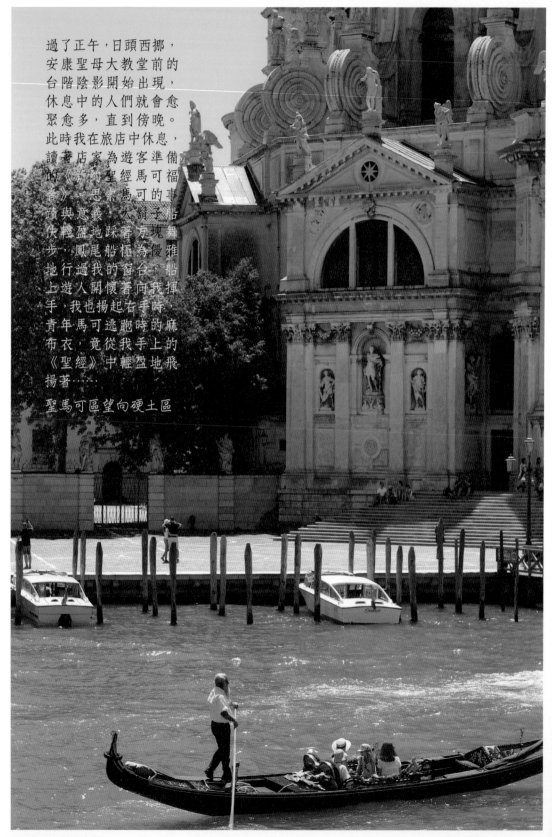

過了正午，日頭西挪，
安康聖母大教堂前的
台階陰影開始出現，
休息中的人們就會愈
聚愈多，直到傍晚。
此時我在旅店中休息，
讀著店家為遊客準備
的《新約聖經馬可福
音》，思索馬可的事
蹟與意義。大鬍子船
伕輕盈地踩著方塊舞
步。鳳尾船極為優雅
地行過我的窗台，船
上遊人開懷著向我揮
手。我也揚起右手時
青年馬可逃跑時的麻
布衣，竟從我手上的
《聖經》中輕盈地飛
揚著……
聖馬可區望向硬土區

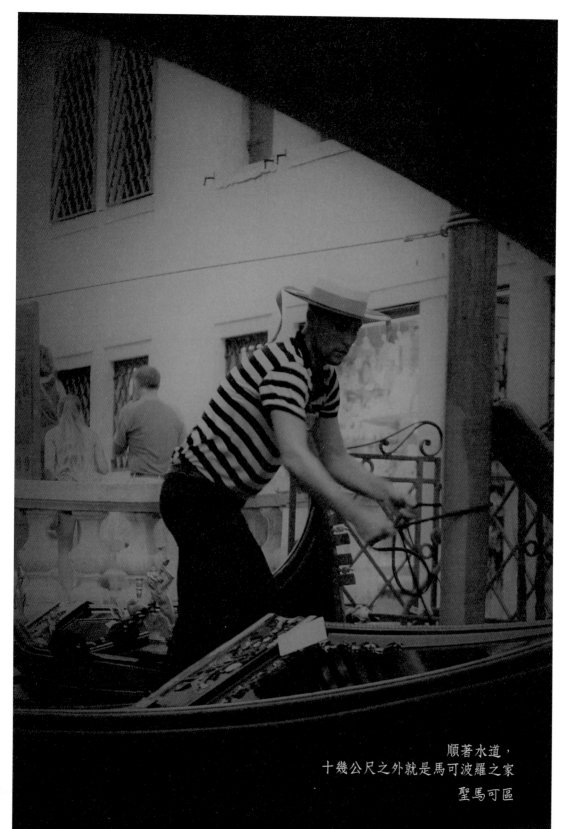

順著水道，
十幾公尺之外就是馬可波羅之家
聖馬可區

213

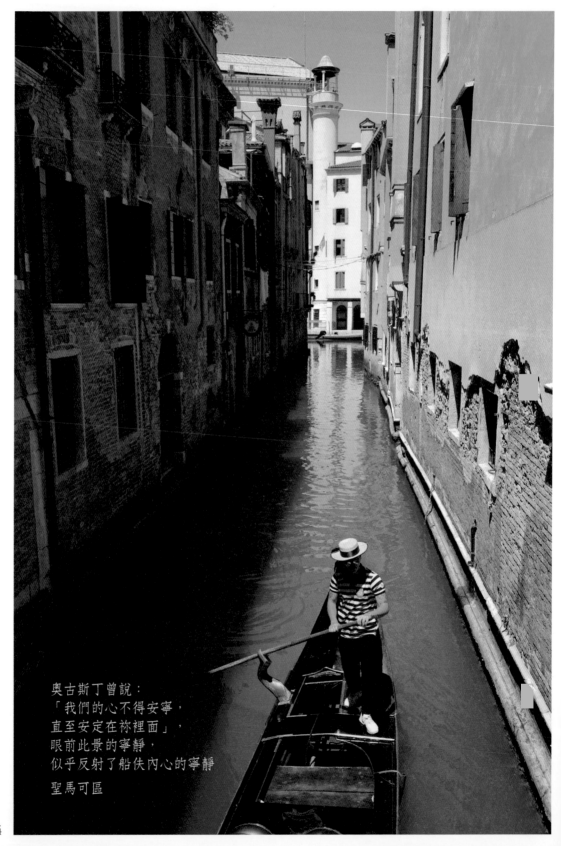

奧古斯丁曾說：
「我們的心不得安寧，
直至安定在祢裡面」，
眼前此景的寧靜，
似乎反射了船伕內心的寧靜

聖馬可區

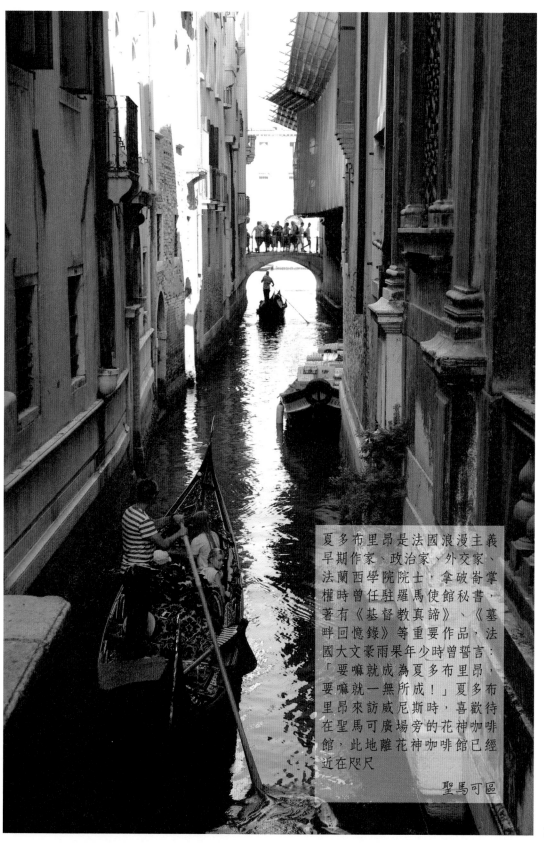

夏多布里昂是法國浪漫主義
早期作家、政治家、外交家、
法蘭西學院院士，拿破崙掌
權時曾任駐羅馬使館秘書，
著有《基督教真諦》、《墓
畔回憶錄》等重要作品，法
國大文豪雨果年少時曾誓言：
「要嘛就成為夏多布里昂，
要嘛就一無所成！」夏多布
里昂來訪威尼斯時，喜歡待
在聖馬可廣場旁的花神咖啡
館，此地離花神咖啡館已經
近在咫尺

聖馬可區

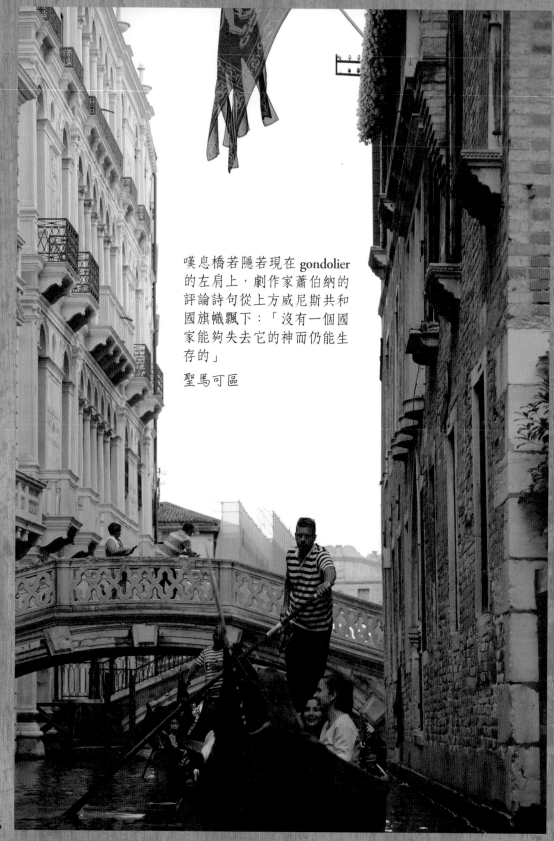

嘆息橋若隱若現在 gondolier
的左肩上，劇作家蕭伯納的
評論詩句從上方威尼斯共和
國旗幟飄下：「沒有一個國
家能夠失去它的神而仍能生
存的」

聖馬可區

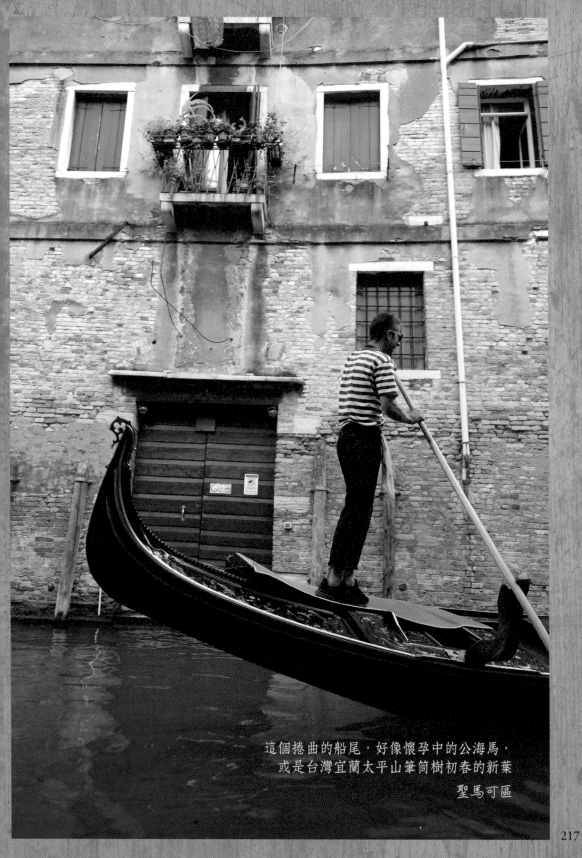

這個捲曲的船尾，好像懷孕中的公海馬，
或是台灣宜蘭太平山筆筒樹初春的新葉

聖馬可區

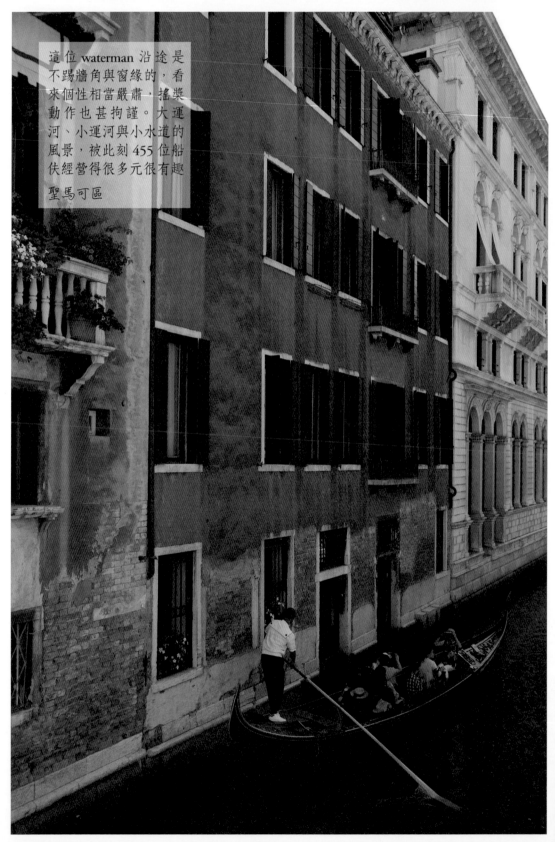

這位 waterman 沿途是
不踢牆角與窗緣的，看
來個性相當嚴肅，搖槳
動作也甚拘謹。大運
河、小運河與小水道的
風景，被此刻 455 位船
伕經營得很多元很有趣

聖馬可區

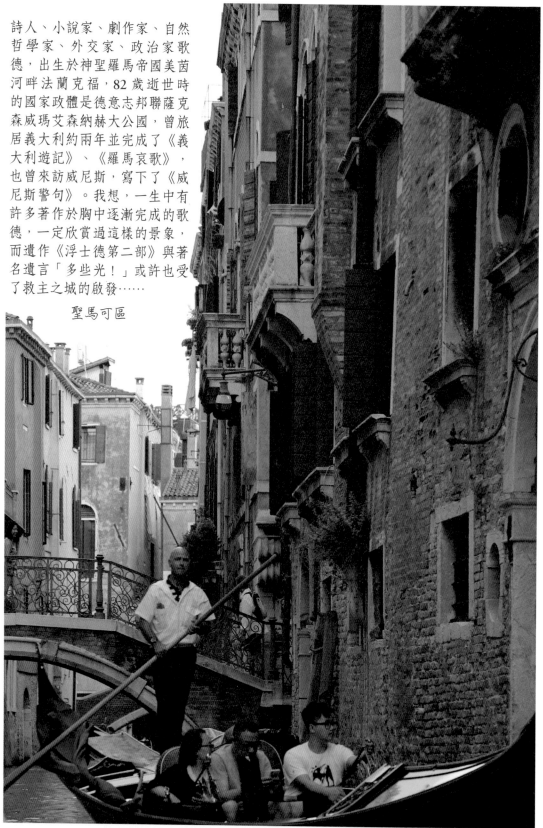

詩人、小說家、劇作家、自然
哲學家、外交家、政治家歌
德，出生於神聖羅馬帝國美茵
河畔法蘭克福，82歲逝世時
的國家政體是德意志邦聯薩克
森威瑪艾森納赫大公國，曾旅
居義大利約兩年並完成了《義
大利遊記》、《羅馬哀歌》，
也曾來訪威尼斯，寫下了《威
尼斯警句》。我想，一生中有
許多著作於胸中逐漸完成的歌
德，一定欣賞過這樣的景象，
而遺作《浮士德第二部》與著
名遺言「多些光！」或許也受
了救主之城的啟發……

聖馬可區

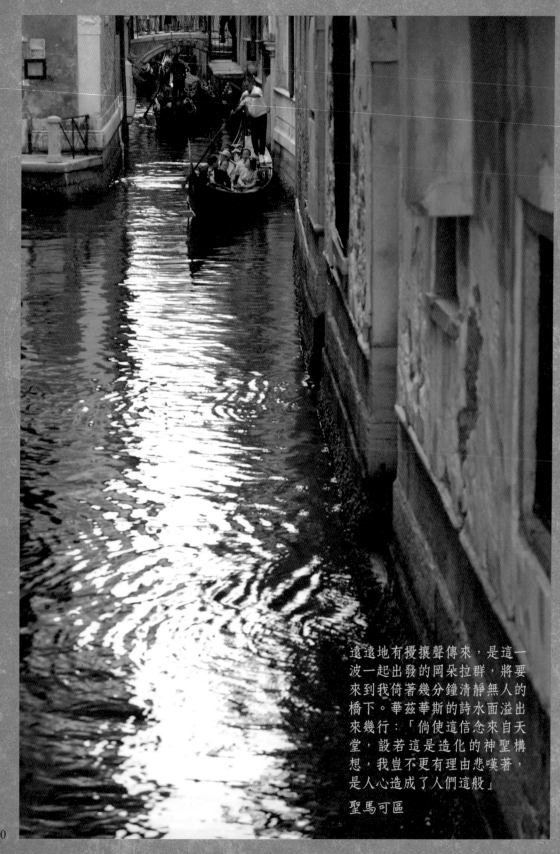

遠遠地有擾攘聲傳來，是這一波一起出發的岡朵拉群，將要來到我倚著幾分鐘清靜無人的橋下。華茲華斯的詩水面溢出來幾行：「倘使這信念來自天堂，設若這是造化的神聖構想，我豈不更有理由悲嘆著，是人心造成了人們這般」

聖馬可區

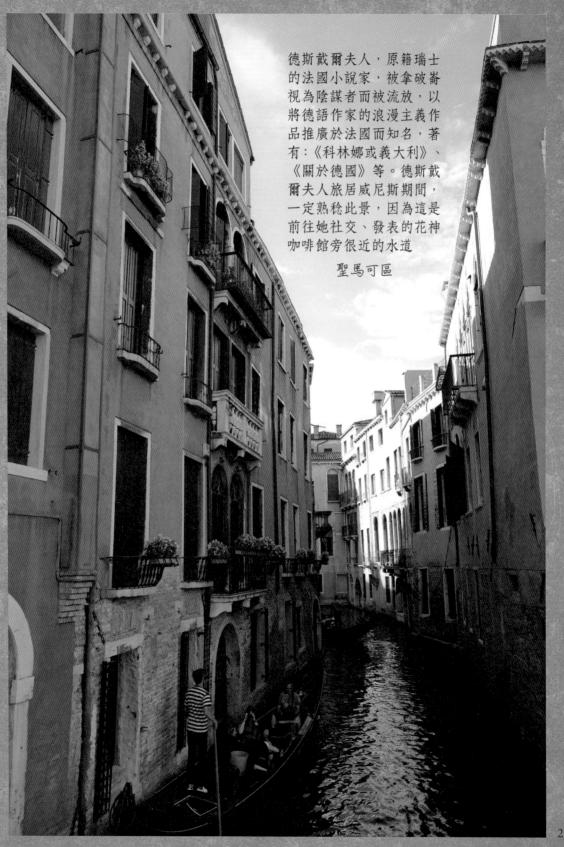

德斯戴爾夫人，原籍瑞士
的法國小說家，被拿破崙
視為陰謀者而被流放，以
將德語作家的浪漫主義作
品推廣於法國而知名，著
有：《科林娜或義大利》、
《關於德國》等。德斯戴
爾夫人旅居威尼斯期間，
一定熟稔此景，因為這是
前往她社交、發表的花神
咖啡館旁很近的水道

聖馬可區

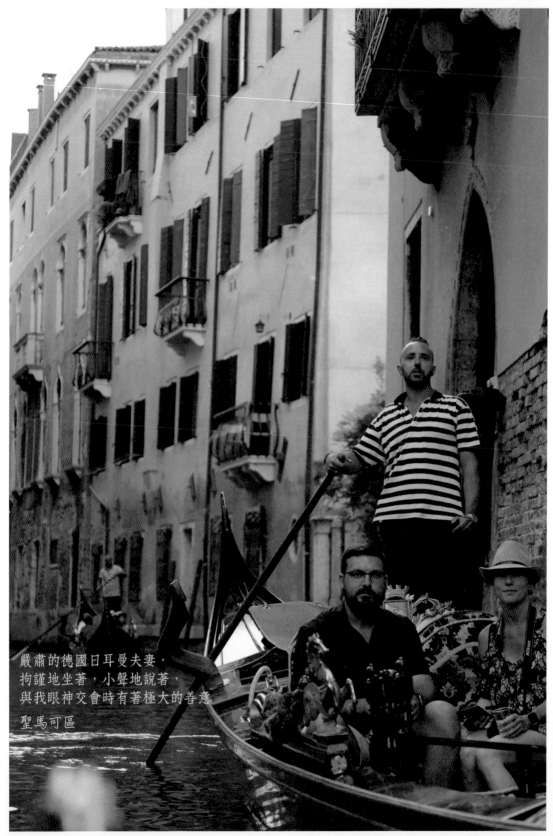

嚴肅的德國日耳曼夫妻，
拘謹地坐著，小聲地說著，
與我眼神交會時有著極大的善意

聖馬可區

222

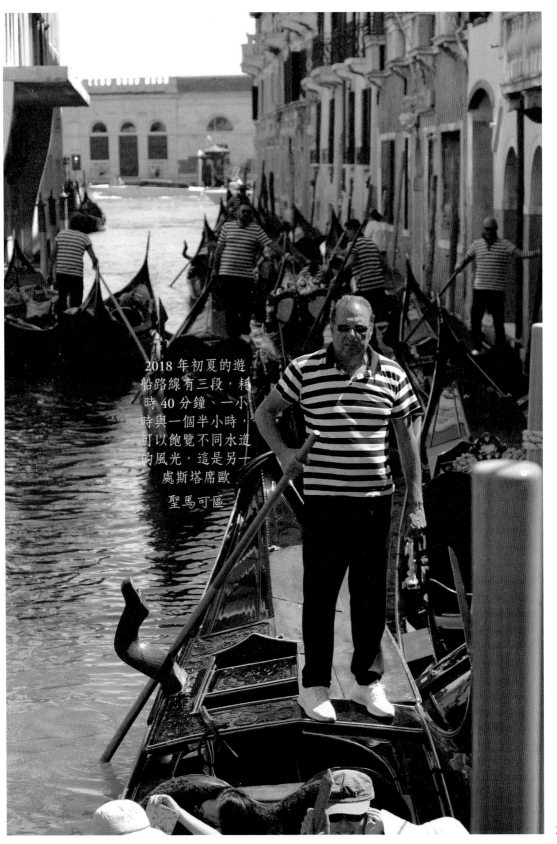

2018 年初夏的遊船路線有三段，耗時 40 分鐘、一小時與一個半小時，可以飽覽不同水道的風光，這是另一處斯塔席歐

聖馬可區

223

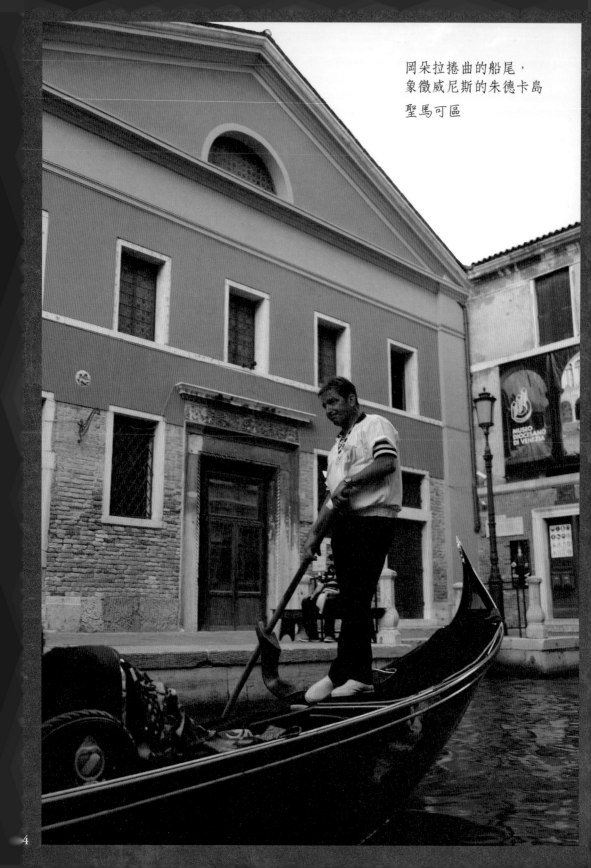

岡朵拉捲曲的船尾，
象徵威尼斯的朱德卡島

聖馬可區

4

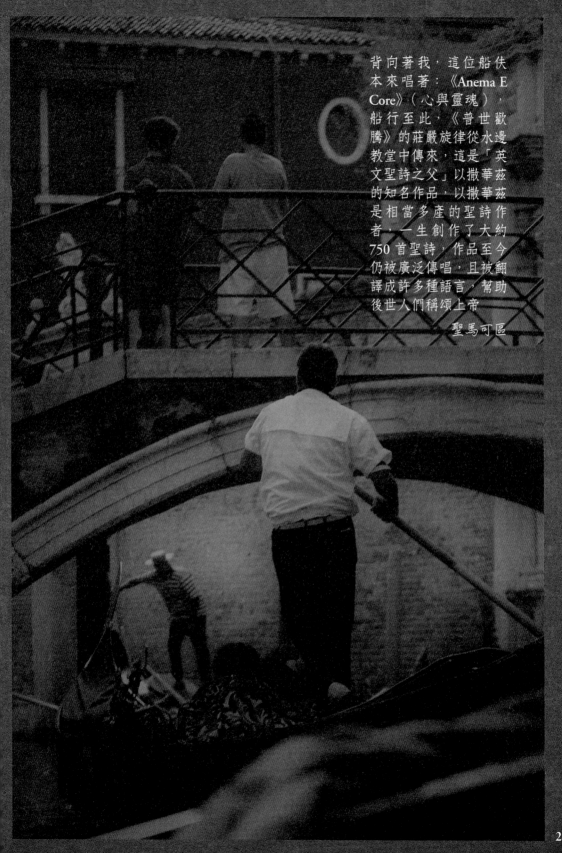

背向著我，這位船伕
本來唱著：《Anema E
Core》（心與靈魂），
船行至此，《普世歡
騰》的莊嚴旋律從水邊
教堂中傳來，這是「英
文聖詩之父」以撒華茲
的知名作品，以撒華茲
是相當多產的聖詩作
者，一生創作了大約
750首聖詩，作品至今
仍被廣泛傳唱，且被翻
譯成許多種語言，幫助
後世人們稱頌上帝

聖馬可區

225

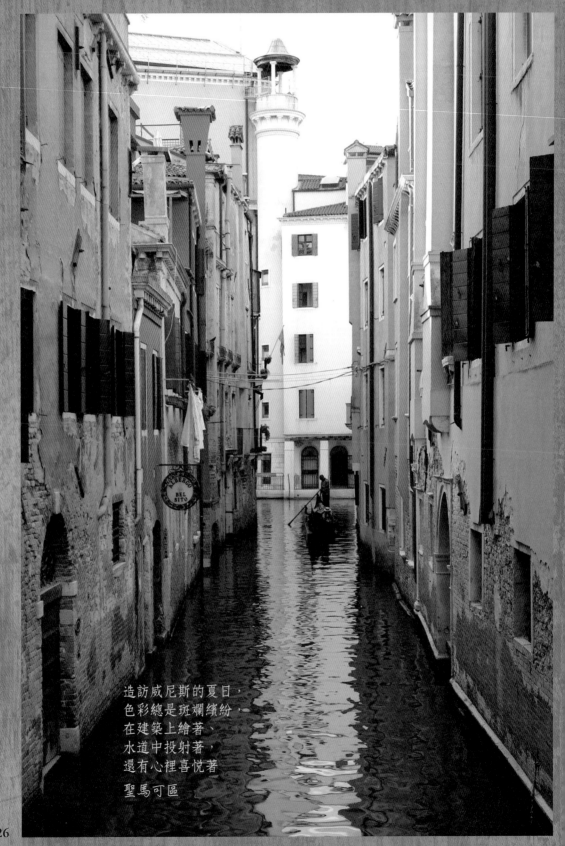

造訪威尼斯的夏日，
色彩總是斑斕繽紛，
在建築上繪著、
水道中投射著，
還有心裡喜悅著

聖馬可區

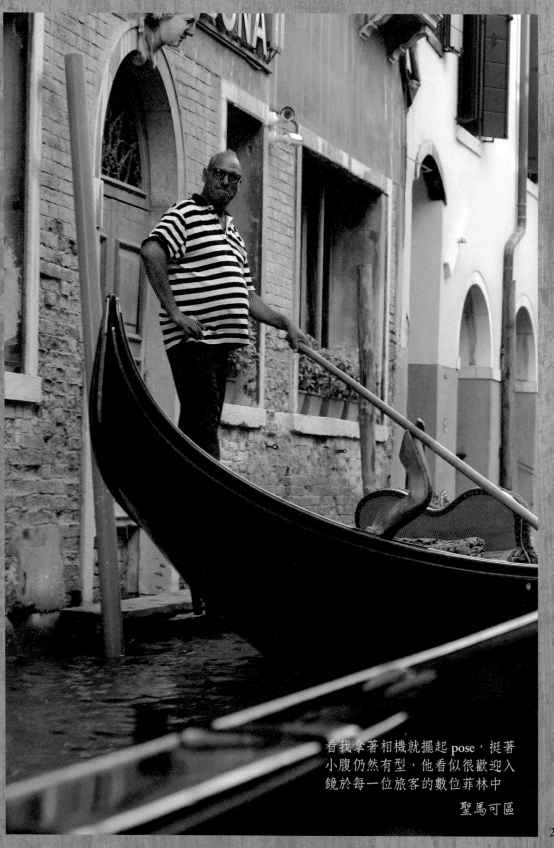

看我拿著相機就擺起 pose，挺著
小腹仍然有型，他看似很歡迎入
鏡於每一位旅客的數位菲林中

聖馬可區

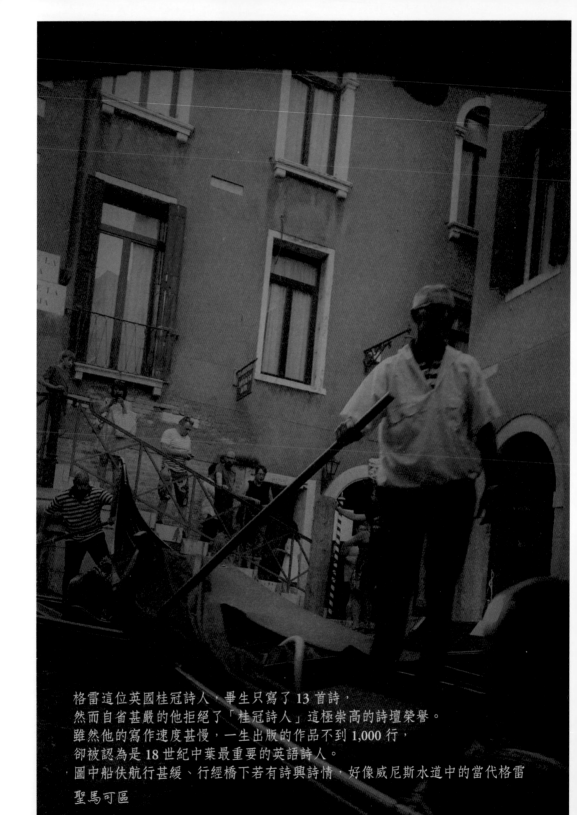

格雷這位英國桂冠詩人，畢生只寫了 13 首詩，
然而自省甚嚴的他拒絕了「桂冠詩人」這極崇高的詩壇榮譽。
雖然他的寫作速度甚慢，一生出版的作品不到 1,000 行，
卻被認為是 18 世紀中葉最重要的英語詩人。
圖中船伕航行甚緩、行經橋下若有詩興詩情，好像威尼斯水道中的當代格雷

聖馬可區

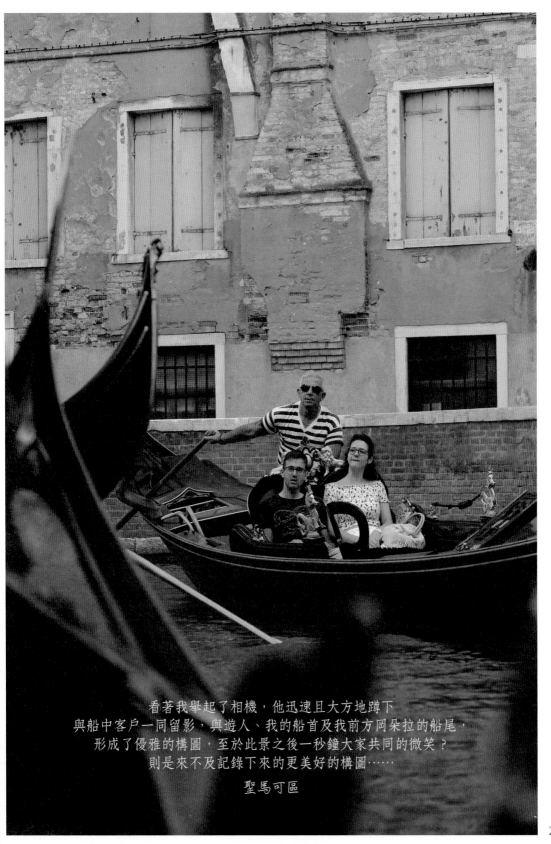

看著我舉起了相機，他迅速且大方地蹲下
與船中客戶一同留影，與遊人、我的船首及我前方岡朵拉的船尾，
形成了優雅的構圖，至於此景之後一秒鐘大家共同的微笑？
則是來不及記錄下來的更美好的構圖⋯⋯

聖馬可區

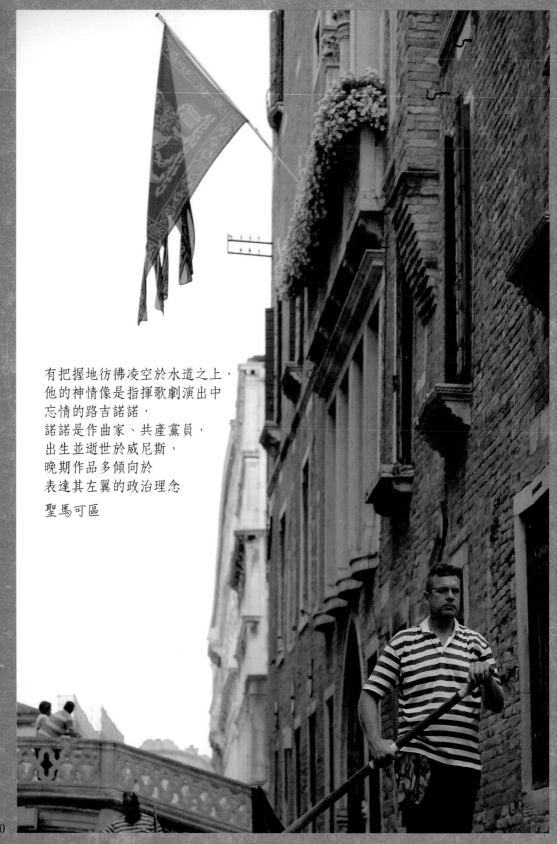

有把握地彷彿凌空於水道之上，
他的神情像是指揮歌劇演出中
忘情的路吉諾諾，
諾諾是作曲家、共產黨員，
出生並逝世於威尼斯，
晚期作品多傾向於
表達其左翼的政治理念

聖馬可區

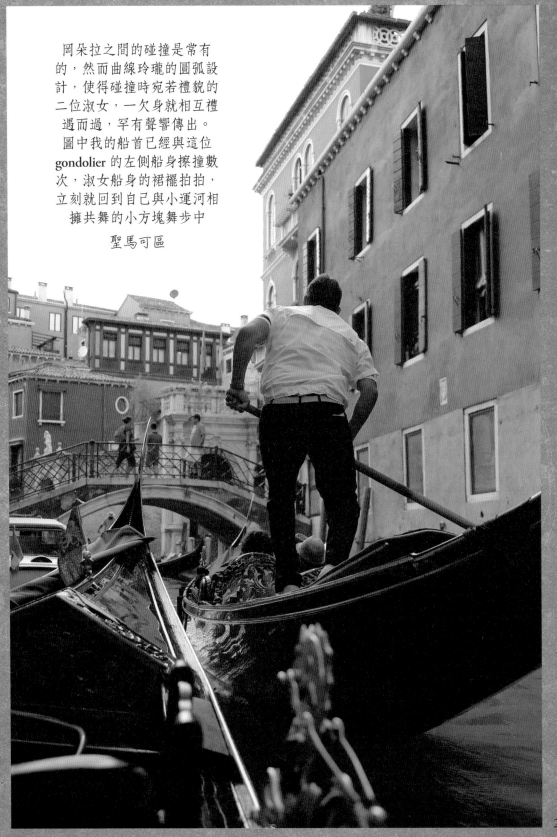

岡朵拉之間的碰撞是常有
的，然而曲線玲瓏的圓弧設
計，使得碰撞時宛若禮貌的
二位淑女，一欠身就相互禮
遇而過，罕有聲響傳出。
圖中我的船首已經與這位
gondolier 的左側船身擦撞數
次，淑女船身的裙襬拍拍，
立刻就回到自己與小運河相
擁共舞的小方塊舞步中

聖馬可區

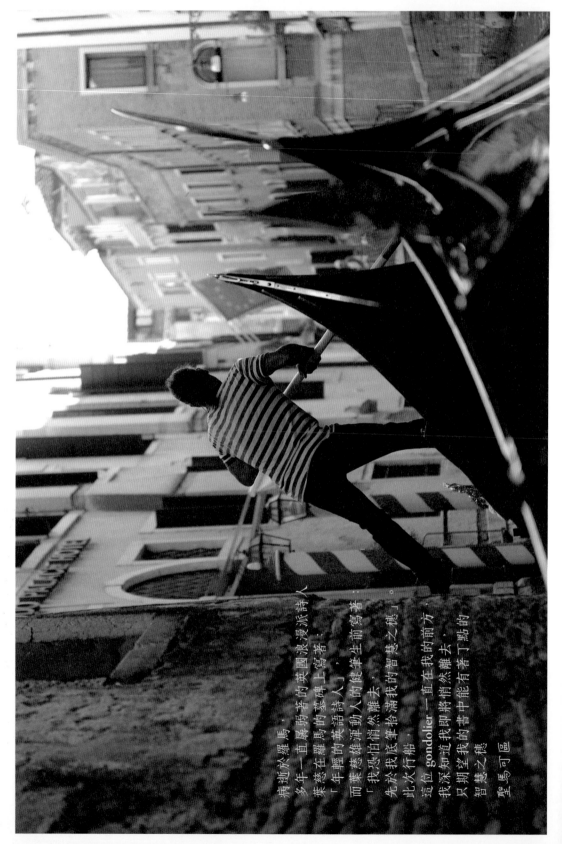

病逝於羅馬，多年一直屬附著的英國浪漫派詩人
葉慈在羅馬的墓碑上寫著：
「年輕的英語詩人」
而葉慈雄渾勁入的健筆生前寫著：
「我恐怕悄然離去，
先於我底筆拾滿拾滿我的智慧之穗。」
此次行船，
這位 gondolier 一直在我的前方，
我深知道我即將悄然離去，
只期望我的書中能有著丁點的
智慧之穗

聖馬可區

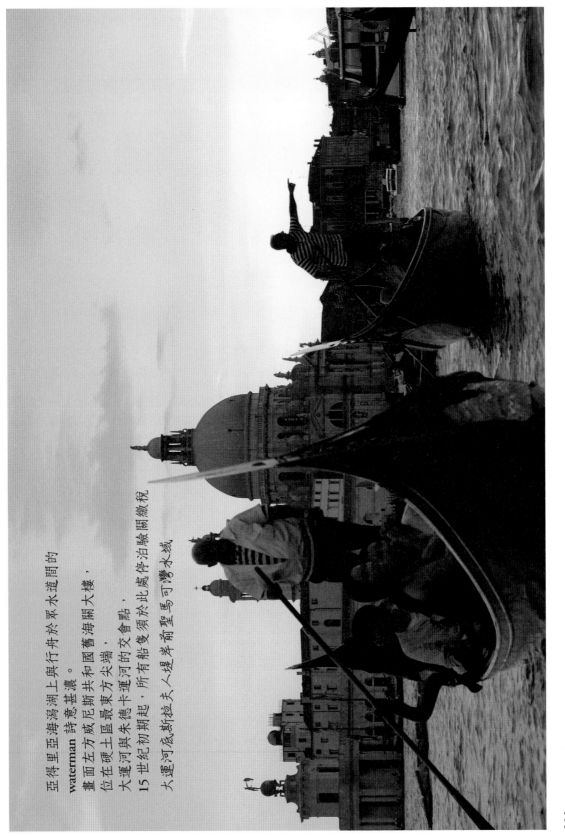

亞得里亞海潟湖上與行舟於眾水道間的
waterman 詩意盎然。
畫面左方威尼斯共和國舊海關大樓，
位在硬土區最東方尖端，
大運河與朱德卡運河的交會點，
15 世紀初期起，所有船隻須於此處停泊驗關繳稅
大運河底斯汀捷夫人撐岸前聖馬可聖馬可灣水域

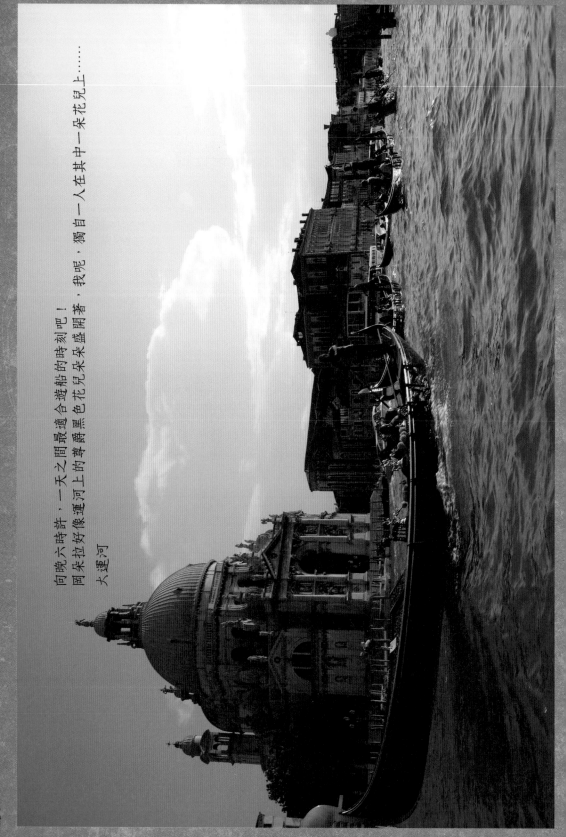

向晚六時許，一天之間最適合遊船的時刻吧！
崗朵拉好像運河上的尊爵黑色花兒朵朵盛開著，我呢，獨自一人在其中一朵花兒上⋯⋯

大運河

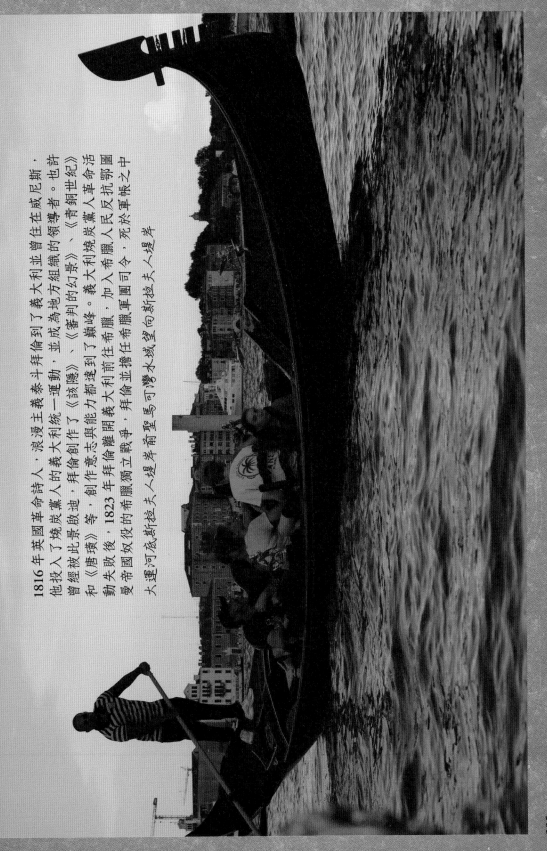

1816年英國革命詩人、浪漫主義泰斗拜倫到了義大利並曾在威尼斯、他投入了燒炭黨人的義大利統一運動，並成為地方組織的領導者。也許曾經被此景啟迪，拜倫創作了《審判的幻景》、《青銅世紀》和《唐璜》等，創作意志與能力都達到了巔峰。義大利革命運動失敗後，1823年拜倫離開義大利前往希臘，加入希臘人民反抗土耳其帝國奴役的希臘獨立戰爭，拜倫並擔任希臘軍團司令，死於軍帳之中

大運河底斯河前簡聖馬可灣水域望向斯句拉夫人堤岸

235

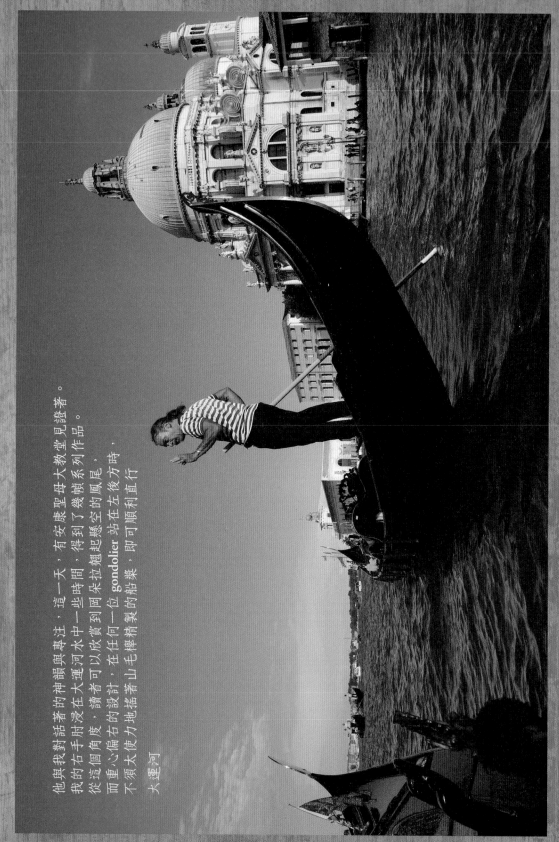

他與我對話著的神韻與專注，這一天，有安康聖母大教堂見證著。

我的右手肘浸在大運河水中一些時間，得到了幾噸空的鳳尾，

從這個角度，讀者可以欣賞到岡朵拉翹起懸空的鳳尾，

而垂心偏右的設計，在任何一位 gondolier 站在左後方時，

不須大使力地搖著山毛櫸精製的船槳，即可順利直行

大運河

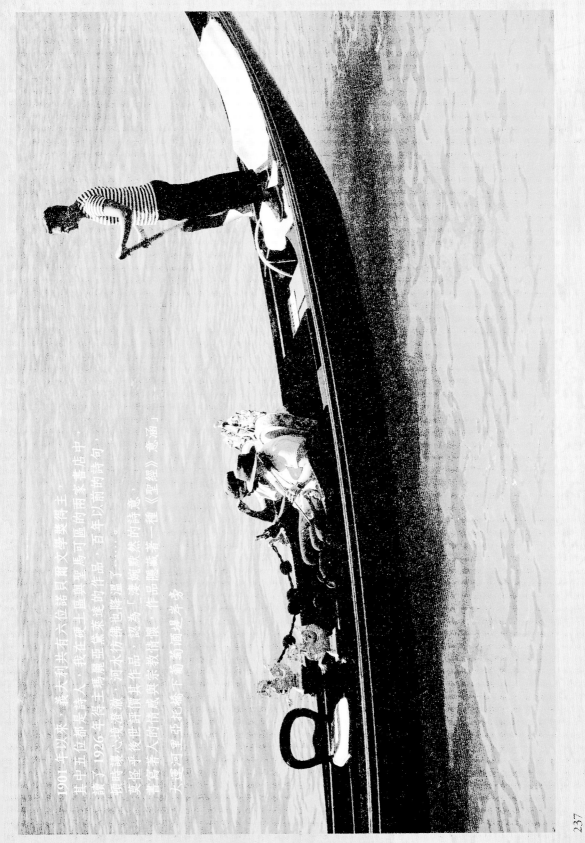

1901 年以來，義大利共有六位諾貝爾文學獎得主，
其中五位都是詩人。我在左頁上匾與聖馬可區的兩家書店中，
讀了 1926 年得主蒙麗亞黛達的作品，百年以前的詩句，
頃時讓心境盪漾，河水彷彿也降溫了……
莫怪乎後世評價讚其作品，認為一滲洞默然的詩意，
書寫著人的情慾與宗教的情懷，作品隱藏著一種《聖經》意涵」

大運河里托托橋下葡萄酒還是年多

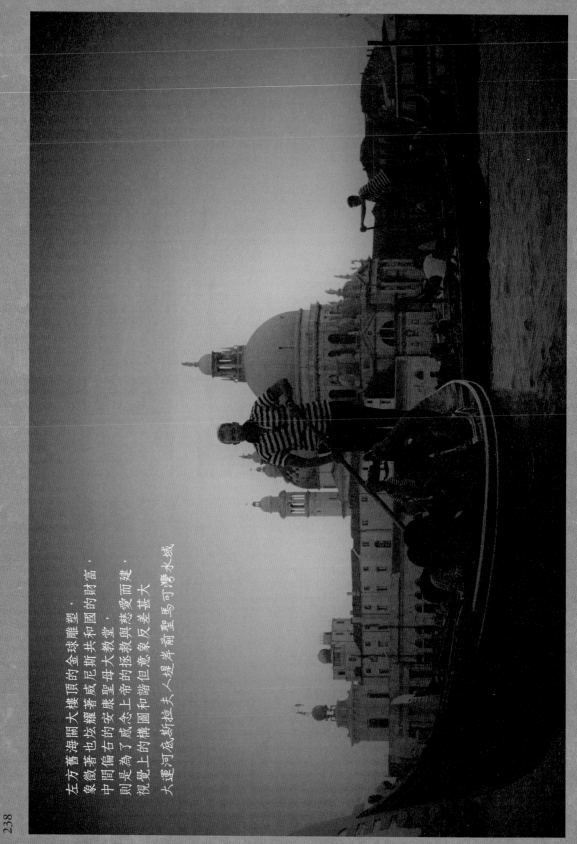

左方舊海關大樓頂的金球雕塑，
象徵著也炫耀著威尼斯共和國的財富，
中間偏右的安康聖母大教堂，
則是為了感念上帝的拯救與慈愛而建，
視覺上的構圖和諧圓但意象反差甚大

大運河感歎夫人堤岸前聖喬馬可潟水域

238

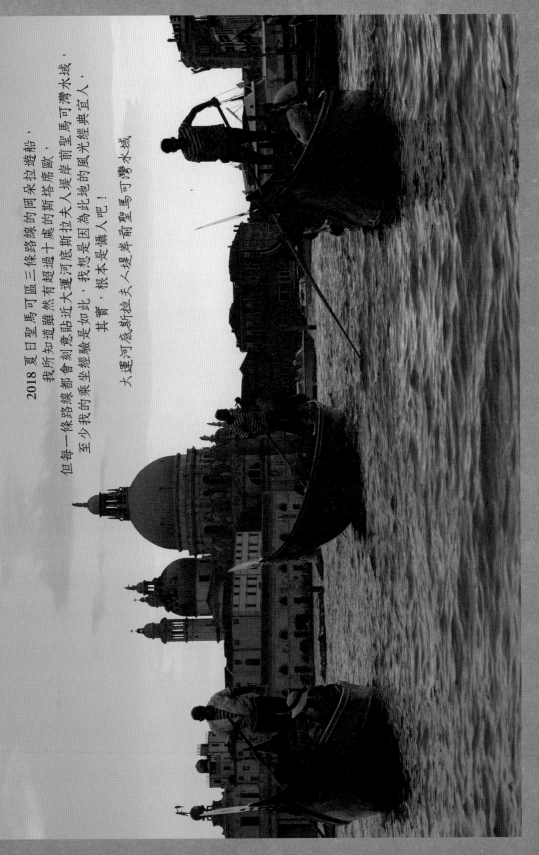

2018 夏日聖馬可區三條路線的岡朵拉遊船，
我所知道雖然有超過十處的斯塔席歐，
但每一條路線都會刻意貼近大運河底斯底拉夫人堤岸前聖馬可灣水域，
至少我的乘坐經驗是如此，我想是因為此地的風光經典宜人，
其實，根本是騙人吧！

大運河底斯底拉夫人堤岸前聖馬可灣水域

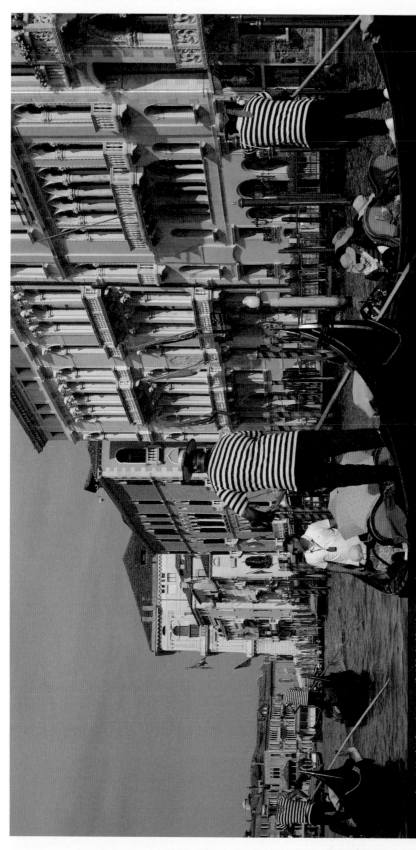

法國後印象派畫家亨利盧梭曾旅居威尼斯，可惜並沒有留下他既純真又原始的風格下的大運河作品。亨利盧梭影響了後世包括畢卡索在內的超現實實主義畫家以及畫家以及畫家，生於羅馬的法國詩人安波里奈波奈寫了墓誌銘：「向您致敬，紳士盧梭，您能聽到。丹拉、他的妻子，還有我，甚盼我們的行囊能自由地通過天堂之門，為您帶去畫筆、顏料和畫布，使您在天堂光中，將寶貴的時光都用來追尋繪畫之真諦。如同曾經為我所作的畫，那裡有星空、獅子、沉睡的吉普賽人，大運河」

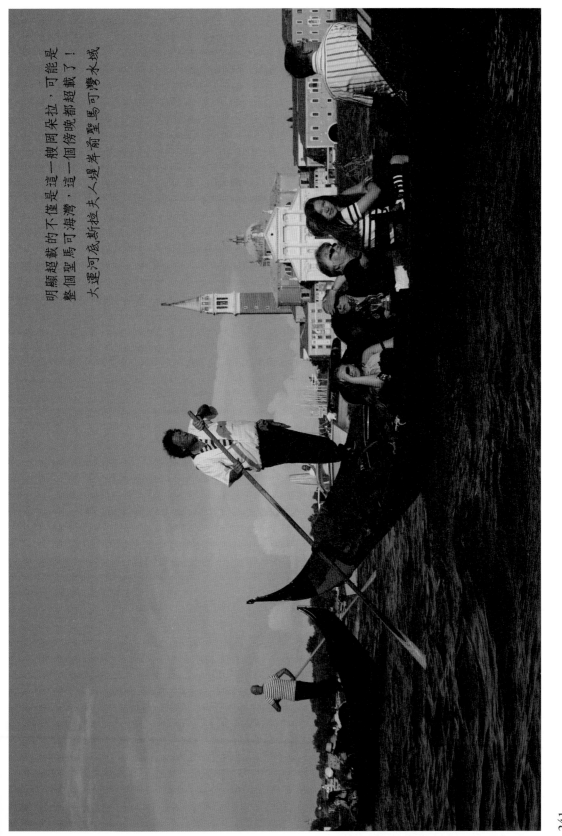

明顯超載的不僅是這一艘岡朵拉，可能是
整個聖馬可海灣，這一個傍晚都超載了！
大運河底斯拉夫人堤岸前聖馬可灣水域

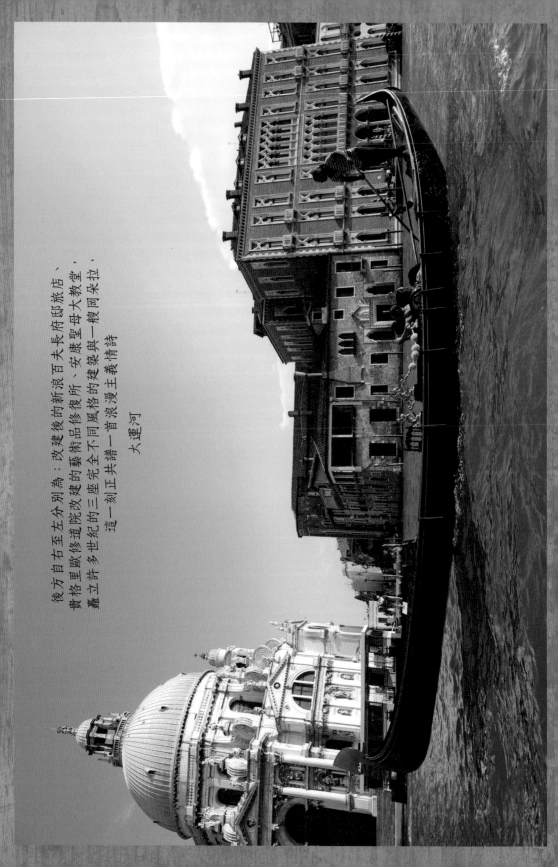

後方自右至左分別為：改建後的新浪百夫長府邸旅店、貴格里歐里修道院改建的藝術品修復所、安康聖母大教堂，聳立許多世紀的三座完全不同風格的建築主義與一般岡朵拉這一刻正共譜一首浪漫主義情詩

大運河

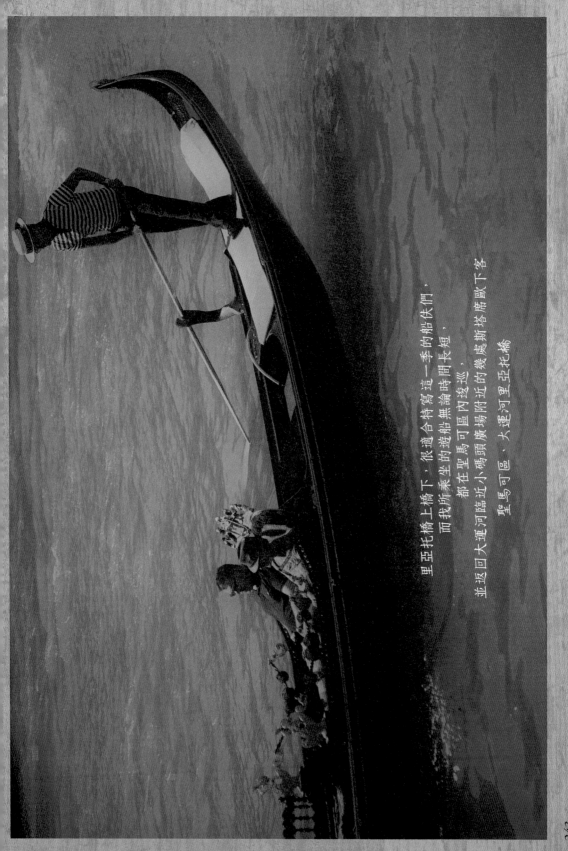

里亞托橋上橋下，很適合特寫這一季的船伕們，
而我所乘坐的遊船無論時間長短，
都在聖馬可區內後巡，
並返回大運河臨河小碼頭廣場附近的幾處斯塔席席歐下客

聖馬可區，大運河里亞托橋

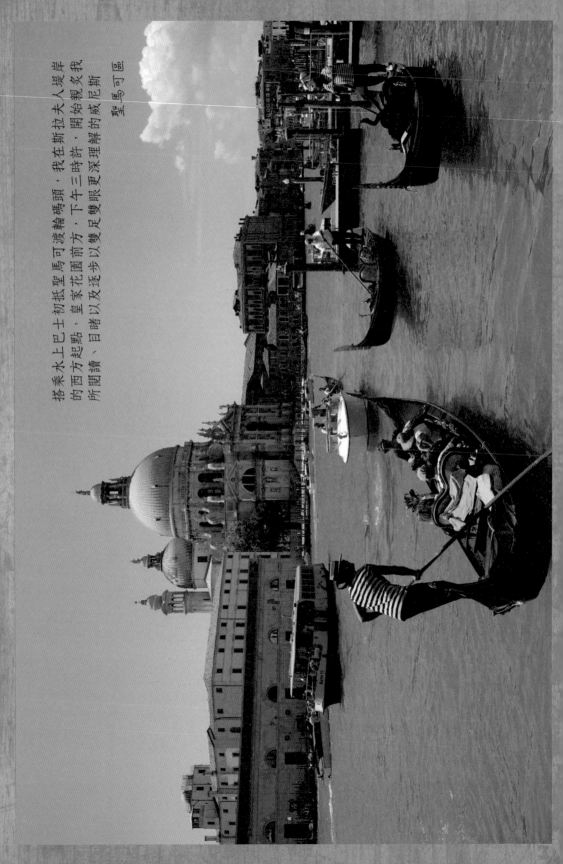

搭乘水上巴士初抵聖馬可渡輪頭，我在斯拉夫人堤岸
的西方起點，皇家花園前方，下午三時許，開始親炙我
所閱讀、目睹、以及逐步以雙足雙眼更深理解的威尼斯
聖馬可區

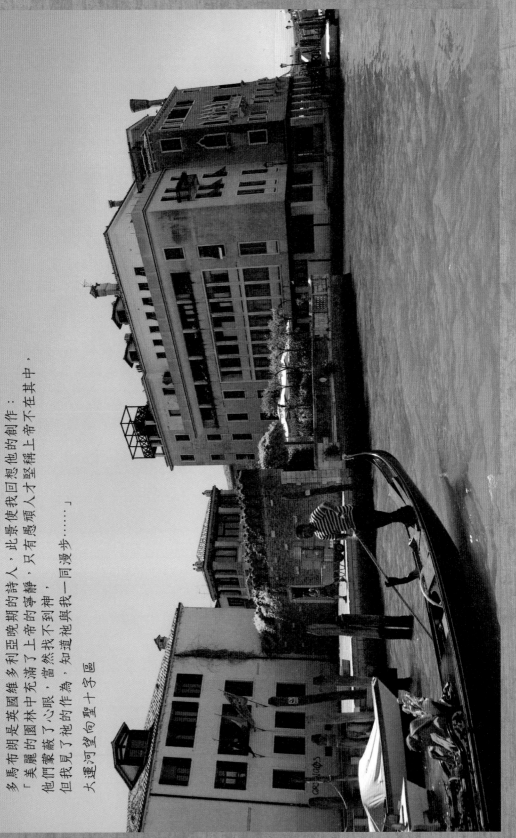

多馬布朗是英國維多利亞晚期的詩人，此景使我回想他的創作：

「美麗的園林中充滿了充滿了心眼，

他們蒙蔽了心眼，當然找不到神，

但我見了祂的作為，知道祂與我一同漫步……」

大運河望向聖十字區

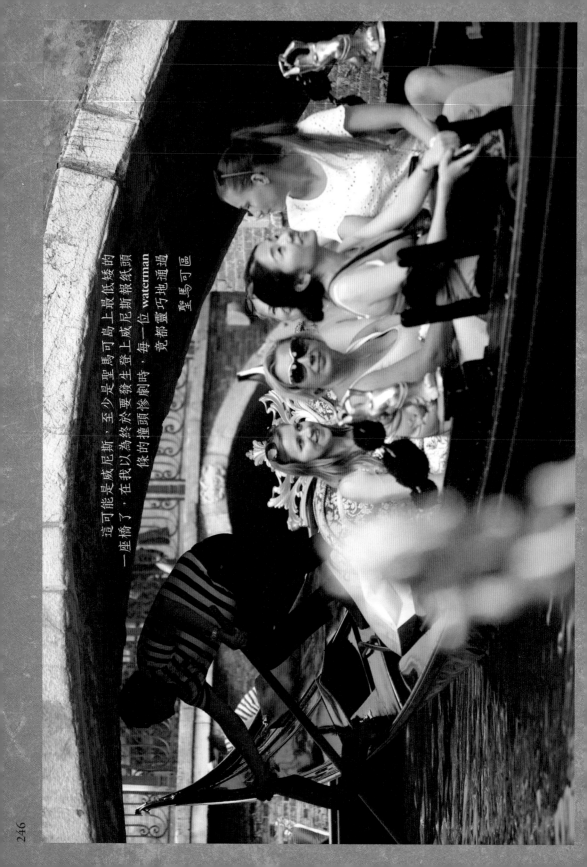

這可能是威尼斯，至少是聖馬可島上最低矮的一座橋了，在我以為終於要發生登上登上威尼斯報紙報紙頭條的撞頭慘劇時，每一位 waterman 竟都靈巧地通過

聖馬可區

246

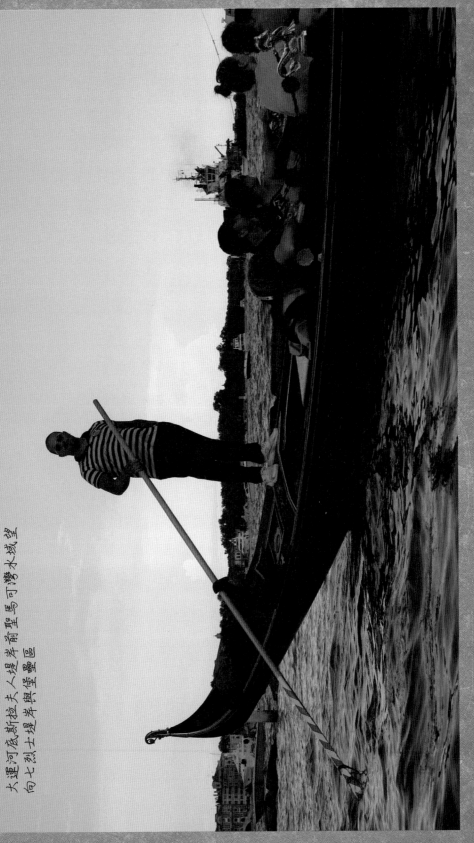

有小腹的 gondolier 並不多，
有沒有小腹的開心船伕則甚多
大運河底斯塔夫人堤岸前至聖馬可灣水域望
向七烈岸堤岸與堡壘區

Calle,

Sottoportico,

Ramo

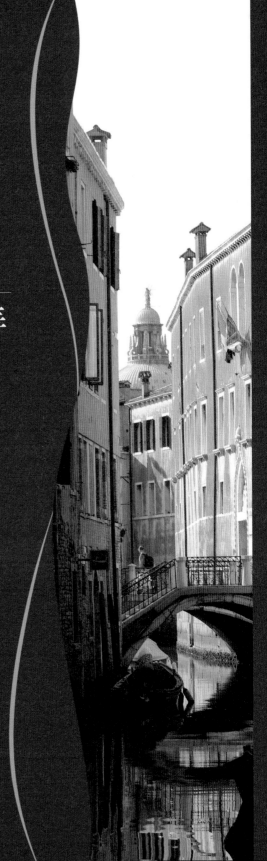

3

巷 弄

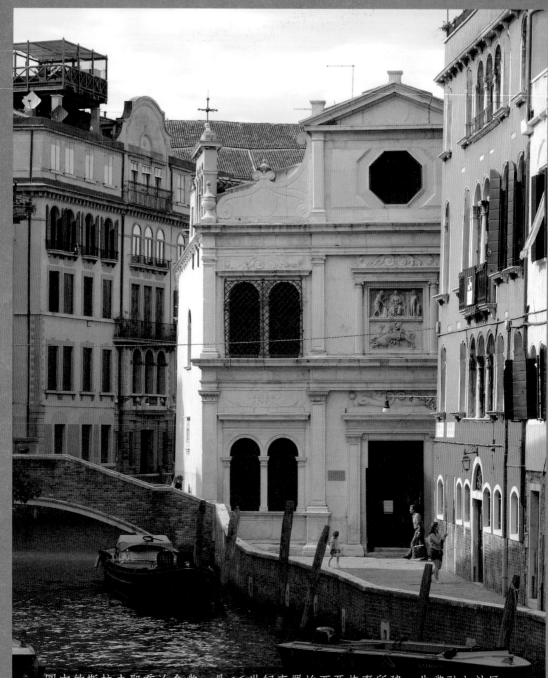

圖中的斯拉夫聖喬治會堂，是 16 世紀克羅埃西亞族裔所建，非常融入社區，
在蜿蜒合一的小橋與水道旁更顯得清新，彷彿成為 21 世紀當地人們成長與匆
匆走過時的必然……。媽媽在前方就要走進大門，小女孩快步跟上，小男孩還
在橋上，媽媽拍手催促著；隔壁巷子叔叔提著公司樣品，正要去上班。我注意
了教堂正門門楣上的拉丁文「Deo、Opt……」，這是文藝復興時期興建的教堂
經常鐫刻或書寫的：「最偉大的、最好的」，意即「獻給最偉大與最美好的上帝」
堡壘區

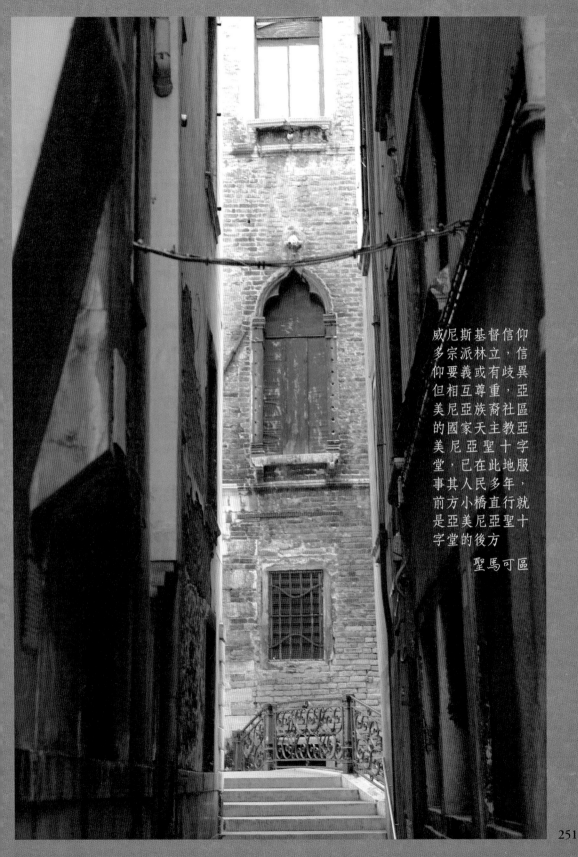

威尼斯基督信仰
多宗派林立，信
仰要義或有歧異
但相互尊重，亞
美尼亞族裔社區
的國家天主教亞
美尼亞聖十字
堂，已在此地服
事其人民多年，
前方小橋直行就
是亞美尼亞聖十
字堂的後方

聖馬可區

251

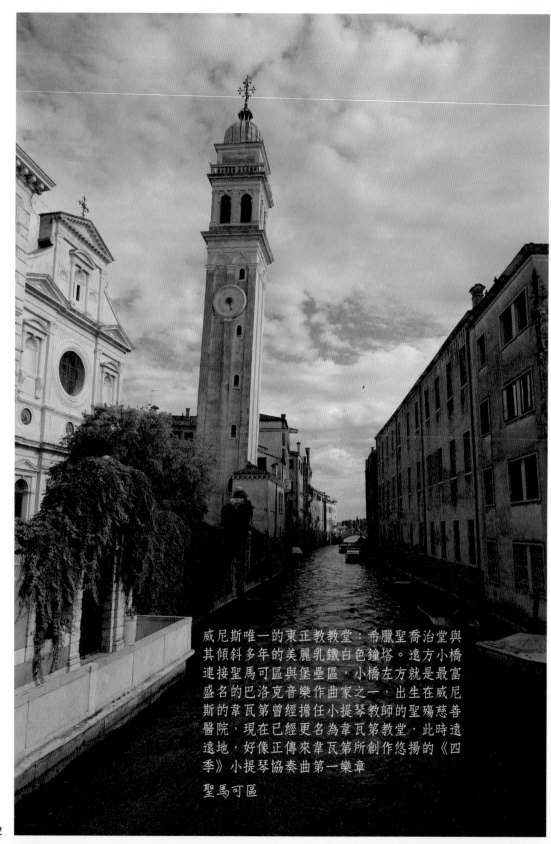

威尼斯唯一的東正教教堂：希臘聖喬治堂與
其傾斜多年的美麗乳鐵白色鐘塔。遠方小橋
連接聖馬可區與堡壘區，小橋左方就是最富
盛名的巴洛克音樂作曲家之一，出生在威尼
斯的韋瓦第曾經擔任小提琴教師的聖殤慈善
醫院，現在已經更名為韋瓦第教堂，此時遠
遠地，好像正傳來韋瓦第所創作悠揚的《四
季》小提琴協奏曲第一樂章

聖馬可區

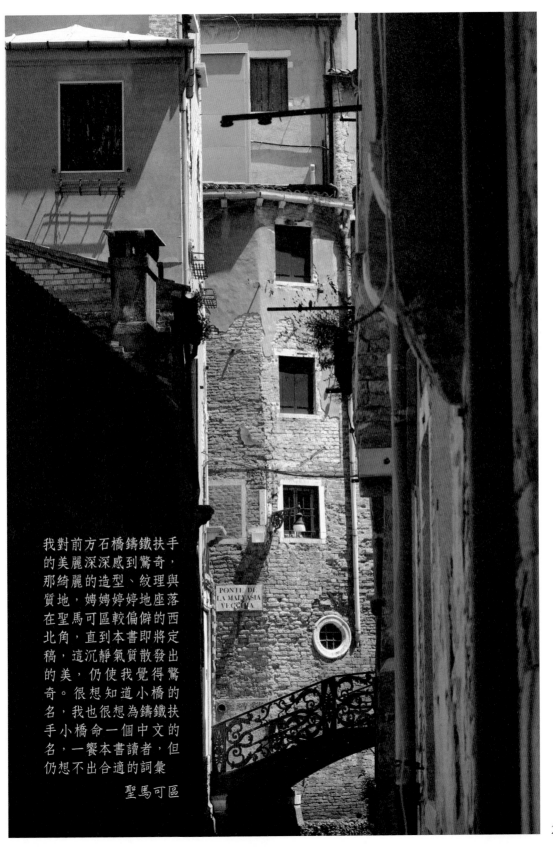

我對前方石橋鑄鐵扶手的美麗深深感到驚奇，那綺麗的造型、紋理與質地，娉娉婷婷地座落在聖馬可區較偏僻的西北角，直到本書即將定稿，這沉靜氣質散發出的美，仍使我覺得驚奇。很想知道小橋的名，我也很想為鑄鐵扶手小橋命一個中文的名，一饗本書讀者，但仍想不出合適的詞彙

聖馬可區

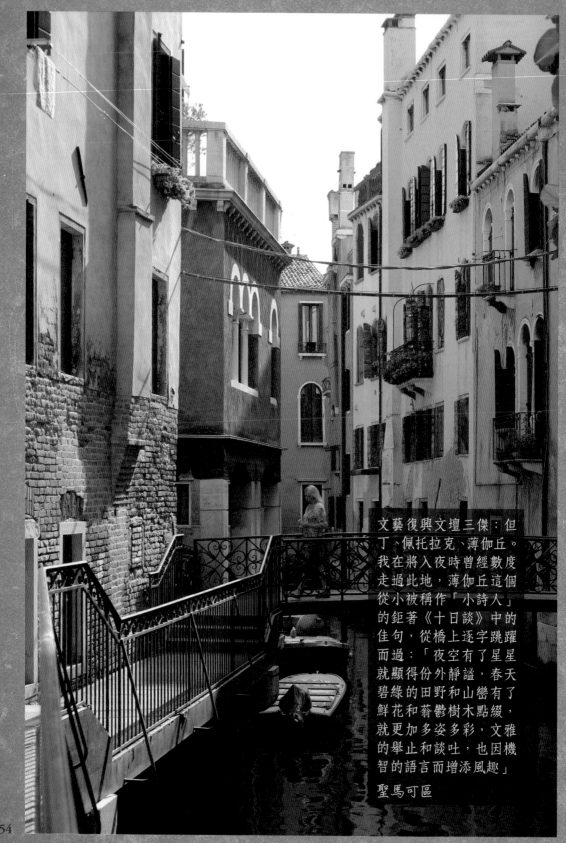

文藝復興文壇三傑：但
丁、佩托拉克、薄伽丘。
我在將入夜時曾經數度
走過此地，薄伽丘這個
從小被稱作「小詩人」
的鉅著《十日談》中的
佳句，從橋上逐字跳躍
而過：「夜空有了星星
就顯得份外靜謐，春天
碧綠的田野和山巒有了
鮮花和蓊鬱樹木點綴，
就更加多姿多彩，文雅
的舉止和談吐，也因機
智的語言而增添風趣」

聖馬可區

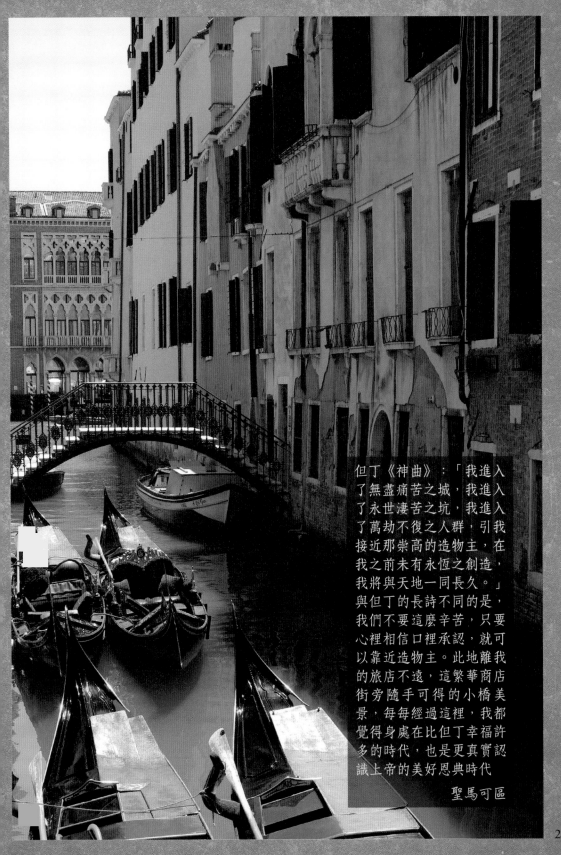

但丁《神曲》:「我進入
了無盡痛苦之城,我進入
了永世淒苦之坑,我進入
了萬劫不復之人群。引我
接近那崇高的造物主,在
我之前未有永恆之創造,
我將與天地一同長久。」
與但丁的長詩不同的是,
我們不要這麼辛苦,只要
心裡相信口裡承認,就可
以靠近造物主。此地離我
的旅店不遠,這繁華商店
街旁隨手可得的小橋美
景,每每經過這裡,我都
覺得身處在比但丁幸福許
多的時代,也是更真實認
識上帝的美好恩典時代

聖馬可區

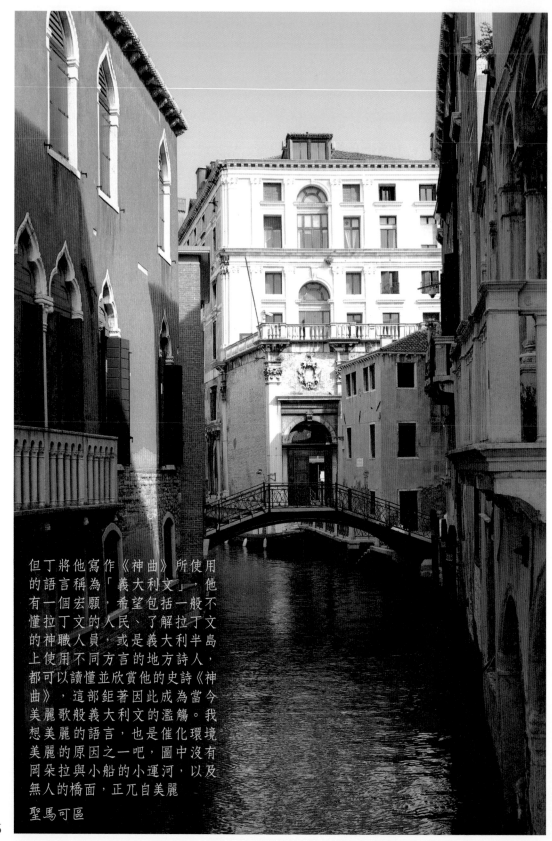

但丁將他寫作《神曲》所使用
的語言稱為「義大利文」，他
有一個宏願，希望包括一般不
懂拉丁文的人民、了解拉丁文
的神職人員，或是義大利半島
上使用不同方言的地方詩人，
都可以讀懂並欣賞他的史詩《神
曲》，這部鉅著因此成為當今
美麗歌般義大利文的濫觴。我
想美麗的語言，也是催化環境
美麗的原因之一吧，圖中沒有
岡朵拉與小船的小運河，以及
無人的橋面，正兀自美麗

聖馬可區

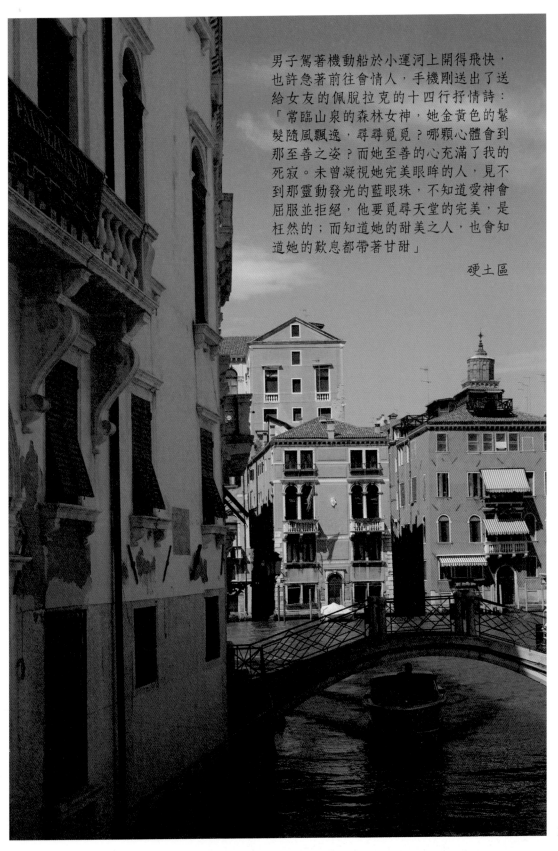

男子駕著機動船於小運河上開得飛快，
也許急著前往會情人，手機剛送出了送
給女友的佩脫拉克的十四行抒情詩：
「常臨山泉的森林女神，她金黃色的鬢
髮隨風飄逸，尋尋覓覓？哪顆心體會到
那至善之姿？而她至善的心充滿了我的
死寂。未曾凝視她完美眼眸的人，見不
到那靈動發光的藍眼珠，不知道愛神會
屈服並拒絕，他要覓尋天堂的完美，是
枉然的；而知道她的甜美之人，也會知
道她的歎息都帶著甘甜」

硬土區

257

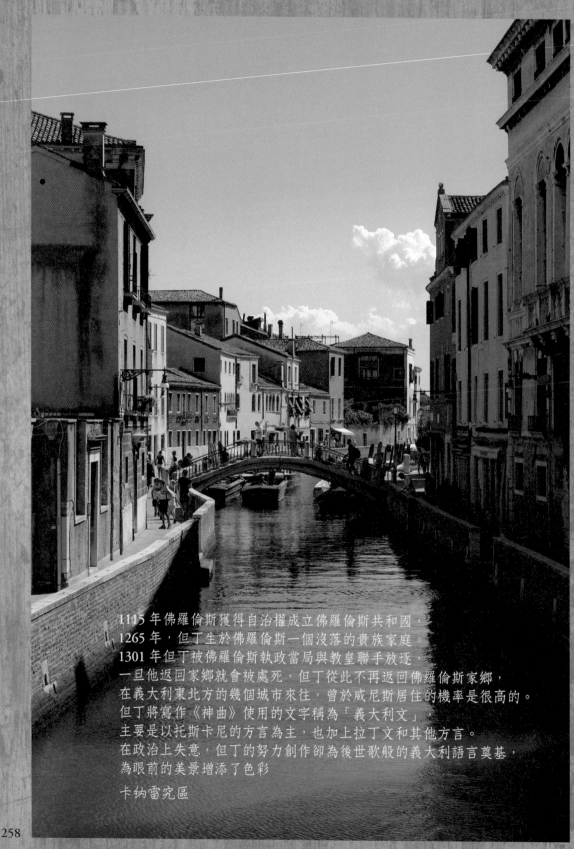

1115 年佛羅倫斯獲得自治權成立佛羅倫斯共和國，
1265 年，但丁生於佛羅倫斯一個沒落的貴族家庭。
1301 年但丁被佛羅倫斯執政當局與教皇聯手放逐，
一旦他返回家鄉就會被處死，但丁從此不再返回佛羅倫斯家鄉，
在義大利東北方的幾個城市來往，曾於威尼斯居住的機率是很高的。
但丁將寫作《神曲》使用的文字稱為「義大利文」，
主要是以托斯卡尼的方言為主，也加上拉丁文和其他方言。
在政治上失意，但丁的努力創作卻為後世歌般的義大利語言奠基，
為眼前的美景增添了色彩

卡納雷究區

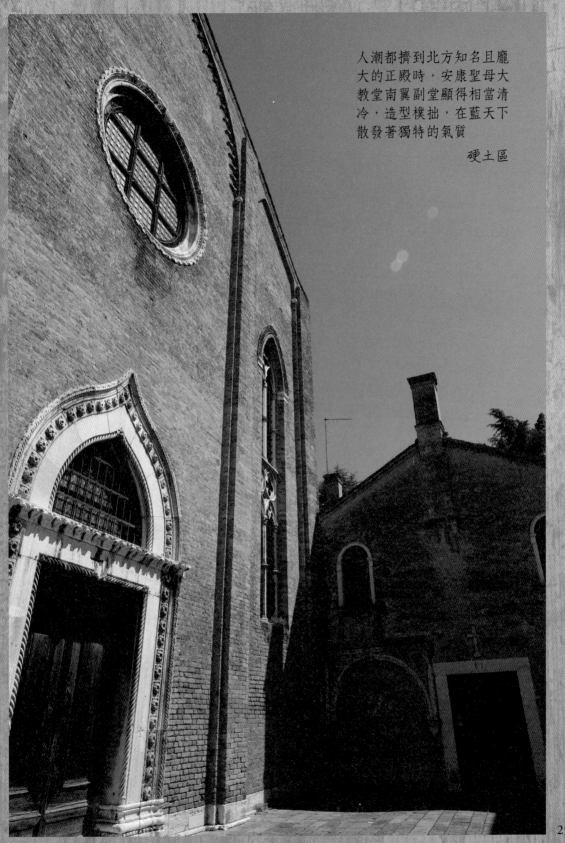

人潮都擠到北方知名且龐
大的正殿時，安康聖母大
教堂南翼副堂顯得相當清
冷，造型樸拙，在藍天下
散發著獨特的氣質

硬土區

259

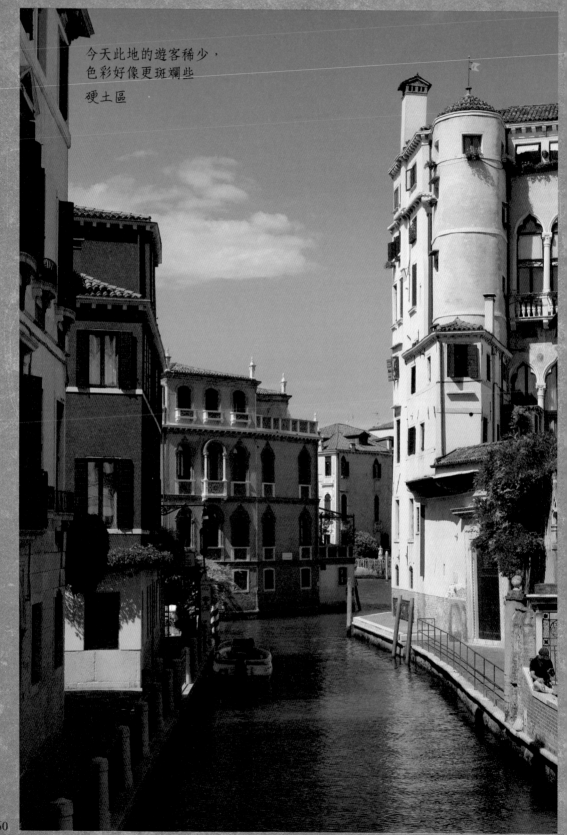

今天此地的遊客稀少，
色彩好像更斑斕些

硬土區

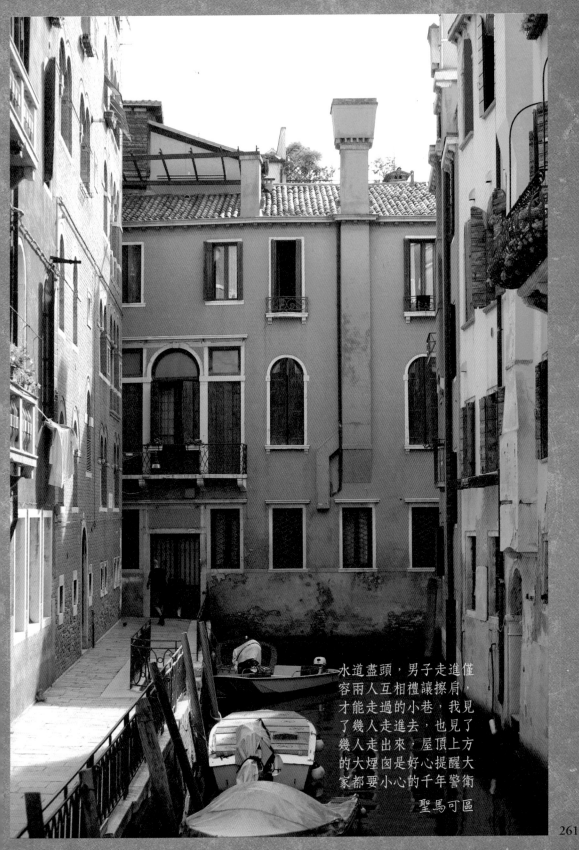

水道盡頭，男子走進僅
容兩人互相禮讓擦肩，
才能走過的小巷，我見
了幾人走進去，也見了
幾人走出來，屋頂上方
的大煙囪是好心提醒大
家都要小心的千年警衛

聖馬可區

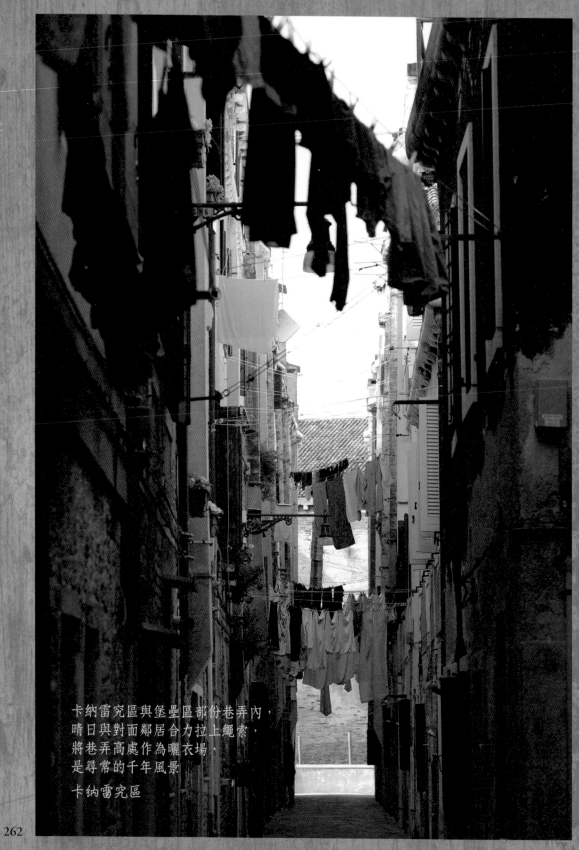

卡納雷究區與堡壘區部份巷弄內，
晴日與對面鄰居合力拉上繩索，
將巷弄高處作為曬衣場，
是尋常的千年風景

卡納雷究區

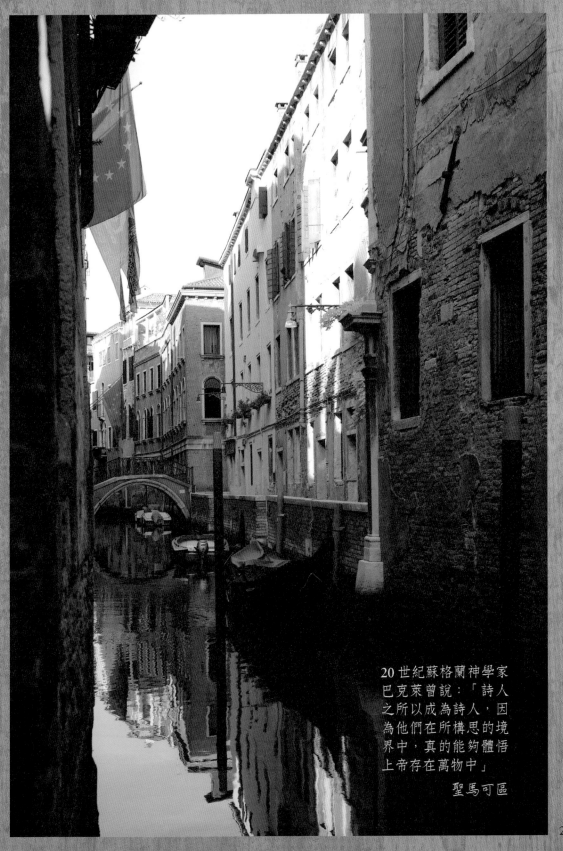

20世紀蘇格蘭神學家
巴克萊曾說：「詩人
之所以成為詩人，因
為他們在所構思的境
界中，真的能夠體悟
上帝存在萬物中」

聖馬可區

263

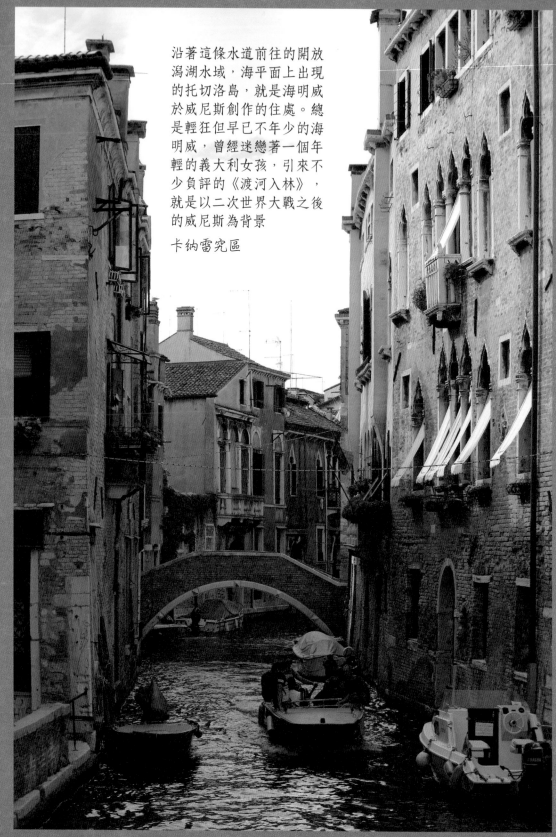

沿著這條水道前往的開放
潟湖水域，海平面上出現
的托切洛島，就是海明威
於威尼斯創作的住處。總
是輕狂但早已不年少的海
明威，曾經迷戀著一個年
輕的義大利女孩，引來不
少負評的《渡河入林》，
就是以二次世界大戰之後
的威尼斯為背景

卡納雷究區

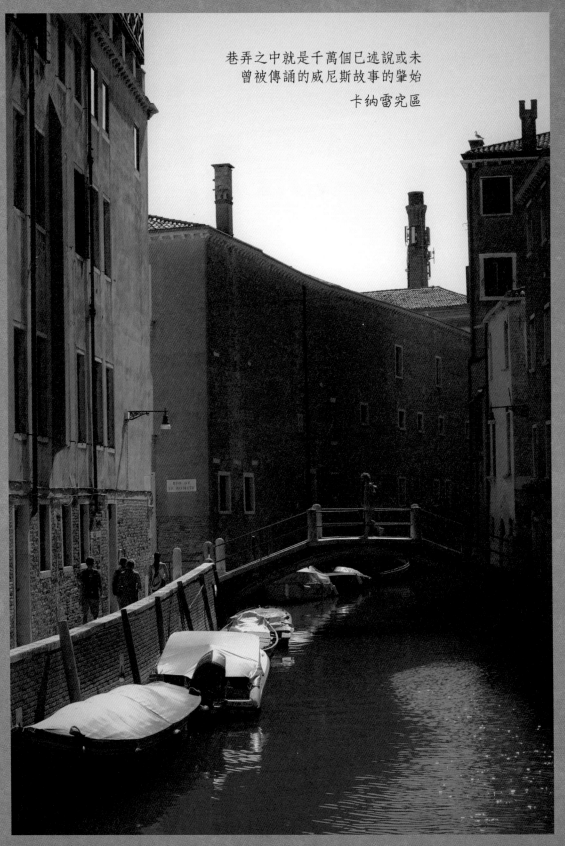

巷弄之中就是千萬個已述說或未
曾被傳誦的威尼斯故事的肇始

卡納雷究區

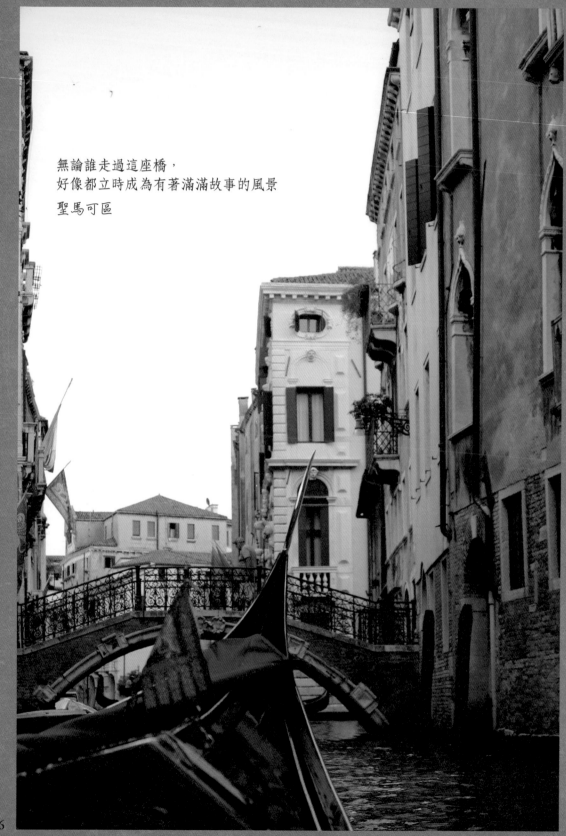

無論誰走過這座橋，
好像都立時成為有著滿滿故事的風景

聖馬可區

聖維達堂鐘樓與聖維達小廣場，在接近海軍藍，其實比海軍藍更濃重的天
空下，人們由此走向可眺望東北方「大運河、兩岸府邸、安康聖母大教堂、
聖喬治馬奇雷小島教堂與鐘樓，以及舊海關大樓」無價美景的學術橋，這
幅美景是人類攝影術發明之後，無數人們與眾多專業攝影家，曾經在學術
橋上讚嘆拍攝過的，真可惜此行學術橋整修中，仍可通行但無法遠眺

<div align="right">聖馬可區</div>

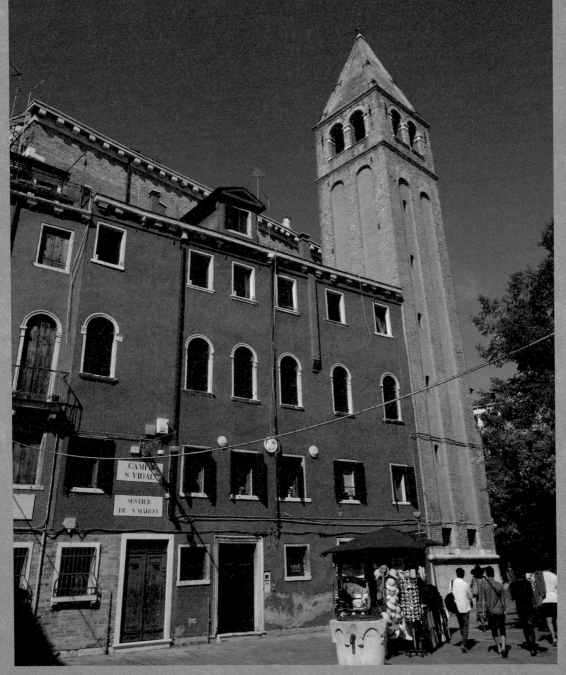

267

據說此處埋藏著為耶穌施洗的施洗約翰的父親撒迦利亞的屍骸，始建於9世紀哥德和文藝復興風格混搭的聖撒迦利亞教堂與前方同名小廣場，散發出一種靜謐神祕的氣質，即使午後熱氣蒸騰，我與這位小憩中的遊人竟都一同於堂前沉寂了一會兒，才又各

自離開探訪未識之地。

聖撒迦利亞教堂內祭壇後方，存有15世紀威尼斯天才畫家貝里尼擅長表現畫中人物情緒的傑作，貝里尼是威尼斯畫派的創立者，提升了寫實主義的層次，使威尼斯成為文藝復興後期的重鎮

聖馬可區東方鄰近堡壘區

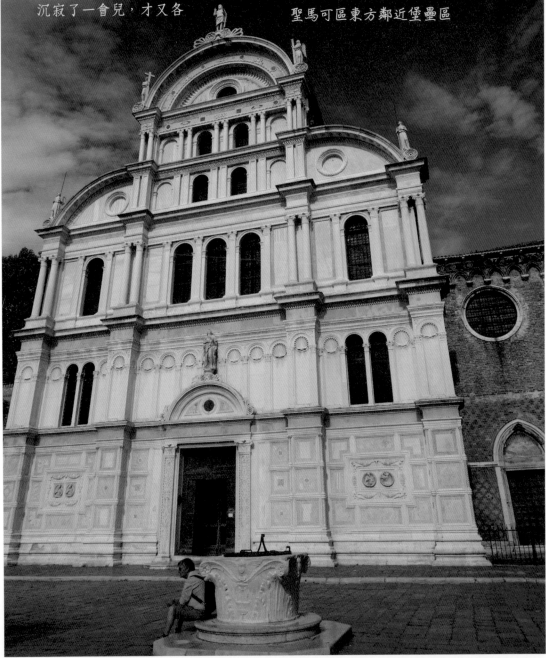

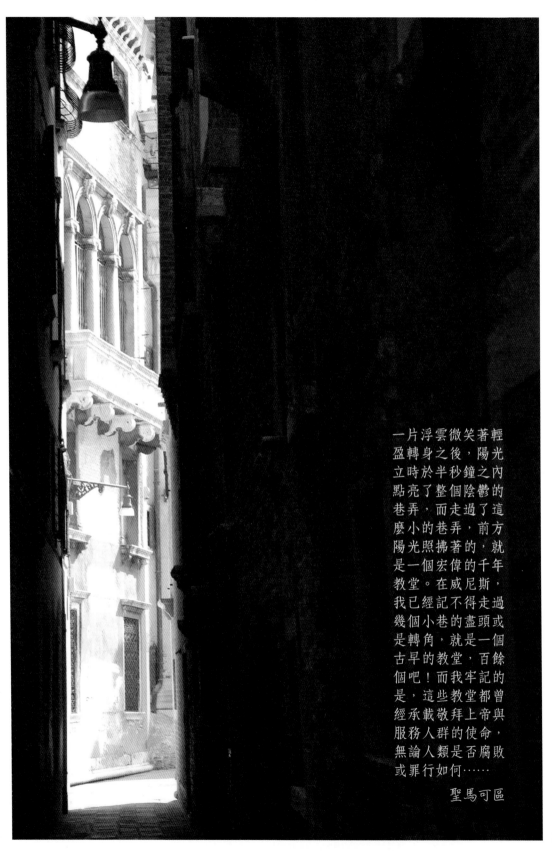

一片浮雲微笑著輕
盈轉身之後，陽光
立時於半秒鐘之內
點亮了整個陰鬱的
巷弄，而走過了這
麼小的巷弄，前方
陽光照拂著的，就
是一個宏偉的千年
教堂。在威尼斯，
我已經記不得走過
幾個小巷的盡頭或
是轉角，就是一個
古早的教堂，百餘
個吧！而我牢記的
是，這些教堂都曾
經承載敬拜上帝與
服務人群的使命，
無論人類是否腐敗
或罪行如何……

聖馬可區

269

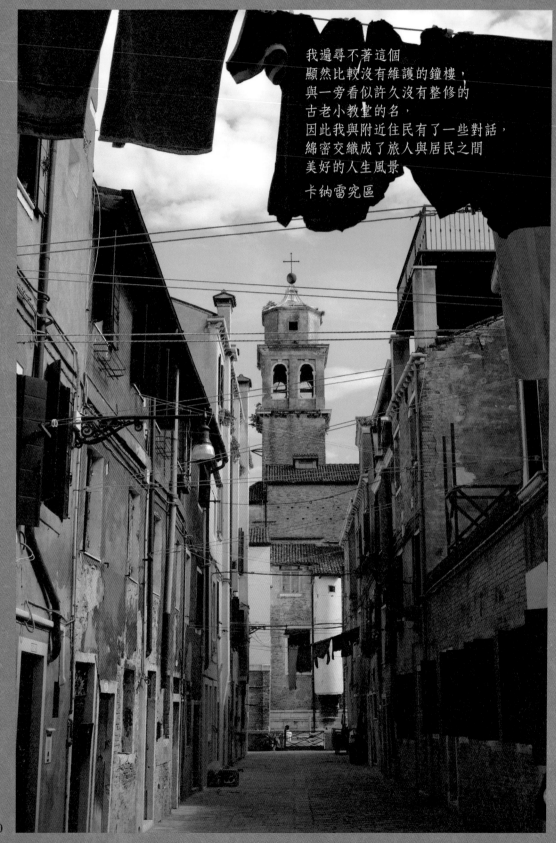

我遍尋不著這個
顯然比較沒有維護的鐘樓，
與一旁看似許久沒有整修的
古老小教堂的名，
因此我與附近住民有了一些對話，
綿密交織成了旅人與居民之間
美好的人生風景

卡納雷究區

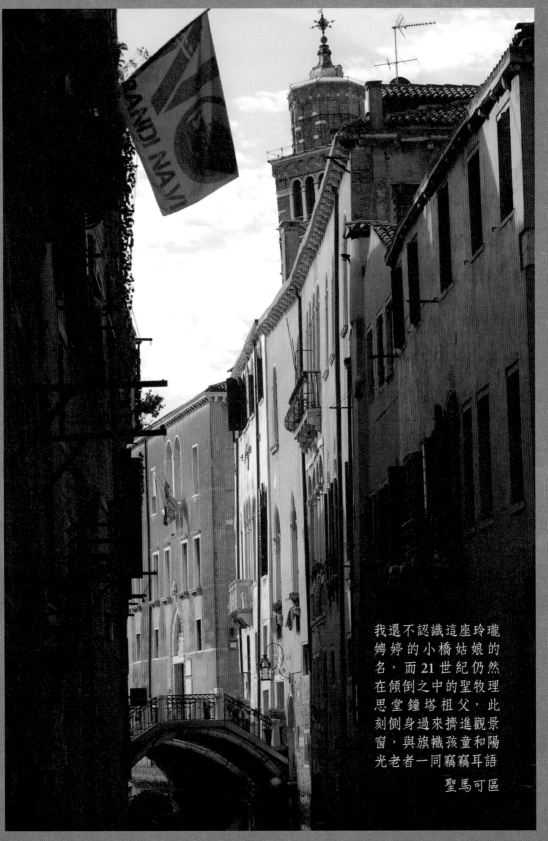

我還不認識這座玲瓏
娉婷的小橋姑娘的
名，而21世紀仍然
在傾倒之中的聖牧理
思堂鐘塔祖父，此
刻側身過來擠進觀景
窗，與旗幟孩童和陽
光老者一同竊竊耳語

聖馬可區

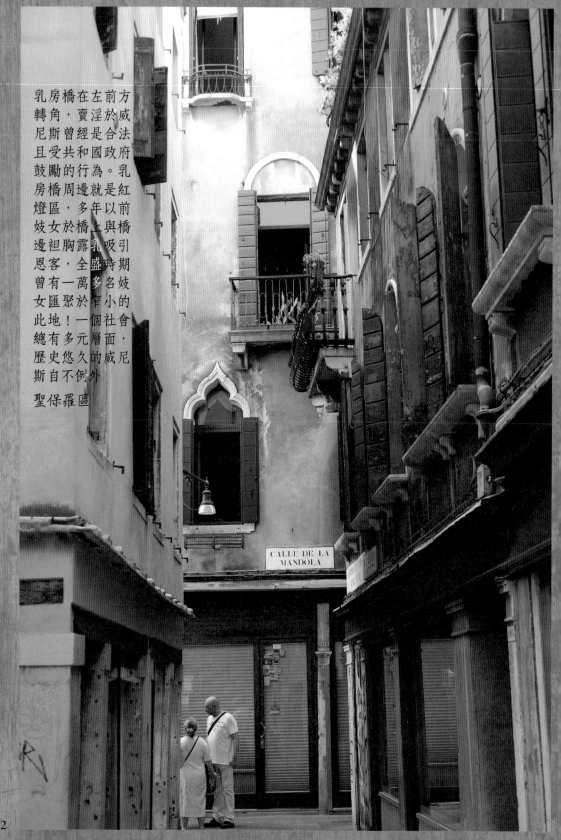

乳房橋在左前方轉角，賣淫於威尼斯曾經是合法且受共和國政府鼓勵的行為。乳房橋周邊就是紅燈區，多年以前妓女於橋上與橋邊袒胸露乳吸引恩客，全盛時期曾有一萬多名妓女匯聚於管小的此地！一個社會總有多元層面，歷史悠久的威尼斯自不例外

聖保羅區

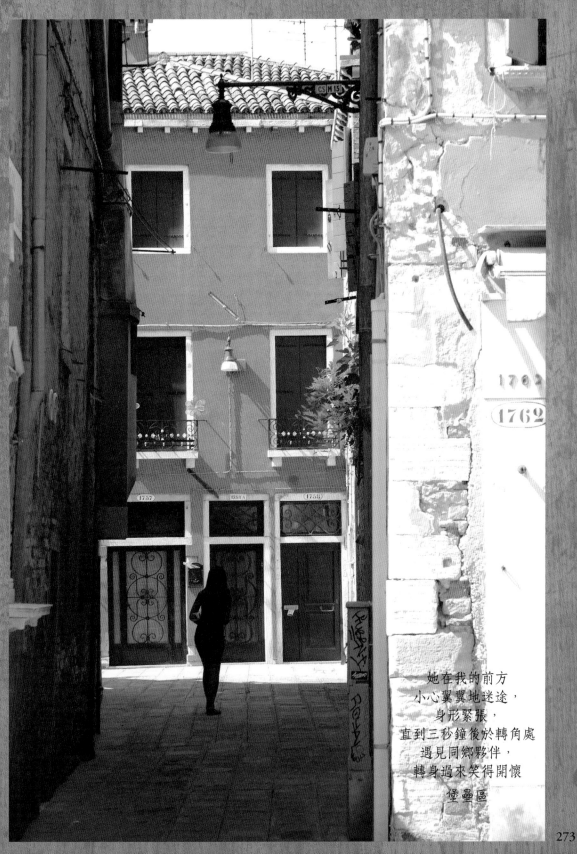

她在我的前方
小心翼翼地迷途，
身形緊張，
直到三秒鐘後於轉角處
遇見同鄉夥伴，
轉身過來笑得開懷

堡壘區

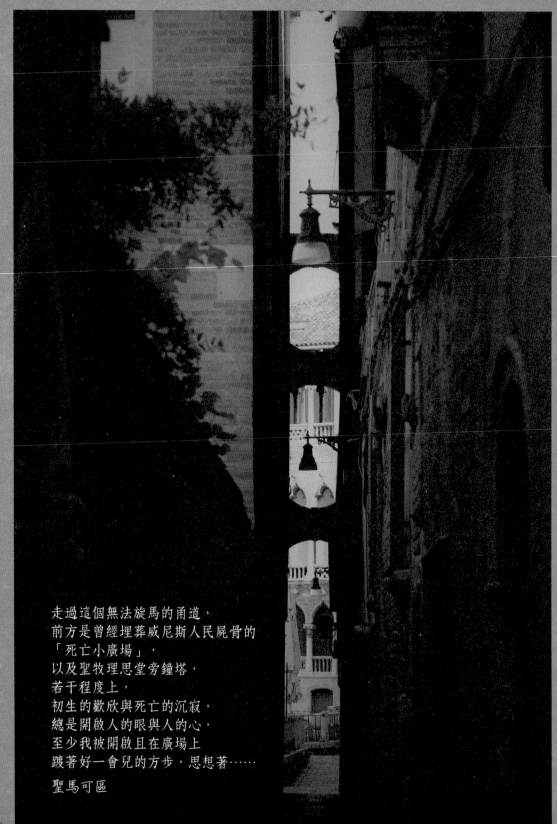

走過這個無法旋馬的甬道，
前方是曾經埋葬威尼斯人民屍骨的
「死亡小廣場」，
以及聖牧理思堂旁鐘塔，
若干程度上，
初生的歡欣與死亡的沉寂，
總是開啟人的眼與人的心，
至少我被開啟且在廣場上
踱著好一會兒的方步，思想著……

聖馬可區

其著名詩作《多佛海灘》，期望呈現維多利亞時代社會的信仰危機的英國近代詩人馬太阿諾，詩中嚴辭批評古羅馬帝國社會：「羅馬帝國帶著憔悴的眼睛，躺在涼快舒適的廳中，他頭戴花冠，他擺設筵席，飲得又多又快，那不切實際的時刻，其實過得又不容易又不快」。反射的是馬太阿諾本人，應該也關心著這種平凡社區中的人們⋯⋯

堡壘區

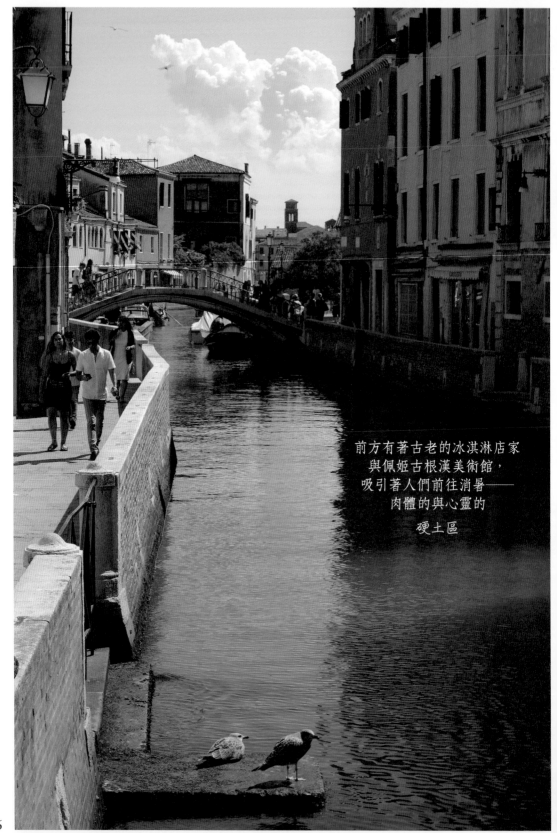

前方有著古老的冰淇淋店家
與佩姬古根漢美術館，
吸引著人們前往消暑——
肉體的與心靈的

硬土區

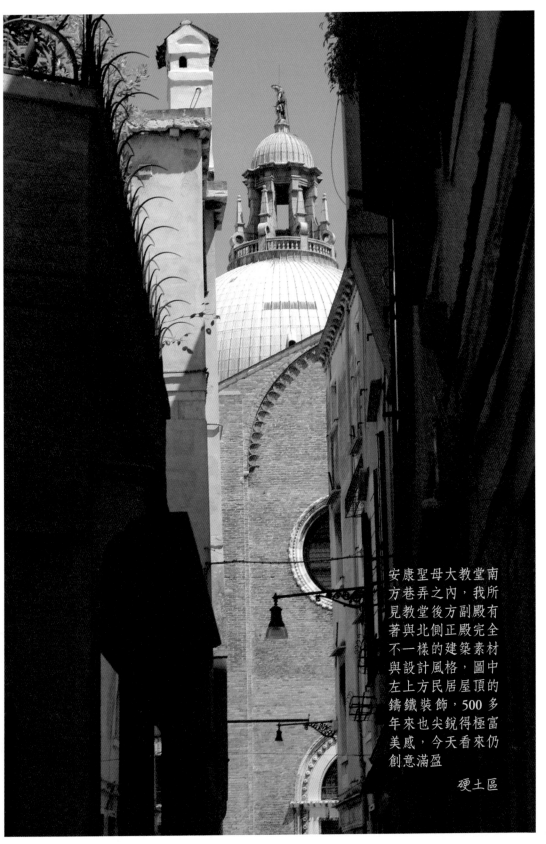

安康聖母大教堂南
方巷弄之內,我所
見教堂後方副殿有
著與北側正殿完全
不一樣的建築素材
與設計風格,圖中
左上方民居屋頂的
鑄鐵裝飾,500多
年來也尖銳得極富
美感,今天看來仍
創意滿盈

硬土區

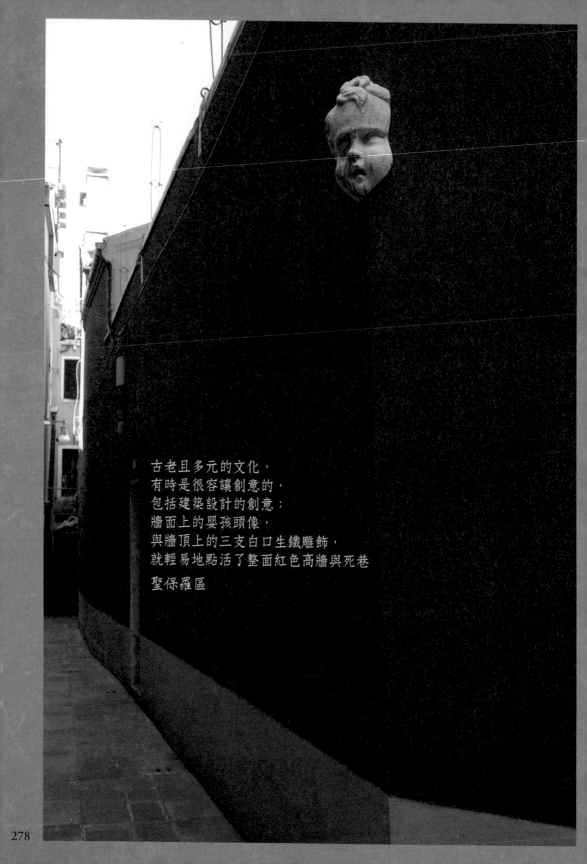

古老且多元的文化，
有時是很容讓創意的，
包括建築設計的創意：
牆面上的嬰孩頭像，
與牆頂上的三支白口生鐵雕飾，
就輕易地點活了整面紅色高牆與死巷

聖保羅區

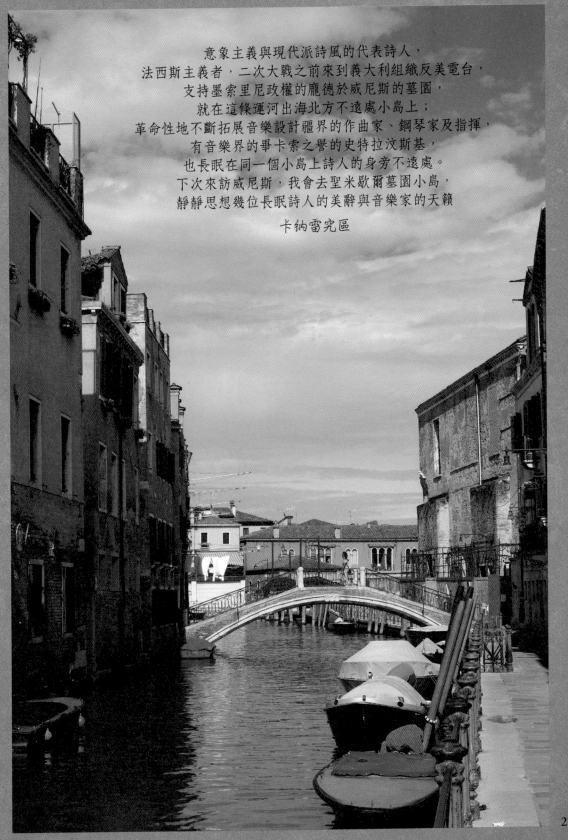

意象主義與現代派詩風的代表詩人，
法西斯主義者，二次大戰之前來到義大利組織反美電台，
支持墨索里尼政權的龐德於威尼斯的墓園，
就在這條運河出海北方不遠處小島上；
革命性地不斷拓展音樂設計疆界的作曲家、鋼琴家及指揮，
有音樂界的畢卡索之譽的史特拉汶斯基，
也長眠在同一個小島上詩人的身旁不遠處。
下次來訪威尼斯，我會去聖米歇爾墓園小島，
靜靜思想幾位長眠詩人的美辭與音樂家的天籟

　　　卡納雷究區

新古典主義風格的聖安傑羅教堂旁鐘塔，
明顯傾斜著卻也鄭重著

聖馬可區

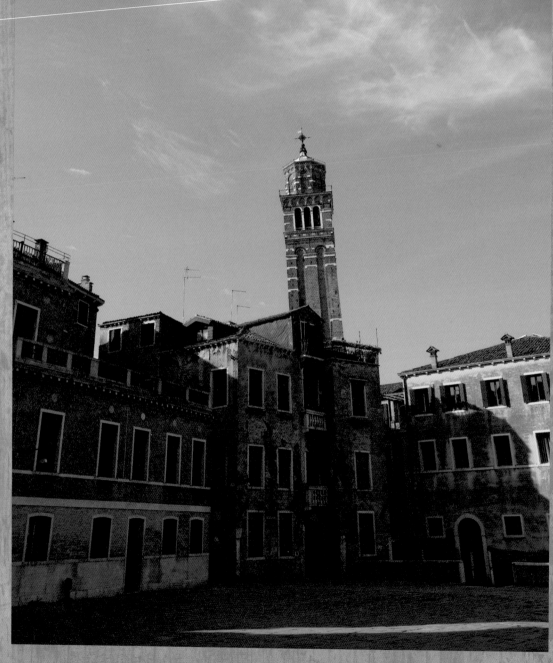

280

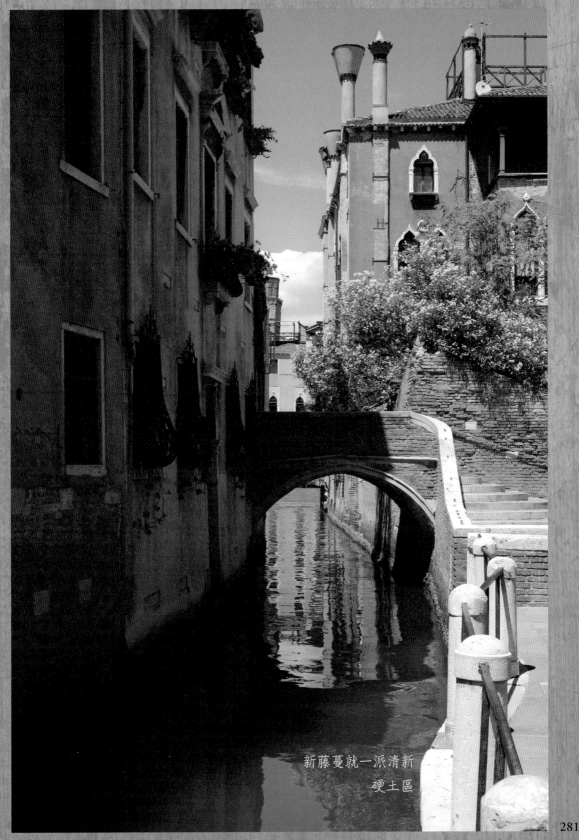

新藤蔓就一派清新
硬土區

281

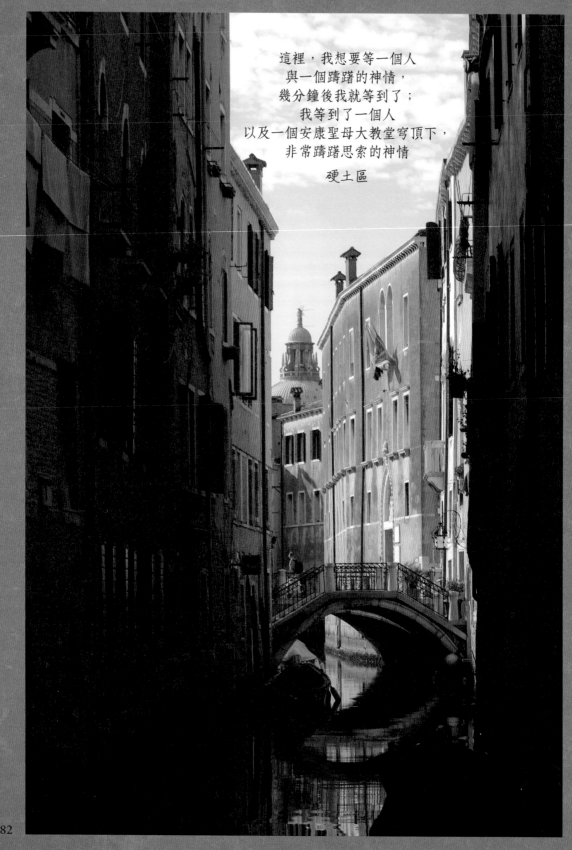

這裡，我想要等一個人
與一個躊躇的神情，
幾分鐘後我就等到了；
我等到了一個人
以及一個安康聖母大教堂穹頂下，
非常躊躇思索的神情

硬土區

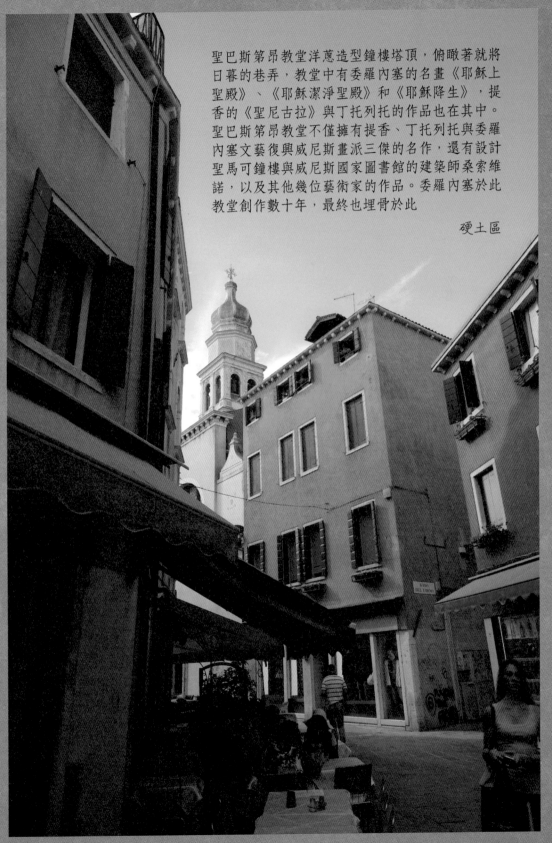

聖巴斯第昂教堂洋蔥造型鐘樓塔頂，俯瞰著就將
日暮的巷弄，教堂中有委羅內塞的名畫《耶穌上
聖殿》、《耶穌潔淨聖殿》和《耶穌降生》，提
香的《聖尼古拉》與丁托列托的作品也在其中。
聖巴斯第昂教堂不僅擁有提香、丁托列托與委羅
內塞文藝復興威尼斯畫派三傑的名作，還有設計
聖馬可鐘樓與威尼斯國家圖書館的建築師桑索維
諾，以及其他幾位藝術家的作品。委羅內塞於此
教堂創作數十年，最終也埋骨於此

硬土區

283

聖巴爾納巴教堂及同名廣場，
這一天，
上帝美美地送給威尼斯土地高度最高的硬土區湛藍色的天

硬土區

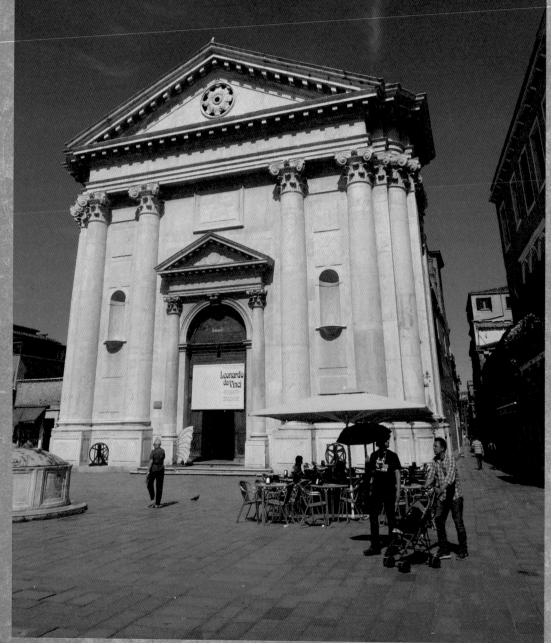

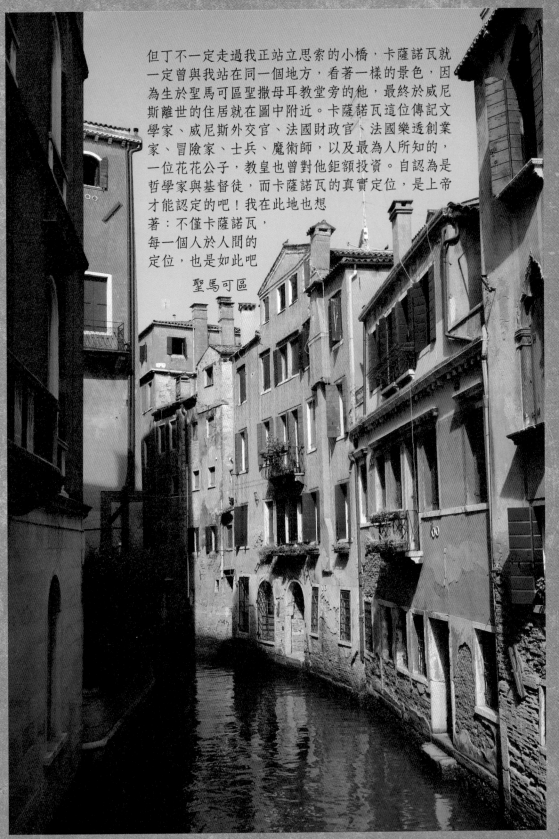

但丁不一定走過我正站立思索的小橋，卡薩諾瓦就
一定曾與我站在同一個地方，看著一樣的景色，因
為生於聖馬可區聖撒母耳教堂旁的他，最終於威尼
斯離世的住居就在圖中附近。卡薩諾瓦這位傳記文
學家、威尼斯外交官、法國財政官、法國樂透創業
家、冒險家、士兵、魔術師，以及最為人所知的，
一位花花公子，教皇也曾對他鉅額投資。自認為是
哲學家與基督徒，而卡薩諾瓦的真實定位，是上帝
才能認定的吧！我在此地也想
著：不僅卡薩諾瓦，
每一個人於人間的
定位，也是如此吧

聖馬可區

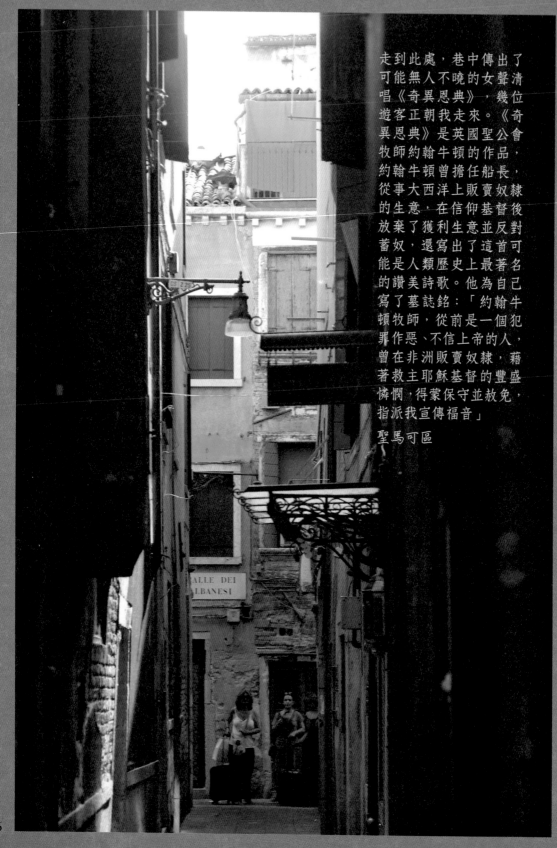

走到此處，巷中傳出了可能無人不曉的女聲清唱《奇異恩典》，幾位遊客正朝我走來。《奇異恩典》是英國聖公會牧師約翰牛頓的作品，約翰牛頓曾擔任船長，從事大西洋上販賣奴隸的生意。在信仰基督後放棄了獲利生意並反對蓄奴，還寫出了這首可能是人類歷史上最著名的讚美詩歌。他為自己寫了墓誌銘：「約翰牛頓牧師，從前是一個犯罪作惡、不信上帝的人，曾在非洲販賣奴隸，藉著救主耶穌基督的豐盛憐憫，得蒙保守並赦免，指派我宣傳福音」

聖馬可區

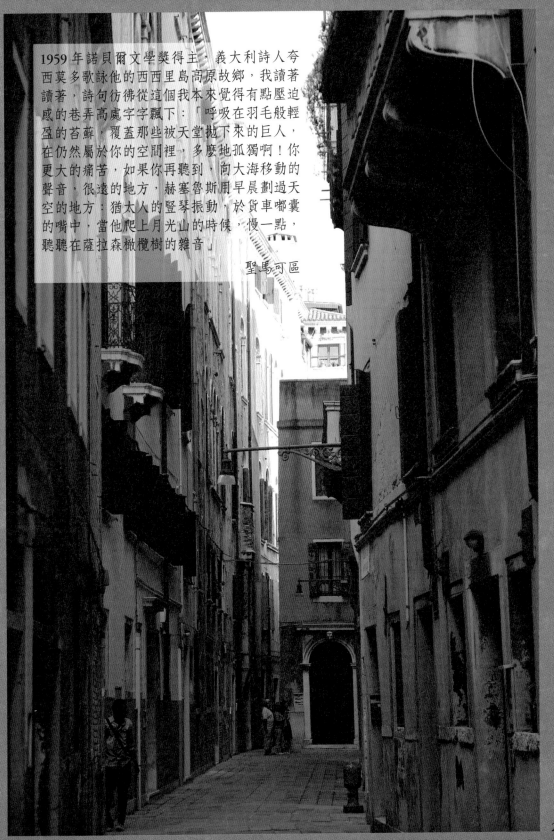

1959年諾貝爾文學獎得主，義大利詩人夸
西莫多歌詠他的西西里島高原故鄉，我讀著
讀著，詩句彷彿從這個我本來覺得有點壓迫
感的巷弄高處字字飄下：「呼吸在羽毛般輕
盈的苔蘚，覆蓋那些被天堂拋下來的巨人，
在仍然屬於你的空間裡，多麼地孤獨啊！你
更大的痛苦，如果你再聽到，向大海移動的
聲音，很遠的地方，赫塞魯斯用早晨劃過天
空的地方：猶太人的豎琴振動，於貨車嘟囊
的嘴中，當他爬上月光山的時候，慢一點，
聽聽在薩拉森橄欖樹的雜音」

聖馬可區

287

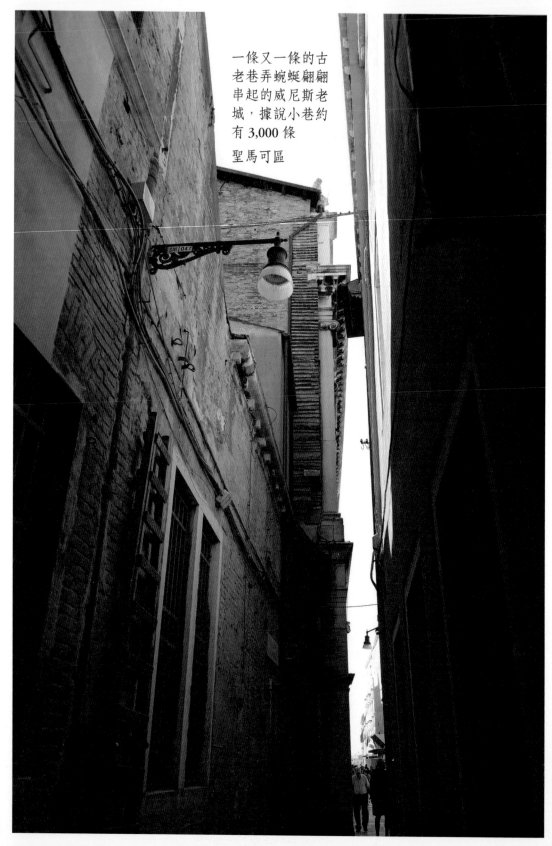

一條又一條的古
老巷弄蜿蜒翩翩
串起的威尼斯老
城，據說小巷約
有 3,000 條

聖馬可區

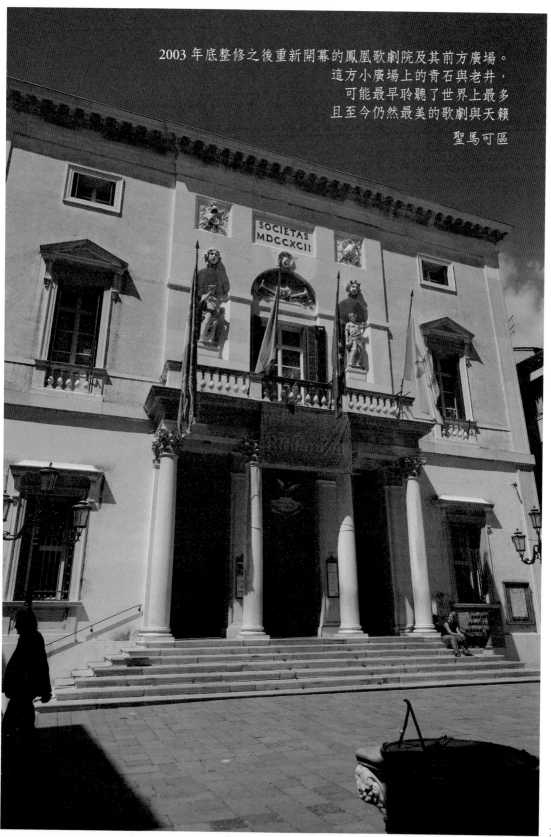

2003 年底整修之後重新開幕的鳳凰歌劇院及其前方廣場。
這方小廣場上的青石與老井，
可能最早聆聽了世界上最多
且至今仍然最美的歌劇與天籟

聖馬可區

SOCIETAS
MDCCXCII

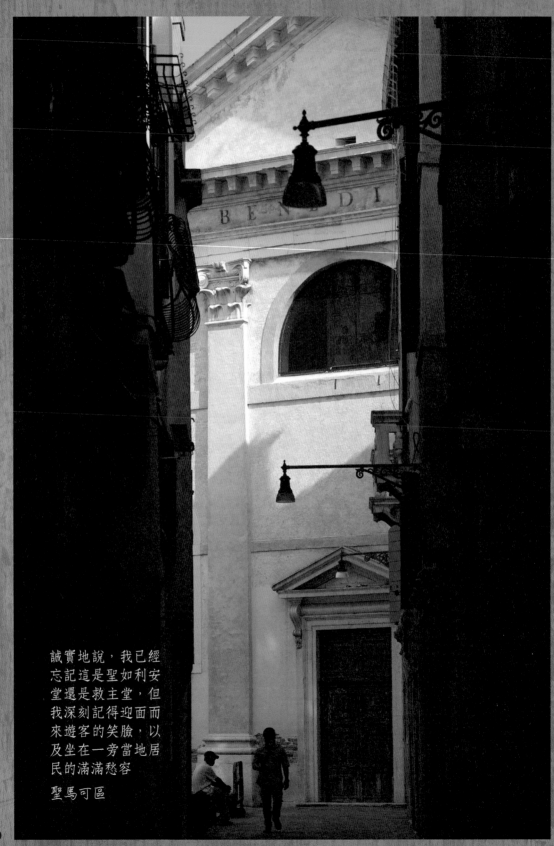

誠實地說，我已經
忘記這是聖如利安
堂還是救主堂，但
我深刻記得迎面而
來遊客的笑臉，以
及坐在一旁當地居
民的滿滿愁容

聖馬可區

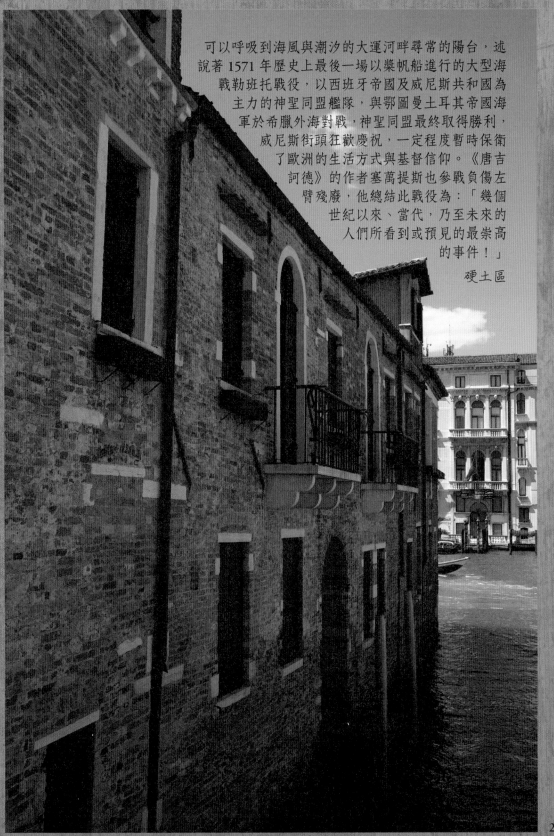

可以呼吸到海風與潮汐的大運河畔尋常的陽台，述說著 1571 年歷史上最後一場以槳帆船進行的大型海戰勒班托戰役，以西班牙帝國及威尼斯共和國為主力的神聖同盟艦隊，與鄂圖曼土耳其帝國海軍於希臘外海對戰，神聖同盟最終取得勝利，威尼斯街頭狂歡慶祝，一定程度暫時保衛了歐洲的生活方式與基督信仰。《唐吉訶德》的作者塞萬提斯也參戰負傷左臂殘廢，他總結此戰役為：「幾個世紀以來、當代，乃至未來的人們所看到或預見的最崇高的事件！」

硬土區

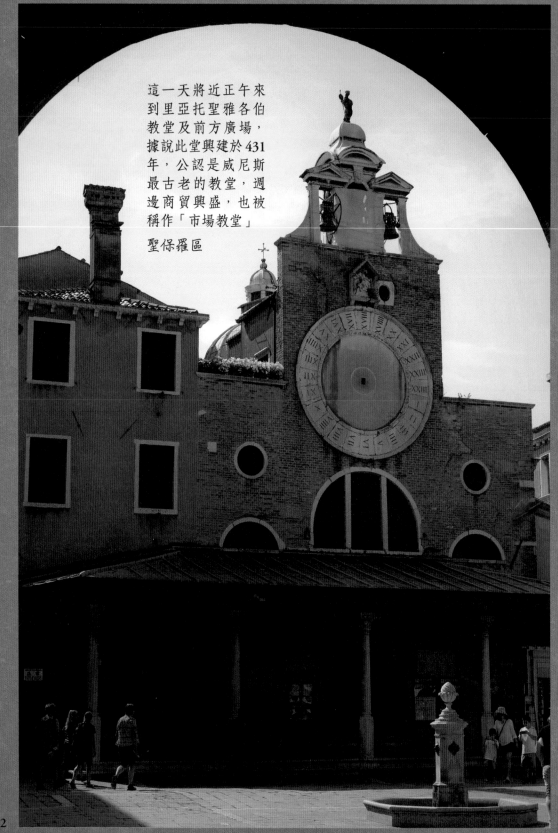

這一天將近正午來
到里亞托聖雅各伯
教堂及前方廣場，
據說此堂興建於431
年，公認是威尼斯
最古老的教堂，週
邊商貿興盛，也被
稱作「市場教堂」

聖保羅區

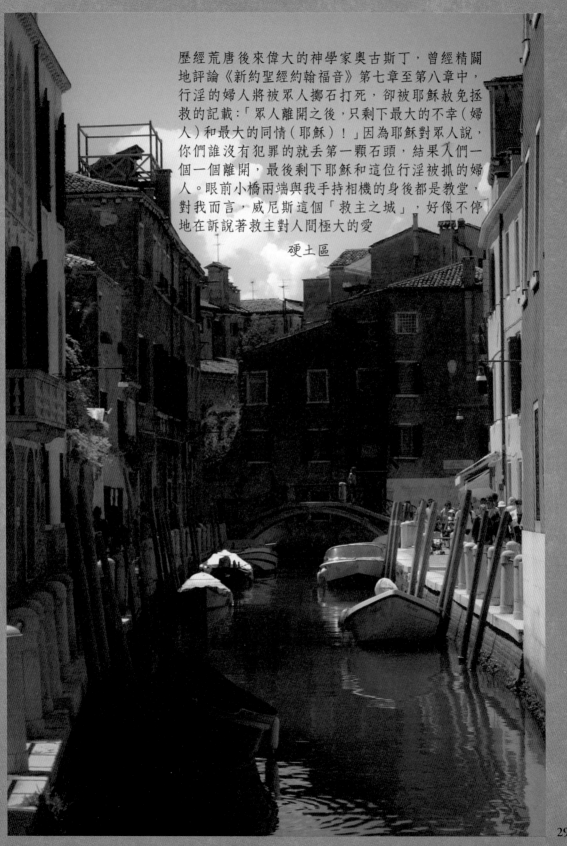

歷經荒唐後來偉大的神學家奧古斯丁，曾經精闢地評論《新約聖經約翰福音》第七章至第八章中，行淫的婦人將被眾人擲石打死，卻被耶穌赦免拯救的記載：「眾人離開之後，只剩下最大的不幸（婦人）和最大的同情（耶穌）！」因為耶穌對眾人說，你們誰沒有犯罪的就丟第一顆石頭，結果人們一個一個離開，最後剩下耶穌和這位行淫被抓的婦人。眼前小橋兩端與我手持相機的身後都是教堂，對我而言，威尼斯這個「救主之城」，好像不停地在訴說著救主對人間極大的愛

硬土區

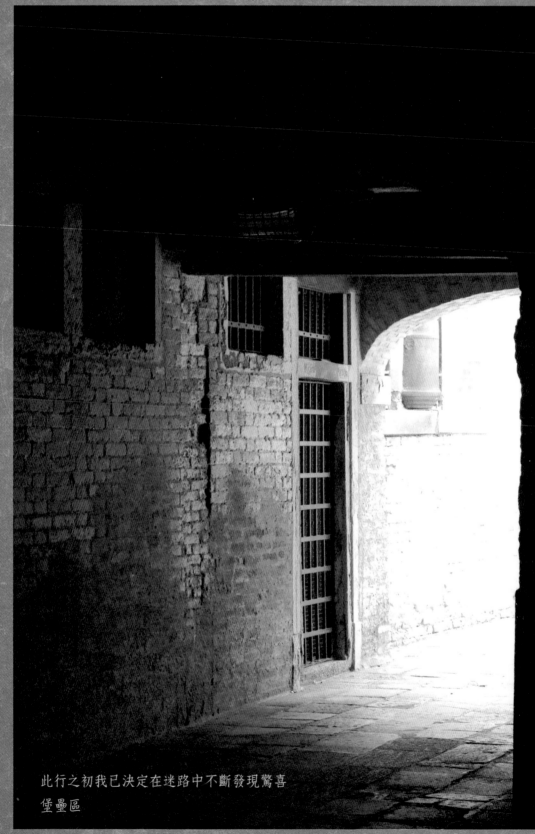

此行之初我已決定在迷路中不斷發現驚喜

堡壘區

294

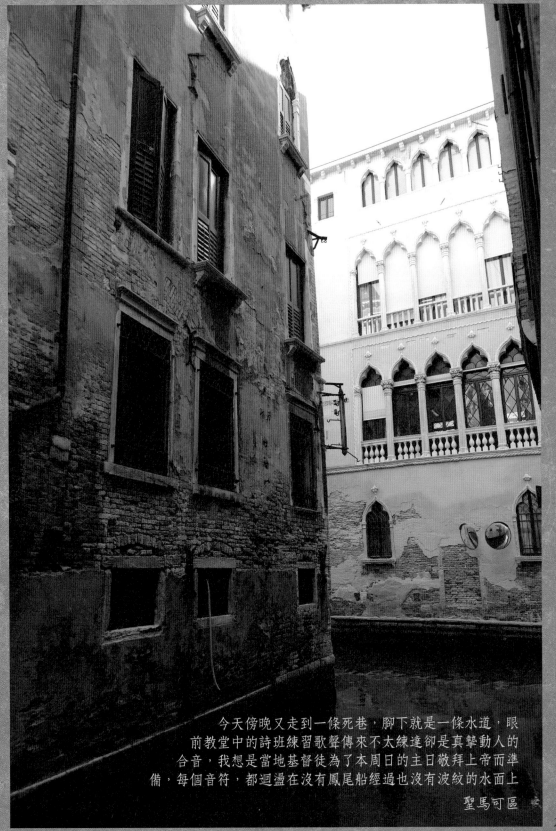

今天傍晚又走到一條死巷，腳下就是一條水道，眼
前教堂中的詩班練習歌聲傳來不太練達卻是真摯動人的
合音，我想是當地基督徒為了本周日的主日敬拜上帝而準
備，每個音符，都迴盪在沒有鳳尾船經過也沒有波紋的水面上

聖馬可區

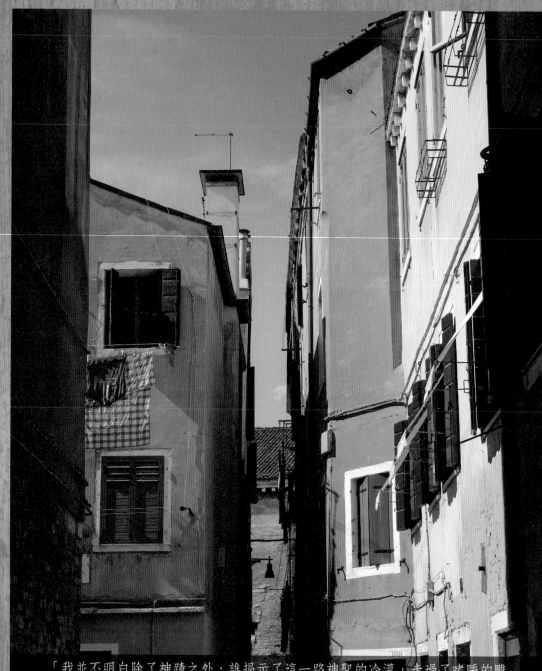

「我並不明白除了神蹟之外，誰揭示了這一路神聖的冷漠，走過了瞌睡的雕像，中午，雲與鷹都飛得很高很高。」行經此地，我稍稍改寫義大利詩人、1975 年諾貝爾文學獎得主蒙塔萊的詩作，繼續前行。蒙塔萊於 1981 年辭世，義大利總統與數千名各國代表，哀戚地群聚於義大利最大、舉世第二大，修建了約六個世紀的米蘭大教堂，為這位詩人舉行著極隆重的葬禮，那一天，我想：他的詩、當天的雲與鷹，都飛得很高很高……

卡納雷究區

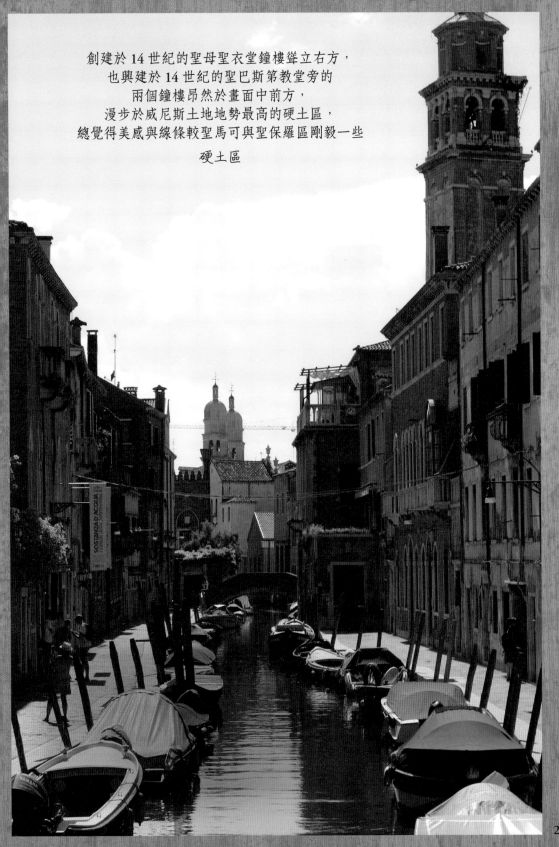

創建於 14 世紀的聖母聖衣堂鐘樓聳立右方，
也與建於 14 世紀的聖巴斯第教堂旁的
兩個鐘樓昂然於畫面中前方，
漫步於威尼斯土地地勢最高的硬土區，
總覺得美感與線條較聖馬可與聖保羅區剛毅一些

硬土區

297

從聖保羅區葡萄酒堤岸此處，
經過里亞托橋來到聖馬可區聖母福爾摩沙教堂，
僅須約五分鐘的腳程，
教堂中提埃波羅著名的天頂畫及壁畫，
有著洛可可風格及水彩畫清亮的效果，
畫風獨樹一格並開拓了天頂畫的世界

聖保羅區

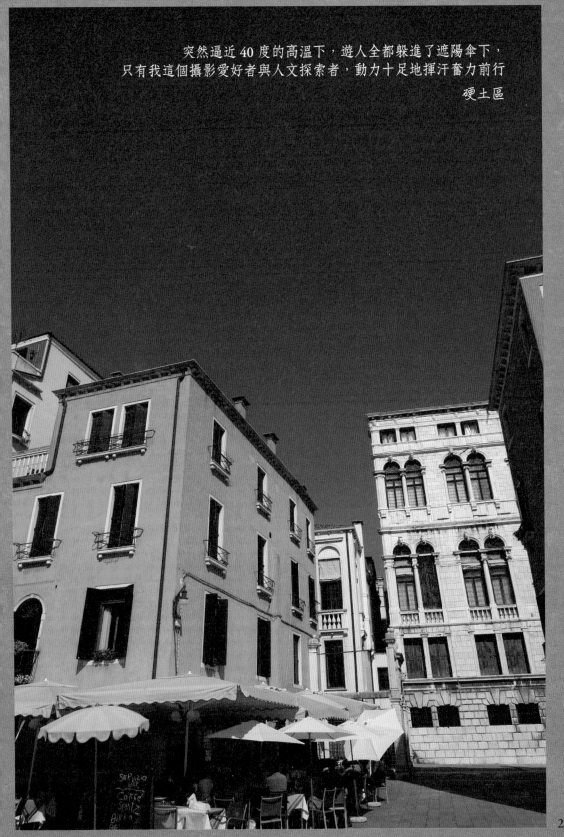

突然逼近 40 度的高溫下，遊人全都躲進了遮陽傘下，
只有我這個攝影愛好者與人文探索者，動力十足地揮汗奮力前行

硬土區

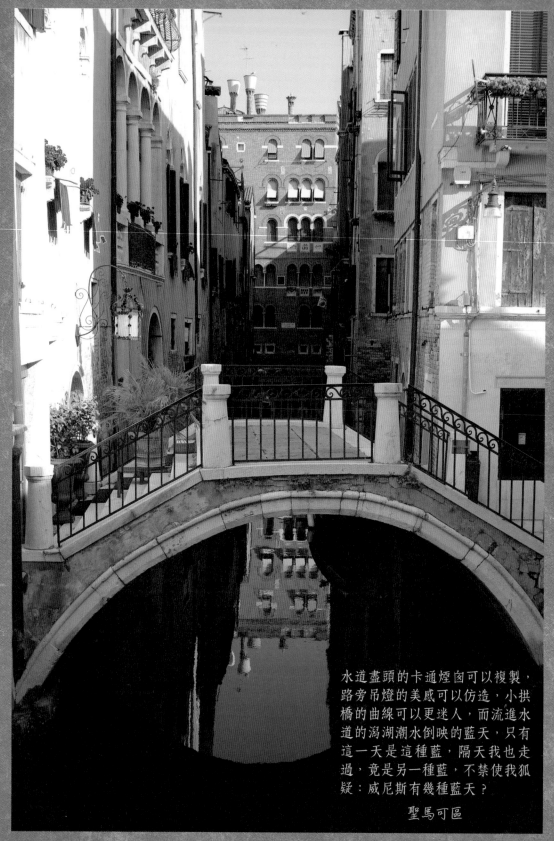

水道盡頭的卡通煙囪可以複製，
路旁吊燈的美感可以仿造，小拱
橋的曲線可以更迷人，而流進水
道的潟湖潮水倒映的藍天，只有
這一天是這種藍，隔天我也走
過，竟是另一種藍，不禁使我狐
疑：威尼斯有幾種藍天？

聖馬可區

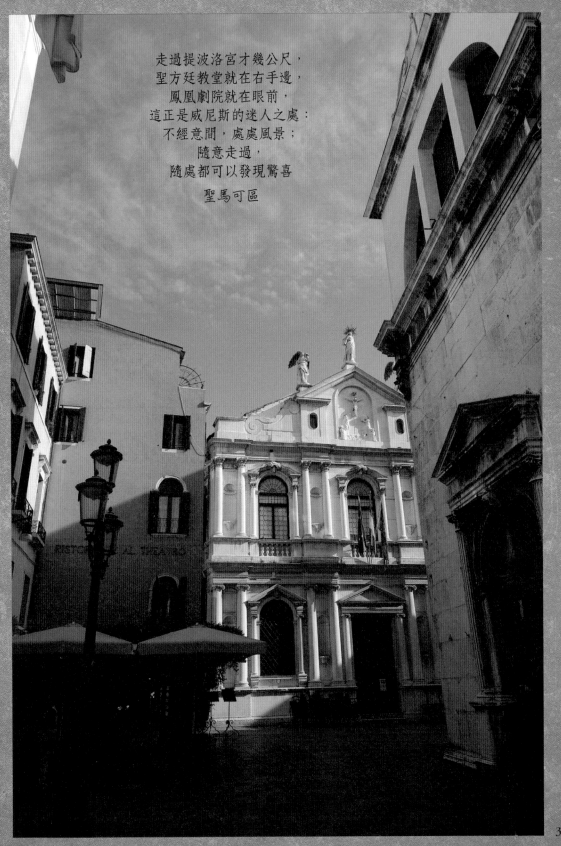

走過提波洛宮才幾公尺，
聖方廷教堂就在右手邊，
鳳凰劇院就在眼前，
這正是威尼斯的迷人之處：
不經意間，處處風景；
隨意走過，
隨處都可以發現驚喜

聖馬可區

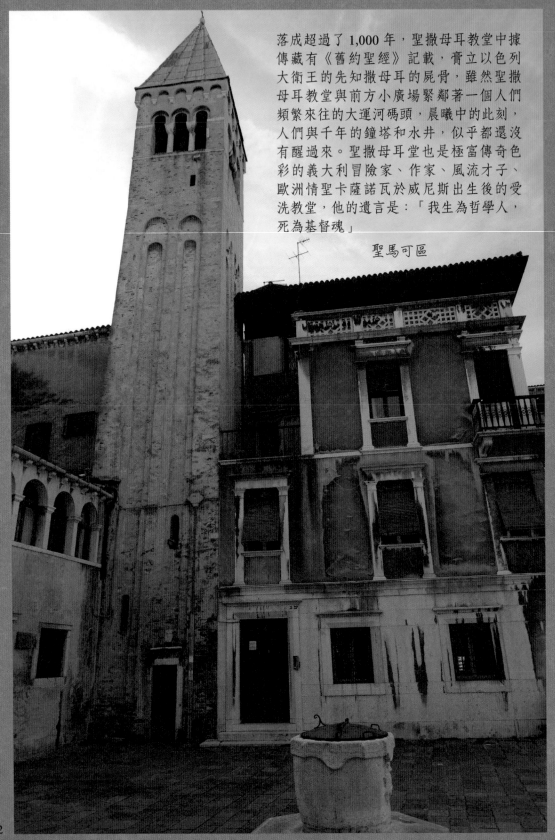

落成超過了 1,000 年，聖撒母耳教堂中據傳藏有《舊約聖經》記載，膏立以色列大衛王的先知撒母耳的屍骨，雖然聖撒母耳教堂與前方小廣場緊鄰著一個人們頻繁來往的大運河碼頭，晨曦中的此刻，人們與千年的鐘塔和水井，似乎都還沒有醒過來。聖撒母耳堂也是極富傳奇色彩的義大利冒險家、作家、風流才子、歐洲情聖卡薩諾瓦於威尼斯出生後的受洗教堂，他的遺言是：「我生為哲學人，死為基督魂」

聖馬可區

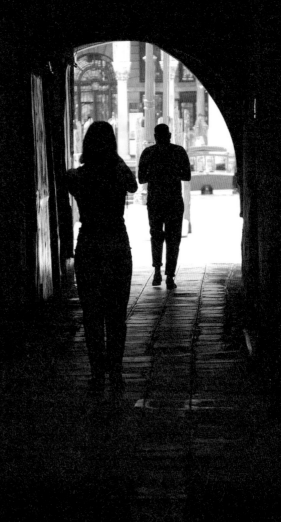

女子想要留下前方男士的翦影，
　卻雙雙構圖了我的作品

　　　聖保羅區

吃著點心，
正午躲避炙熱陽光的旅人

聖馬可區

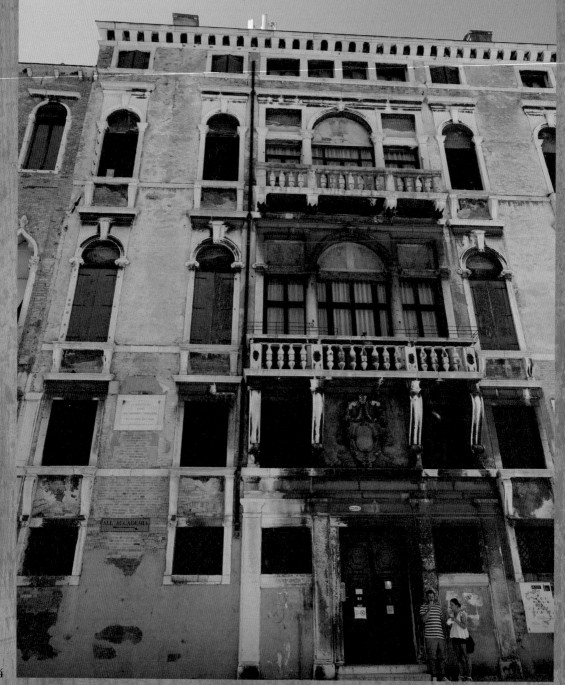

巷弄之中是故事的曲終或是另一齣續集？圖中的
達里歐府邸，在憂鬱的法國象徵主義詩人雷格尼
爾死於此地之前，屋主有遭遇大屠殺的，有貧困
而死的，有自殺也有謀殺……。詩人死後的屋主
厄運仍然持續，美國電影製作人伍迪艾倫曾有意
買下此「受咒詛之宮」，最終並未成交

硬土區

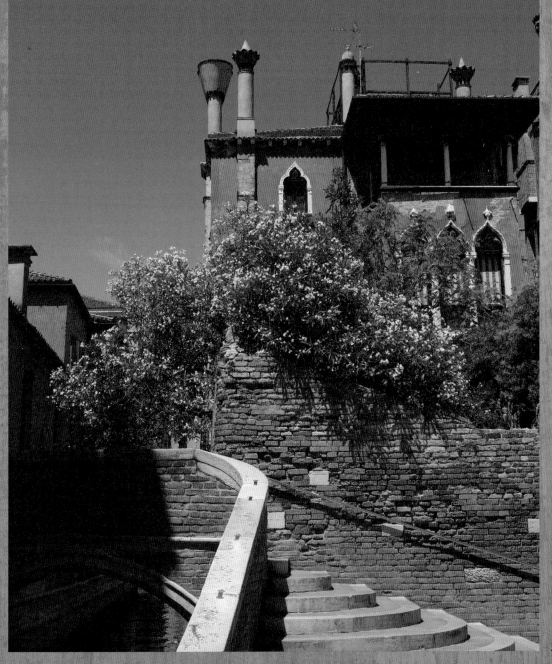

305

耶穌說：「我就是道路、真理、生命，若不藉著我，沒有人可以到父那裡去。」經過了寂靜的甬道，緩緩地走了約兩分鐘，我發現這條被東堡壘區綠地環繞著的南安東尼奧帕魯多小巷，是一條 ramo（小巷，尤其是小死巷），一時間讓我想到了我的救主耶穌的話⋯⋯

東堡壘區

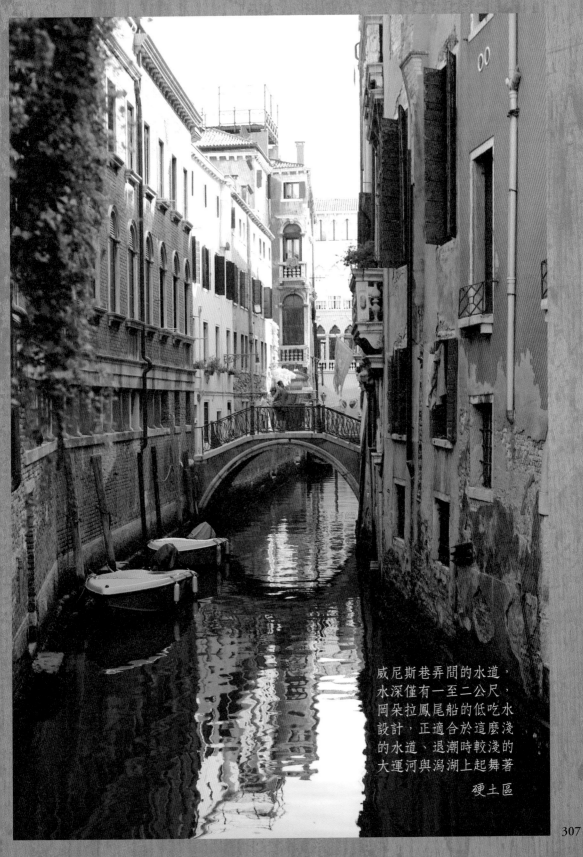

威尼斯巷弄間的水道，
水深僅有一至二公尺，
岡朵拉鳳尾船的低吃水
設計，正適合於這麼淺
的水道、退潮時較淺的
大運河與潟湖上起舞著

硬土區

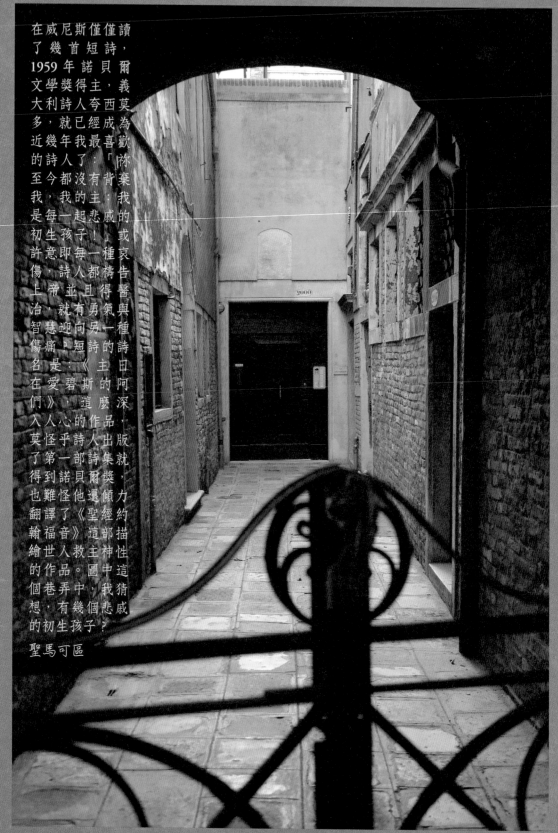

在威尼斯僅僅讀了幾首短詩，1959年諾貝爾文學獎得主，義大利詩人夸西莫多，就已經成為近幾年我最喜歡的詩人了：「祢至今都沒有背棄我，我的主：我是每一起悲戚的初生孩子！」或許意即每一種哀傷，詩人都禱告上帝並且得醫治，就有勇氣與智慧迎向另一種傷痛？短詩的詩名是：《主日在愛碧斯的阿們》。這麼深入人心的作品，莫怪乎詩人出版了第一部詩集就得到諾貝爾獎，也難怪他還傾力翻譯了《聖經約翰福音》這部描繪世人救主神性的作品。圖中這個巷弄中，我猜想，有幾個悲戚的初生孩子？

聖馬可區

308

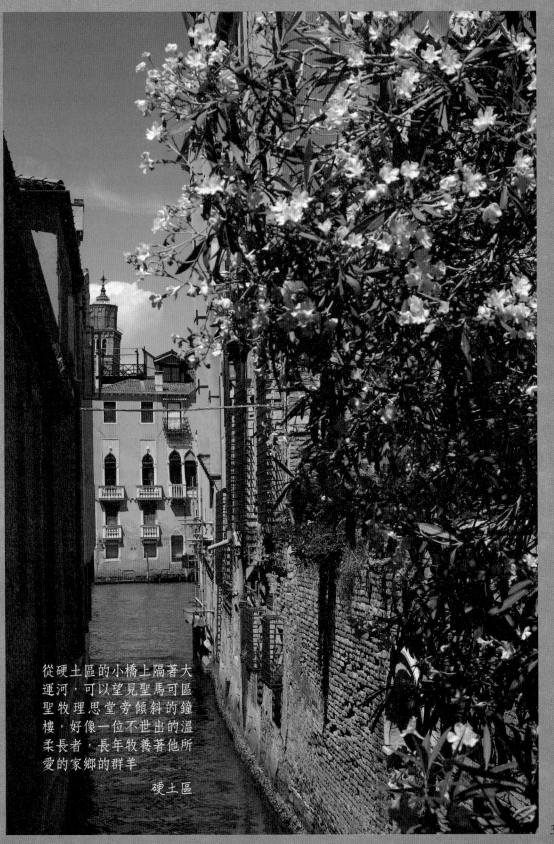

從硬土區的小橋上隔著大
運河，可以望見聖馬可區
聖牧理思堂旁傾斜的鐘
樓，好像一位不世出的溫
柔長者，長年牧養著他所
愛的家鄉的群羊

硬土區

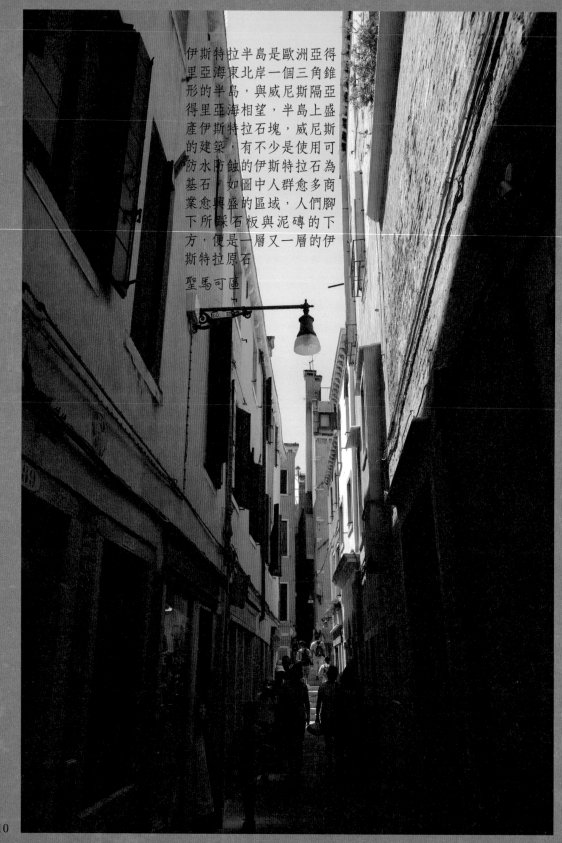

伊斯特拉半島是歐洲亞得里亞海東北岸一個三角錐形的半島，與威尼斯隔亞得里亞海相望，半島上盛產伊斯特拉石塊，威尼斯的建築，有不少是使用可防水防蝕的伊斯特拉石為基石。如圖中人群愈多商業愈興盛的區域，人們腳下所踩石板與泥磚的下方，便是一層又一層的伊斯特拉原石。

聖馬可區

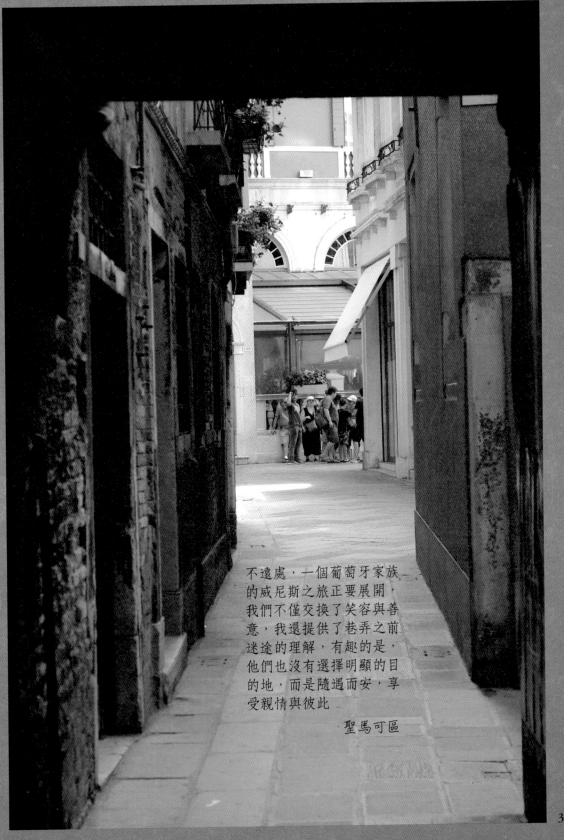

不遠處，一個葡萄牙家族
的威尼斯之旅正要展開，
我們不僅交換了笑容與善
意，我還提供了巷弄之前
迷途的理解，有趣的是，
他們也沒有選擇明顯的目
的地，而是隨遇而安，享
受親情與彼此

聖馬可區

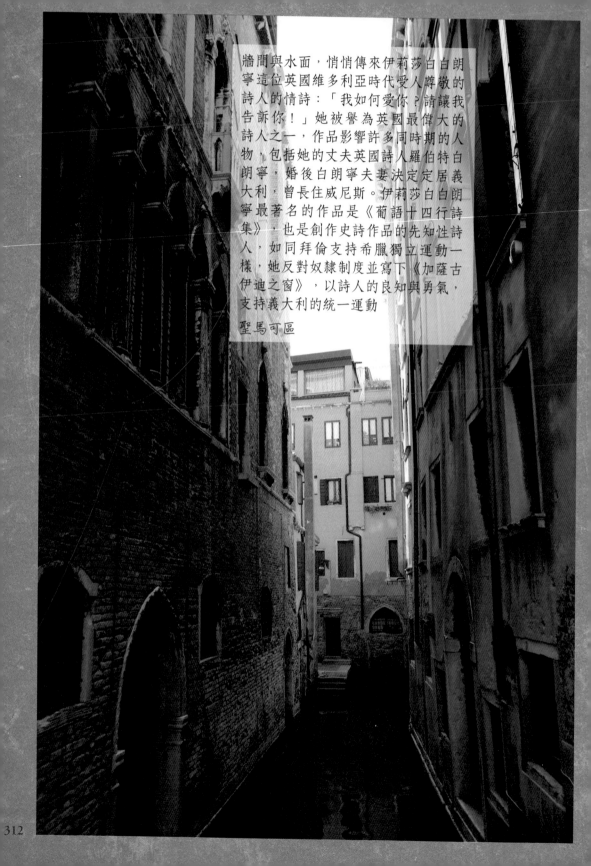

牆間與水面，悄悄傳來伊莉莎白白朗寧這位英國維多利亞時代受人尊敬的詩人的情詩：「我如何愛你？請讓我告訴你！」她被譽為英國最偉大的詩人之一，作品影響許多同時期的人物，包括她的丈夫英國詩人羅伯特白朗寧，婚後白朗寧夫妻決定定居義大利，曾長住威尼斯。伊莉莎白白朗寧最著名的作品是《葡語十四行詩集》，也是創作史詩作品的先知性詩人，如同拜倫支持希臘獨立運動一樣，她反對奴隸制度並寫下《加薩古伊迪之窗》，以詩人的良知與勇氣，支持義大利的統一運動

聖馬可區

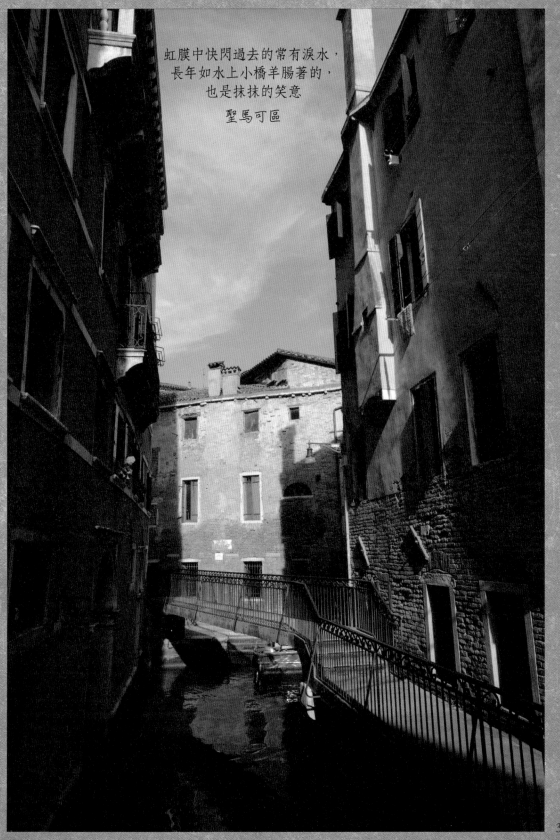

虹膜中快閃過去的常有淚水，
長年如水上小橋羊腸著的，
也是抹抹的笑意

聖馬可區

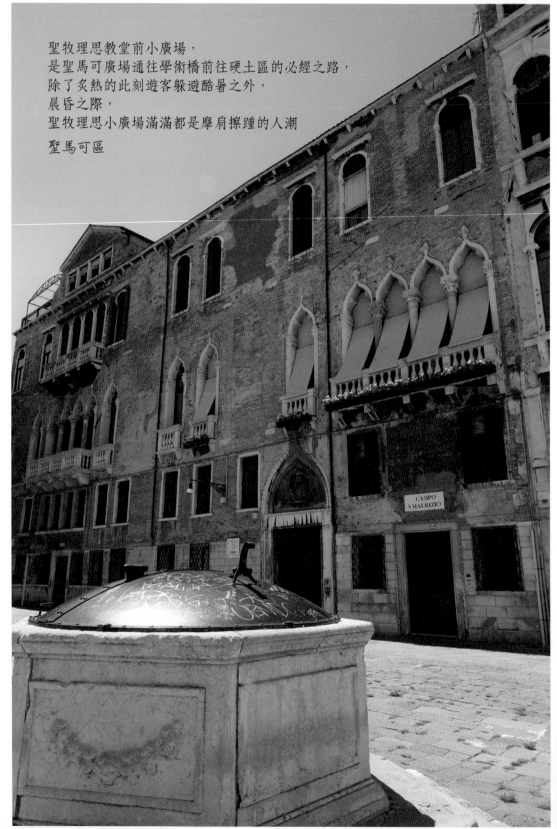

聖牧理思教堂前小廣場，
是聖馬可廣場通往學術橋前往硬土區的必經之路，
除了炙熱的此刻遊客躲避酷暑之外，
晨昏之際，
聖牧理思小廣場滿滿都是摩肩擦踵的人潮

聖馬可區

如果來過威尼斯這麼有趣的巷弄，
我想約翰班揚的寓言長詩《天路歷程》
或許會更豐富一點，至少會於文中更早增加更多的盼望！
雖然因著堅持信仰而受苦，約翰班揚入監寫成的《天路歷程》，
已經是最重要的英國文學作品之一，且被翻譯成 200 多種文字，
更是最早一本被介紹到中國的英國長篇文集

聖保羅區

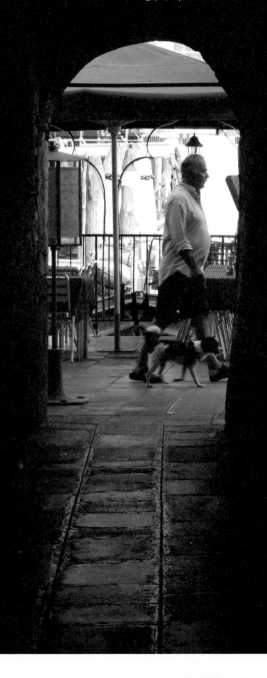

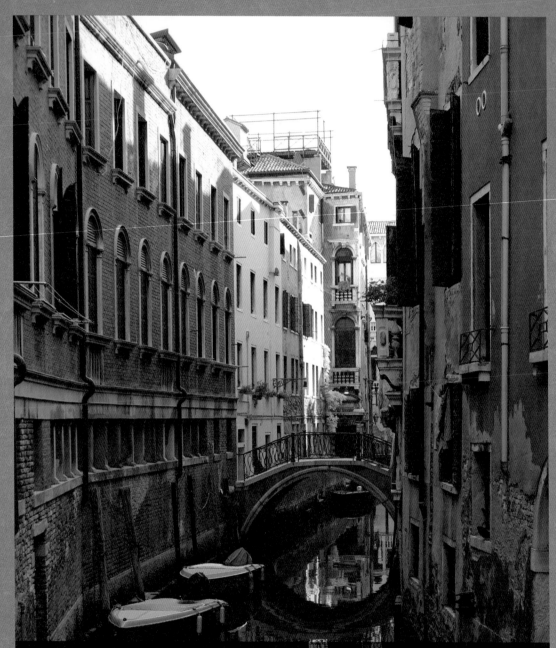

彌爾頓這位英國詩人與思想家，以其史詩《失樂園》與反對當時出版審查制度的《論出版自由》為人稱道。彌爾頓曾毫不客氣地寫詩論著，攻訐打著上帝旗號爭權營利的宗教領袖：「盲目的人，只知餵飽自己！完全不懂如何使用牧羊人的杖，也沒有學會忠心牧者的技巧，他們貧乏、矯飾的牧歌，如竹笛嘎響，飢餓的羊群張口待食，卻不得飽足。」圖中小橋兩岸至少曾有千萬人次走過，威尼斯的教堂與牧者眾多，信仰之詩當然有動人的，卻也有些讓人失望的如彌爾頓所說的爭權奪利吧！

聖馬可區

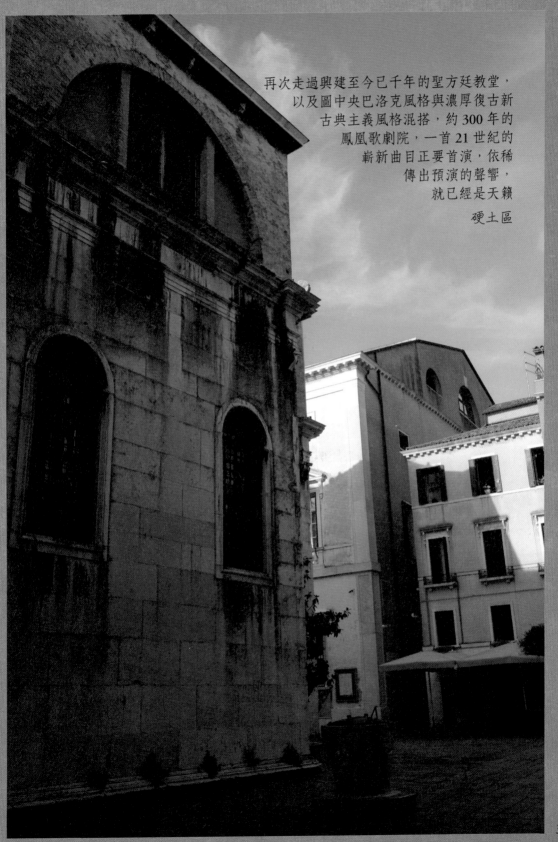

再次走過興建至今已千年的聖方廷教堂，
以及圖中央巴洛克風格與濃厚復古新
古典主義風格混搭，約 300 年的
鳳凰歌劇院，一首 21 世紀的
嶄新曲目正要首演，依稀
傳出預演的聲響，
就已經是天籟

硬土區

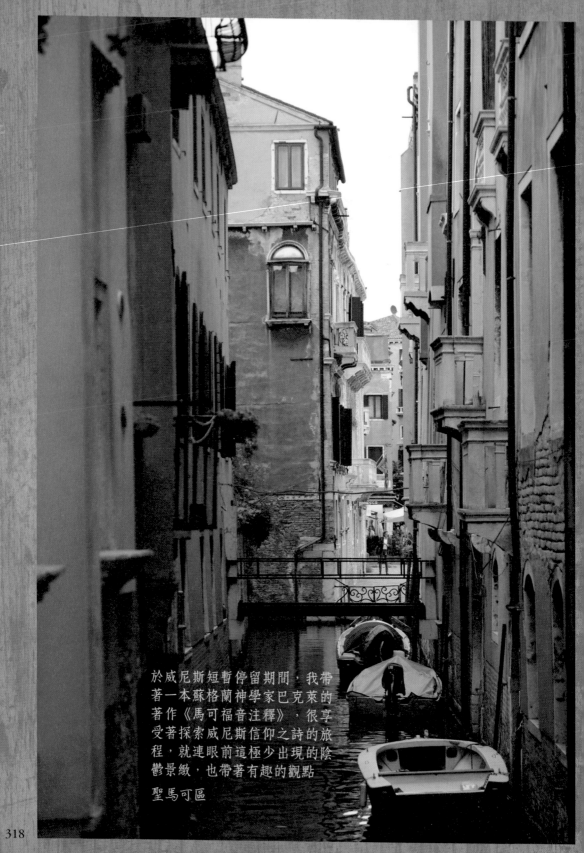

於威尼斯短暫停留期間，我帶
著一本蘇格蘭神學家巴克萊的
著作《馬可福音注釋》，很享
受著探索威尼斯信仰之詩的旅
程，就連眼前這極少出現的陰
鬱景緻，也帶著有趣的觀點

聖馬可區

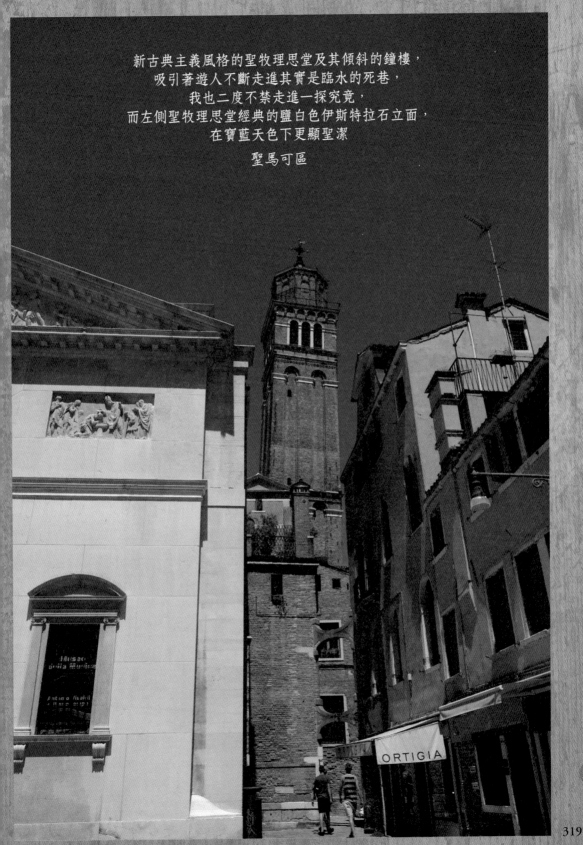

新古典主義風格的聖牧理思堂及其傾斜的鐘樓，
吸引著遊人不斷走進其實是臨水的死巷，
我也二度不禁走進一探究竟，
而左側聖牧理思堂經典的鹽白色伊斯特拉石立面，
在寶藍天色下更顯聖潔

聖馬可區

ORTIGIA

319

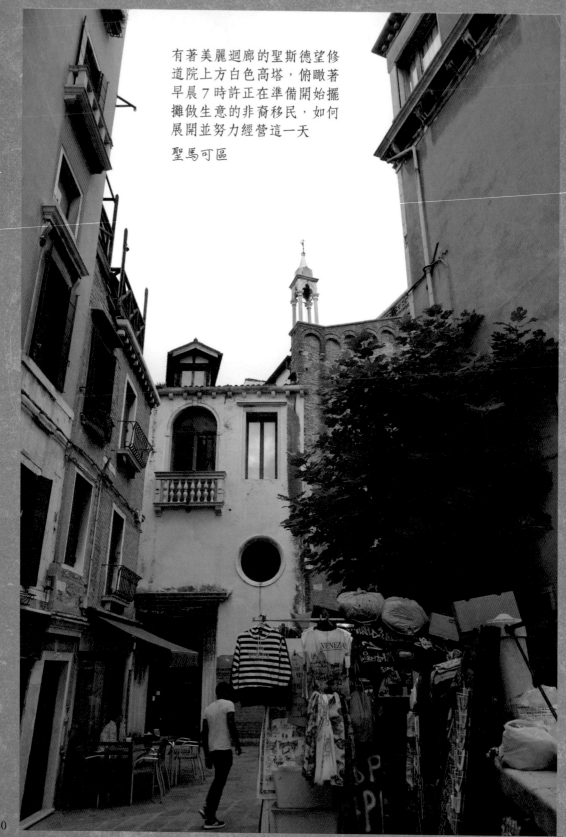

有著美麗迴廊的聖斯德望修
道院上方白色高塔，俯瞰著
早晨 7 時許正在準備開始擺
攤做生意的非裔移民，如何
展開並努力經營這一天

聖馬可區

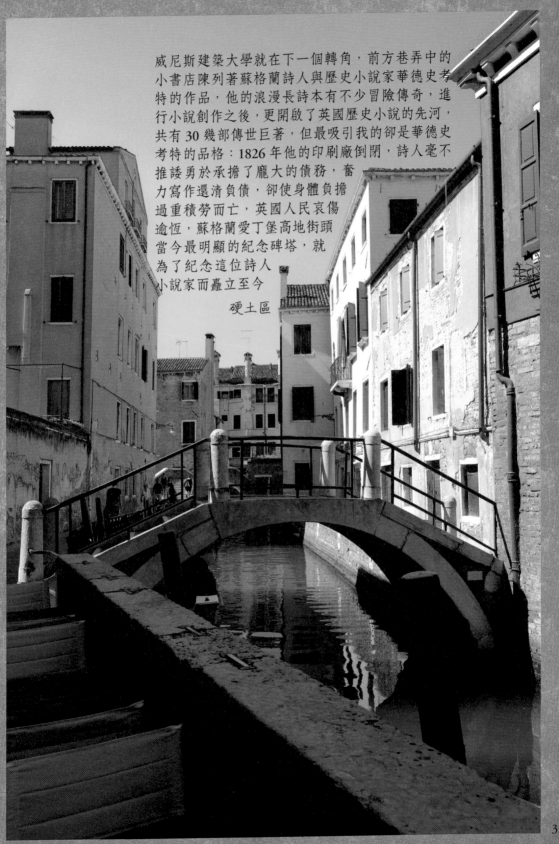

威尼斯建築大學就在下一個轉角，前方巷弄中的
小書店陳列著蘇格蘭詩人與歷史小說家華德史考
特的作品，他的浪漫長詩本有不少冒險傳奇，進
行小說創作之後，更開啟了英國歷史小說的先河，
共有 30 幾部傳世巨著，但最吸引我的卻是華德史
考特的品格：1826 年他的印刷廠倒閉，詩人毫不
推諉勇於承擔了龐大的債務，奮
力寫作還清負債，卻使身體負擔
過重積勞而亡，英國人民哀傷
逾恆，蘇格蘭愛丁堡高地街頭
當今最明顯的紀念碑塔，就
為了紀念這位詩人
小說家而矗立至今

　　　　硬土區

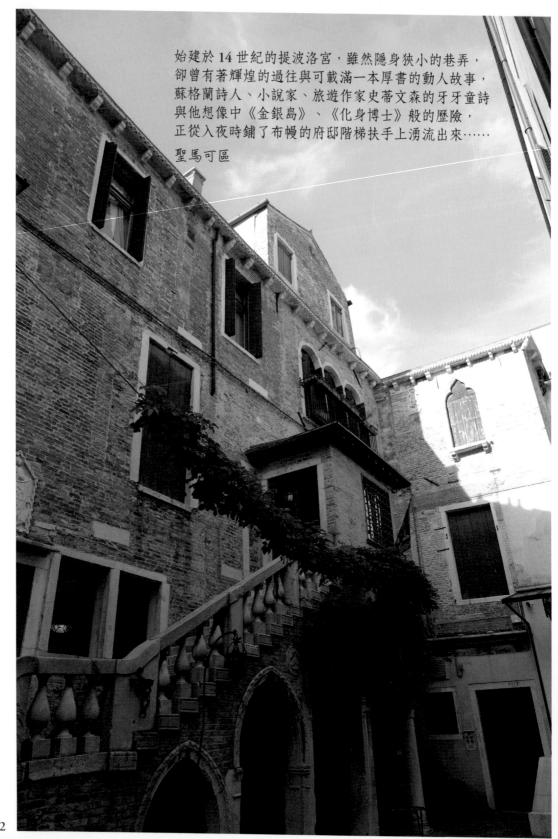

始建於 14 世紀的提波洛宮，雖然隱身狹小的巷弄，
卻曾有著輝煌的過往與可載滿一本厚書的動人故事，
蘇格蘭詩人、小說家、旅遊作家史蒂文森的牙牙童詩
與他想像中《金銀島》、《化身博士》般的歷險，
正從入夜時鋪了布幔的府邸階梯扶手上湧流出來……

聖馬可區

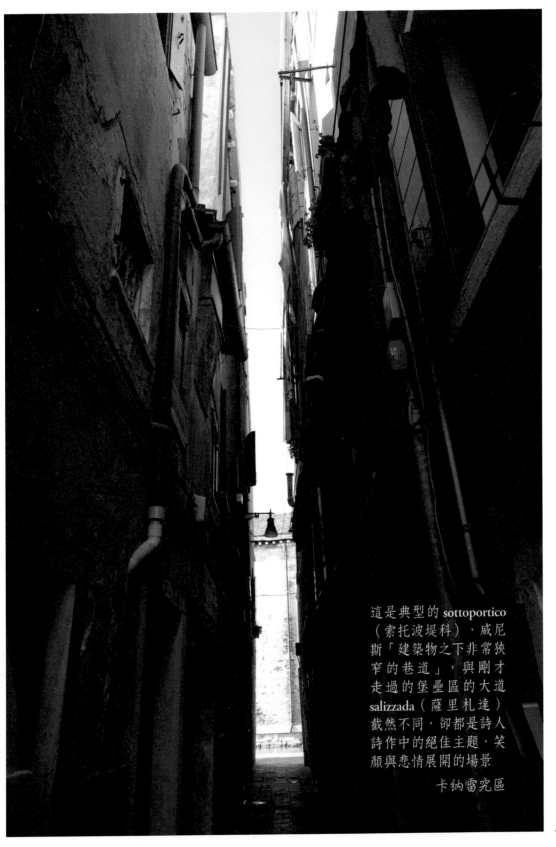

這是典型的 sottoportico
（索托波堤科），威尼
斯「建築物之下非常狹
窄的巷道」，與剛才
走過的堡壘區的大道
salizzada（薩里札達）
截然不同，卻都是詩人
詩作中的絕佳主題，笑
顏與悲情展開的場景

卡納雷究區

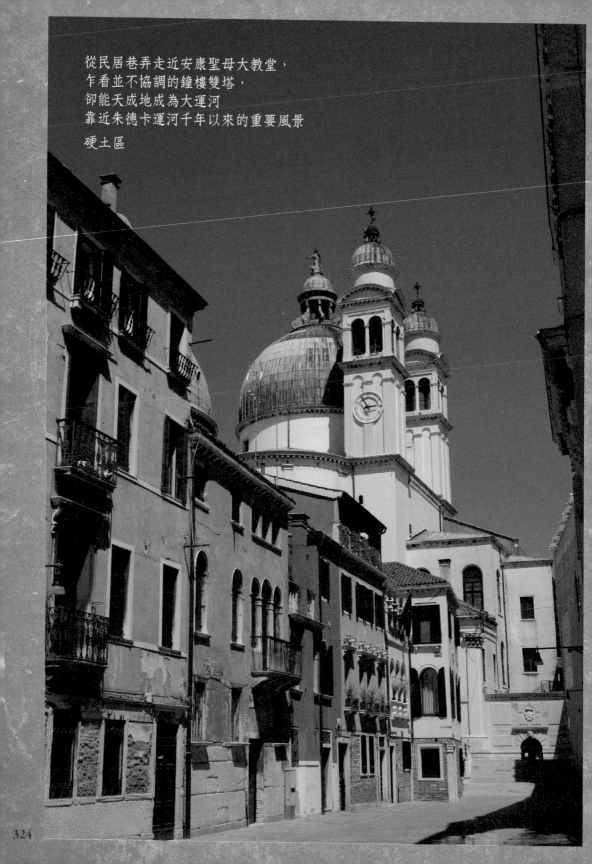

從民居巷弄走近安康聖母大教堂，
乍看並不協調的鐘樓雙塔，
卻能天成地成為大運河
靠近朱德卡運河千年以來的重要風景

硬土區

324

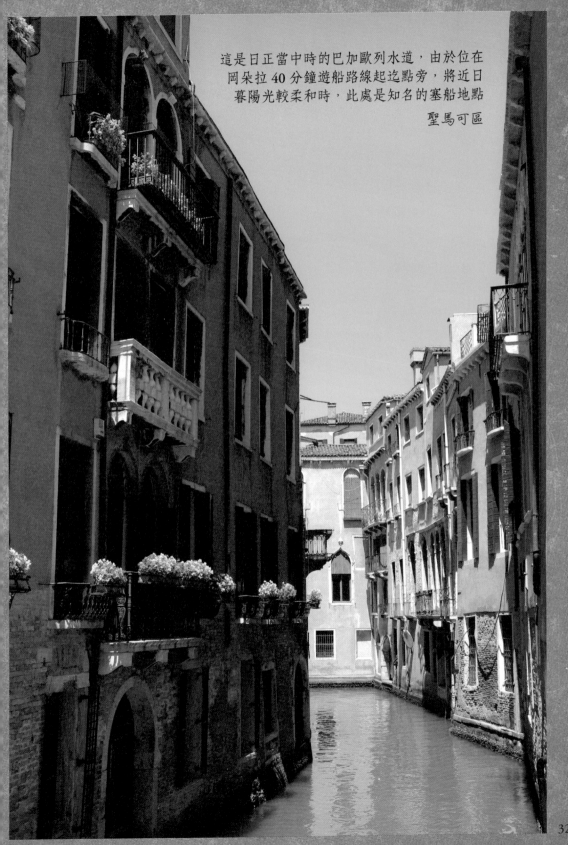

這是日正當中時的巴加歐列水道，由於位在
岡朵拉 40 分鐘遊船路線起迄點旁，將近日
暮陽光較柔和時，此處是知名的塞船地點

聖馬可區

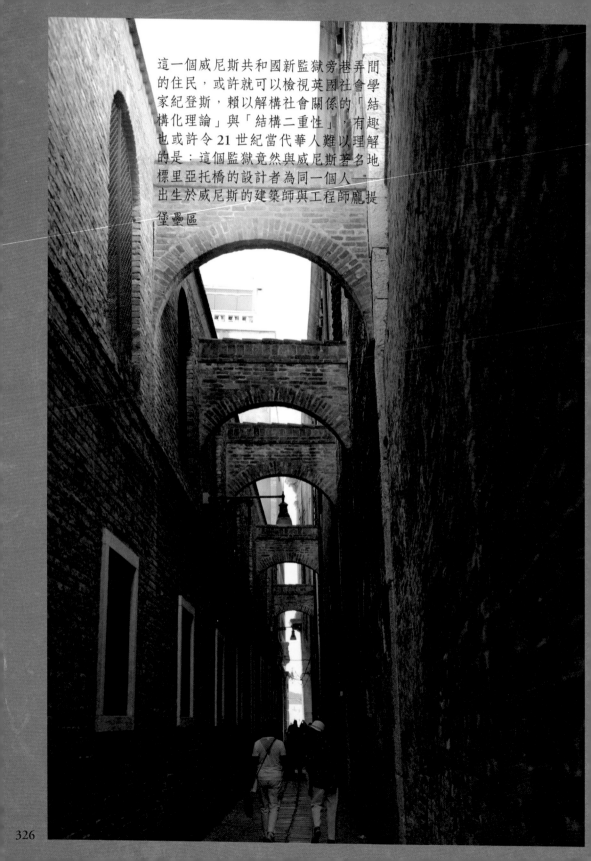

這一個威尼斯共和國新監獄旁巷弄間
的住民，或許就可以檢視英國社會學
家紀登斯，賴以解構社會關係的「結
構化理論」與「結構二重性」，有趣
也或許令 21 世紀當代華人難以理解
的是：這個監獄竟然與威尼斯著名地
標里亞托橋的設計者為同一個人——
出生於威尼斯的建築師與工程師龐提

蟹壘區

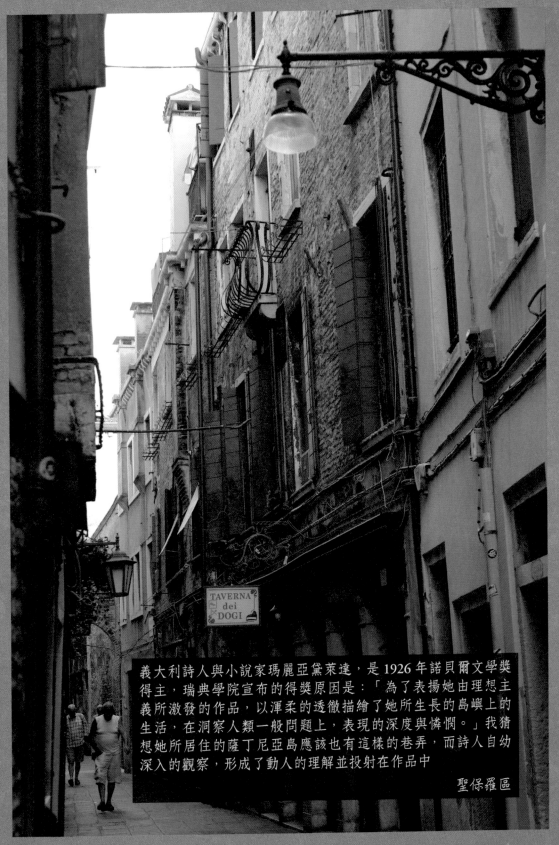

義大利詩人與小說家瑪麗亞黛萊達，是 1926 年諾貝爾文學獎
得主，瑞典學院宣布的得獎原因是：「為了表揚她由理想主
義所激發的作品，以渾柔的透徹描繪了她所生長的島嶼上的
生活，在洞察人類一般問題上，表現的深度與憐憫。」我猜
想她所居住的薩丁尼亞島應該也有這樣的巷弄，而詩人自幼
深入的觀察，形成了動人的理解並投射在作品中

聖保羅區

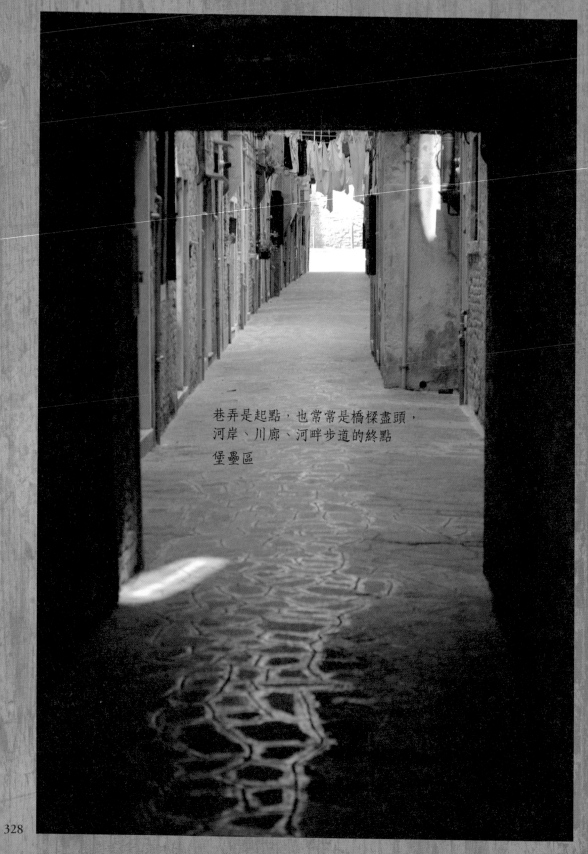

巷弄是起點，也常常是橋樑盡頭，
河岸、川廊、河畔步道的終點

堡壘區

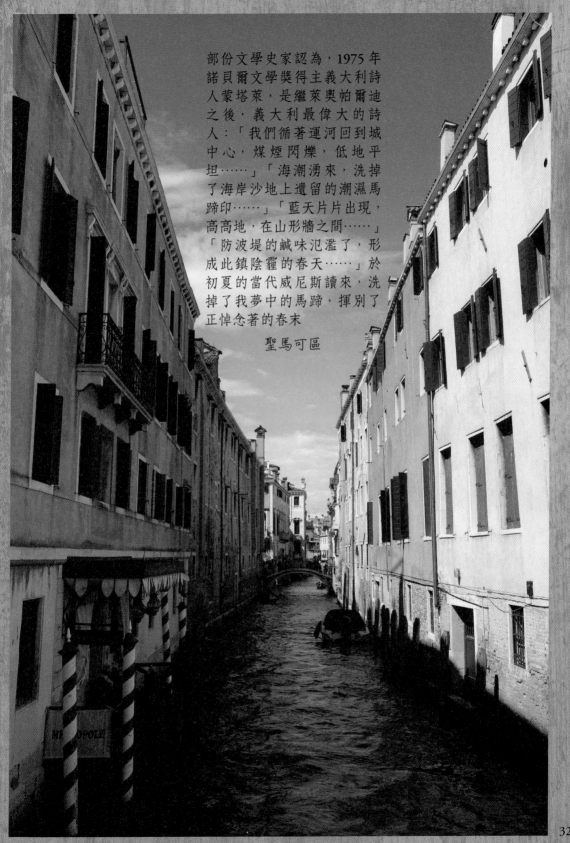

部份文學史家認為，1975年
諾貝爾文學獎得主義大利詩
人蒙塔萊，是繼萊奧帕爾迪
之後，義大利最偉大的詩
人：「我們循著運河回到城
中心，煤煙閃爍，低地平
坦……」「海潮湧來，洗掉
了海岸沙地上遺留的潮濕馬
蹄印……」「藍天片片出現，
高高地，在山形牆之間……」
「防波堤的鹹味氾濫了，形
成此鎮陰霾的春天……」於
初夏的當代威尼斯讀來，洗
掉了我夢中的馬蹄，揮別了
正悼念著的春末

　　　聖馬可區

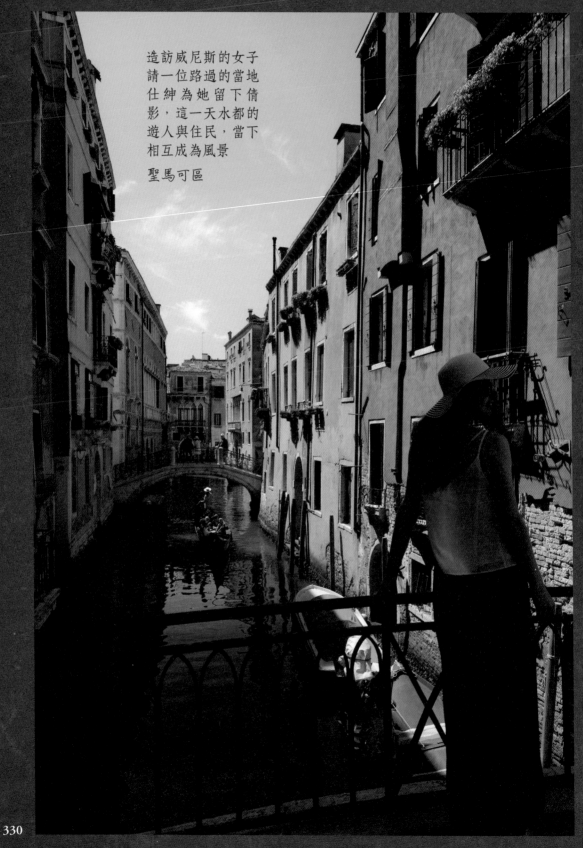

造訪威尼斯的女子
請一位路過的當地
仕紳為她留下倩
影，這一天水都的
遊人與住民，當下
相互成為風景

聖馬可區

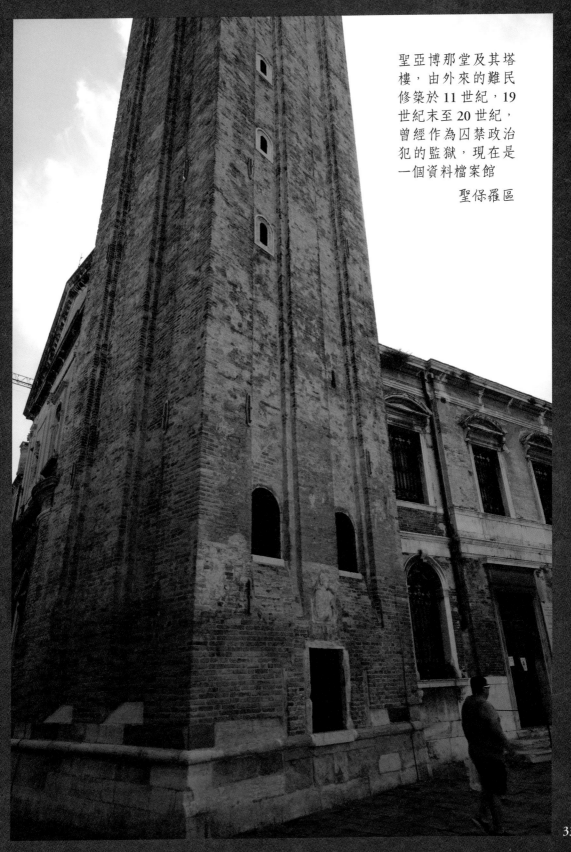

聖亞博那堂及其塔
樓，由外來的難民
修築於 11 世紀，19
世紀末至 20 世紀，
曾經作為囚禁政治
犯的監獄，現在是
一個資料檔案館

　　聖保羅區

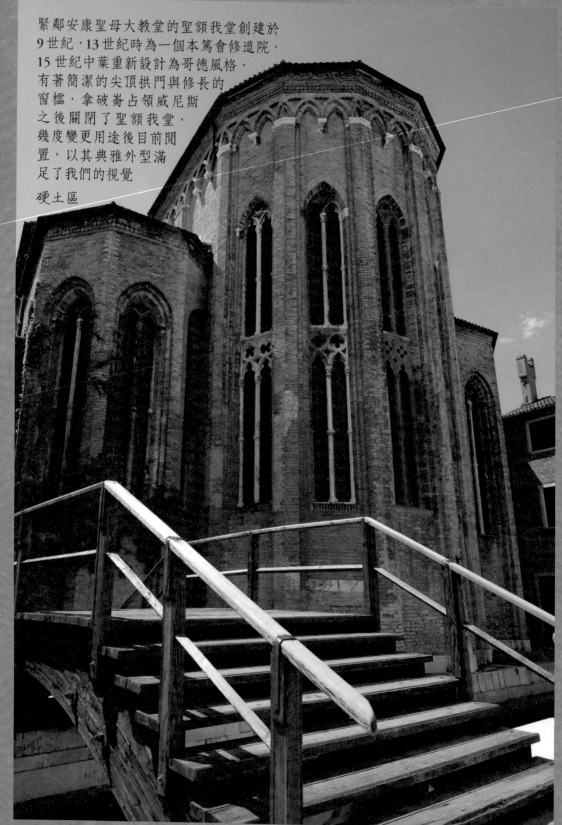

緊鄰安康聖母大教堂的聖額我堂創建於
9世紀，13世紀時為一個本篤會修道院，
15世紀中葉重新設計為哥德風格，
有著簡潔的尖頂拱門與修長的
窗櫺，拿破崙占領威尼斯
之後關閉了聖額我堂，
幾度變更用途後目前閒
置，以其典雅外型滿
足了我們的視覺

硬土區

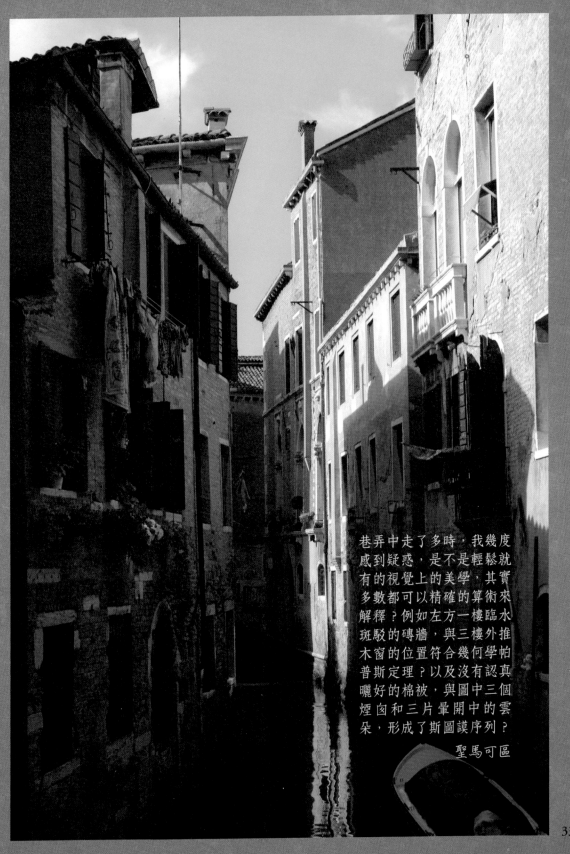

巷弄中走了多時，我幾度
感到疑惑，是不是輕鬆就
有的視覺上的美學，其實
多數都可以精確的算術來
解釋？例如左方一樓臨水
斑駁的磚牆，與三樓外推
木窗的位置符合幾何學帕
普斯定理？以及沒有認真
曬好的棉被，與圖中三個
煙囪和三片暈開中的雲
朵，形成了斯圖謨序列？

聖馬可區

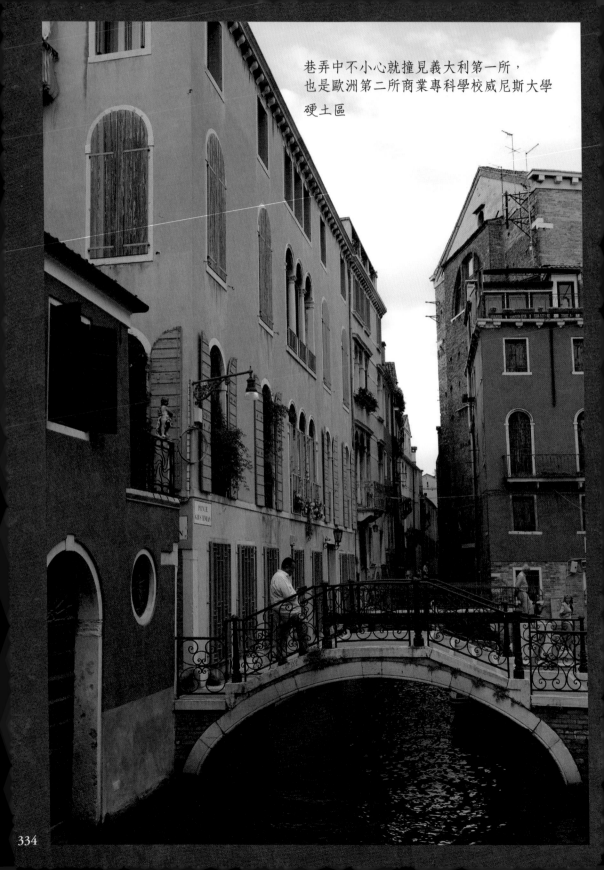

巷弄中不小心就撞見義大利第一所，
也是歐洲第二所商業專科學校威尼斯大學

硬土區

334

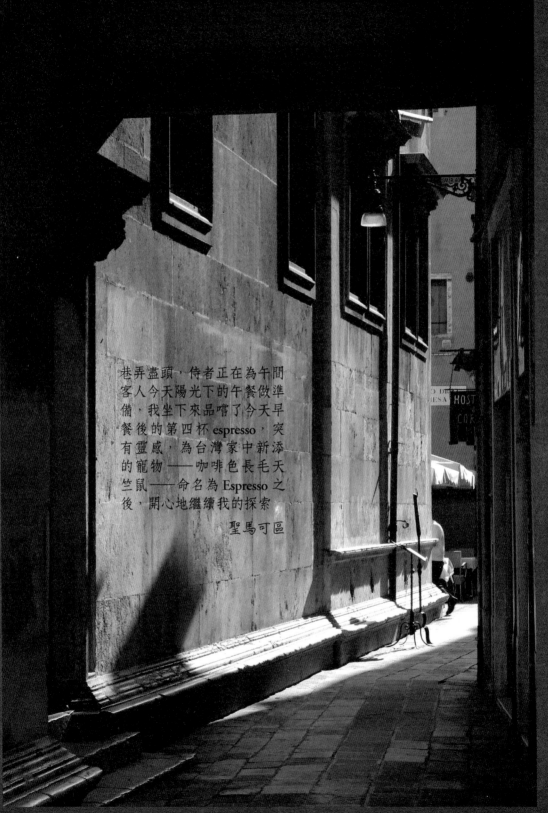

巷弄盡頭，侍者正在為午間
客人今天陽光下的午餐做準
備，我坐下來品嚐了今天早
餐後的第四杯 espresso，突
有靈感，為台灣家中新添
的寵物──咖啡色長毛天
竺鼠──命名為 Espresso 之
後，開心地繼續我的探索

聖馬可區

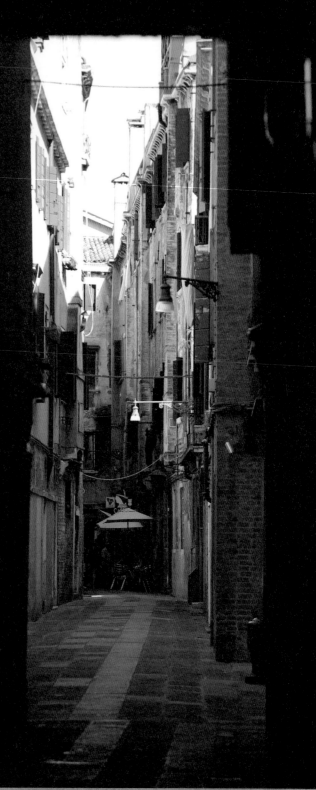

英國聖公會牧師詩人哈定的詩：「我確知美麗出現於何處，上帝就在那裡，那位走進崎嶇生命道路，降為人子顯示神恩的主，祂有福的腳蹤，仍在穿越街衢。」我想包括聖保羅區這樣的街衢，上帝當然也看顧

聖保羅區

韋伯對於社會學的宗教與政治領域，
乃至於經濟學的研究，均有相當貢獻，
除了知名著作《基督新教倫理與資本主義精神》之外，
韋伯也提出了「社會封閉」理論，主張某些社會群體
因其壟斷利益而限制成員吸收與外人進入的現象，
1,000 餘年來威尼斯約 400 個重要家族，
或許就曾經自然地進行了「社會封閉」過程

聖馬可區

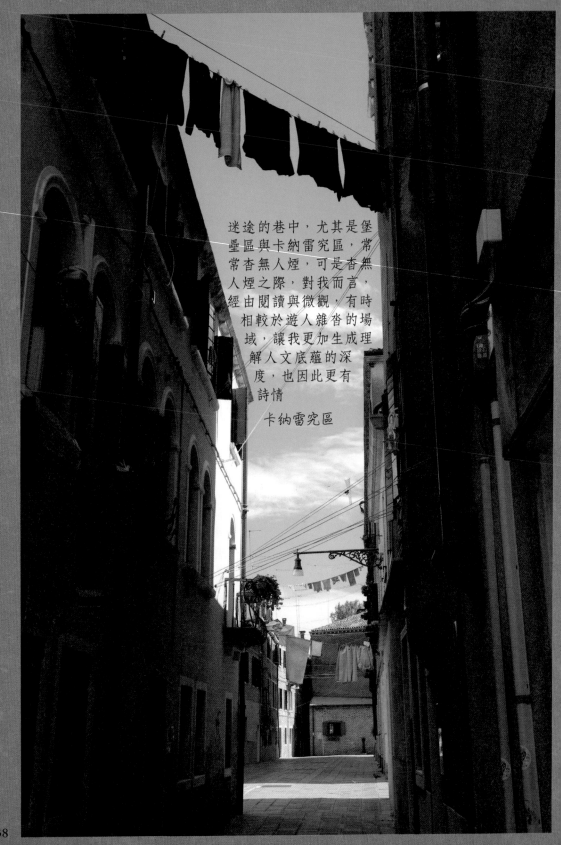

迷途的巷中，尤其是堡
壘區與卡納雷究區，常
常杳無人煙，可是杳無
人煙之際，對我而言，
經由閱讀與微觀，有時
相較於遊人雜沓的場
域，讓我更加生成理
解人文底蘊的深
度，也因此更有
詩情

卡納雷究區

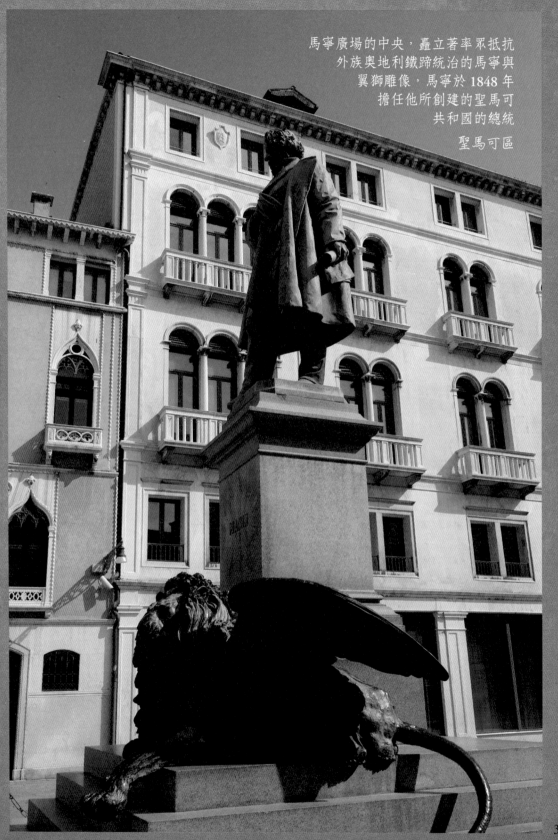

馬寧廣場的中央，矗立著率眾抵抗
外族奧地利鐵蹄統治的馬寧與
翼獅雕像，馬寧於 1848 年
擔任他所創建的聖馬可
共和國的總統

聖馬可區

339

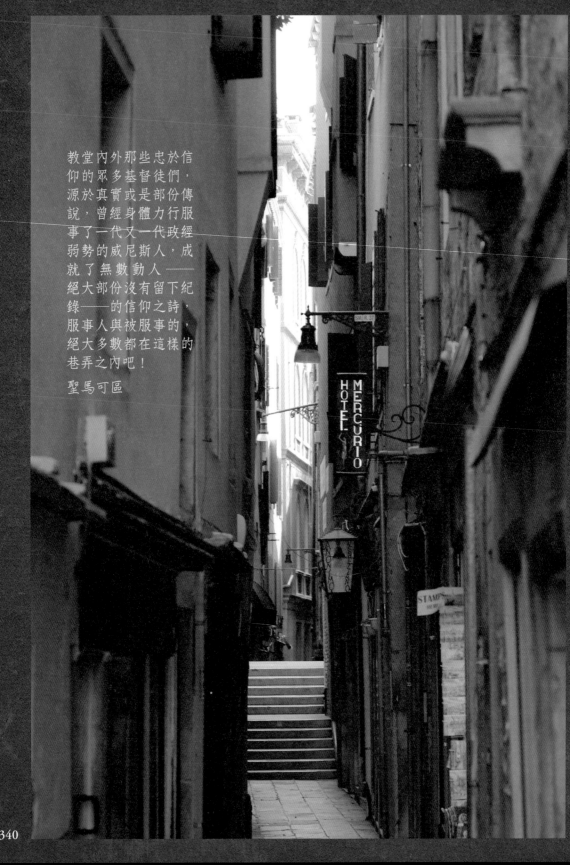

教堂內外那些忠於信
仰的眾多基督徒們，
源於真實或是部份傳
說，曾經身體力行服
事了一代又一代政經
弱勢的威尼斯人，成
就了無數動人——
絕大部份沒有留下紀
錄——的信仰之詩，
服事人與被服事的，
絕大多數都在這樣的
巷弄之內吧！

聖馬可區

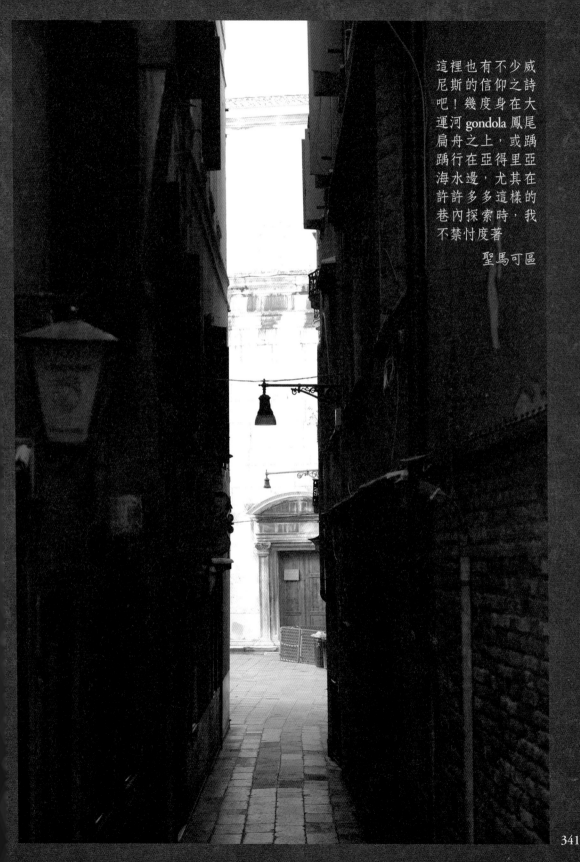

這裡也有不少威
尼斯的信仰之詩
吧！幾度身在大
運河 gondola 鳳尾
扁舟之上，或踽
踽行在亞得里亞
海水邊，尤其在
許許多多這樣的
巷內探索時，我
不禁忖度著

聖馬可區

341

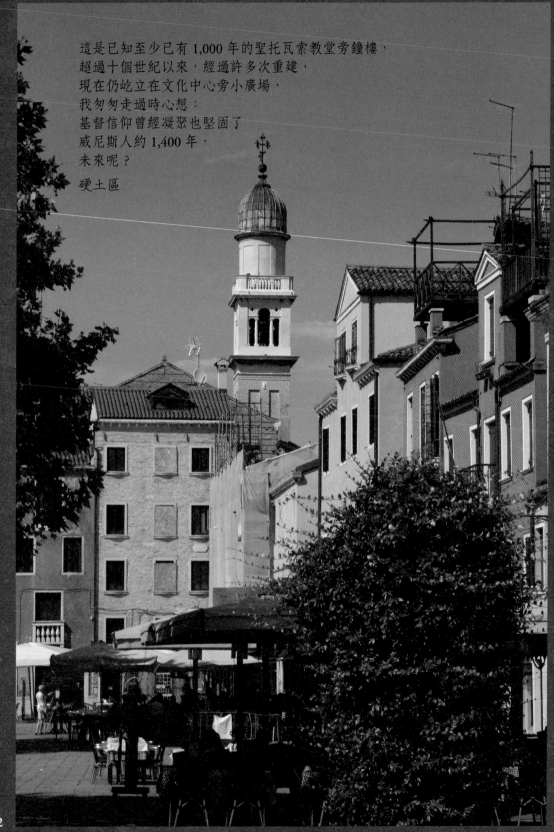

這是已知至少已有 1,000 年的聖托瓦索教堂旁鐘樓，
超過十個世紀以來，經過許多次重建，
現在仍屹立在文化中心旁小廣場，
我匆匆走過時心想：
基督信仰曾經凝聚也堅固了
威尼斯人約 1,400 年，
未來呢？

硬土區

342

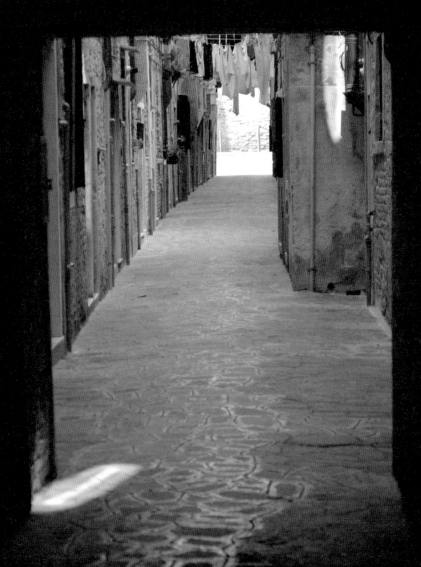

羅馬共和國與羅馬帝國統治威尼斯地區很長的時間，
約有 1,300 年，直到威尼斯共和國 726 年成立為止。
西元 60 年基督信仰由一些社會上的小人物們紛紛廣傳的時代，
羅馬貴族社會的奢華也到了高峰：吃孔雀腦與夜鶯舌，豪擲萬金辦一場派對……，
神學家巴克萊在 20 世紀精準地評論著初世代羅馬社會：
「驚人的富有，也是驚人的饑渴」，
而富裕的羅馬社會，鮮有顯貴富人，願意關心這樣的巷弄中的人們吧

卡納雷究區

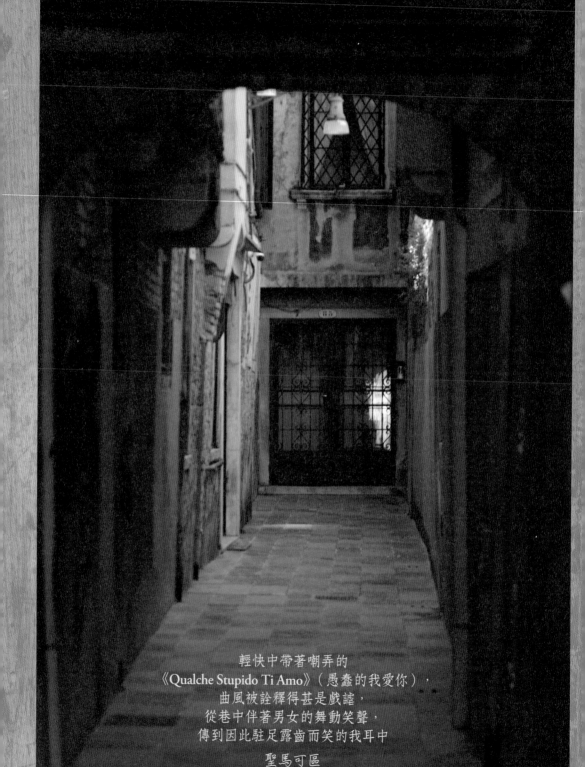

輕快中帶著嘲弄的
《Qualche Stupido Ti Amo》（愚蠢的我愛你），
曲風被詮釋得甚是戲謔，
從巷中伴著男女的舞動笑聲，
傳到因此駐足露齒而笑的我耳中

聖馬可區

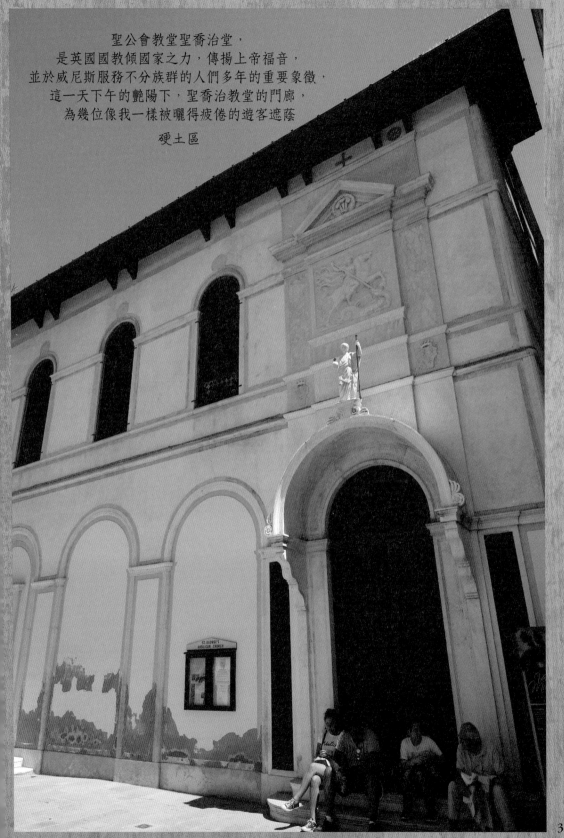

聖公會教堂聖喬治堂，
是英國國教傾國家之力，傳揚上帝福音，
並於威尼斯服務不分族群的人們多年的重要象徵，
這一天下午的艷陽下，聖喬治教堂的門廊，
為幾位像我一樣被曬得疲倦的遊客遮蔭

硬土區

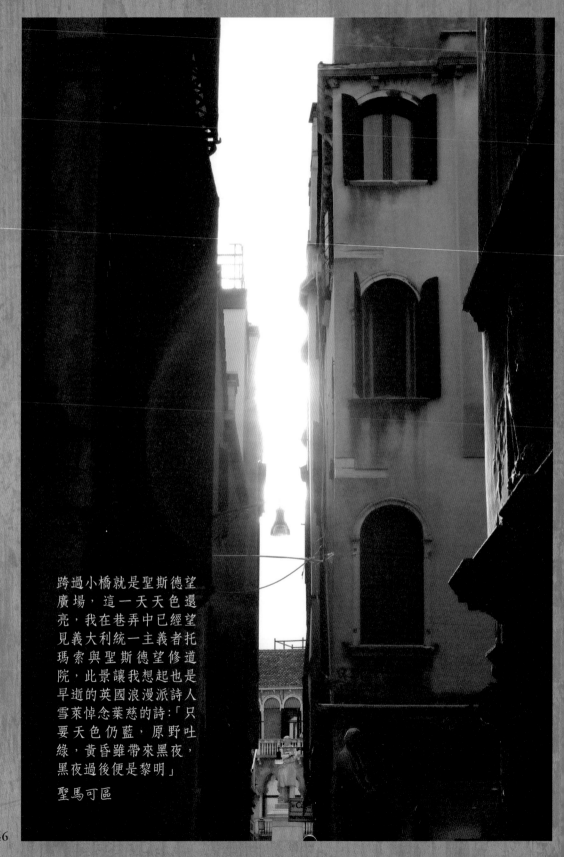

跨過小橋就是聖斯德望
廣場，這一天天色還
亮，我在巷弄中已經望
見義大利統一主義者托
瑪索與聖斯德望修道
院，此景讓我想起也是
早逝的英國浪漫派詩人
雪萊悼念葉慈的詩：「只
要天色仍藍，原野吐
綠，黃昏雖帶來黑夜，
黑夜過後便是黎明」
聖馬可區

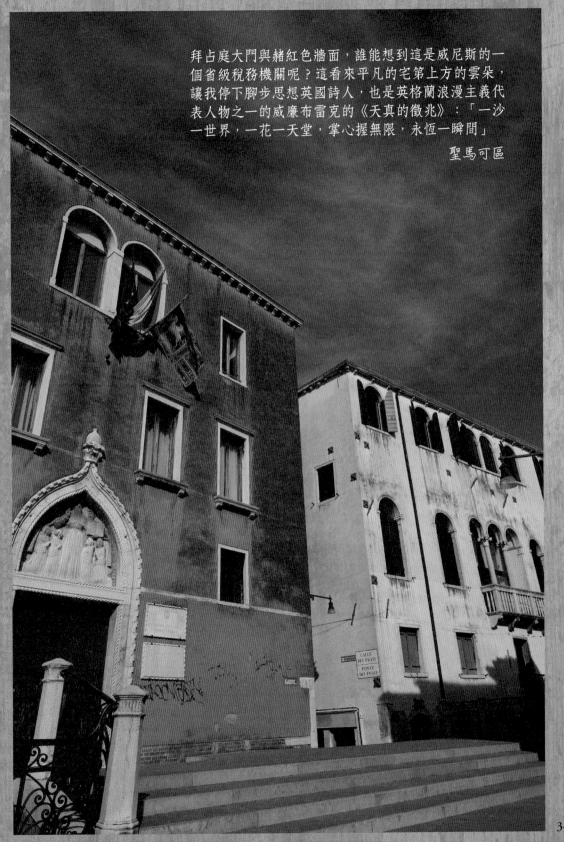

拜占庭大門與赭紅色牆面，誰能想到這是威尼斯的一個省級稅務機關呢？這看來平凡的宅第上方的雲朵，讓我停下腳步思想英國詩人，也是英格蘭浪漫主義代表人物之一的威廉布雷克的《天真的徵兆》：「一沙一世界，一花一天堂，掌心握無限，永恆一瞬間」

聖馬可區

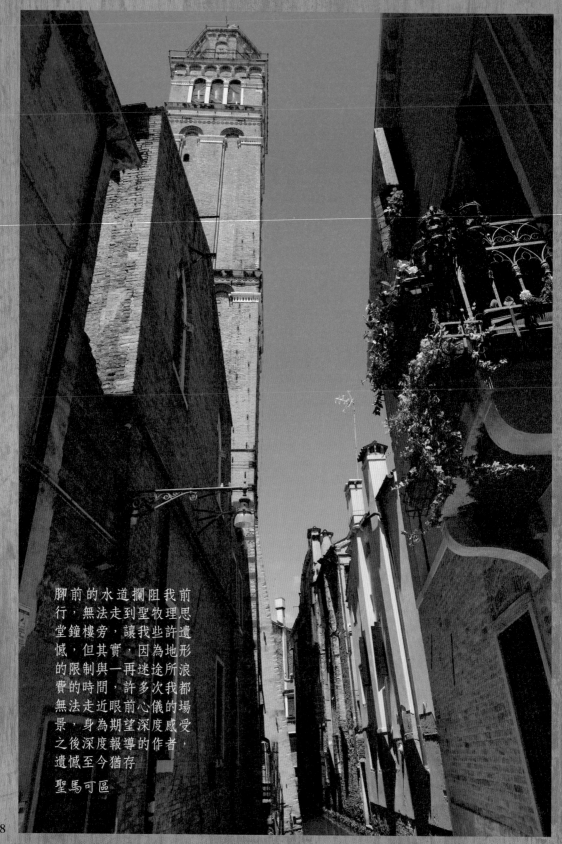

腳前的水道攔阻我前
行，無法走到聖牧理思
堂鐘樓旁，讓我些許遺
憾，但其實，因為地形
的限制與一再迷途所浪
費的時間，許多次我都
無法走近眼前心儀的場
景，身為期望深度感受
之後深度報導的作者，
遺憾至今猶存

聖馬可區

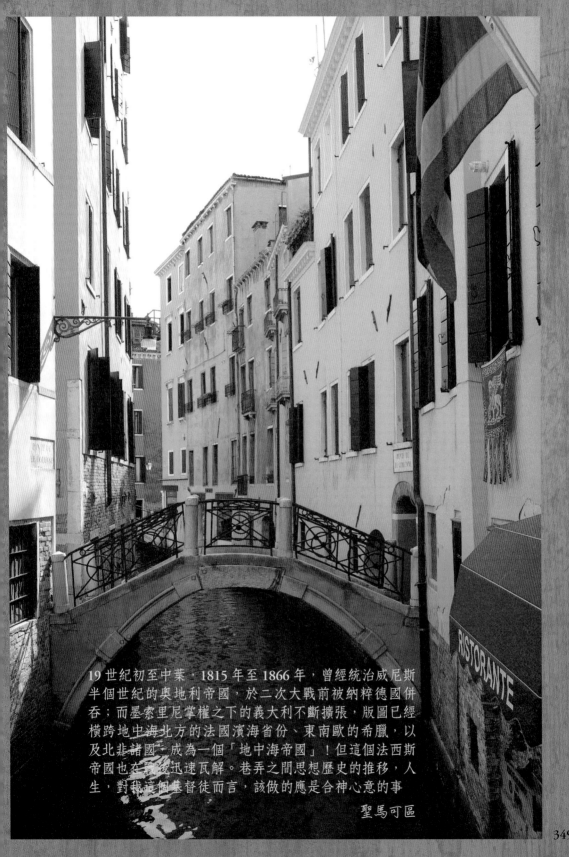

19 世紀初至中葉，1815 年至 1866 年，曾經統治威尼斯半個世紀的奧地利帝國，於二次大戰前被納粹德國併吞；而墨索里尼掌權之下的義大利不斷擴張，版圖已經橫跨地中海北方的法國濱海省份、東南歐的希臘，以及北非諸國，成為一個「地中海帝國」！但這個法西斯帝國也在戰後迅速瓦解。巷弄之間思想歷史的推移，人生，對我這個基督徒而言，該做的應是合神心意的事

聖馬可區

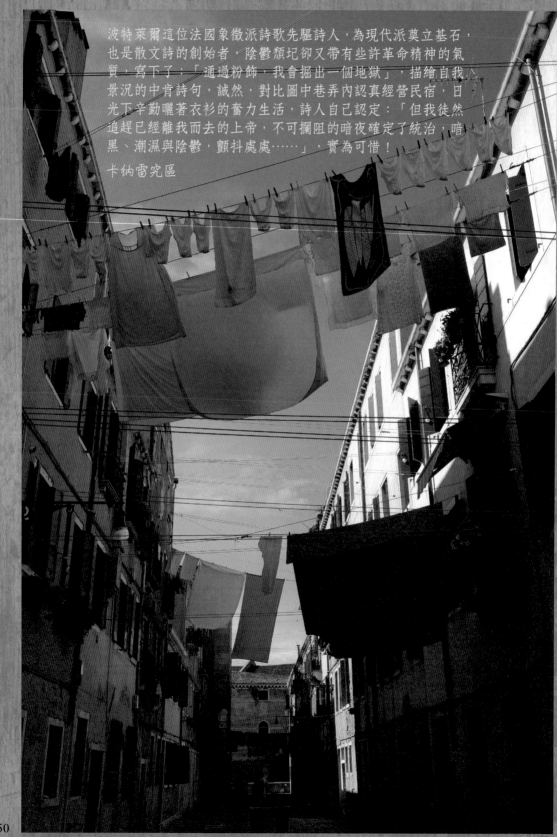

波特萊爾這位法國象徵派詩歌先驅詩人，為現代派奠立基石，
也是散文詩的創始者，陰鬱頹圮卻又帶有些許革命精神的氣
質，寫下了：「通過粉飾，我會掘出一個地獄」，描繪自我
景況的中肯詩句，誠然，對比圖中巷弄內認真經營民宿，日
光下辛勤曬著衣衫的奮力生活，詩人自己認定：「但我徒然
追趕已經離我而去的上帝，不可攔阻的暗夜確定了統治，暗
黑、潮濕與陰鬱，顫抖處處⋯⋯」，實為可惜！

卡納雷究區

羅伯特白朗寧這麼描寫著 16 世紀的
瑞士醫師哲學家派里帕斯：
「我若陷入漆黑，那僅是片刻，我將上帝的燈提近胸前，
那光總會衝破黑暗，讓我撥雲見日」。
羅伯特白朗寧的夫人伊莉莎白白朗寧則是寫著：
「我的靈魂能攀到的最頂點，我愛你，
宛若漆黑之中感受了生命的終點與上帝的恩慈。
我愛你，是在日光和燭焰之下，最最基本的需要」。
這個隧道巷弄盡頭水道的亮光，
則讓我敢於向前一探究竟

聖馬可區

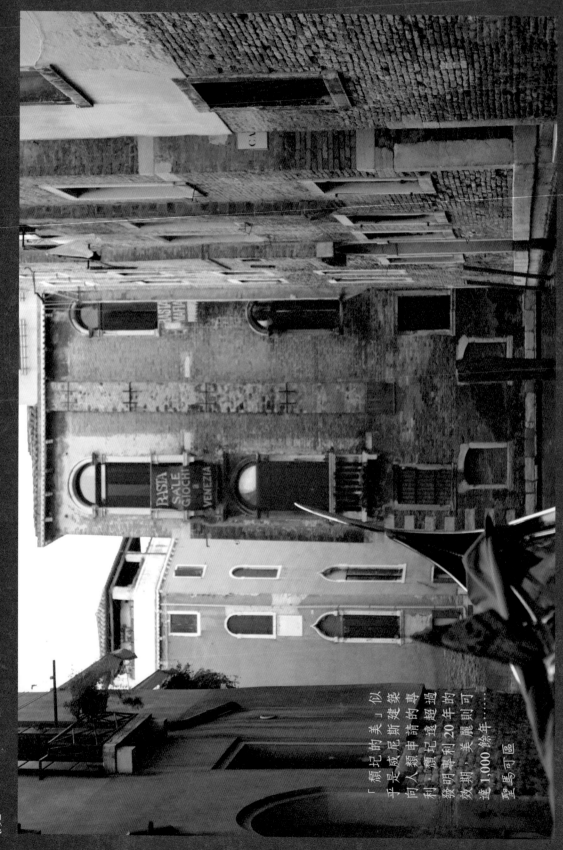

「類把『美』的似
乎是威尼斯建築尊
向人類申請的超過
利；類把早遠 20 年的
發明專期，美麗則可
效達 1,000 餘年……

聖馬可區

聖安佐洛廣場充滿朝氣地迎接這一個藍藍天旭日，
像是也擁有著威廉布雷克，
所竭力著卻終究至臨終仍未能完成的但丁《神曲》插畫中，
最光明的那一幅

聖馬可區

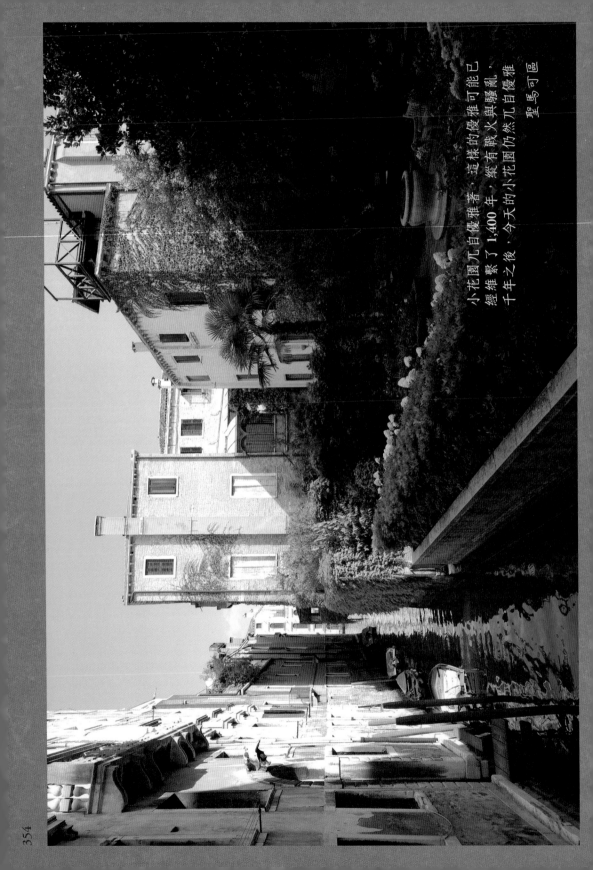

小花園亦自優雅者，這樣的優雅可能已經維繫了 1,400 年，縱有戰火與騷亂，千年之後，今天的小花園仍然亦自優雅

聖馬可區

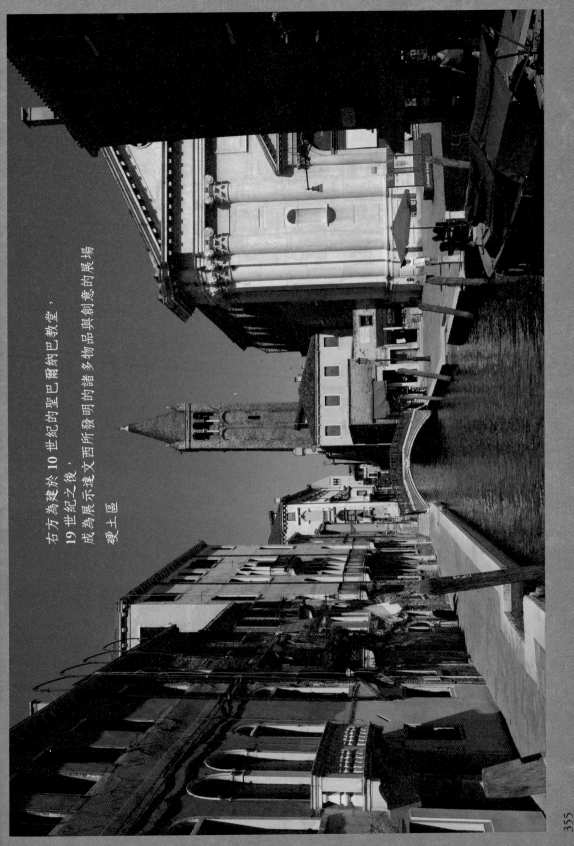

右方為建於 10 世紀的聖巴巴納柏巴教堂，
19 世紀之後，
成為展示達文西所發明的諸多物品與創意的展場
硬土區

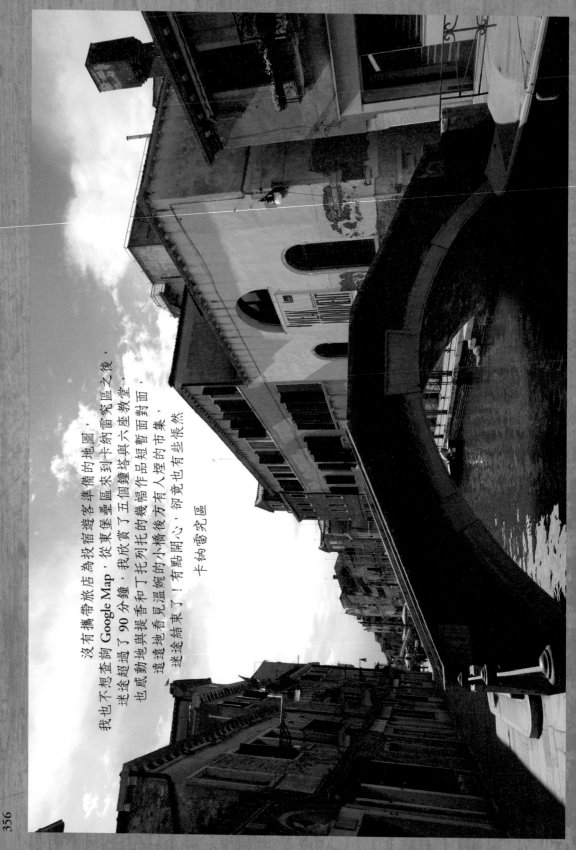

沒有攜帶旅店為投宿遊客準備的地圖，
我也不想查詢 Google Map，從東堡壘區來到卡納雷究區之後，
迷迷糊糊走過了 90 分鐘，我欣賞了五個鐘塔與六座教堂，
也感動地與提香和丁托列托的幾幅作品短暫面對面，
遠遠地看見溫婉的小橋後方有人煙的市集，
迷迷結束了！有點開心，卻竟也有些悵然

卡納雷究區

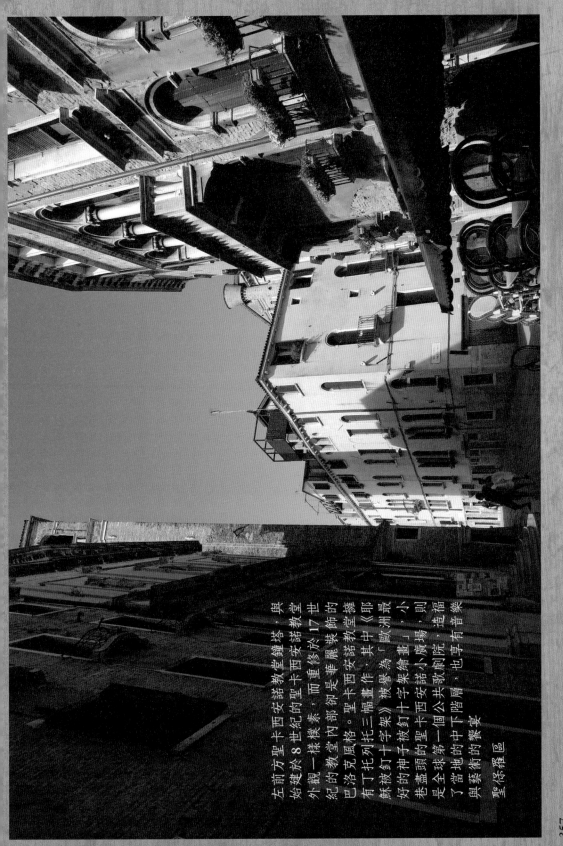

左前方聖卡西安諾教堂鐘塔，與始建於8世紀的聖卡西安諾教堂外觀一樣素，而重修於17世紀的教堂內部卻是華麗裝飾的巴洛克風格。聖卡西安諾教堂有丁托列托《釘十字架》被譽為「歐洲最好的神子被釘十字架繪畫」，是全球第一個公共歌劇院，造福了當地的中下階層，也享有音樂與藝術的饗宴

聖保羅羅區

357

中央的建築是義大利中央神職人員支持研究所（ICSC），由羅馬天主教廷與義大利政府共同協議設立

硬土區

358

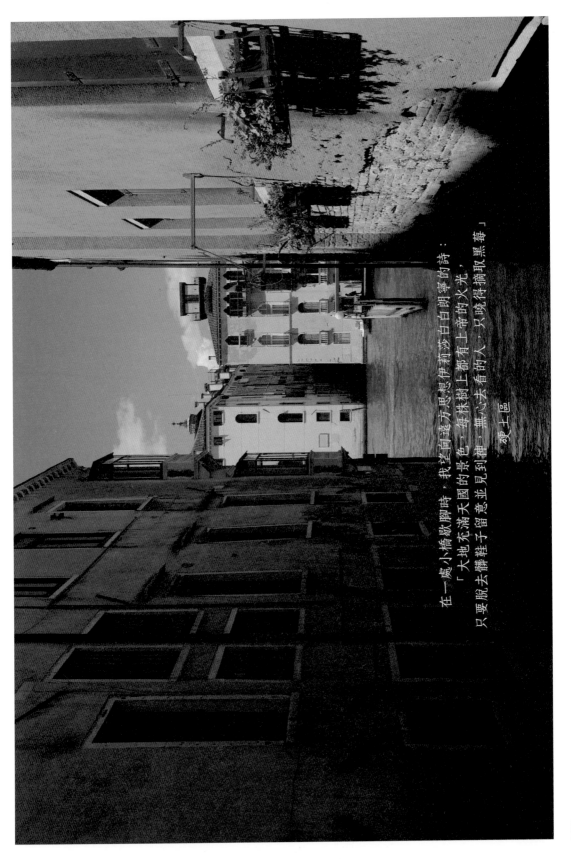

在一處小橋歇腳時，我望向遠方思伊莉莎白朋寧的詩：

「大地充滿天國的景色，每株樹上都有上帝的火光，

只要脫去髒鞋子留意到神，只曉得摘取黑莓的人，無心去看的人。」

硬土區

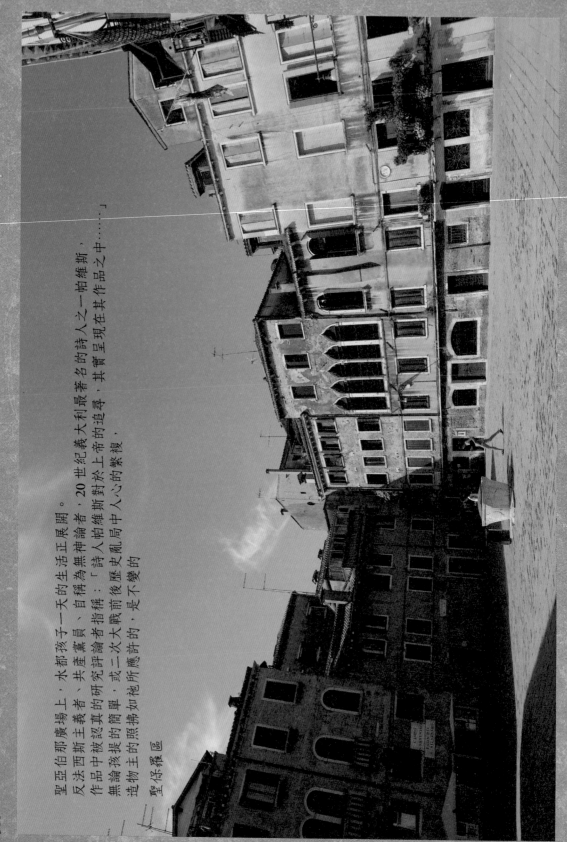

聖愛伯納廣場上，水都孩子一天的生活正展開。

反法西斯主義、共產黨員、無神論者，20世紀義大利最著名的詩人之一帕維斯，自稱為評論者指稱者：「詩人帕維斯對於上帝的追尋，其實呈現在其作品之中……」

作品中被提到的研究真的簡單，或二次大戰前後歷史亂局中人心的繁複，

無論孩子提的照撫如祂所應許的，造物主的照撫如祂所應許的，是不變的

聖保羅區

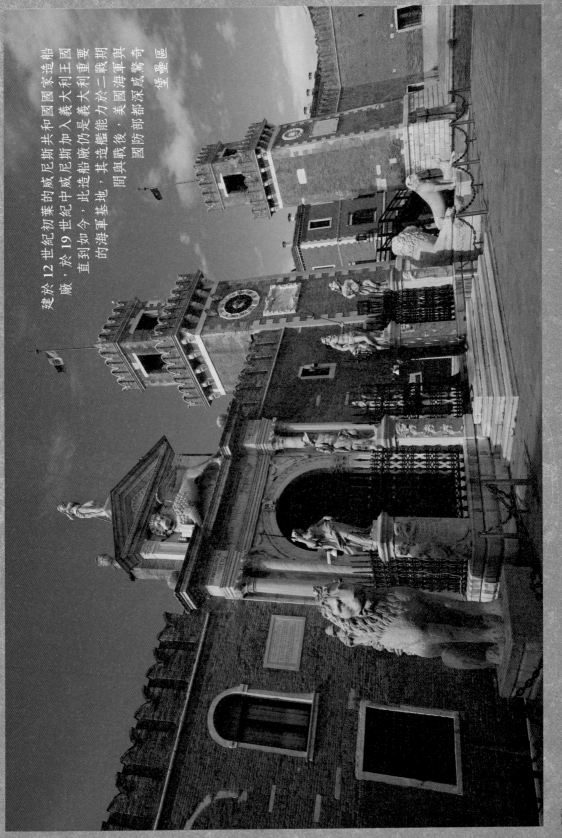

建於 12 世紀初葉的威尼斯共和國國家造船廠，於 19 世紀中威尼斯加入義大利王國，直到如今，此造船廠仍是義大利重要的海軍基地，其造艦能力於二戰期間與戰後，美國海軍與國防部都深感驚奇與堡壘區

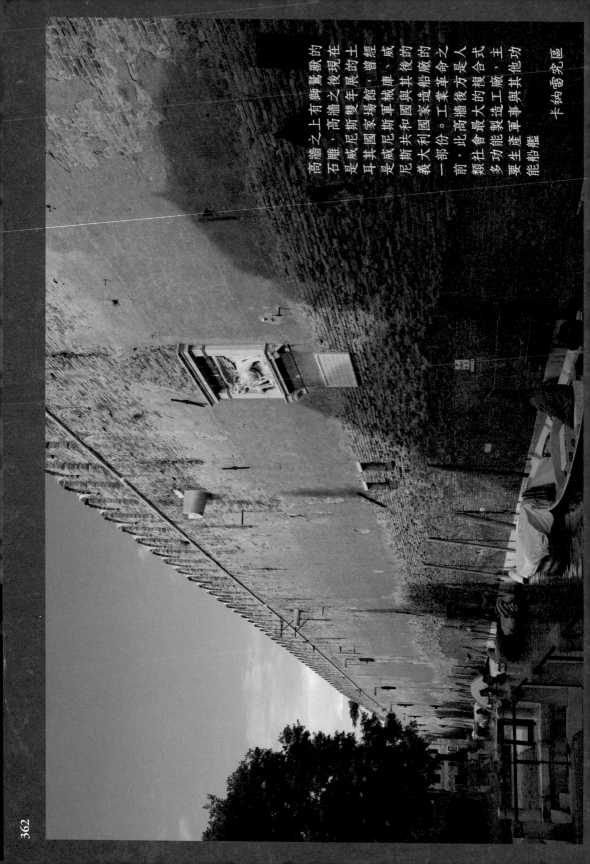

高牆之上有衛鷲獸的
石雕，高牆之後呈現在
是威尼斯雙年展的土
耳其國家展場館，曾經
是威尼斯和國家的威
尼斯共和國與其後的
義大利國家造船廠的
一部份。工業革命之
前，此高牆後方是人
類社會最大的複合式
多功能製造工廠，主
要生產軍事與其他功
能船艦　　　　卡納雷究區

362

提埃波羅之所以被稱為「光線詩人」，不僅與他的作品中擅長呈現的粉色系柔光與光輝有關，我想，尼斯與光更有關。威尼斯藝術家自幼的這位成尼斯生活有一關。這樣的轉角都會天中的許多時刻積累經歷亞經驗不同的光影，當然陶薰陶了學習中的畫家卡納密克區

Silhouette

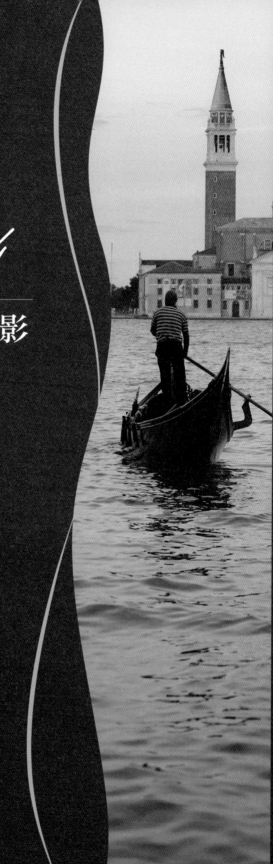

4

翦 影

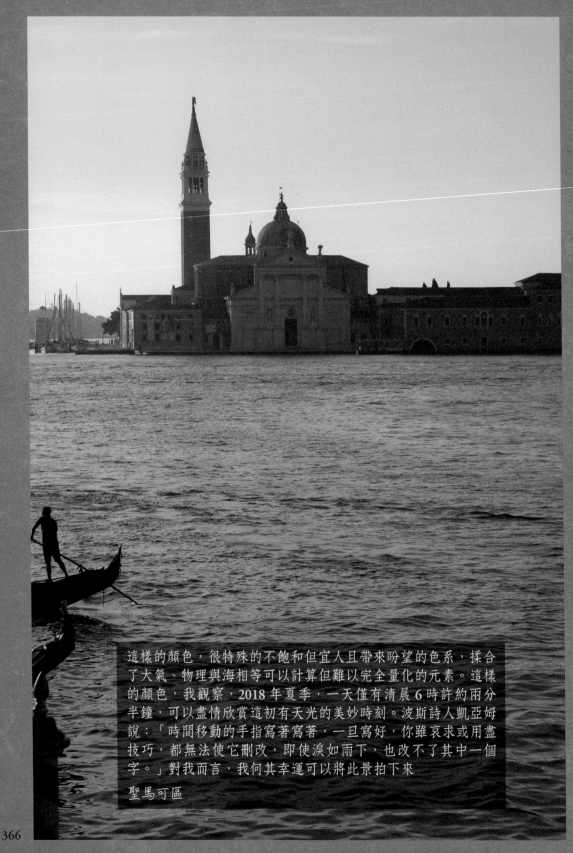

這樣的顏色，很特殊的不飽和但宜人且帶來盼望的色系，揉合了大氣、物理與海相等可以計算但難以完全量化的元素。這樣的顏色，我觀察，2018 年夏季，一天僅有清晨 6 時許約兩分半鐘，可以盡情欣賞這初有天光的美妙時刻。波斯詩人凱亞姆說：「時間移動的手指寫著寫著，一旦寫好，你雖哀求或用盡技巧，都無法使它刪改，即使淚如雨下，也改不了其中一個字。」對我而言，我何其幸運可以將此景拍下來

聖馬可區

這樣的顏色披上大運河之後僅數分鐘，水道就要開始繁忙了！
我想起文藝復興時期威尼斯畫派三傑之一的委羅內塞，
曾經為圖中左方的聖喬治馬奇雷教堂繪了十公尺寬的大幅《迦拿的婚宴》，
描述耶穌所行第一個「變水為酒」的神蹟，
畫中歡宴喜慶上的 100 多位人物，
其中就幽默地有威尼斯畫派三傑提香、丁托列托和委羅內塞自己。
離開威尼斯後兩個月，我在巴黎羅浮宮中欣賞了這幅《迦拿的婚宴》真跡，
它在拿破崙統治時期攜來巴黎，
從此離開了聖喬治馬奇雷教堂而定居羅浮宮中，超過 200 年

聖馬可區

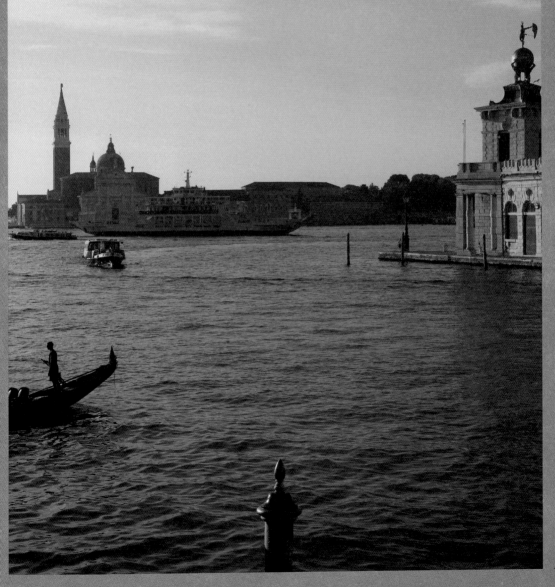

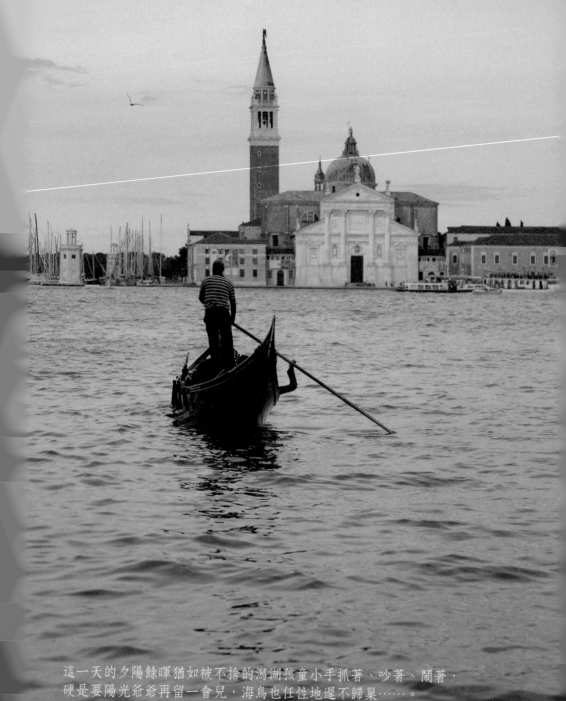

這一天的夕陽餘暉猶如被不捨的潟湖孩童小手抓著、吵著、鬧著，
硬是要陽光爺爺再留一會兒，海鳥也任性地遲不歸巢……。
我其實站在離此景不遠的舊提也波洛府邸臨大運河的一樓露台，
漲潮的浪花規律淘氣地拍打我的足踝，拍完這一幕的幾張系列照之後，
觀景窗內觀景窗外美景惱人，我由衷感謝上帝，足弓濕透了，眼角也很濕潤

聖馬可區

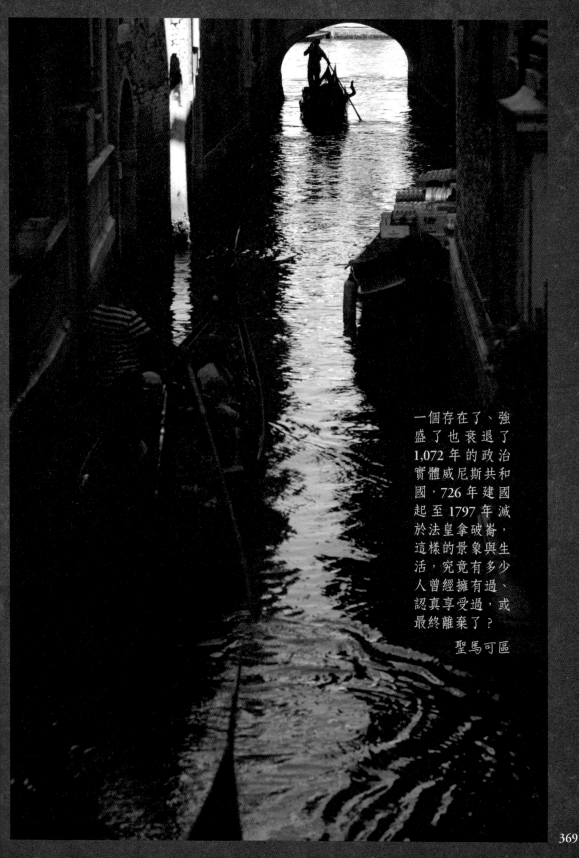

一個存在了、強
盛了也衰退了
1,072 年 的 政 治
實體威尼斯共和
國，726 年 建 國
起 至 1797 年 滅
於法皇拿破崙，
這 樣 的 景 象 與 生
活，究 竟 有 多 少
人 曾 經 擁 有 過、
認真享受過，或
最 終 離 棄 了？

聖馬可區

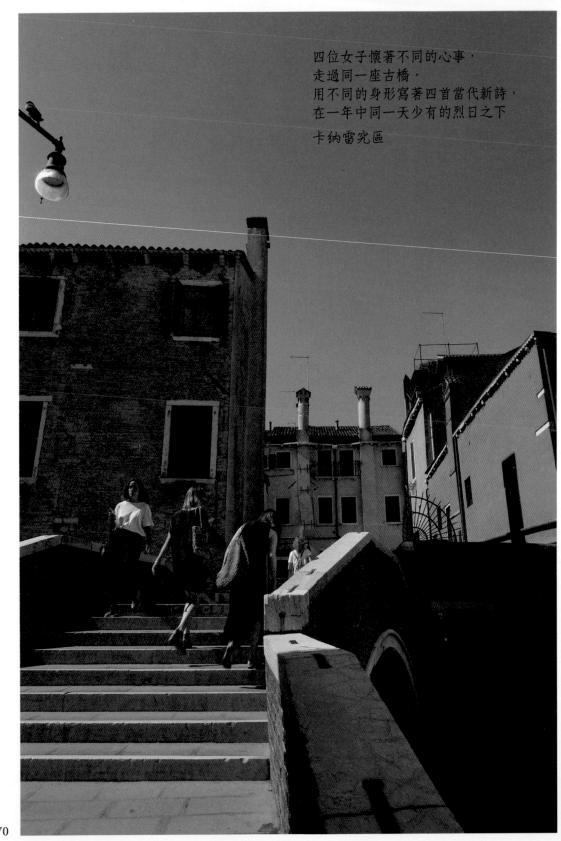

四位女子懷著不同的心事，
走過同一座古橋，
用不同的身形寫著四首當代新詩，
在一年中同一天少有的烈日之下

卡納雷究區

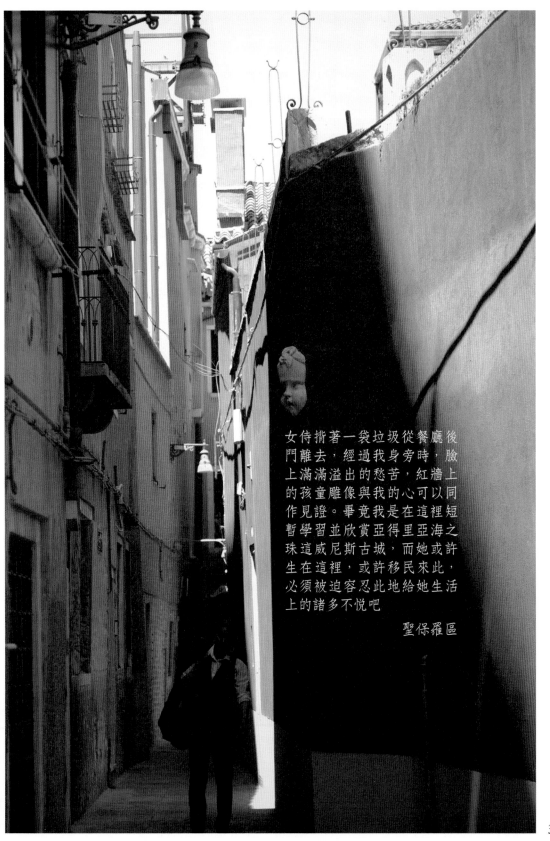

女侍揹著一袋垃圾從餐廳後門離去，經過我身旁時，臉上滿滿溢出的愁苦，紅牆上的孩童雕像與我的心可以同作見證。畢竟我是在這裡短暫學習並欣賞亞得里亞海之珠這威尼斯古城，而她或許生在這裡，或許移民來此，必須被迫容忍此地給她生活上的諸多不悅吧

聖保羅區

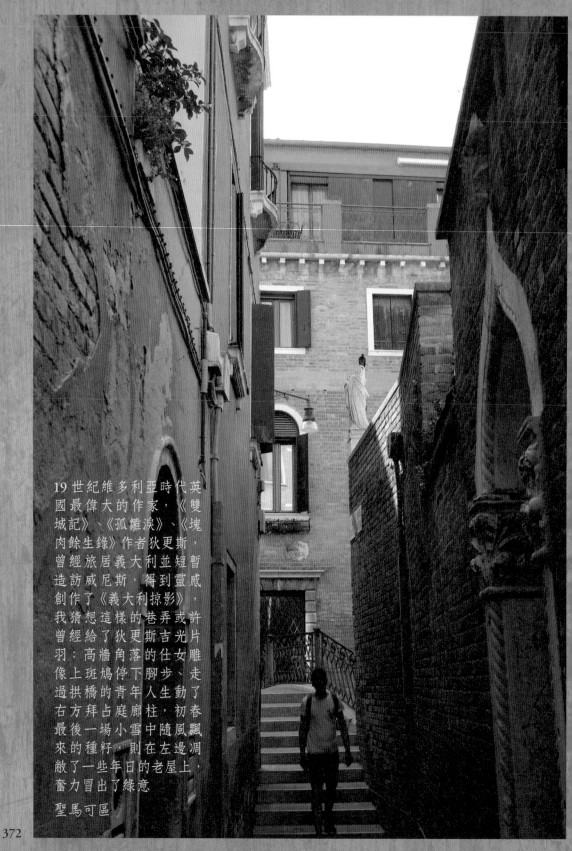

19世紀維多利亞時代英國最偉大的作家，《雙城記》、《孤雛淚》、《塊肉餘生錄》作者狄更斯，曾經旅居義大利並短暫造訪威尼斯，得到靈感創作了《義大利掠影》，我猜想這樣的巷弄或許曾經給了狄更斯吉光片羽：高牆角落的仕女雕像上斑鳩停下腳步、走過拱橋的青年人生動了右方拜占庭廊柱，初春最後一場小雪中隨風飄來的種籽，則在左邊凋敝了一些年日的老屋上，奮力冒出了綠意

聖馬可區

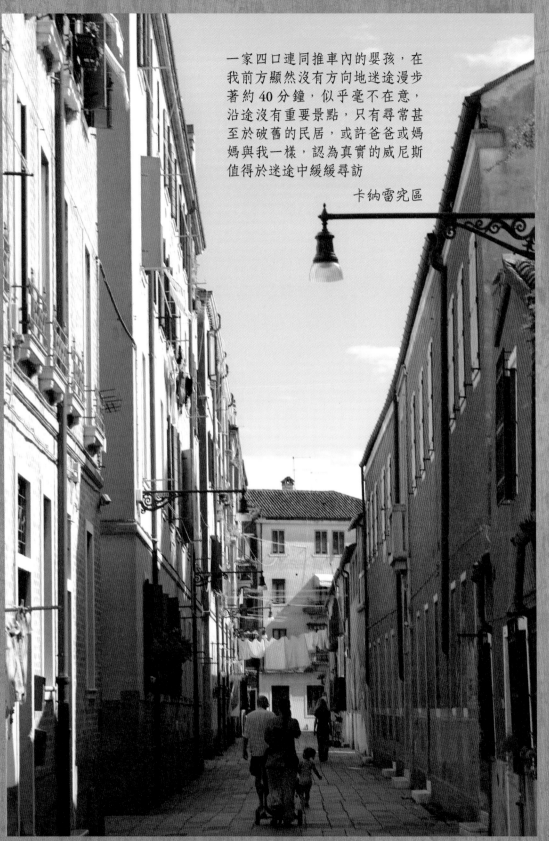

一家四口連同推車內的嬰孩，在我前方顯然沒有方向地迷途漫步著約 40 分鐘，似乎毫不在意，沿途沒有重要景點，只有尋常甚至於破舊的民居，或許爸爸或媽媽與我一樣，認為真實的威尼斯值得於迷途中緩緩尋訪

卡納雷究區

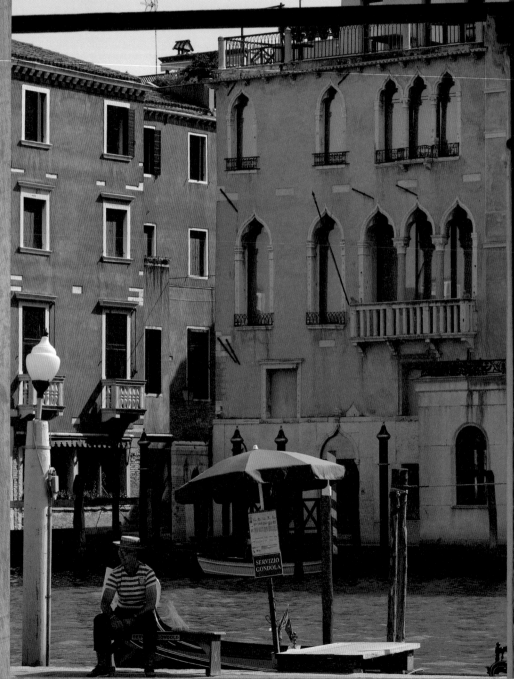

午後在聖保羅區一處斯塔席歐等候載客的一位 gondolier，
他似乎對於今天遊客的稀少感到憂慮，
憂慮很深，讓我遠遠地就意識到了……

聖保羅區

374

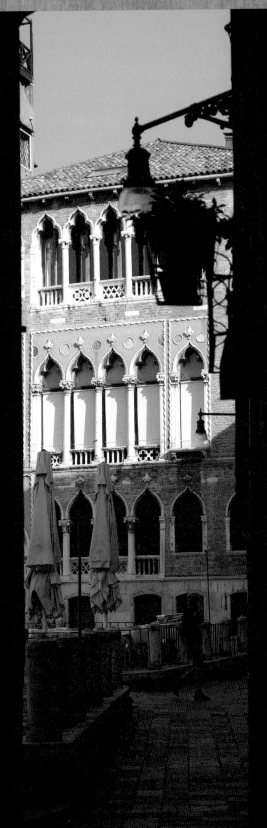

18世紀蘇格蘭詩人伯恩斯依據當地父老口述所寫下的《友誼地久天長》詩歌,於我即將步出這一段黝黑的小巷時,詩歌音樂輕聲播放著⋯⋯,也許是一個思鄉的蘇格蘭高地青年於威尼斯此地大學攻讀學位,正在寫一篇蘇格蘭故鄉詩歌的期末報告⋯⋯

聖馬可區

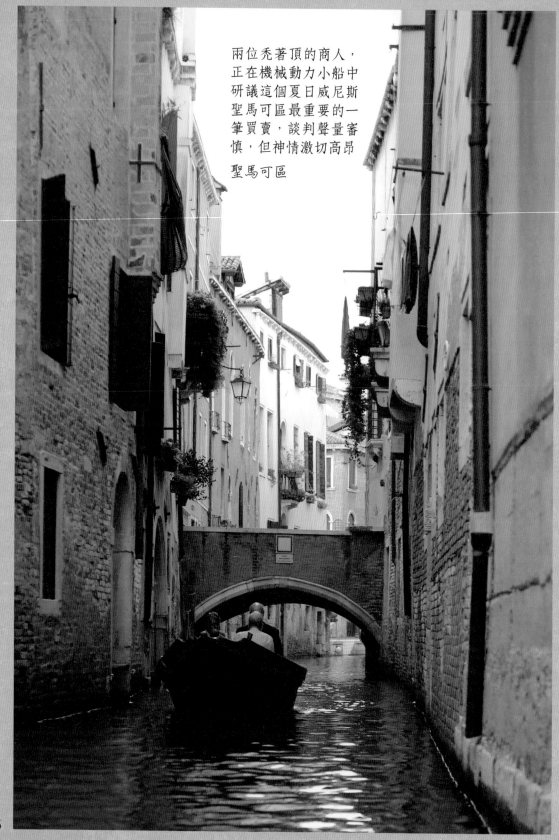

兩位禿著頂的商人，
正在機械動力小船中
研議這個夏日威尼斯
聖馬可區最重要的一
筆買賣，談判聲量審
慎，但神情激切高昂

聖馬可區

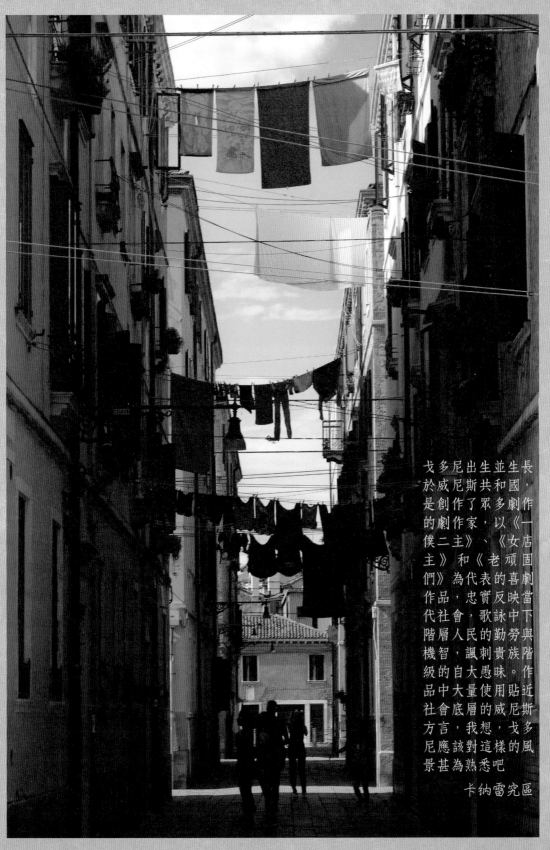

戈多尼出生並生長
於威尼斯共和國，
是創作了眾多劇作
的劇作家，以《一
僕二主》、《女店
主》和《老頑固
們》為代表的喜劇
作品，忠實反映當
代社會，歌詠中下
階層人民的勤勞與
機智，諷刺貴族階
級的自大愚昧。作
品中大量使用貼近
社會底層的威尼斯
方言，我想，戈多
尼應該對這樣的風
景甚為熟悉吧

卡納雷究區

377

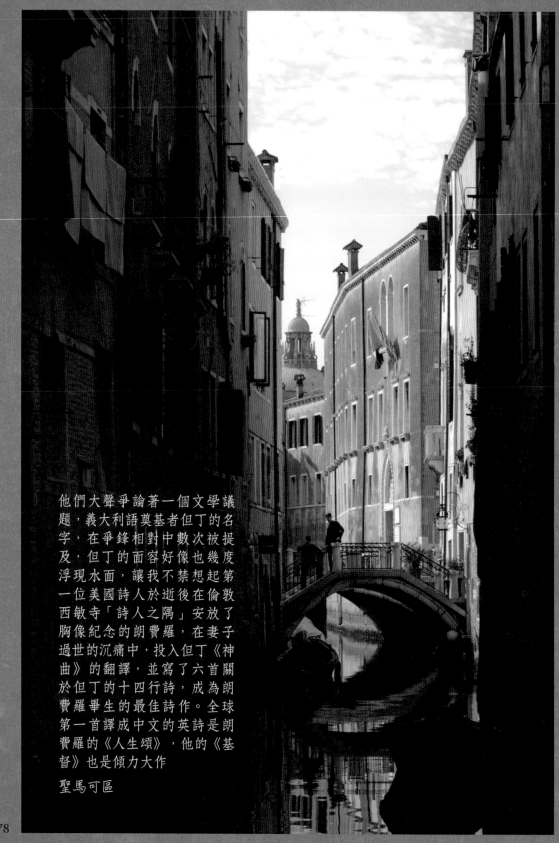

他們大聲爭論著一個文學議題，義大利語奠基者但丁的名字，在爭鋒相對中數次被提及，但丁的面容好像也幾度浮現水面，讓我不禁想起第一位美國詩人於逝後在倫敦西敏寺「詩人之隅」安放了胸像紀念的朗費羅，在妻子過世的沉痛中，投入但丁《神曲》的翻譯，並寫了六首關於但丁的十四行詩，成為朗費羅畢生的最佳詩作。全球第一首譯成中文的英詩是朗費羅的《人生頌》，他的《基督》也是傾力大作

聖馬可區

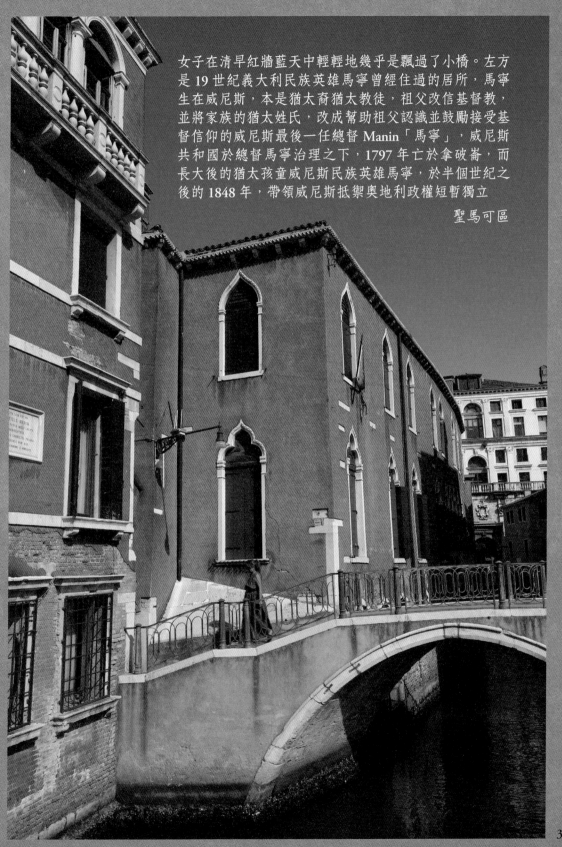

女子在清早紅牆藍天中輕輕地幾乎是飄過了小橋。左方是 19 世紀義大利民族英雄馬寧曾經住過的居所，馬寧生在威尼斯，本是猶太裔猶太教徒，祖父改信基督教，並將家族的猶太姓氏，改成幫助祖父認識並鼓勵接受基督信仰的威尼斯最後一任總督 Manin「馬寧」，威尼斯共和國於總督馬寧治理之下，1797 年亡於拿破崙，而長大後的猶太孩童威尼斯民族英雄馬寧，於半個世紀之後的 1848 年，帶領威尼斯抵禦奧地利政權短暫獨立

聖馬可區

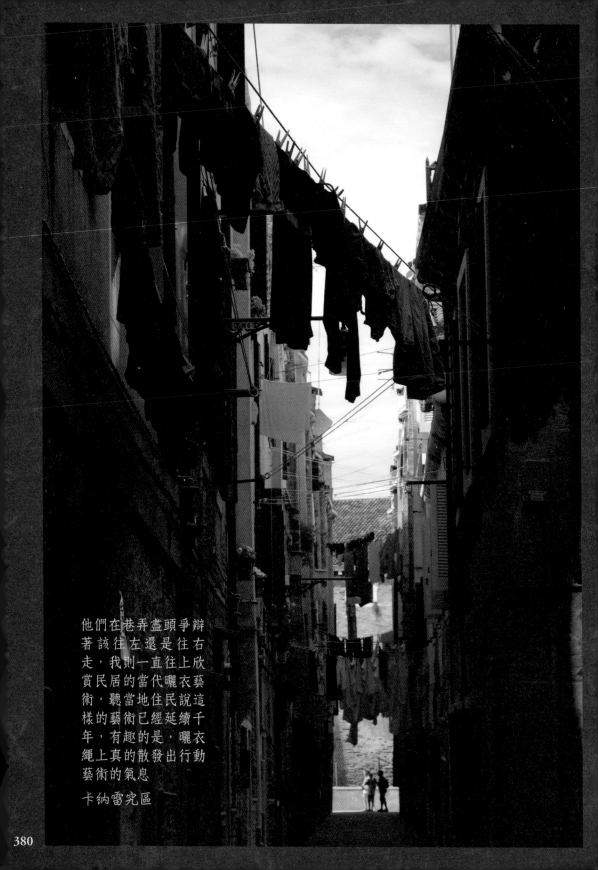

他們在巷弄盡頭爭辯
著該往左還是往右
走，我則一直往上欣
賞民居的當代曬衣藝
術，聽當地住民說這
樣的藝術已經延續千
年，有趣的是，曬衣
繩上真的散發出行動
藝術的氣息

卡納雷究區

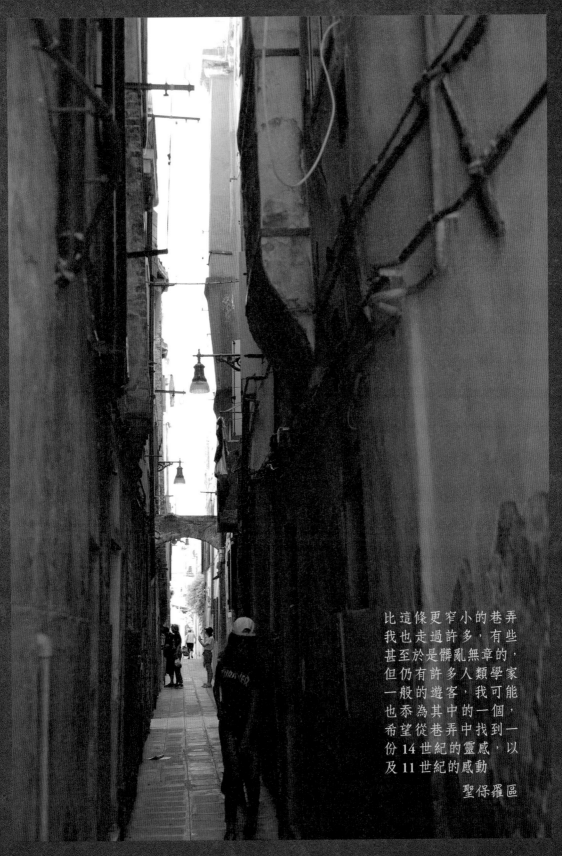

比這條更窄小的巷弄
我也走過許多，有些
甚至於是髒亂無章的，
但仍有許多人類學家
一般的遊客，我可能
也忝為其中的一個，
希望從巷弄中找到一
份 14 世紀的靈感，以
及 11 世紀的感動

聖保羅區

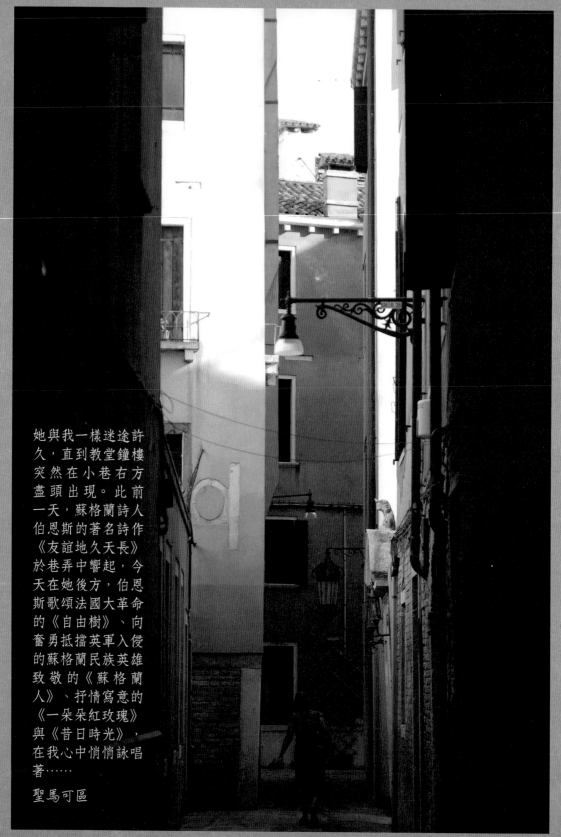

她與我一樣迷途許
久，直到教堂鐘樓
突然在小巷右方
盡頭出現。此前
一天，蘇格蘭詩人
伯恩斯的著名詩作
《友誼地久天長》
於巷弄中響起，今
天在她後方，伯恩
斯歌頌法國大革命
的《自由樹》、向
奮勇抵擋英軍入侵
的蘇格蘭民族英雄
致敬的《蘇格蘭
人》、抒情寫意的
《一朵朵紅玫瑰》
與《昔日時光》，
在我心中悄悄詠唱
著⋯⋯

聖馬可區

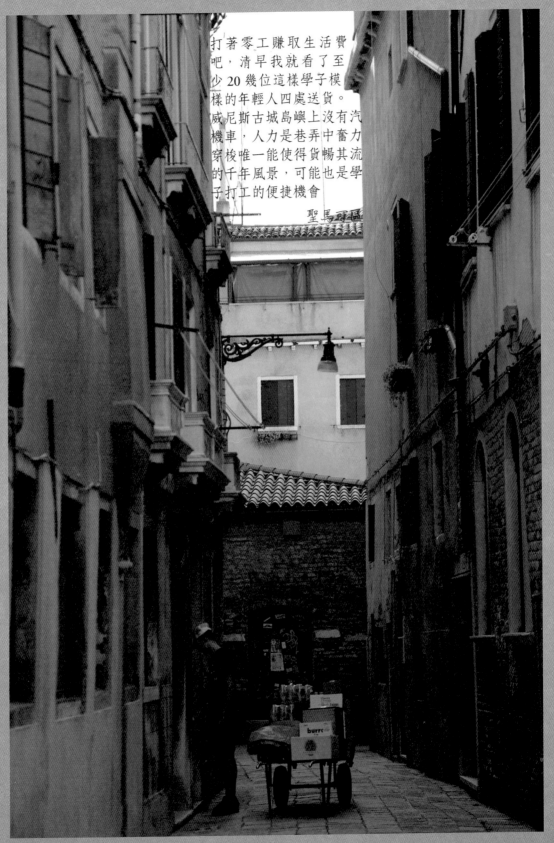

打著零工賺取生活費吧，清早我就看了至少 20 幾位這樣學子模樣的年輕人四處送貨。威尼斯古城島嶼上沒有汽機車，人力是巷弄中奮力穿梭唯一能使得貨暢其流的千年風景，可能也是學子打工的便捷機會

聖馬可區

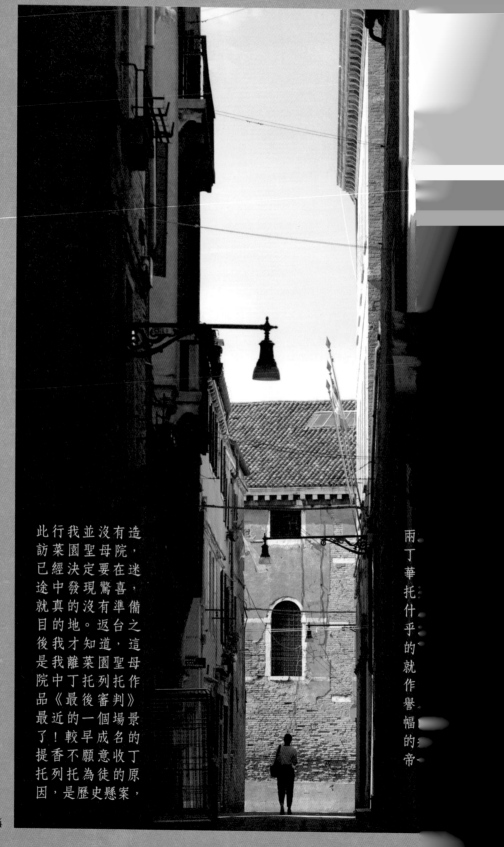

兩丁華托什乎的就作譽幅的帝

此行造訪聖母院，並沒有迷路之喜，有準備之喜，真的沒有目的地。返台後我才知道，這聖母院中丁托列托作品《最後審判》最近的一個場景的原因，是歷史懸案，

此行造訪聖母院，已經決定要在迷途中發現驚喜，就真的沒有目的地。返台後我才知道，這是我離菜園聖母院中丁托列托作品《最後審判》最近的一個了！較早成名的提香不願意收丁列托為徒的原因，是歷史懸案，

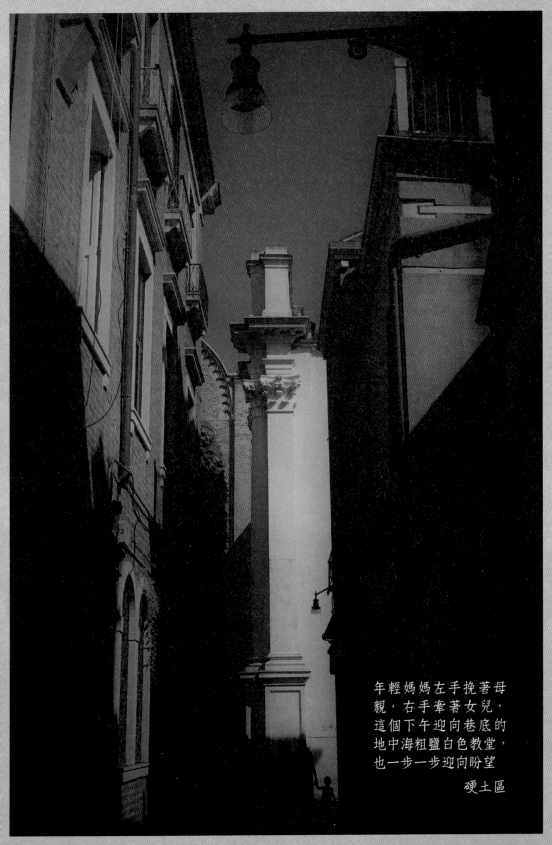

年輕媽媽左手挽著母
親，右手牽著女兒，
這個下午迎向巷底的
地中海粗鹽白色教堂，
也一步一步迎向盼望

硬土區

385

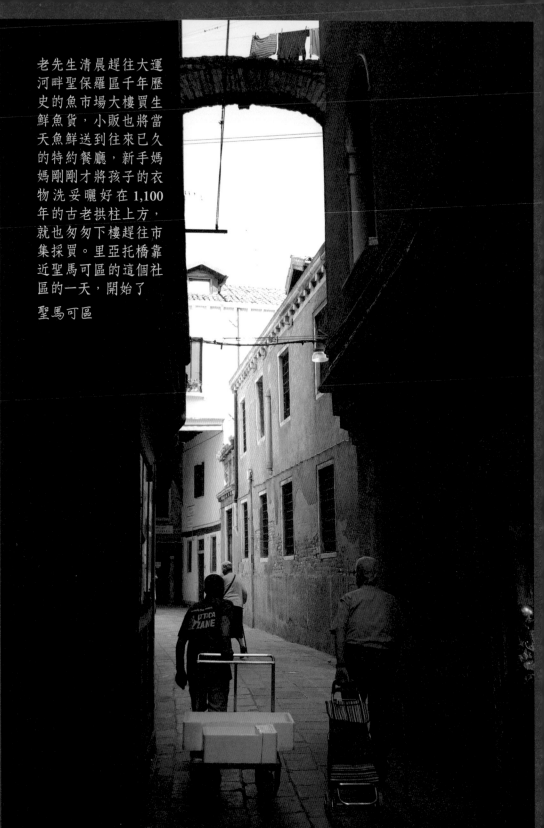

老先生清晨趕往大運河畔聖保羅區千年歷史的魚市場大樓買生鮮魚貨，小販也將當天魚鮮送到往來已久的特約餐廳，新手媽媽剛剛才將孩子的衣物洗妥曬好在 1,100 年的古老拱柱上方，就也匆匆下樓趕往市集採買。里亞托橋靠近聖馬可區的這個社區的一天，開始了

聖馬可區

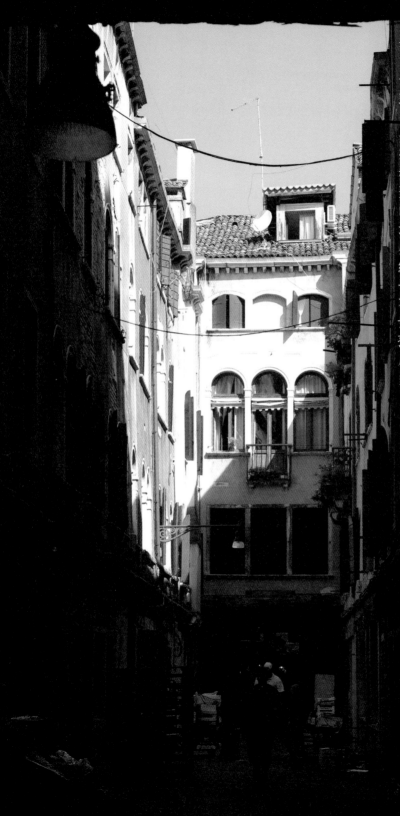

老舊社區的一層公
寓，正要進行裝
修，工人們正在工
頭的帶領下，討論
今天的工作，幾位
先生稀疏零落地哼
著歌劇《浪子的歷
程》。葬在威尼斯
聖米歇爾小島墓園
的俄裔美籍史特拉
汶斯基，以其獨特
美學撼動了 20 世
紀歌劇樂壇的《浪
子的歷程》，看來
不僅風行於上一個
世紀，至今仍然婦
孺皆曉地普及於威
尼斯當代社會的許
多角落

　　　聖保羅區

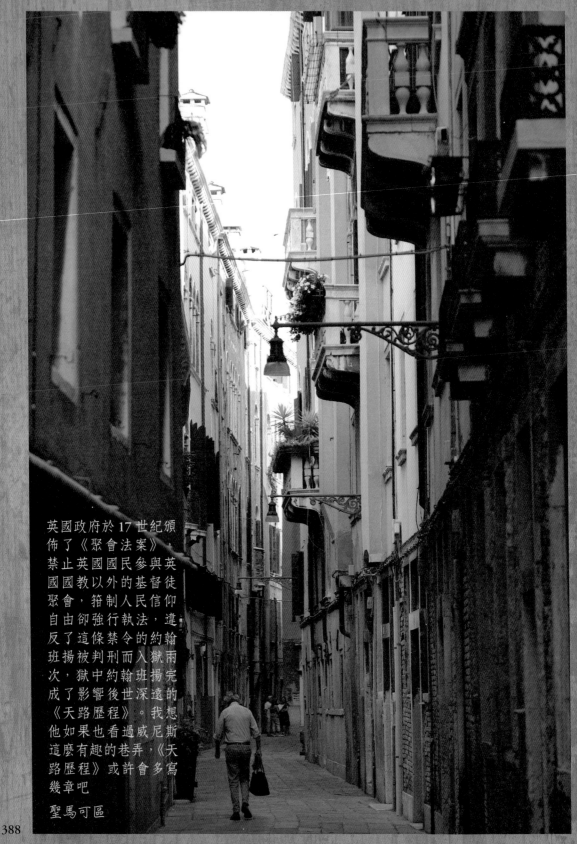

英國政府於17世紀頒
佈了《聚會法案》，
禁止英國國民參與英
國國教以外的基督徒
聚會，箝制人民信仰
自由卻強行執法，違
反了這條禁令的約翰
班揚被判刑而入獄兩
次，獄中約翰班揚完
成了影響後世深遠的
《天路歷程》。我想
他如果也看過威尼斯
這麼有趣的巷弄，《天
路歷程》或許會多寫
幾章吧
聖馬可區

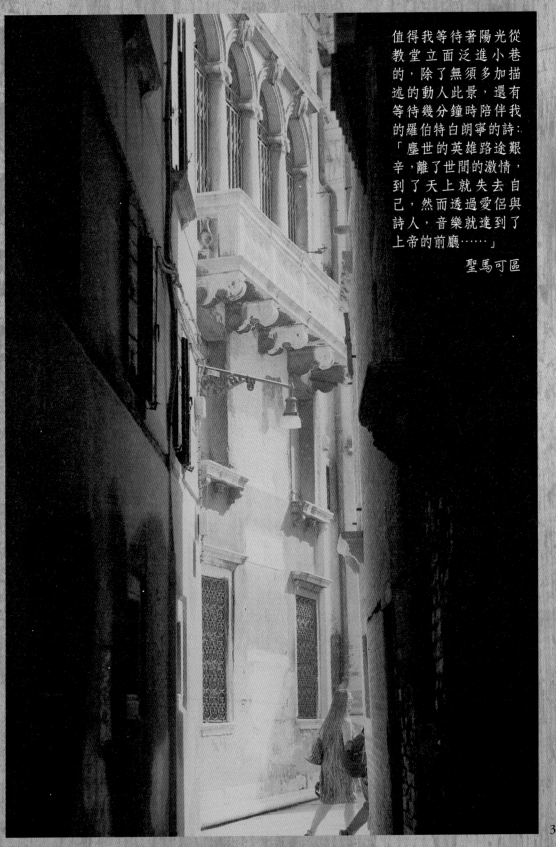

值得我等待著陽光從
教堂立面泛進小巷
的，除了無須多加描
述的動人此景，還有
等待幾分鐘時陪伴我
的羅伯特白朗寧的詩：
「塵世的英雄路途艱
辛，離了世間的激情，
到了天上就失去自
己，然而透過愛侶與
詩人，音樂就達到了
上帝的前廳……」

聖馬可區

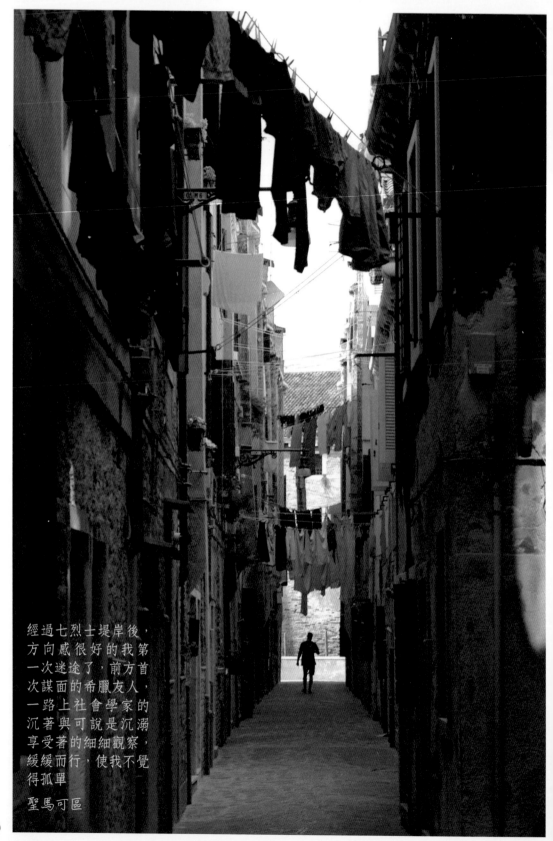

經過七烈士堤岸後，
方向感很好的我第
一次迷途了，前方首
次謀面的希臘友人，
一路上社會學家的
沉著與可說是沉溺
享受著的細細觀察，
緩緩而行，使我不覺
得孤單
聖馬可區

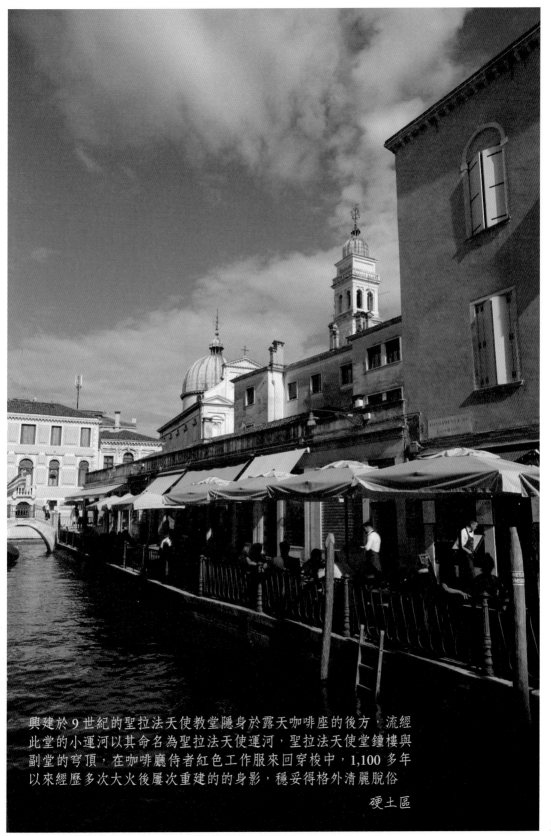

興建於 9 世紀的聖拉法天使教堂隱身於露天咖啡座的後方，流經
此堂的小運河以其命名為聖拉法天使運河，聖拉法天使堂鐘樓與
副堂的穹頂，在咖啡廳侍者紅色工作服來回穿梭中，1,100 多年
以來經歷多次大火後屢次重建的的身影，穩妥得格外清麗脫俗

硬土區

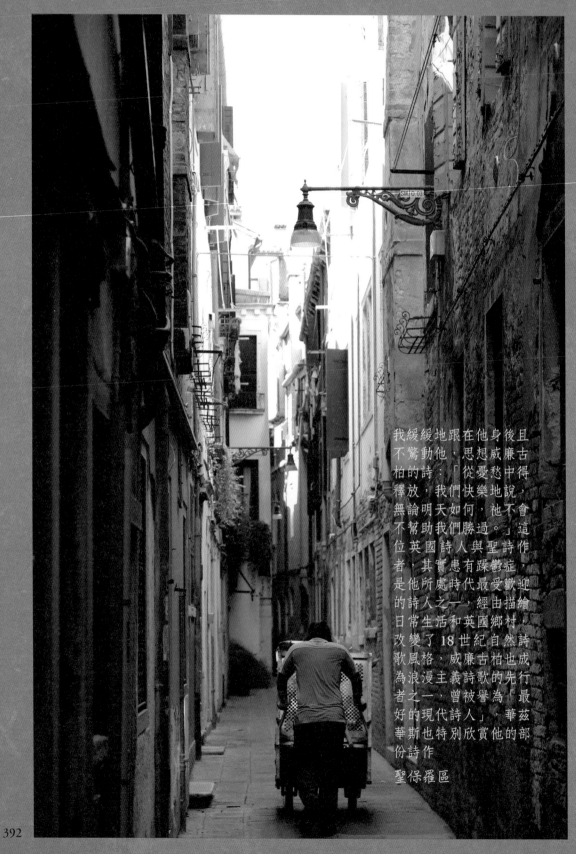

我緩緩地跟在他身後且不驚動他，思想威廉古柏的詩：「從憂愁中得釋放，我們快樂地說，無論明天如何，祂不會不幫助我們勝過。」這位英國詩人與聖詩作者，其實患有躁鬱症，是他所處時代最受歡迎的詩人之一。經由描繪日常生活和英國鄉村，改變了 18 世紀自然詩歌風格，威廉古柏也成為浪漫主義詩歌的先行者之一，曾被譽為「最好的現代詩人」，華茲華斯也特別欣賞他的部份詩作

聖保羅區

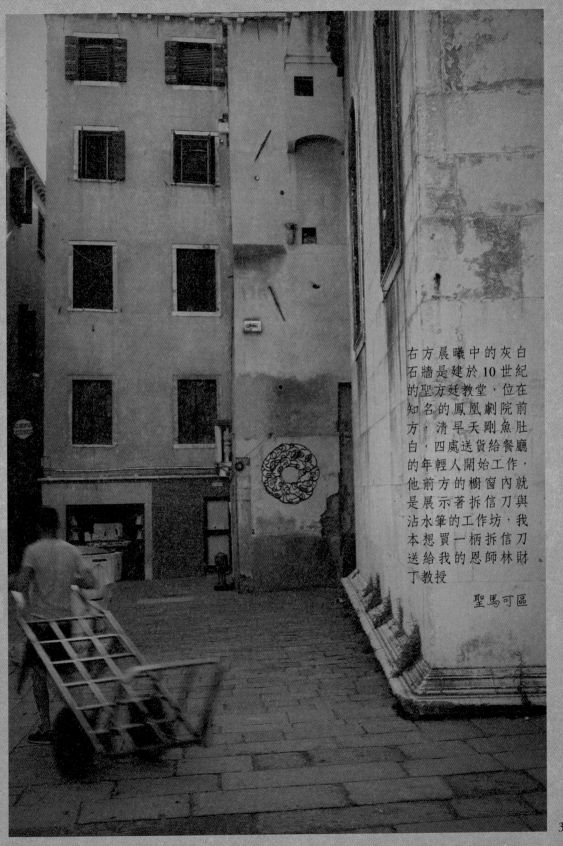

右方晨曦中的灰白
石牆是建於10世紀
的聖方廷教堂，位在
知名的鳳凰劇院前
方，清早天剛魚肚
白，四處送貨給餐廳
的年輕人開始工作，
他前方的櫥窗內就
是展示著拆信刀與
沾水筆的工作坊，我
本想買一柄拆信刀
送給我的恩師林財
丁教授

聖馬可區

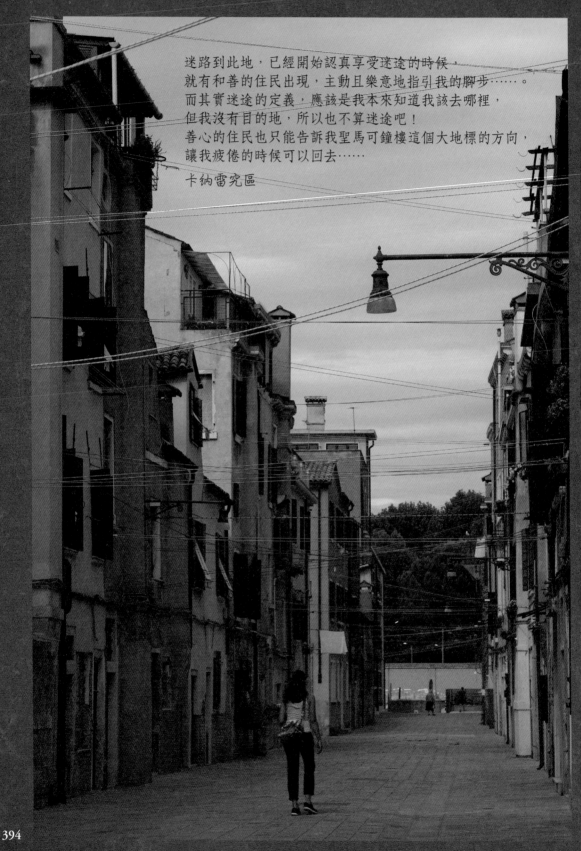

迷路到此地，已經開始認真享受迷途的時候，
就有和善的住民出現，主動且樂意地指引我的腳步……。
而其實迷途的定義，應該是我本來知道我該去哪裡，
但我沒有目的地，所以也不算迷途吧！
善心的住民也只能告訴我聖馬可鐘樓這個大地標的方向，
讓我疲倦的時候可以回去……

卡納雷究區

莎士比亞若有機會來到威尼斯，親自看到這幅景象，我相信《威尼斯商人》劇作中的厚重友誼與聰慧的喜笑吵嘴，或許會更厚重一些，也更歡愉幾分

聖馬可區

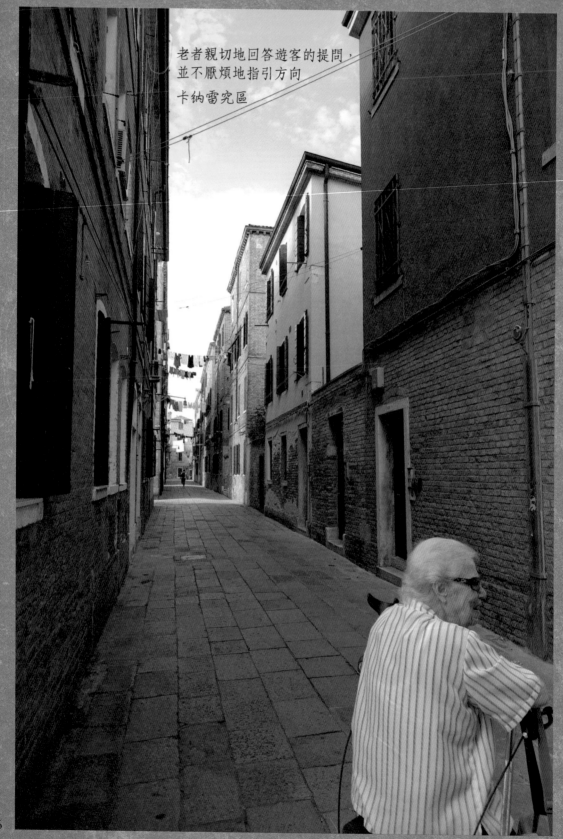

老者親切地回答遊客的提問，
並不厭煩地指引方向

卡納雷究區

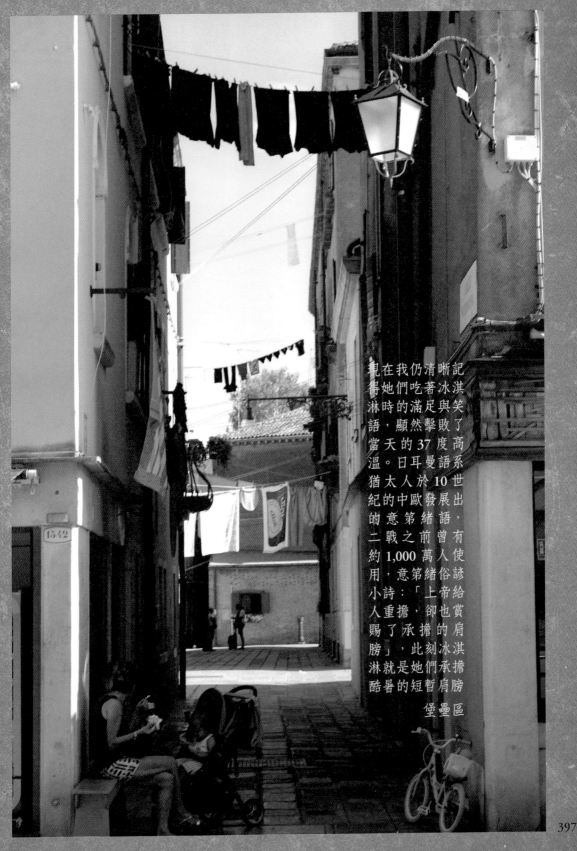

現在我仍清晰記得她們吃著冰淇淋時的滿足與笑語，顯然擊敗了當天的 37 度高溫。日耳曼語系猶太人於 10 世紀的中歐發展出的意第緒語，二戰之前曾有約 1,000 萬人使用，意第緒俗諺小詩：「上帝給人重擔，卻也賞賜了承擔的肩膀」，此刻冰淇淋就是她們承擔酷暑的短暫肩膀

堡壘區

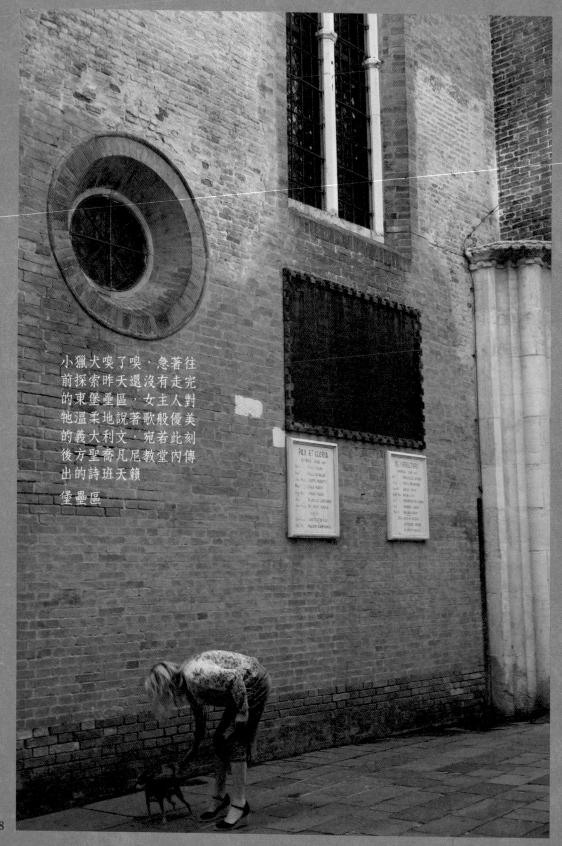

小獵犬嗅了嗅，急著往前探索昨天還沒有走完的東堡壘區，女主人對牠溫柔地說著歌般優美的義大利文，宛若此刻後方聖喬凡尼教堂內傳出的詩班天籟

堡壘區

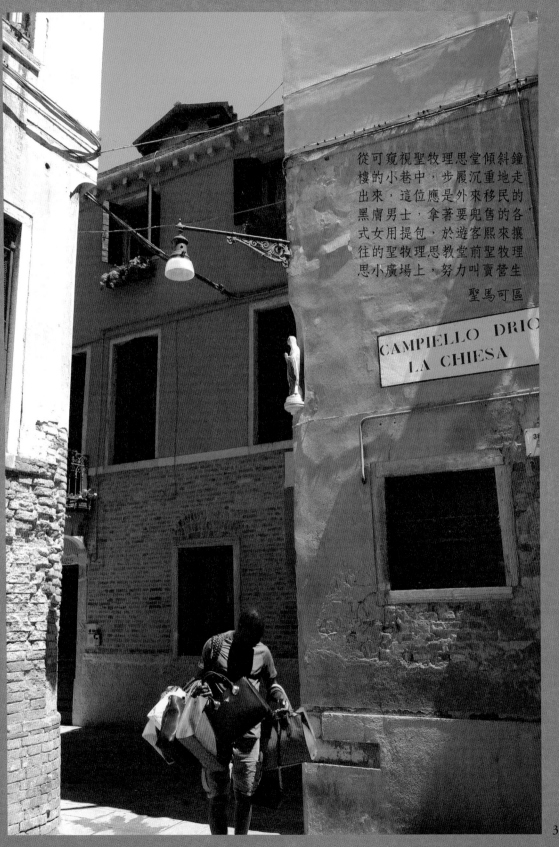

從可窺視聖牧理思堂傾斜鐘
樓的小巷中，步履沉重地走
出來，這位應是外來移民的
黑膚男士，拿著要兜售的各
式女用提包，於遊客熙來攘
往的聖牧理思教堂前聖牧理
思小廣場上，努力叫賣營生

聖馬可區

CAMPIELLO DRIO
LA CHIESA

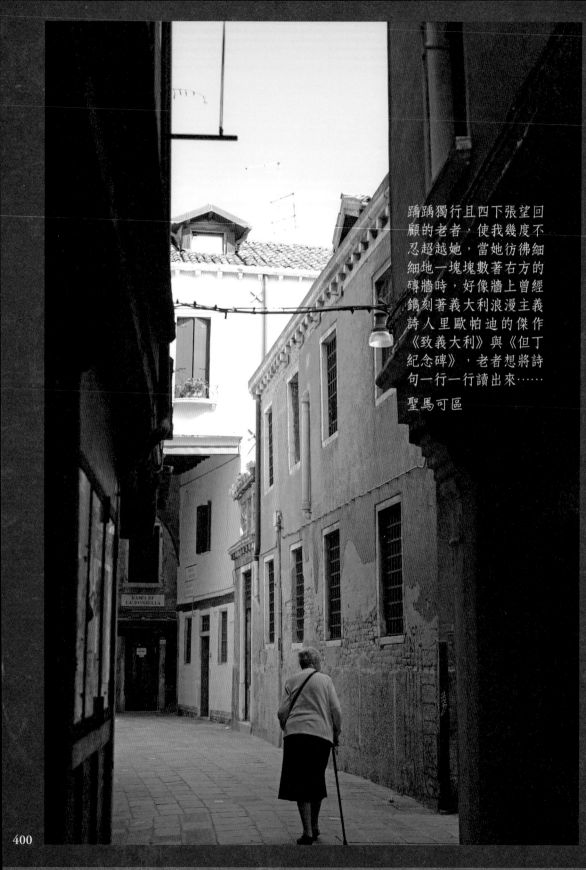

蹣蹣獨行且四下張望回顧的老者，使我幾度不忍超越她，當她彷彿細細地一塊塊數著右方的磚牆時，好像牆上曾經鐫刻著義大利浪漫主義詩人里歐帕迪的傑作《致義大利》與《但丁紀念碑》，老者想將詩句一行一行讀出來⋯⋯

聖馬可區

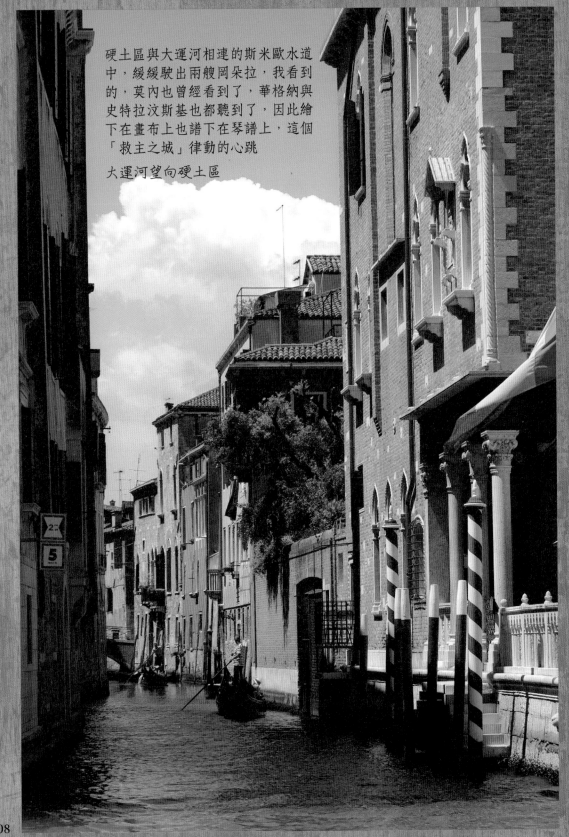

硬土區與大運河相連的斯米歐水道
中，緩緩駛出兩艘岡朵拉，我看到
的，莫內也曾經看到了，華格納與
史特拉汶斯基也都聽到了，因此繪
下在畫布上也譜下在琴譜上，這個
「救主之城」律動的心跳

大運河望向硬土區

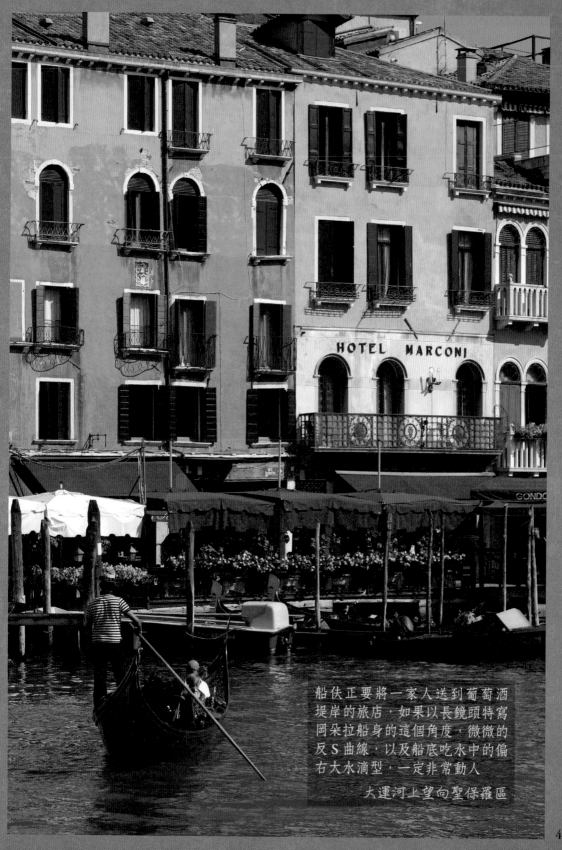

船伕正要將一家人送到葡萄酒堤岸的旅店，如果以長鏡頭特寫岡朵拉船身的這個角度，微微的反S曲線，以及船底吃水中的偏右大水滴型，一定非常動人

大運河上望向聖保羅區

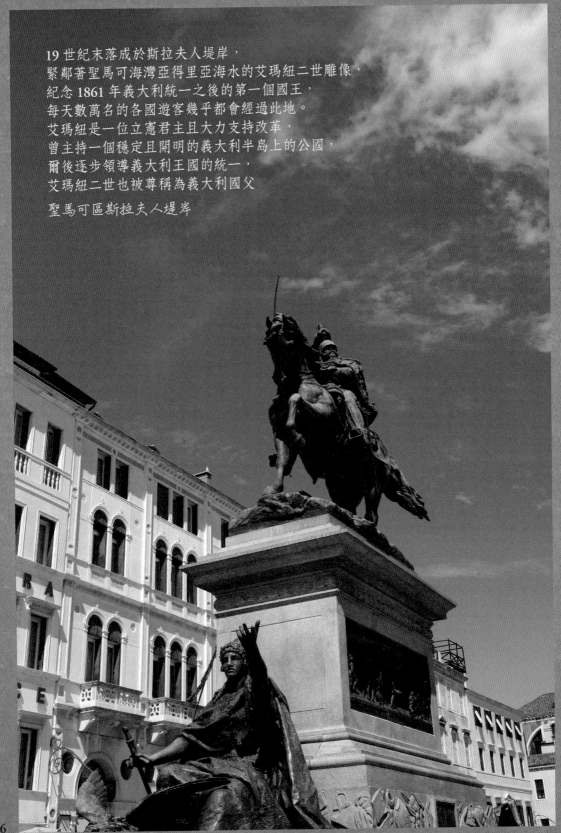

19 世紀末落成於斯拉夫人堤岸，
緊鄰著聖馬可海灣亞得里亞海水的艾瑪紐二世雕像，
紀念 1861 年義大利統一之後的第一個國王，
每天數萬名的各國遊客幾乎都會經過此地。
艾瑪紐是一位立憲君主且大力支持改革，
曾主持一個穩定且開明的義大利半島上的公國，
爾後逐步領導義大利王國的統一，
艾瑪紐二世也被尊稱為義大利國父

聖馬可區斯拉夫人堤岸

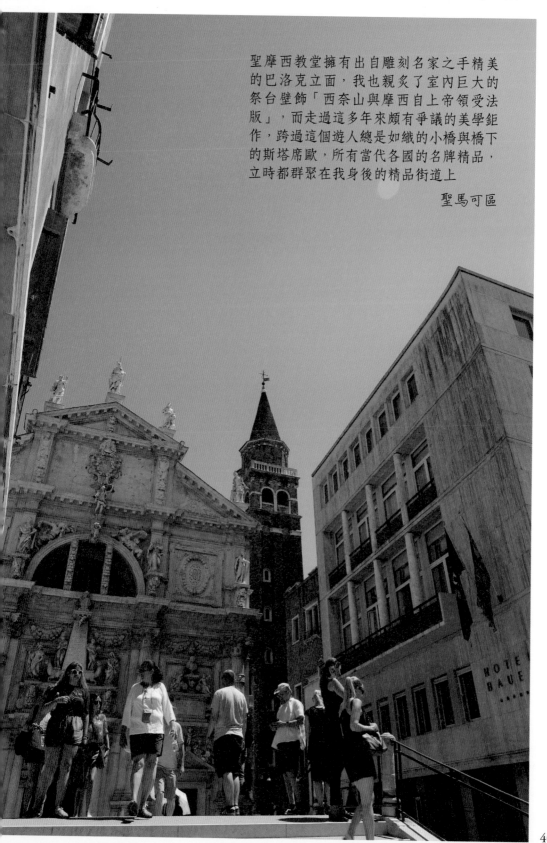

聖摩西教堂擁有出自雕刻名家之手精美
的巴洛克立面，我也親炙了室內巨大的
祭台壁飾「西奈山與摩西自上帝領受法
版」，而走過這多年來頗有爭議的美學鉅
作，跨過這個遊人總是如織的小橋與橋下
的斯塔席歐，所有當代各國的名牌精品，
立時都群聚在我身後的精品街道上

聖馬可區

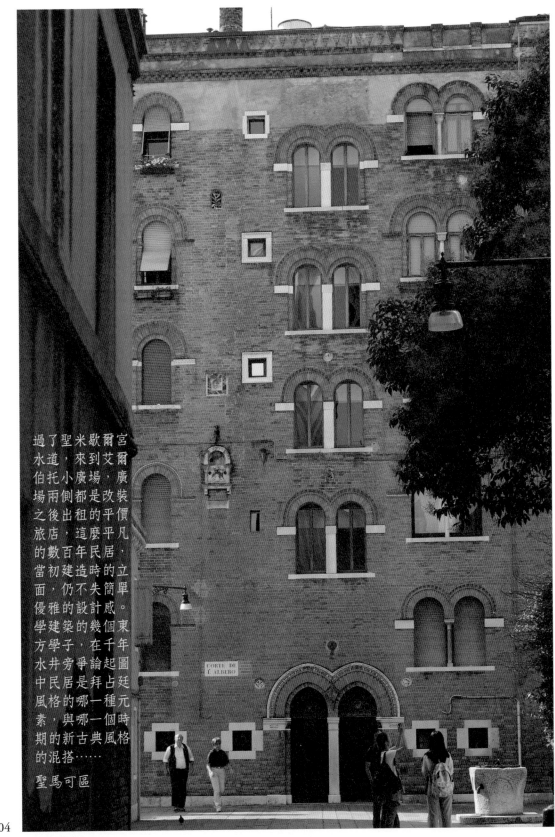

過了聖米歇爾宮
水道，來到艾爾
伯托小廣場，廣
場兩側都是改裝
之後出租的平價
旅店，這麼平凡
的數百年民居，
當初建造時的立
面，仍不失簡單
優雅的設計感。
學建築的幾個東
方學子，在千年
水井旁爭論起圖
中民居是拜占廷
風格的哪一種元
素，與哪一個時
期的新古典風格
的混搭……

聖馬可區

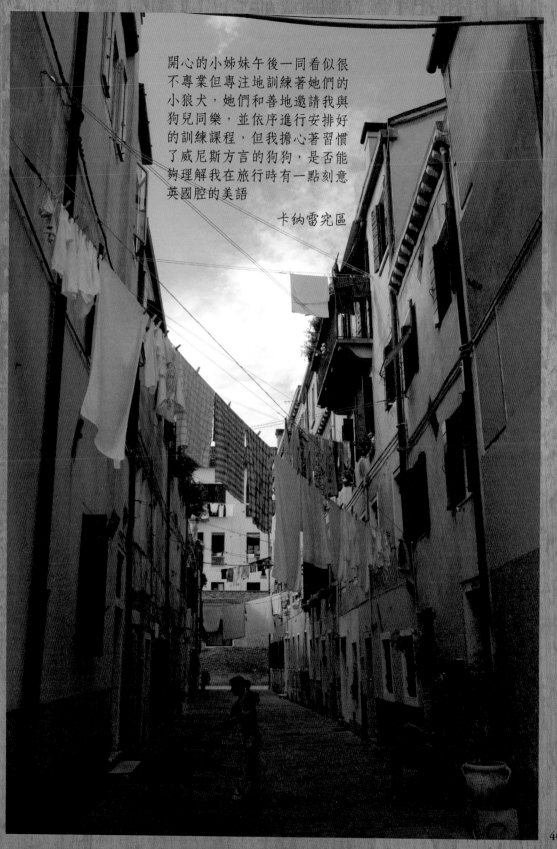

開心的小姊妹午後一同看似很
不專業但專注地訓練著她們的
小狼犬，她們和善地邀請我與
狗兒同樂，並依序進行安排好
的訓練課程，但我擔心著習慣
了威尼斯方言的狗狗，是否能
夠理解我在旅行時有一點刻意
英國腔的美語

卡納雷究區

曾是埋骨之所的死亡小廣場旁，
兩位男士在清晨各遛著兩隻活潑可愛的狗兒，
讓以死亡為名也曾經埋了許多人們枯骨的蕭殺廣場，
頓時活潑了起來

聖馬可區

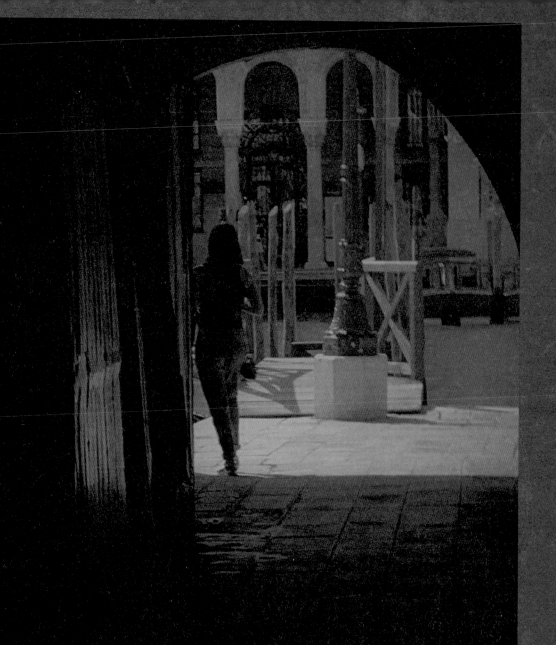

走出了這個陰暗的迴廊，
女子應該不會知道，
自己的背影為這一天的里亞托橋橋下的葡萄酒堤岸終點風景，
增添了色彩

聖保羅區望向大運河對岸的聖馬可區

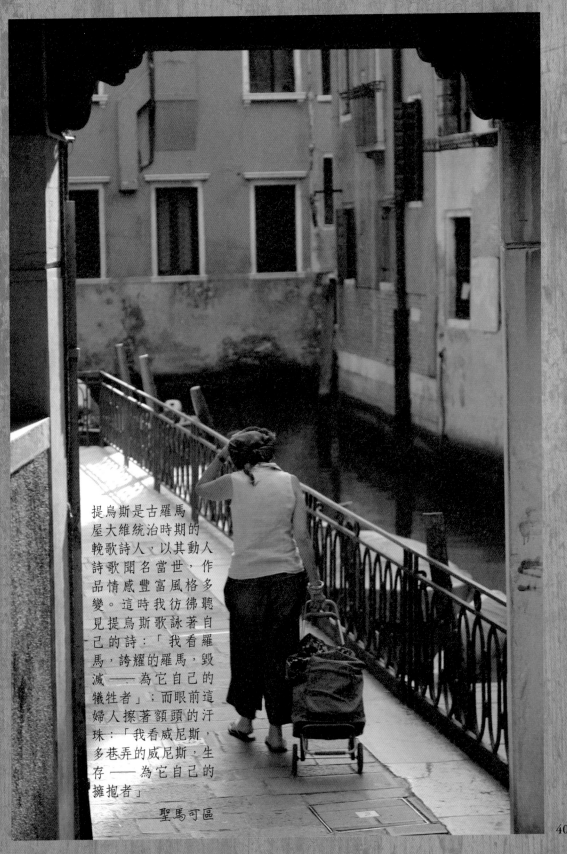

提烏斯是古羅馬
屋大維統治時期的
輓歌詩人，以其動人
詩歌聞名當世，作
品情感豐富風格多
變。這時我彷彿聽
見提烏斯歌詠著自
己的詩：「我看羅
馬，誇耀的羅馬，毀
滅——為它自己的
犧牲者」；而眼前這
婦人擦著額頭的汗
珠：「我看威尼斯，
多巷弄的威尼斯；生
存——為它自己的
擁抱者」

聖馬可區

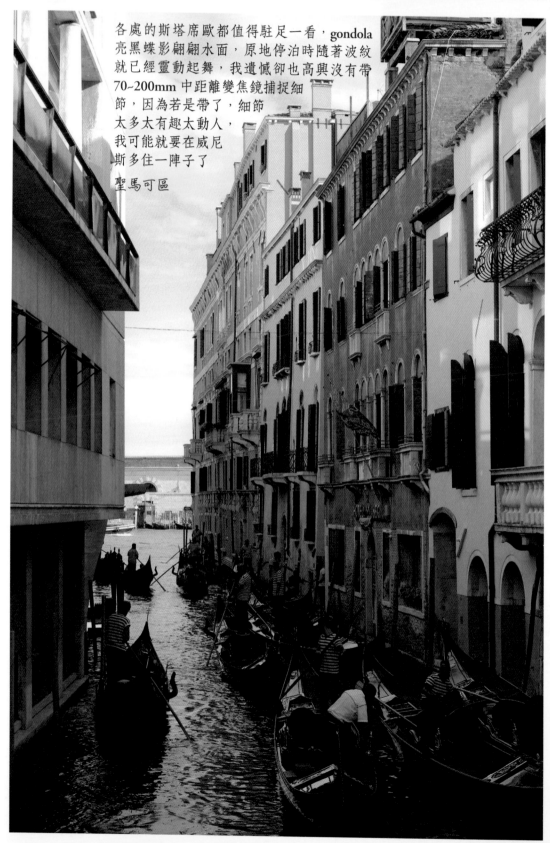

各處的斯塔席歐都值得駐足一看，gondola
亮黑蝶影翩翩水面，原地停泊時隨著波紋
就已經靈動起舞，我遺憾卻也高興沒有帶
70~200mm 中距離變焦鏡捕捉細
節，因為若是帶了，細節
太多太有趣太動人，
我可能就要在威尼
斯多住一陣子了

聖馬可區

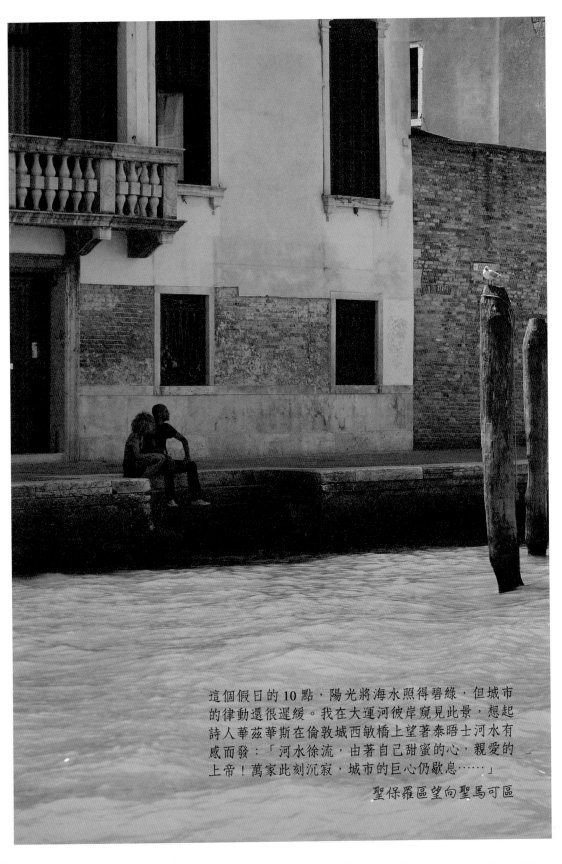

這個假日的 10 點，陽光將海水照得碧綠，但城市的律動還很遲緩。我在大運河彼岸窺見此景，想起詩人華茲華斯在倫敦城西敏橋上望著泰晤士河水有感而發：「河水徐流，由著自己甜蜜的心，親愛的上帝！萬家此刻沉寂，城市的巨心仍歇息……」

聖保羅區望向聖馬可區

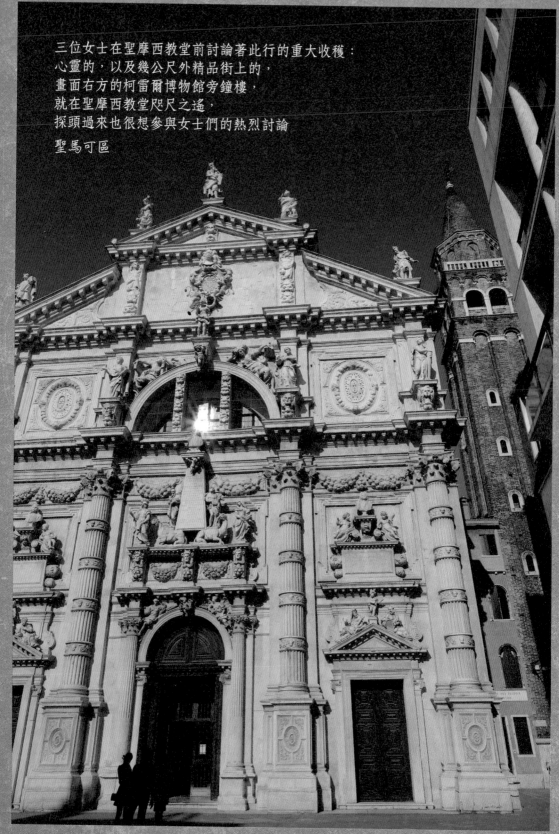

三位女士在聖摩西教堂前討論著此行的重大收穫：
心靈的，以及幾公尺外精品街上的，
畫面右方的柯雷爾博物館旁鐘樓，
就在聖摩西教堂咫尺之遙，
探頭過來也很想參與女士們的熱烈討論

聖馬可區

我在聖保羅區探索時幸運地拍下這幅景象：漆黑
的甬道盡頭，兩位 gondolier 滑過極為窄小的水
道時忘情地暢談著，遠遠聽著好像唱著威爾第的
《飛吧，思想，乘著金色的翅膀》……。威爾第
非常支持義大利當時的獨立運動，作品中有一些
隱喻義大利獨立運動的情節。直到 21 世紀，還
有義大利人建議將他為《納布科》所作的合唱
《飛吧，思想，乘著金色的翅膀》作為義大利的
國歌，取代也很悠揚的國歌《義大利人之歌》

聖保羅區

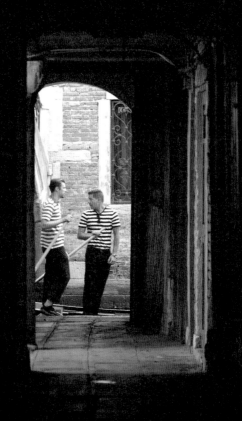

孩子們開心地蹦跳走過興建於 13 世紀末的「神之家」前，
建築的樸素立面以威尼斯拜占庭風格裝飾。
神之家曾經收容貧窮的弱勢女性，
也曾經是一個製作勞動工人所須日用麵包的烘焙工廠，
現在則是老人安養中心。
圖中孩子所走的路，緊鄰聖馬可海灣，
就被命名為「神之家堤岸」

堡壘區

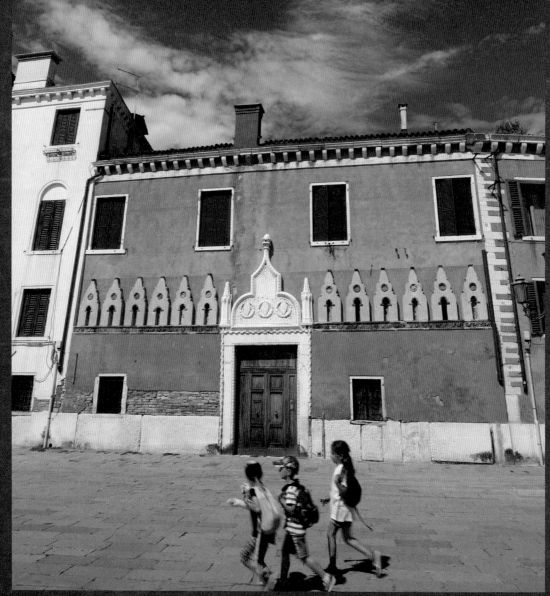

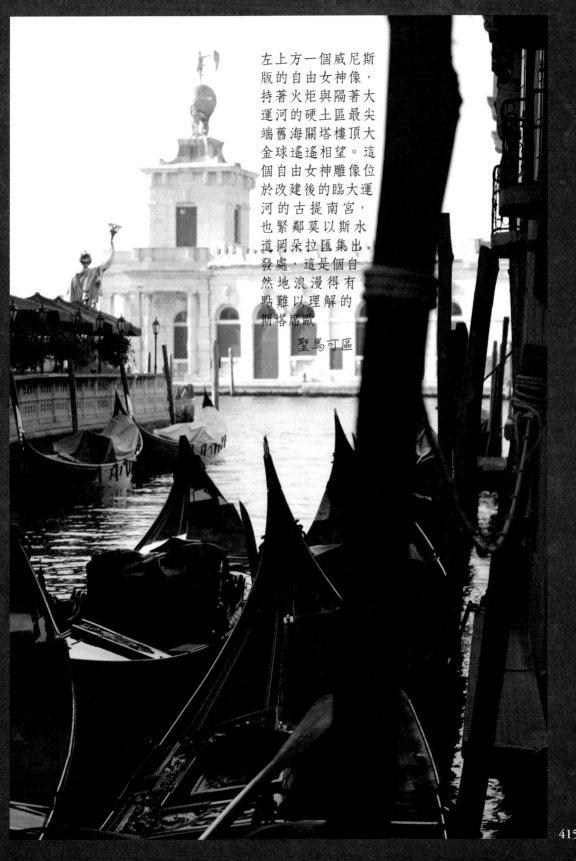

左上方一個威尼斯版的自由女神像，持著火炬與隔著大運河的硬土區最尖端舊海關塔樓頂大金球遙遙相望。這個自由女神雕像位於改建後的臨大運河的古提南宮，也緊鄰莫以斯水道岡朵拉匯集出發處，這是個自然地浪漫得有點難以理解的斯塔席歐

　　　聖馬可區

415

左方有一支龐大船錨的建築，
是威尼斯航海史博物館，
展示著義大利與威尼斯海軍多年來的榮耀事蹟，
牆上有著聖馬可意象的翼獅浮雕。
只有榮耀嗎？
這麼一個曾經是舉世強大的海權威尼斯共和國，
對於地中海北方所控制的地區，
曾經多達 250 萬人們的深深傷害與祝福呢？

堡壘區

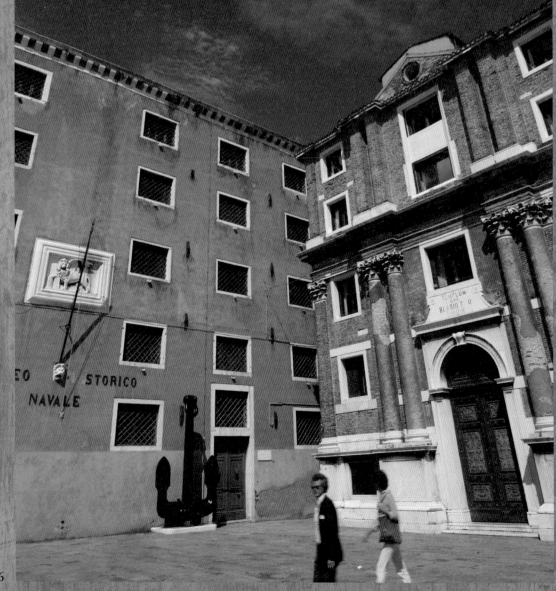

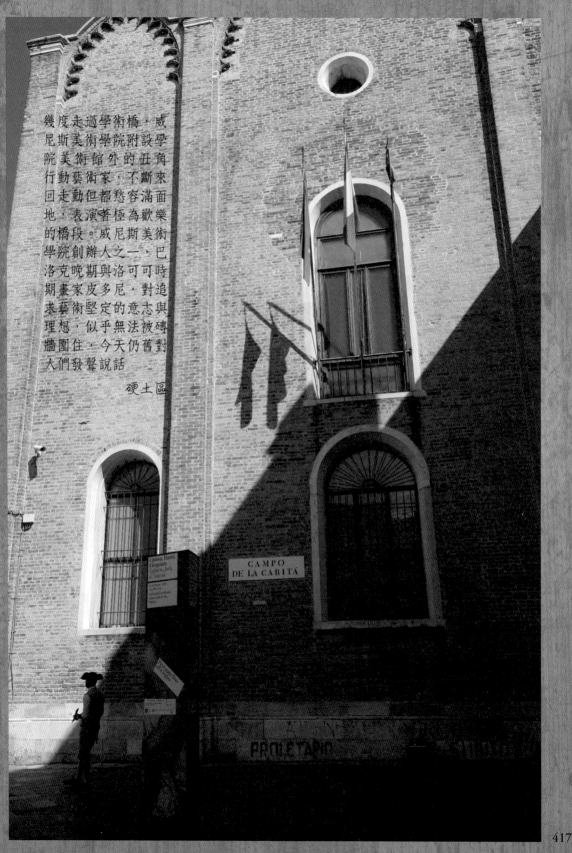

幾度走過學術橋，威
尼斯美術學院附設學
院美術館外的丑角
行動藝術家，不斷來
回走動但都愁容滿面
地，表演著極為歡樂
的橋段。威尼斯美術
學院創辦人之一、巴
洛克晚期與洛可可時
期畫家皮多尼，對追
求藝術堅定的意志與
理想，似乎無法被磚
牆圍住，今天仍舊對
人們發聲說話

　　硬土區

CAMPO
DE LA CARITÀ

PROLETARIO

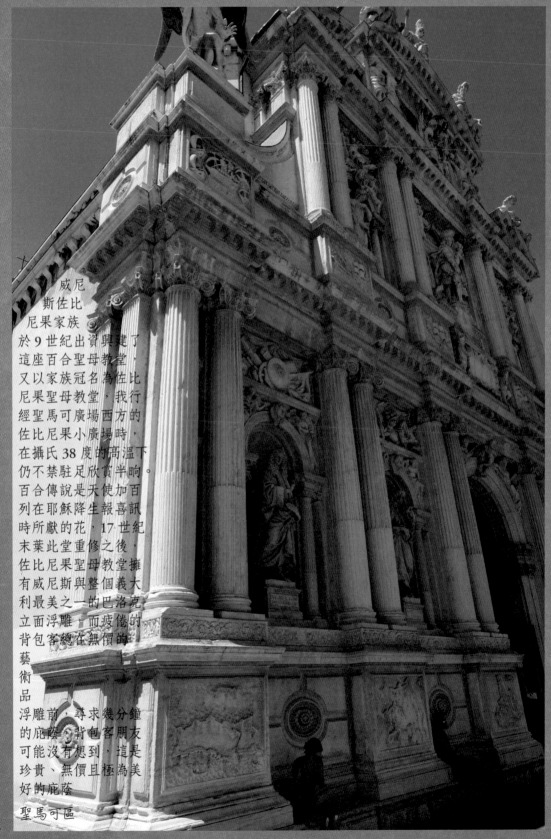

威尼
斯佐比
尼果家族
於9世紀出資興建了
這座百合聖母教堂，
又以家族冠名為佐比
尼果聖母教堂，我行
經聖馬可廣場西方的
佐比尼果小廣場時，
在攝氏38度的高溫下
仍不禁駐足欣賞半晌。
百合傳說是天使加百
列在耶穌降生報喜訊
時所獻的花，17世紀
末葉此堂重修之後，
佐比尼果聖母教堂擁
有威尼斯與整個義大
利最美之一的巴洛克
立面浮雕，而疲倦的
背包客總在無價的
藝
術
品
浮雕前，尋求幾分鐘
的庇蔭。背包客朋友
可能沒有想到，這是
珍貴、無價且極為美
好的庇蔭

聖馬可區

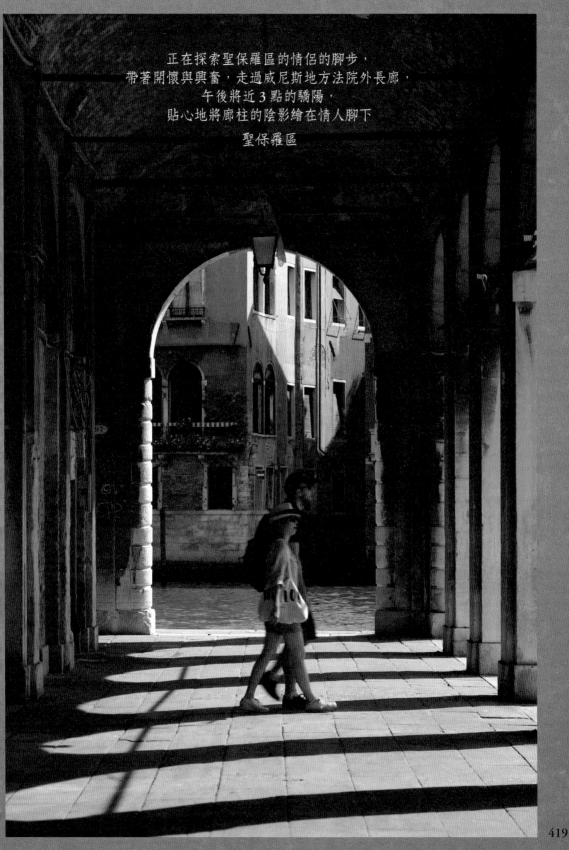

正在探索聖保羅區的情侶的腳步，
帶著開懷與興奮，走過威尼斯地方法院外長廊，
午後將近 3 點的驕陽，
貼心地將廊柱的陰影繪在情人腳下

聖保羅區

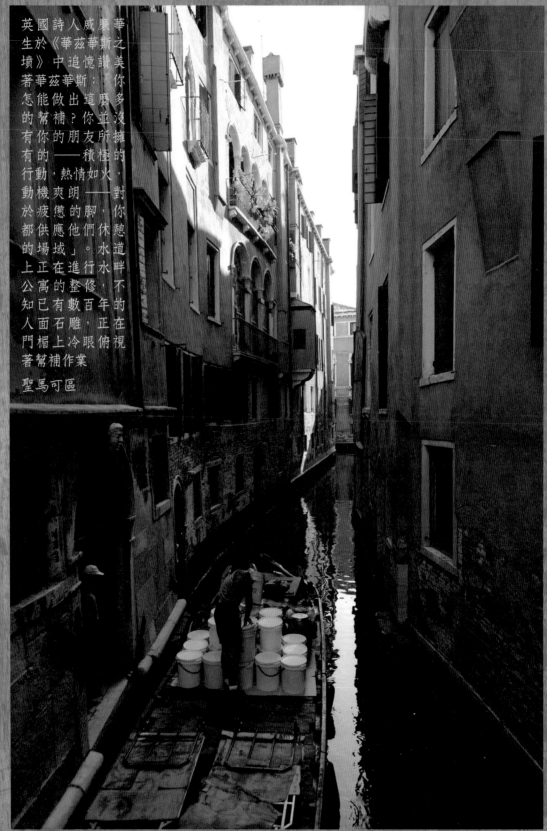

英國詩人威廉華生於《華茲華斯之牆》中追憶讚美著華茲華斯：「你怎能做出這麼多的幫補？你並沒有你的朋友所擁有的——積極的行動，熱情如火，動機爽朗——對於疲憊的腳，你都供應他們休憩的場域」。水道水畔不在上正在進行的在公寓的整修，的知已有數百年石雕，正在人面石雕，正在門楣上冷眼俯視著幫補作業

聖馬可區

20

這樣的距離，已經讓我聽得到它們的討論：「有罪是符合人性的，但長期堅持不改就是魔鬼」，這是英國中世紀最傑出的詩人，也是第一位葬在西敏寺內「詩人之隅」的喬叟的名句，他首創的英雄雙韻體為日後英國人民廣泛學習，被譽為「英國詩歌之父」。1372 至 1386 年，喬叟多次來訪義大利，理解人文主義的思想，內化之後成為作品中的營養，著作真實反映不同社會階層的生活，開創英國文學的現實主義傳統，對莎士比亞和狄更斯等後人影響甚大

聖馬可區

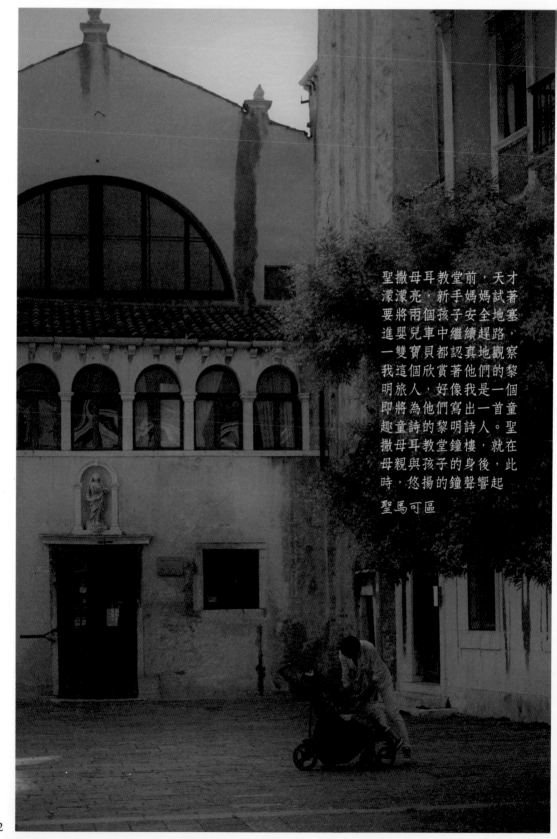

聖撒母耳教堂前，天才濛濛亮，新手媽媽試著要將兩個孩子安全地塞進嬰兒車中繼續趕路，一雙寶貝都認真地觀察我這個欣賞著他們的黎明旅人，好像我是一個即將為他們寫出一首童趣童詩的黎明詩人。聖撒母耳教堂鐘樓，就在母親與孩子的身後，此時，悠揚的鐘聲響起

聖馬可區

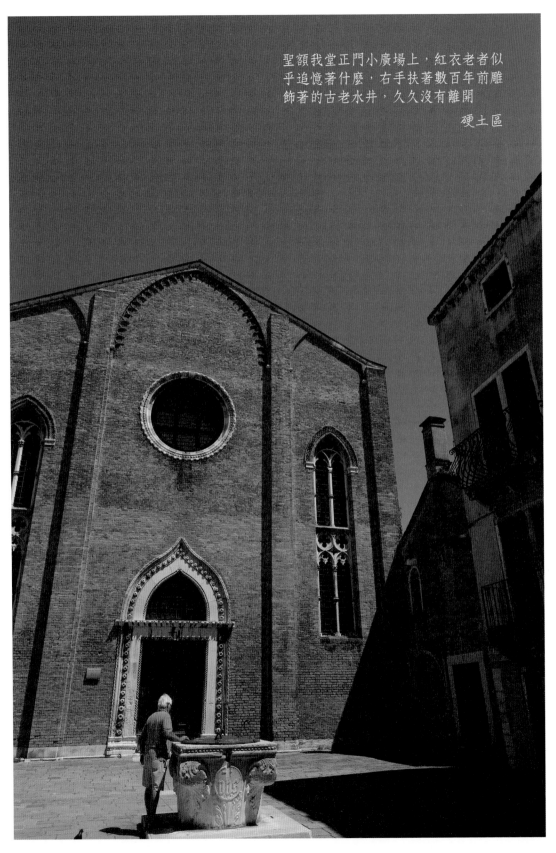

聖額我堂正門小廣場上，紅衣老者似乎追憶著什麼，右手扶著數百年前雕飾著的古老水井，久久沒有離開

硬土區

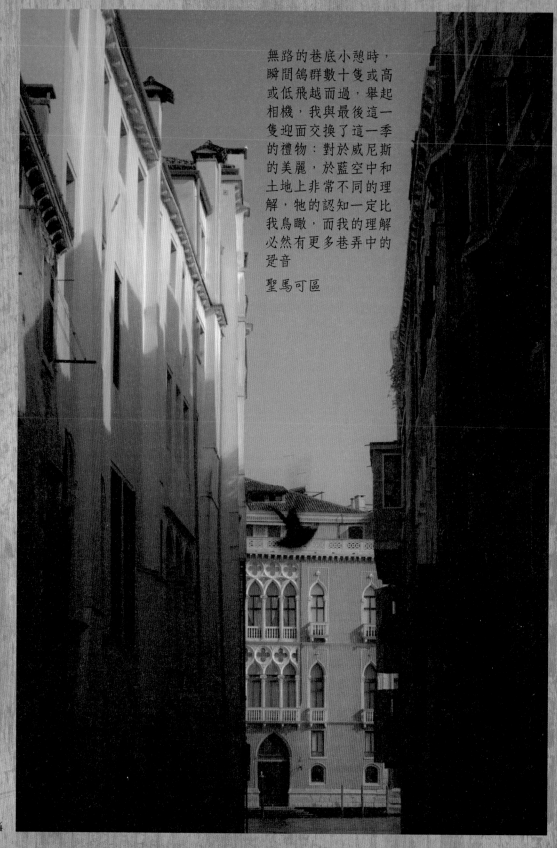

無路的巷底小憩時，
瞬間鴿群數十隻或高
或低飛越而過，舉起
相機，我與最後這一
隻迎面交換了這一季
的禮物：對於威尼斯
的美麗，於藍空中和
土地上非常不同的理
解，牠的認知一定比
我鳥瞰，而我的理解
必然有更多巷弄中的
跫音

聖馬可區

424

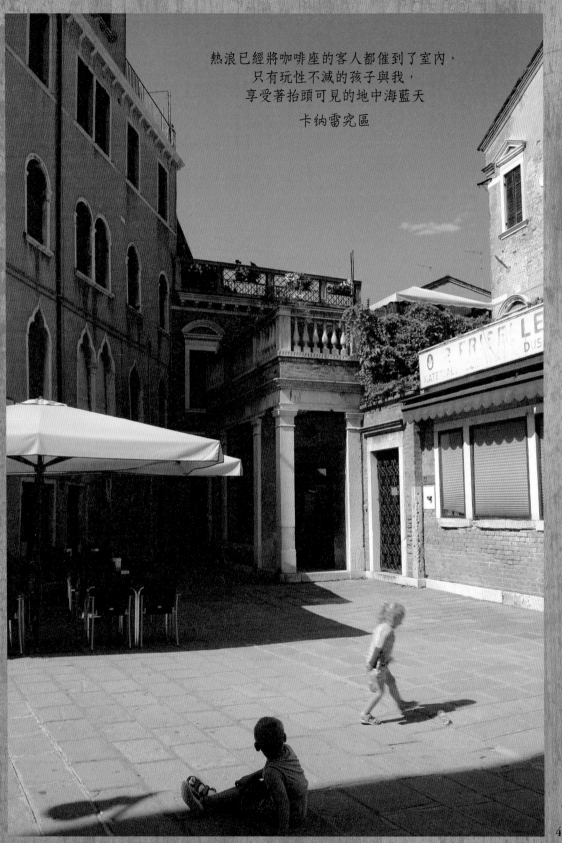

熱浪已經將咖啡座的客人都催到了室內，
只有玩性不減的孩子與我，
享受著抬頭可見的地中海藍天

卡納雷究區

425

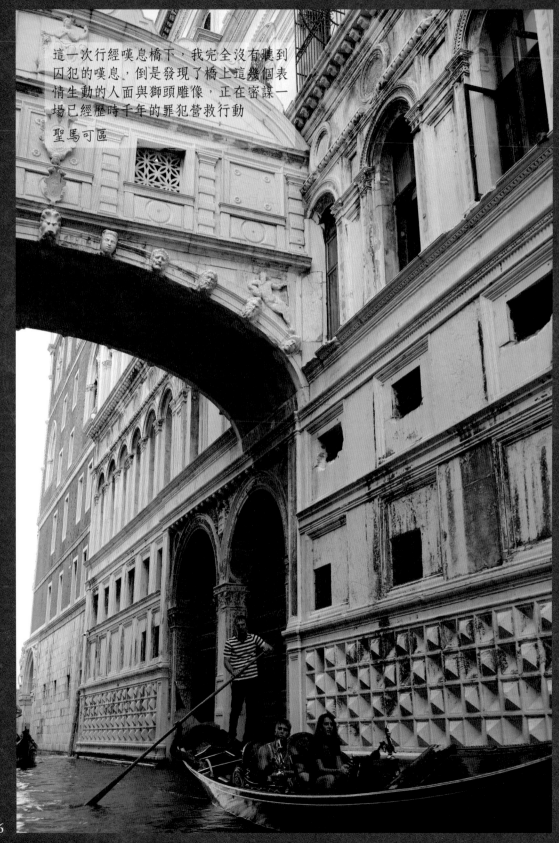

這一次行經嘆息橋下，我完全沒有聽到
囚犯的嘆息，倒是發現了橋上這幾個表
情生動的人面與獅頭雕像，正在密謀一
場已經歷時千年的罪犯營救行動

聖馬可區

426

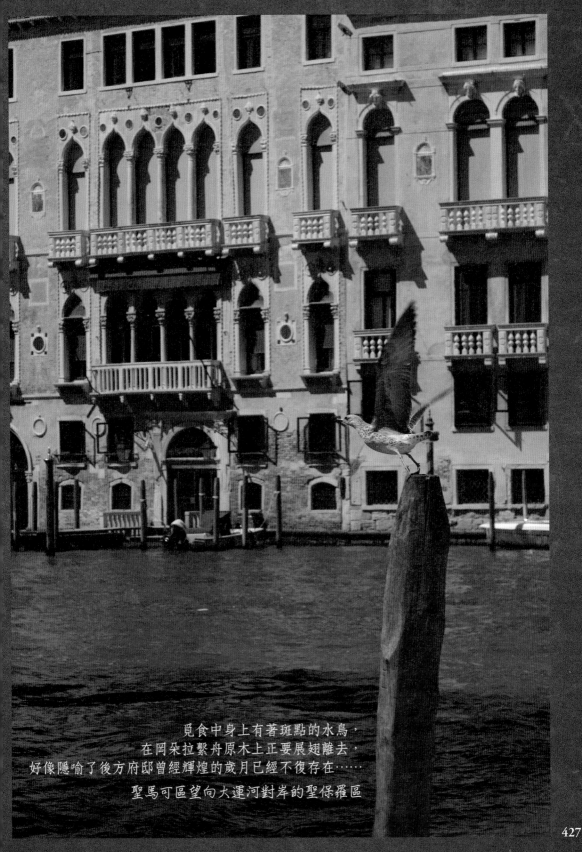

覓食中身上有著斑點的水鳥，
在岡朵拉繫舟原木上正要展翅離去，
好像隱喻了後方府邸曾經輝煌的歲月已經不復存在……
聖馬可區望向大運河對岸的聖保羅區

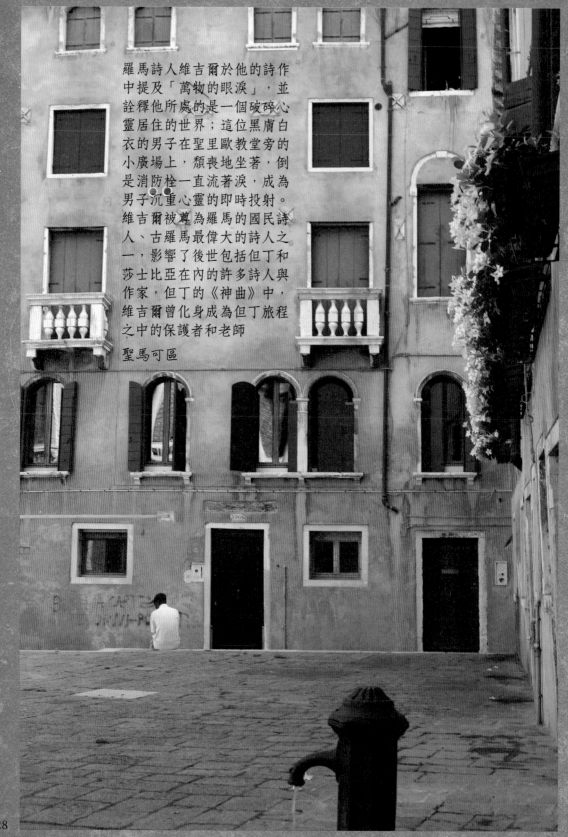

羅馬詩人維吉爾於他的詩作
中提及「萬物的眼淚」，並
詮釋他所處的是一個破碎心
靈居住的世界；這位黑膚白
衣的男子在聖里歐教堂旁的
小廣場上，頹喪地坐著，倒
是消防栓一直流著淚，成為
男子沉重心靈的即時投射。
維吉爾被尊為羅馬的國民詩
人、古羅馬最偉大的詩人之
一，影響了後世包括但丁和
莎士比亞在內的許多詩人與
作家，但丁的《神曲》中，
維吉爾曾化身成為但丁旅程
之中的保護者和老師

聖馬可區

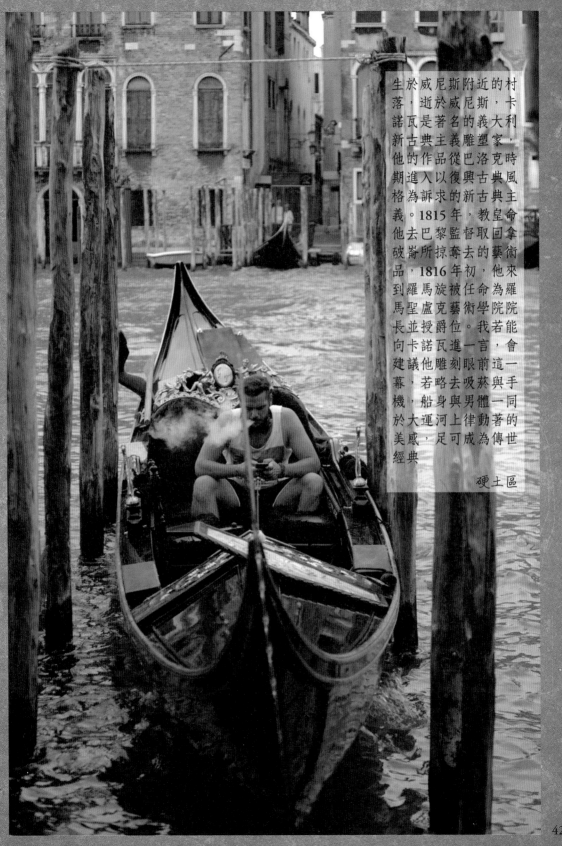

生於威尼斯附近的村落，逝於威尼斯，卡諾瓦是著名的義大利新古典主義雕塑家，他的作品從巴洛克時期格調進入以復興古典風為訴求的新古典主義。1815年，教皇命拿破崙所掠奪去的藝術品取回羅馬，他去巴黎監督取回的藝術品，1816年初，他來到羅馬旋被任命為羅馬聖盧克藝術學院院長並授爵位。我若能向卡諾瓦進一言，會建議他雕刻眼前這一幕，若略去船身與吸菸與男體動著的律動美感，足可成為傳世經典

硬土區

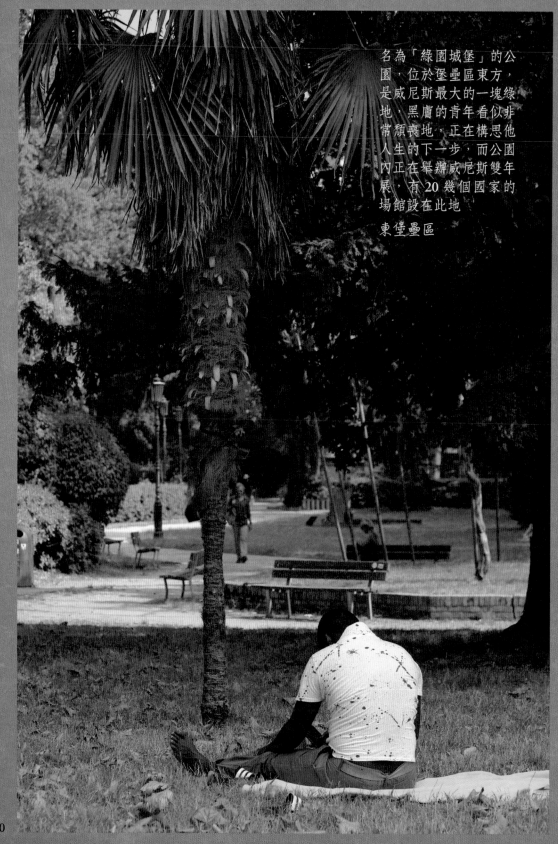

名為「綠園城堡」的公
園，位於堡壘區東方，
是威尼斯最大的一塊綠
地，黑膚的青年看似非
常頹喪地，正在構思他
人生的下一步，而公園
內正在舉辦威尼斯雙年
展，有20幾個國家的
場館設在此地

東堡壘區

430

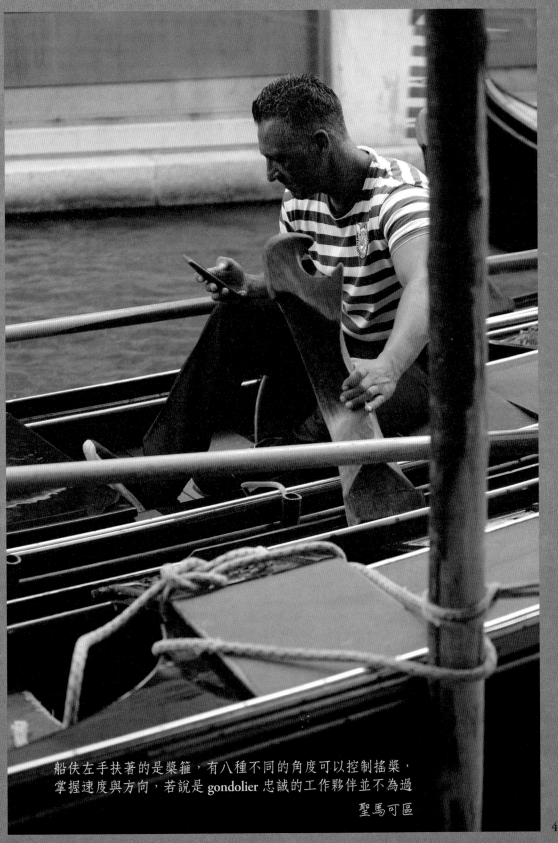

船伕左手扶著的是槳箍，有八種不同的角度可以控制搖槳，
掌握速度與方向，若說是 gondolier 忠誠的工作夥伴並不為過

聖馬可區

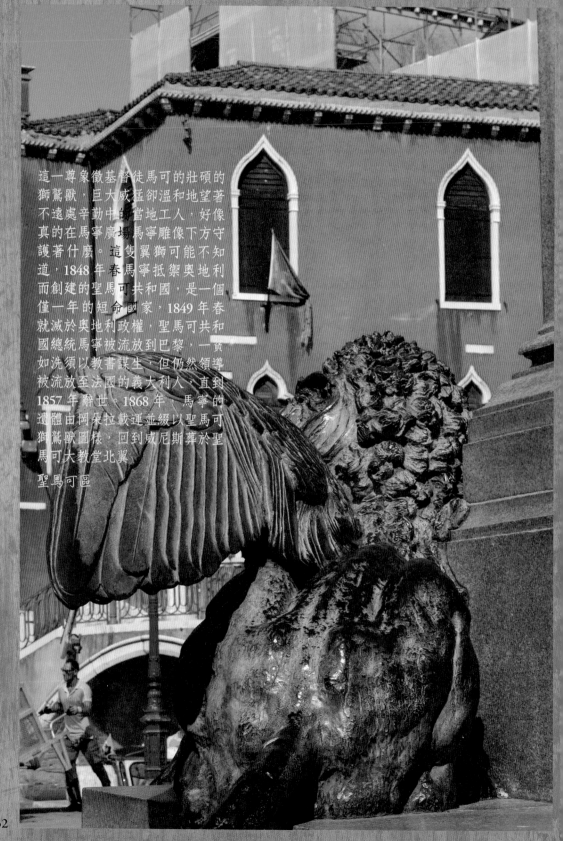

這一尊象徵基督徒馬可的壯碩的
獅鷲獸，巨大威猛卻溫和地望著
不遠處辛勤中的當地工人，好像
真的在馬寧廣場馬寧雕像下方守
護著什麼。這隻翼獅可能不知
道，1848 年春馬寧抵禦奧地利
而創建的聖馬可共和國，是一個
僅一年的短命國家，1849 年春
就滅於奧地利政權，聖馬可共和
國總統馬寧被流放到巴黎，一貧
如洗須以教書謀生，但仍然領導
被流放至法國的義大利人，直到
1857 年辭世。1868 年，馬寧的
遺體由國家拉載運並綴以聖馬可
獅鷲獸圖樣，回到威尼斯葬於聖
馬可大教堂北翼。

聖馬可區

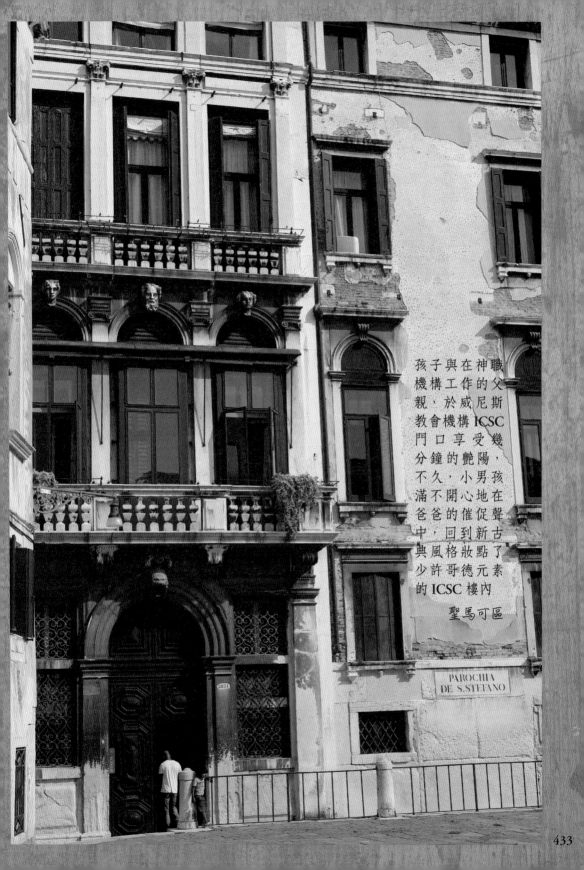

與在神職機構工作的父親，於威尼斯教會機構ICSC門口享受幾分鐘的艷陽，不久，小男孩不開心地催促爸爸，在一片不滿聲中，回到少許哥德風格妝點了新古典元素的ICSC樓內

聖馬可區

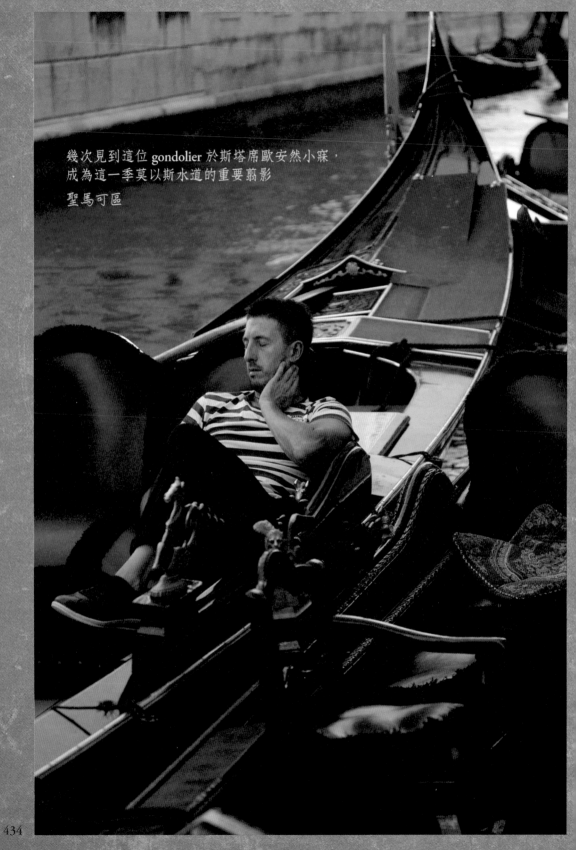

幾次見到這位 gondolier 於斯塔席歐安然小寐,
成為這一季莫以斯水道的重要翦影

聖馬可區

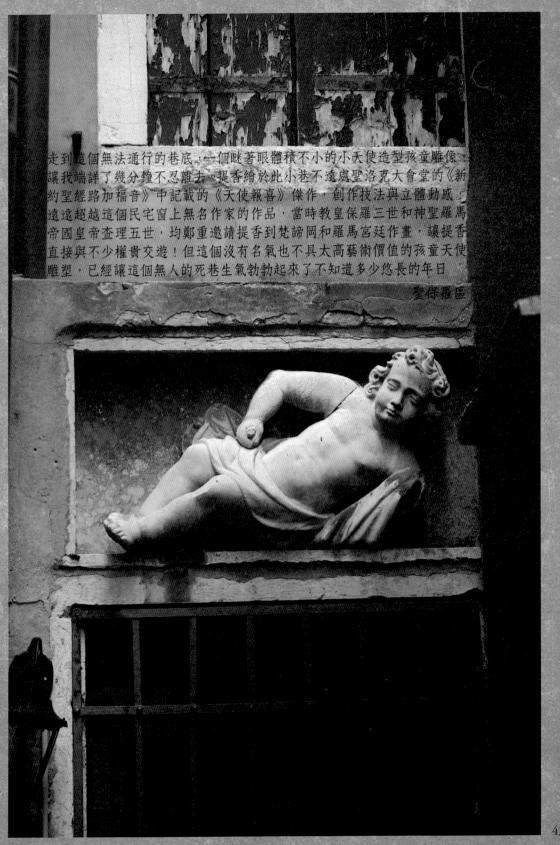

走到這個無法通行的巷底，一個眯著眼體積不小的小天使造型孩童雕像，讓我端詳了幾分鐘不忍離去。提香繪於此小巷不遠處聖洛克大會堂的《新約聖經路加福音》中記載的《天使報喜》傑作，創作技法與立體動感，遠遠超越這個民宅窗上無名作家的作品，當時教皇保羅三世和神聖羅馬帝國皇帝查理五世，均鄭重邀請提香到梵諦岡和羅馬宮廷作畫，讓提香直接與不少權貴交遊！但這個沒有名氣也不具太高藝術價值的孩童天使雕塑，已經讓這個無人的死巷生氣勃勃起來了不知道多少悠長的年日

聖保羅區

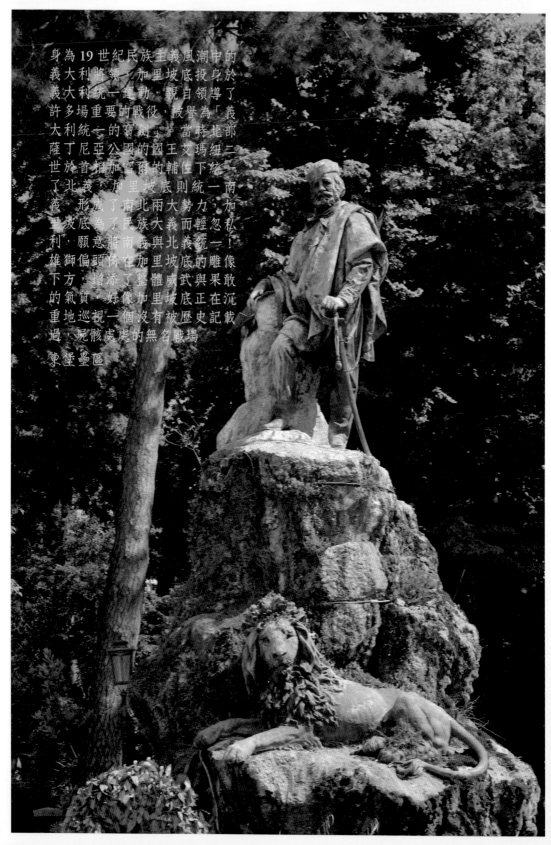

身為 19 世紀民族主義風潮中的
義大利將領，加里波底投身於
義大利統一運動，親自領導了
許多場重要的戰役，被譽為「義
大利統一的寶劍」。當時北部
薩丁尼亞公國的國王艾瑪紐三
世於首相加富爾的輔佐下統一
了北義，加里波底則統一南
義，形成了南北兩大勢力，加
里波底為了民族大義而輕忽私
利，願意將南義與北義統一！
雄獅偏頭倚在加里波底的雕像
下方，增添了整體威武與果敢
的氣質，好像加里波底正在沉
重地巡視一個沒有被歷史記載
過，屍骸處處的無名戰場

東壘盧區

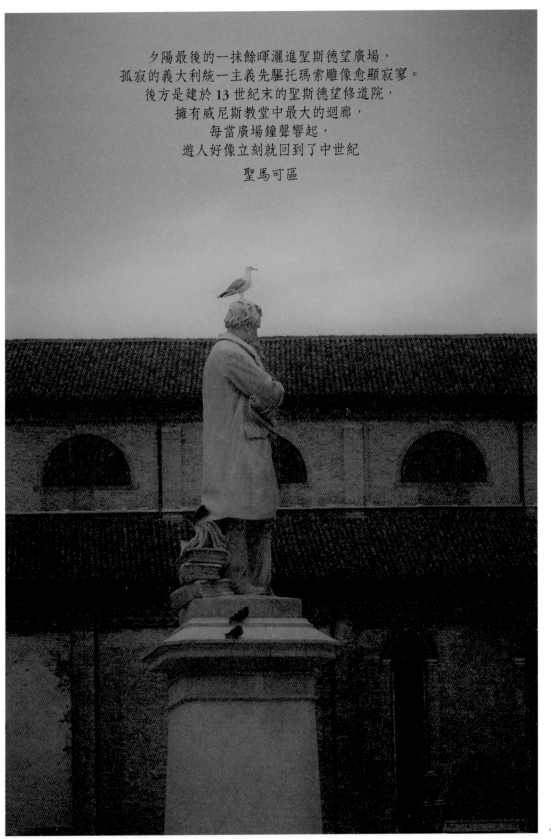

夕陽最後的一抹餘暉灑進聖斯德望廣場，
孤寂的義大利統一主義先驅托瑪索雕像愈顯寂寥。
後方是建於 13 世紀末的聖斯德望修道院，
擁有威尼斯教堂中最大的迴廊，
每當廣場鐘聲響起，
遊人好像立刻就回到了中世紀

聖馬可區

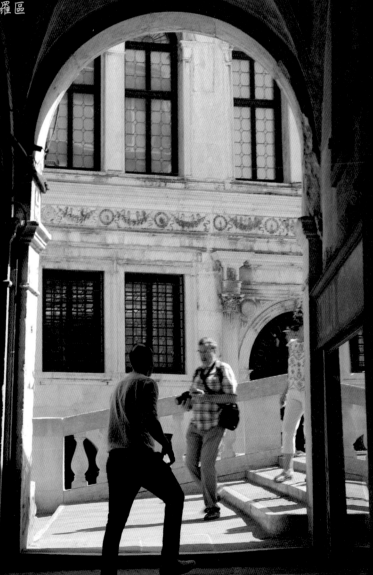

經過有小穹頂的迴廊，
循著階梯往右，就會走上里亞托橋，
我數了第 30 個人與第 30 種姿態之後，
決定自己也走上橋往聖馬可區走去，
頓時成為我後方人們的風景

聖保羅區

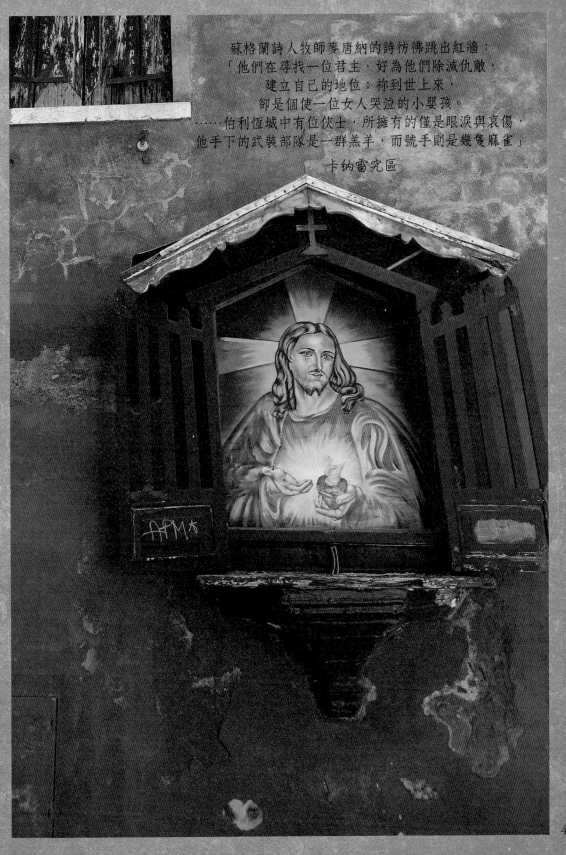

蘇格蘭詩人牧師麥唐納的詩彷彿跳出紅牆：
「他們在尋找一位君主，好為他們除滅仇敵，
建立自己的地位；祢到世上來，
卻是個使一位女人哭泣的小嬰孩。
……伯利恆城中有位俠士，所擁有的僅是眼淚與哀傷，
他手下的武裝部隊是一群羔羊，而號手則是幾隻麻雀」

卡納雷究區

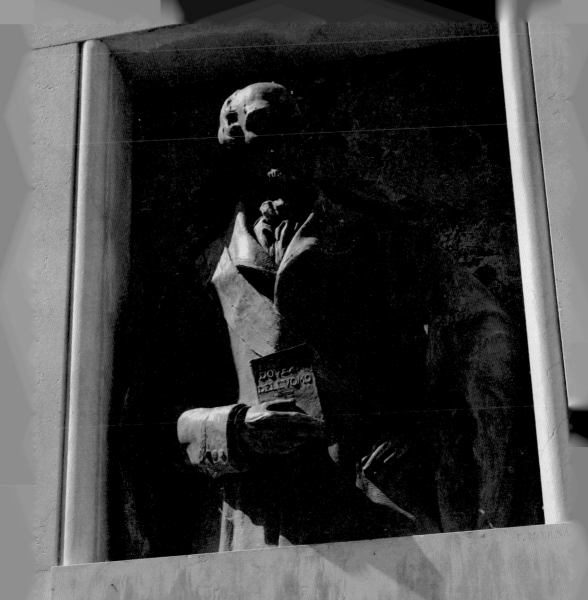

P. MODENA

馬志尼是義大利統一的重要人物，
他創立了青年義大利黨，
倡議「恢復古羅馬光榮」
期望將義大利半島上的幾個國家統一成為一個共和國，
此浮雕在里亞托橋靠聖馬可區的市集旁，
彷彿馬志尼正凝視著當代的繁華，
滿足且肯定自己 100 多年前的堅持與努力是正確的

聖馬可區

GIVSEPPE MAZZINI

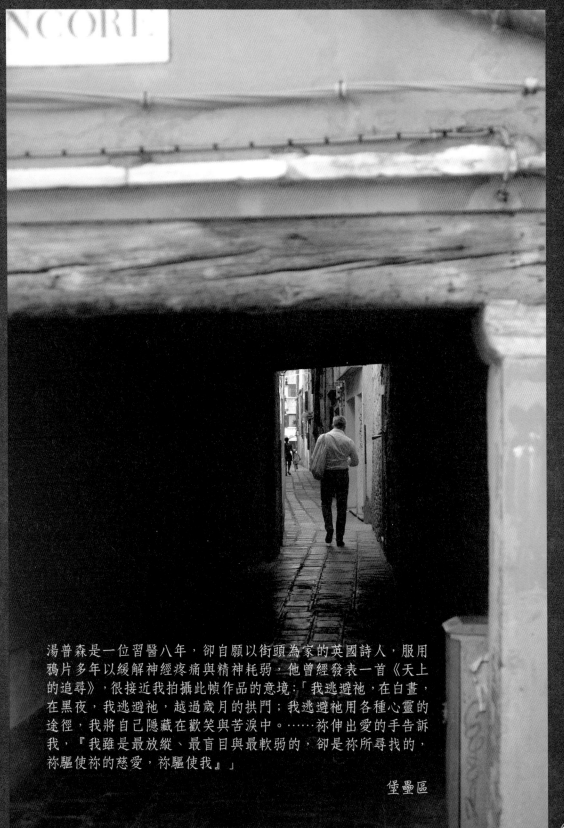

湯普森是一位習醫八年，卻自願以街頭為家的英國詩人，服用鴉片多年以緩解神經疼痛與精神耗弱，他曾經發表一首《天上的追尋》，很接近我拍攝此幀作品的意境：「我逃避祂，在白晝，在黑夜，我逃避祂，越過歲月的拱門；我逃避祂用各種心靈的途徑，我將自己隱藏在歡笑與苦淚中。……祢伸出愛的手告訴我，『我雖是最放縱、最盲目與最軟弱的，卻是祢所尋找的，祢驅使祢的慈愛，祢驅使我』」

堡壘區

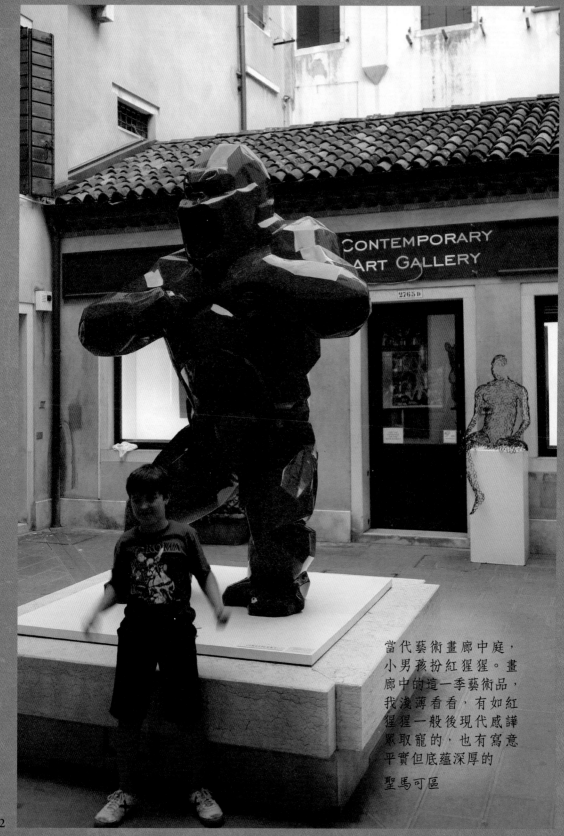

當代藝術畫廊中庭，
小男孩扮紅猩猩。畫
廊中的這一季藝術品，
我淺薄看看，有如紅
猩猩一般後現代感譁
眾取寵的，也有寫意
平實但底蘊深厚的

聖馬可區

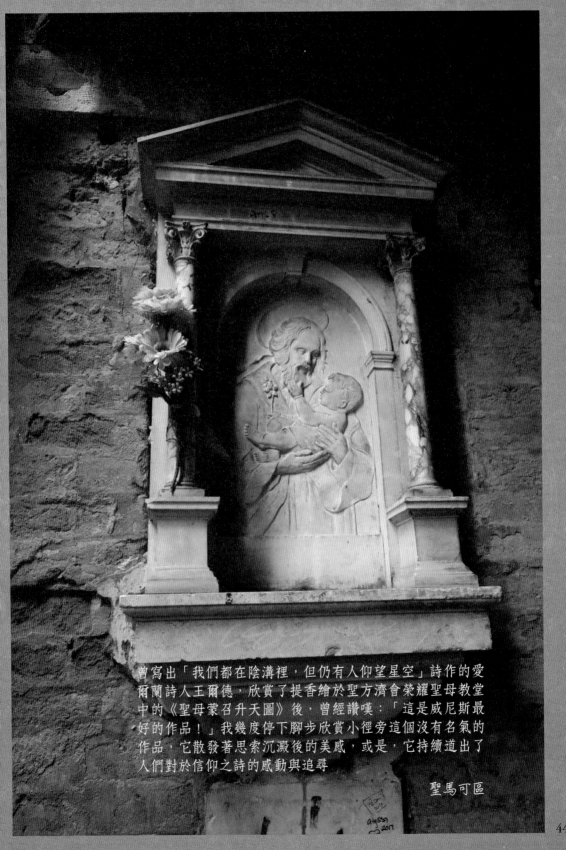

曾寫出「我們都在陰溝裡，但仍有人仰望星空」詩作的愛
爾蘭詩人王爾德，欣賞了提香繪於聖方濟會榮耀聖母教堂
中的《聖母蒙召升天圖》後，曾經讚嘆：「這是威尼斯最
好的作品！」我幾度停下腳步欣賞小徑旁這個沒有名氣的
作品，它散發著思索沉澱後的美感，或是，它持續道出了
人們對於信仰之詩的感動與追尋

聖馬可區

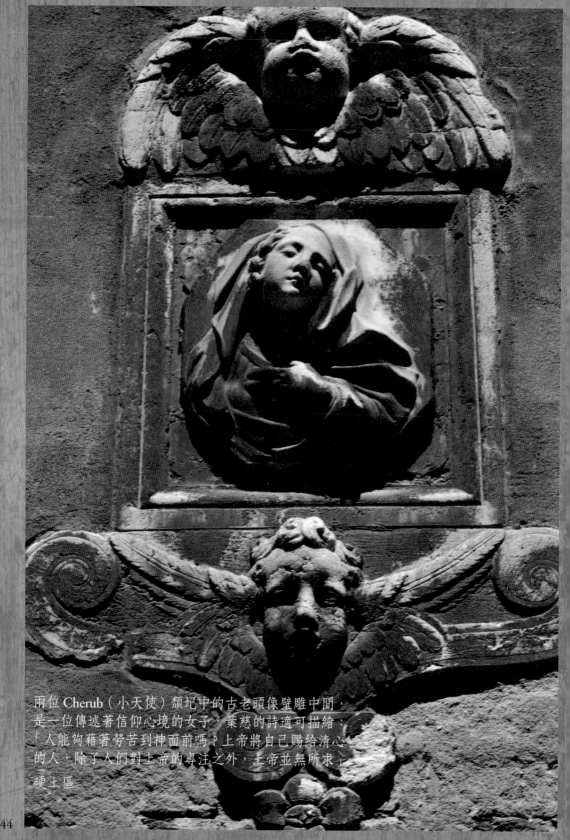

兩位 Cherub（小天使）額坧中的古老頭像壁雕中間，
是一位傳述著信仰心境的女子。葉慈的詩適可描繪：
「人能夠藉著勞苦到神面前嗎？上帝將自己賜給清心
的人，除了人們對上帝的專注之外，上帝並無所求」

硬土區

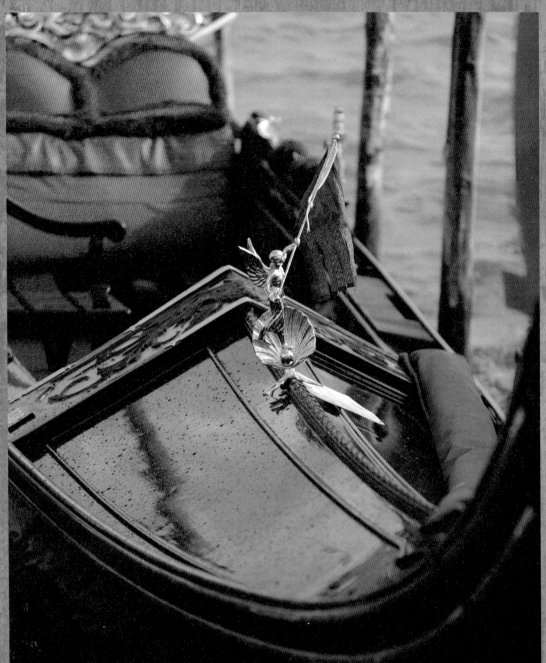

小天使站在金色貝殼上，舉起對威尼斯人而言尊貴的威尼斯共和國國旗。
留下《基督受難》、《墮落天使的背叛》等名畫，出生於威尼斯的提埃波羅，
於其 18 世紀初葉的畫作中，時常繪著孩童的頭部加上翅膀的小天使，
稱作 Cherub，是對《聖經》中「基路伯」天使形象的一種詮釋，
文藝復興三傑之一的拉斐爾及其他藝術家的作品中，
也經常出現 Cherub 的形象，有些小天使的頭像甚至是嬰孩

聖馬可區

聖米歇爾宮水道旁，
艾爾伯托小廣場水井的蓋飾。
是的，水井也有水井蓋飾，
而且市政府設計及維護得很用心，
一個簡單美學就吸引了幾位建築與美術學門的學生，
於井邊熱烈討論了起來

聖馬可區

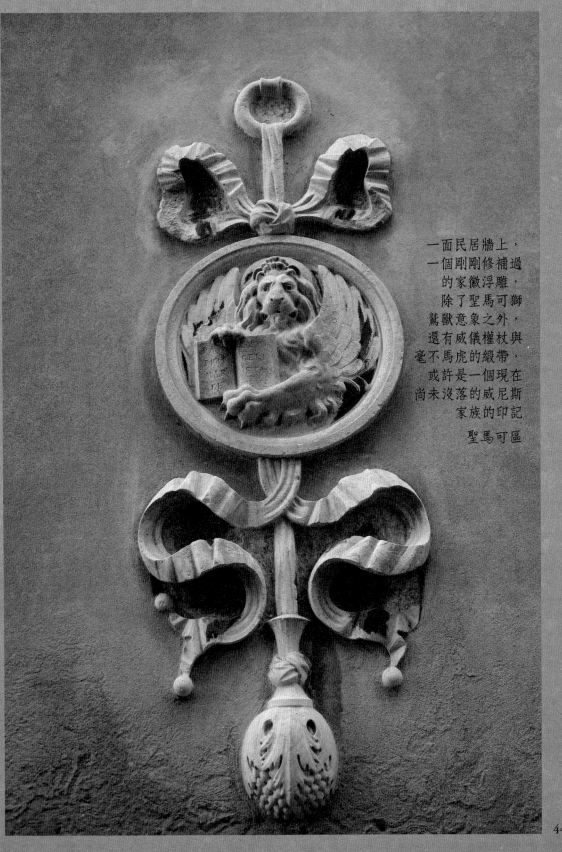

一面民居牆上，
一個剛剛修補過
的家徽浮雕，
除了聖馬可獅
鷲獸意象之外，
還有威儀權杖與
毫不馬虎的緞帶，
或許是一個現在
尚未沒落的威尼斯
家族的印記

聖馬可區

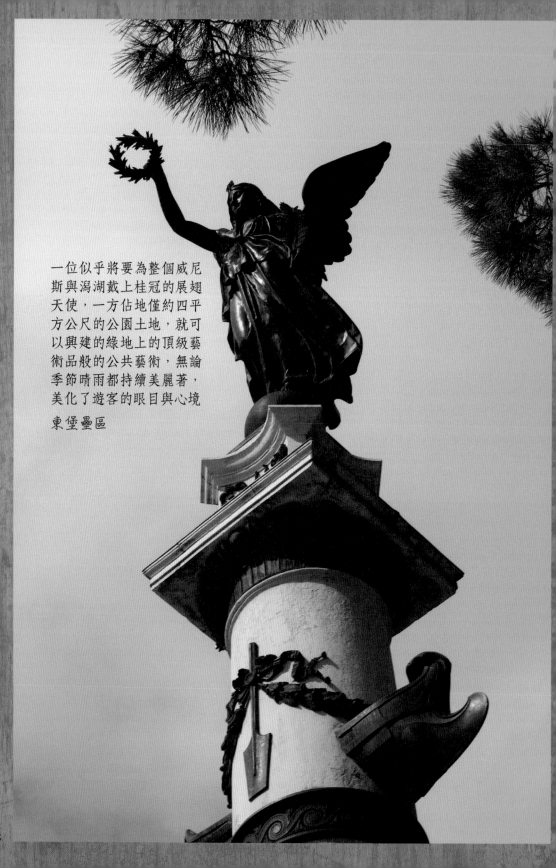

一位似乎將要為整個威尼斯與潟湖戴上桂冠的展翅天使，一方佔地僅約四平方公尺的公園土地，就可以興建的綠地上的頂級藝術品般的公共藝術，無論季節晴雨都持續美麗著，美化了遊客的眼目與心境

東堡壘區

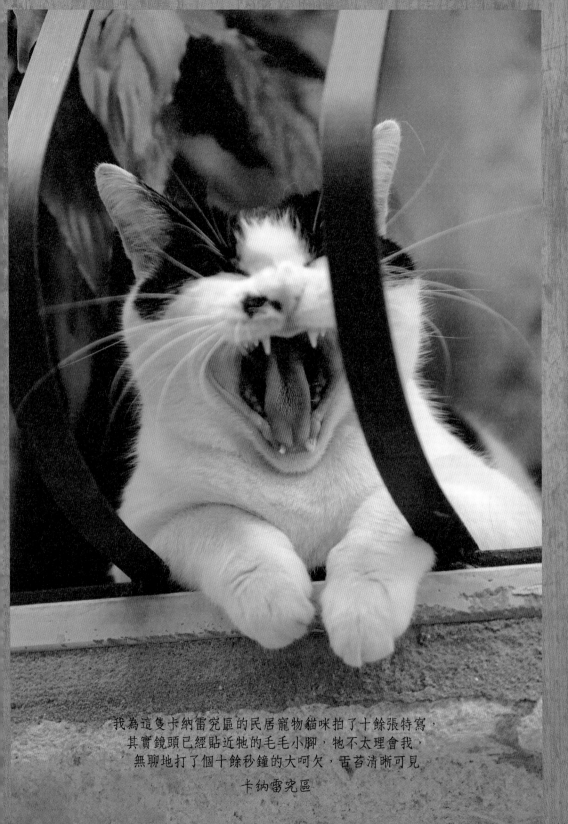

我為這隻卡納雷究區的民居寵物貓咪拍了十餘張特寫，
其實鏡頭已經貼近牠的毛毛小腳，牠不太理會我，
無聊地打了個十餘秒鐘的大呵欠，舌苔清晰可見

卡納雷究區

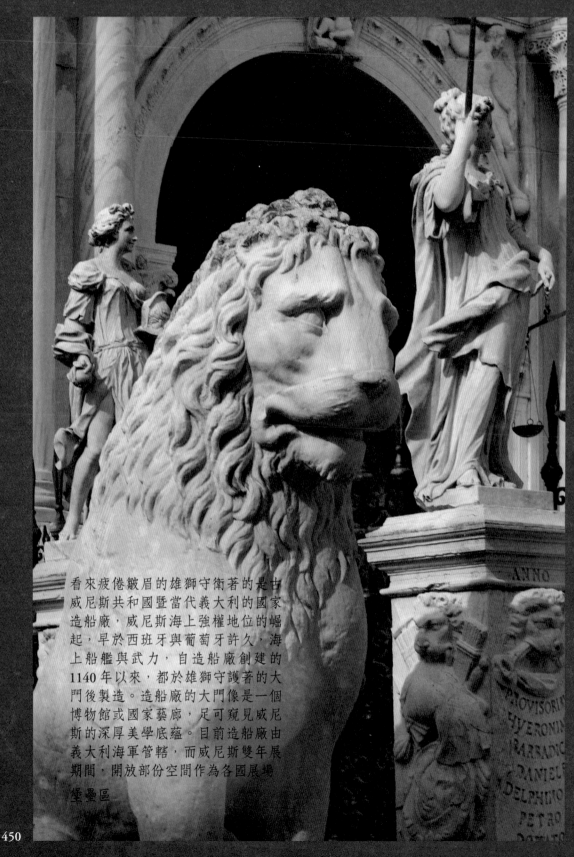

看來疲倦皺眉的雄獅守衛著的是古
威尼斯共和國暨當代義大利的國家
造船廠，威尼斯海上強權地位的崛
起，早於西班牙與葡萄牙許久，海
上船艦與武力，自造船廠創建的
1140 年以來，都於雄獅守護著的大
門後製造。造船廠的大門像是一個
博物館或國家藝廊，足可窺見威尼
斯的深厚美學底蘊。目前造船廠由
義大利海軍管轄，而威尼斯雙年展
期間，開放部份空間作為各國展場

璽疊區

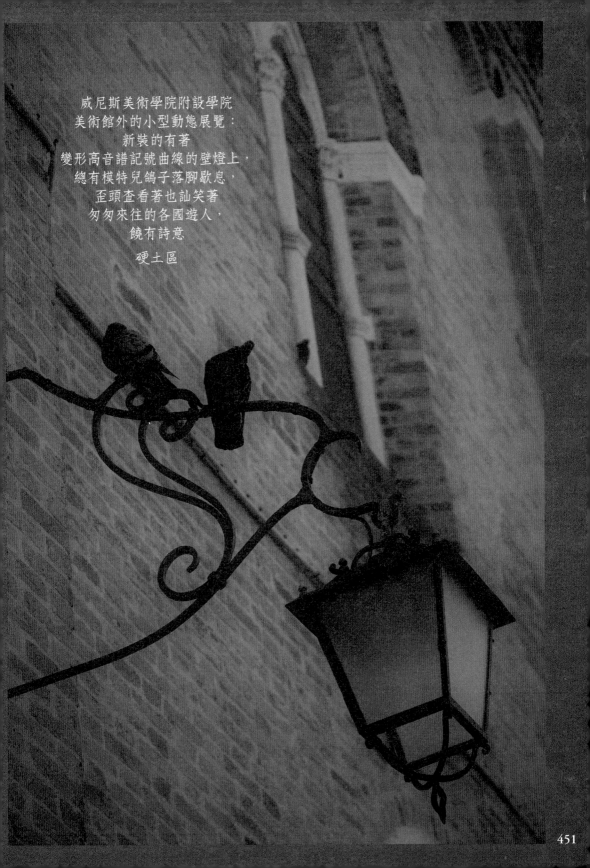

威尼斯美術學院附設學院
美術館外的小型動態展覽：
新裝的有著
變形高音譜記號曲線的壁燈上，
總有模特兒鴿子落腳歇息，
歪頭查看著也訕笑著
匆匆來往的各國遊人，
饒有詩意

硬土區

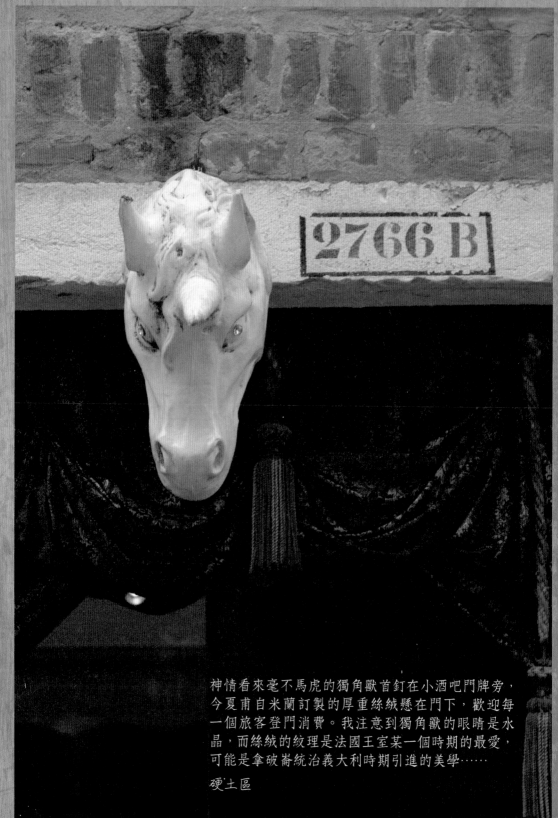

神情看來毫不馬虎的獨角獸首釘在小酒吧門牌旁，今夏甫自米蘭訂製的厚重絲絨懸在門下，歡迎每一個旅客登門消費。我注意到獨角獸的眼睛是水晶，而絲絨的紋理是法國王室某一個時期的最愛，可能是拿破崙統治義大利時期引進的美學……

硬土區

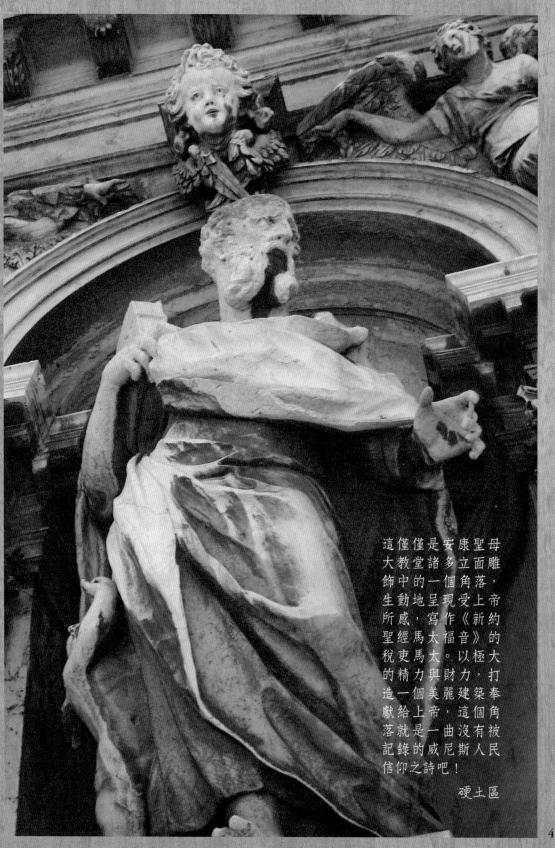

這僅僅是安康聖母雕像面立面一個角落，受上帝約的大打奉角沒有被人民大教堂諸多立角落，呈現寫作《新約馬太福音》的極力與財力，建築一個美麗就是一曲沒有被記錄的威尼斯人民信仰之詩吧！

飾中的一個地呈現馬太福音》的極力與財力，生動地呈現，寫作《新馬太福音》以極大打奉獻給上帝，這就是一曲沒有被記錄的威尼斯人民信仰之詩吧！

所聖經馬太

稅吏馬太與財力，以極

的精力一個美麗建築

造一個美麗

獻給上帝，這沒有被

落就是一曲沒有

記錄的威尼斯人民

信仰之詩吧！

硬土區

尋常且已經剝壞的塗鴉，
竟然就有獨具的美感，
我有些懷疑是水韻漣漣之中
我的錯覺？
或是千年救主之城的美學，
早已經廣布在古城的各個角落了？
朗費羅的名句在牆上閃過：
「心中的秘密，是一個紀念日⋯⋯」

聖馬可區

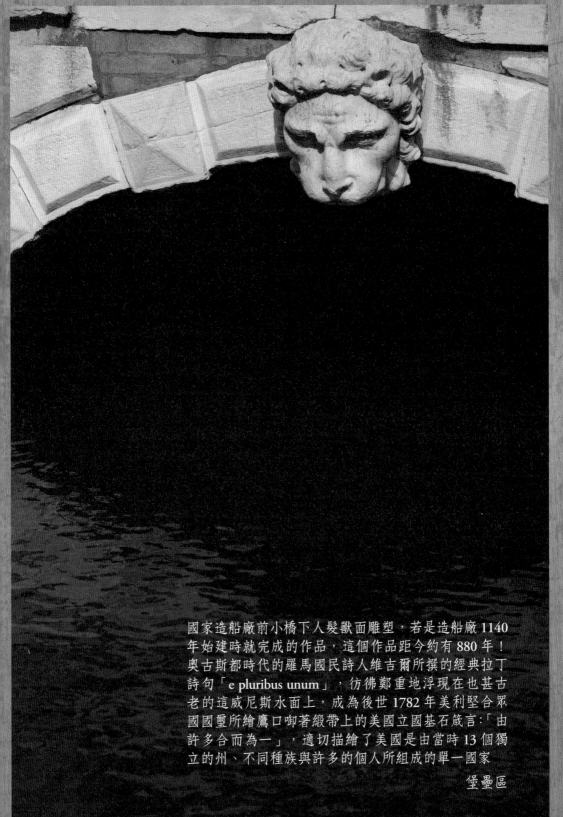

國家造船廠前小橋下人髮獸面雕塑，若是造船廠 1140
年始建時就完成的作品，這個作品距今約有 880 年！
奧古斯都時代的羅馬國民詩人維吉爾所撰的經典拉丁
詩句「e pluribus unum」，彷彿鄭重地浮現在也甚古
老的這威尼斯水面上，成為後世 1782 年美利堅合眾
國國璽所繪鷹口啣著緞帶上的美國立國基石箴言:「由
許多合而為一」，適切描繪了美國是由當時 13 個獨
立的州、不同種族與許多的個人所組成的單一國家

　　　　　　　　　　　　　　　　　　　　堡壘區

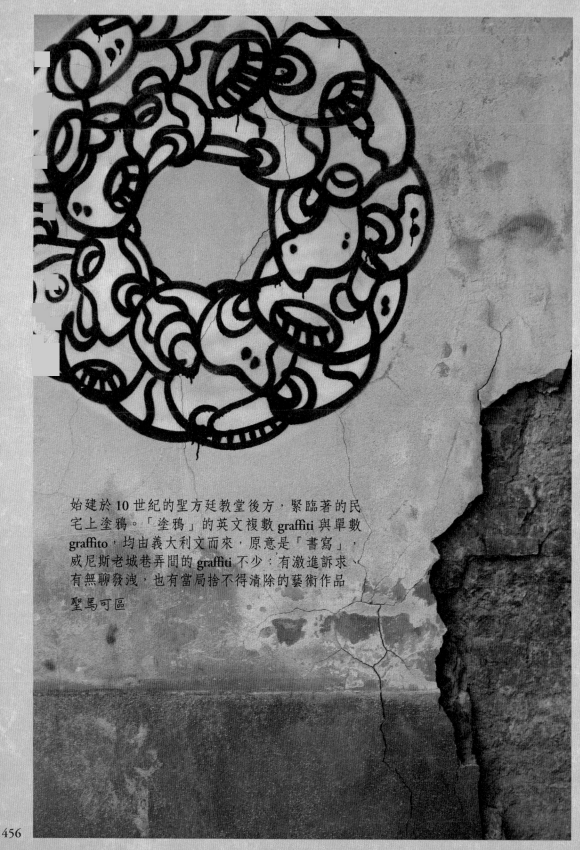

始建於 10 世紀的聖方廷教堂後方，緊臨著的民宅上塗鴉。「塗鴉」的英文複數 graffiti 與單數 graffito，均由義大利文而來，原意是「書寫」，威尼斯老城巷弄間的 graffiti 不少：有激進訴求、有無聊發洩，也有當局捨不得清除的藝術作品

聖馬可區

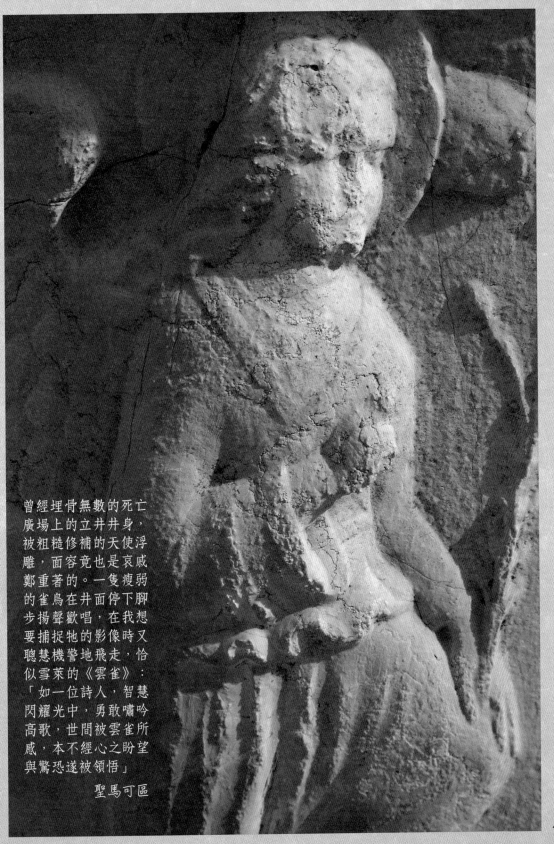

曾經埋骨無數的死亡
廣場上的立井井身，
被粗糙修補的天使浮
雕，面容竟也是哀戚
鄭重著的。一隻瘦弱
的雀鳥在井面停下腳
步揚聲歡唱，在我想
要捕捉牠的影像時又
聰慧機警地飛走，恰
似雪萊的《雲雀》：
「如一位詩人，智慧
閃耀光中，勇敢嘯吟
高歌，世間被雲雀所
感，本不經心之盼望
與驚恐遂被領悟」

聖馬可區

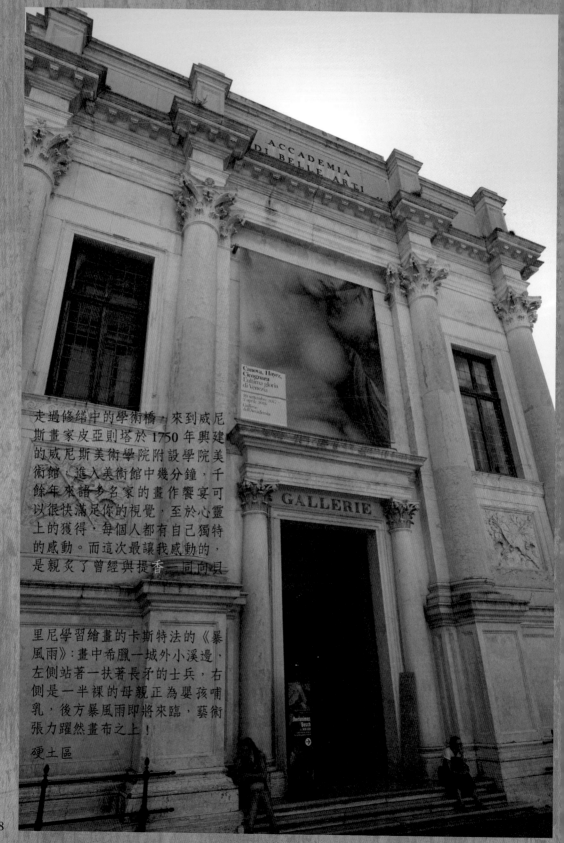

走過修繕中的學術橋，來到威尼
斯畫家皮亞則塔於 1750 年興建
的威尼斯美術學院附設學院美
術館；進入美術館中幾分鐘，千
餘年來諸多名家的畫作饗宴可
以很快滿足你的視覺，至於心靈
上的獲得，每個人都有自己獨特
的感動。而這次最讓我感動的，
是親炙了曾經與提香一同向貝

里尼學習繪畫的卡斯特法的《暴
風雨》：畫中希臘一城外小溪邊，
左側站著一扶著長矛的士兵，右
側是一半裸的母親正為嬰孩哺
乳，後方暴風雨即將來臨，藝術
張力躍然畫布之上！

硬土區

隔了一天的另一個視角。這天下午創建於 18 世紀中葉的學院美術
館裡外都很冷清，但是參觀過程中我的心卻火熱了！我竟同時欣
賞了 14 至 18 世紀引領文藝復興風潮的威尼斯畫派主要畫家，包括：
貝里尼、提香、丁托列托、委羅內塞等，其實達文西名聞天下多
年的《維特魯威人》也在學院美術館收藏之列，可惜我並未目睹

硬土區

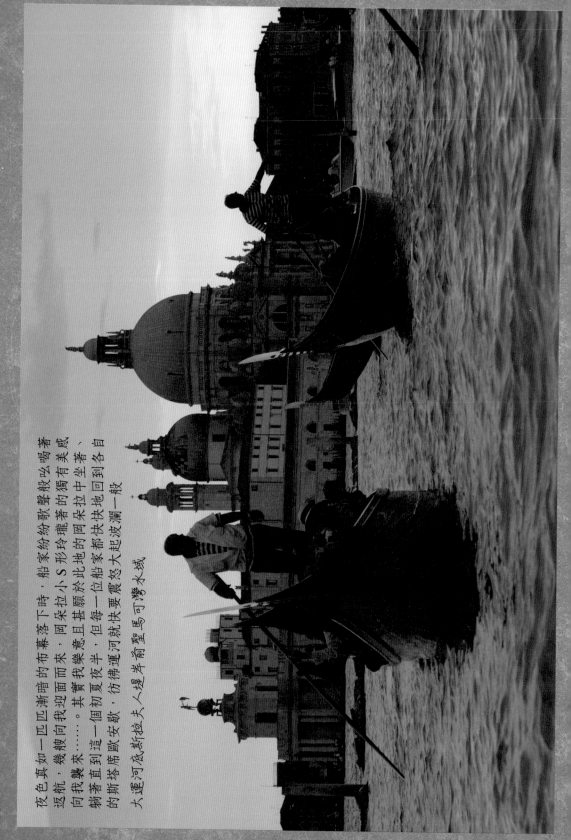

夜色真如一匹匹漸暗的布幕落下時，船家紛紛歌聲般吆喝著返航，幾艘向我迎面而來。岡朵拉小S形玲瓏著的獨有美感向我襲來……。其實我樂意到這一個初夏夜半，但願意於此地的岡朵拉中坐著、躺著直到這一個初夏夜半，但每一位船家都快地回到各自的斯塔席歐安歇，仿佛運河就快要震怒大起波瀾一般。

大運河經斯卡爾各夫人堤岸前至馬可滂水域

又將要入夜，小運河
與小橋上的人潮好像
突然間一哄而散，拱
橋後方建築懸掛著幾
面威尼斯國家旗幟，
一度讓我有身處處文
復興時期，強盛的威
尼斯共和國的錯覺

聖馬可區

461

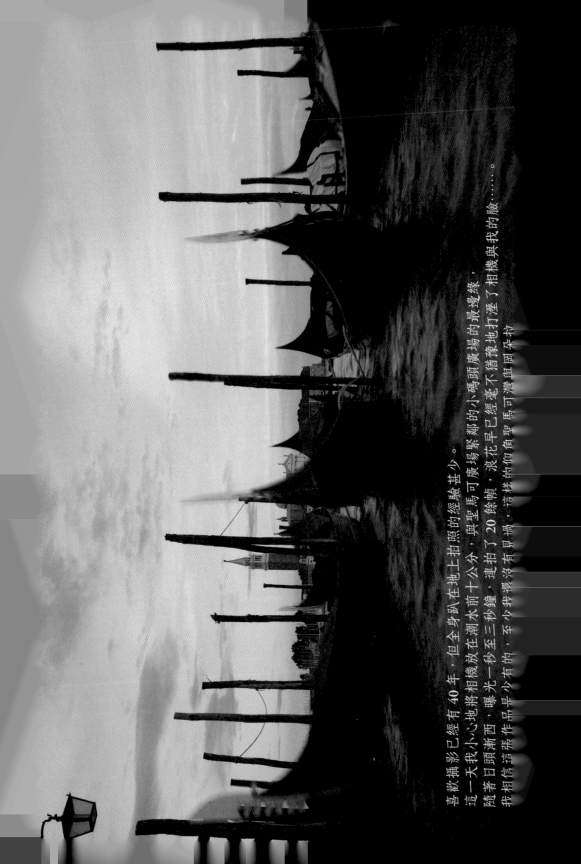

喜歡攝影已經有 40 年，但全身趴在地上拍的經驗甚少。
這一天我小心地將相機放在潮水前十公分，與聖馬可廣場鄰的小碼頭廣場的最邊緣，
隨著日頭漸西，曝光一秒至三秒鐘，連拍了 20 餘幀，浪花早已經毫不猶豫地打溼了相機與我的臉……。
我相信這張作品是少有的，至少我沒浸有見過，這樣的角馬聖馬可聖盤區朵拉

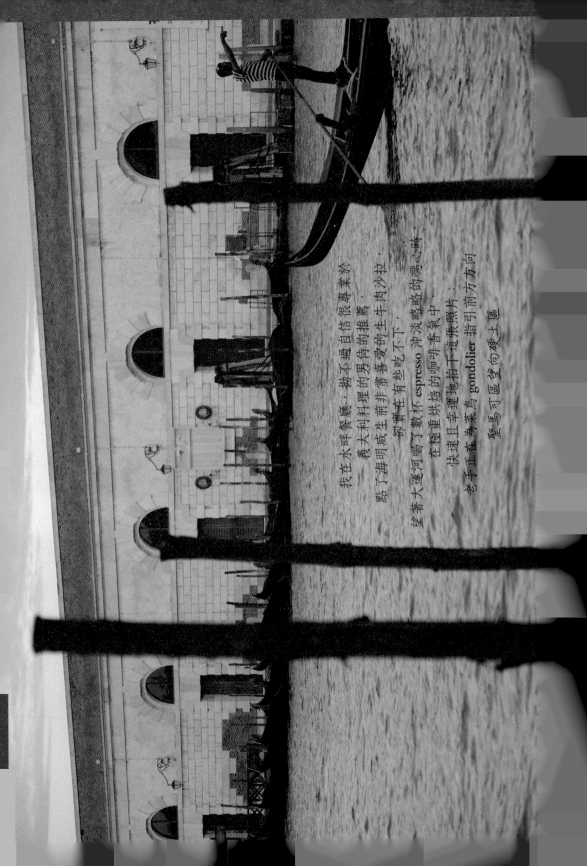

我在水畔餐廳，拗不過自信很專業於
義大利料理的男侍的推薦，
點了海明威生前非常喜愛的生牛肉沙拉，
卻實在有些吃不下。

望著大運河喝了數杯 espresso 沖淡略略的憂心時，
在極重烘焙的咖啡香氣中，
快速且幸運地拍下這張照片：
老手正在為某鳥 gondolier 指引前方方向
聖馬可區望向硬土區

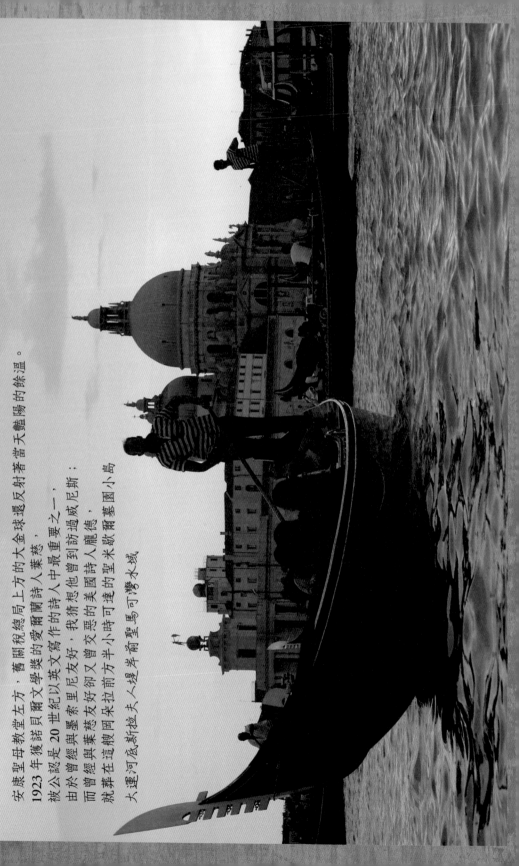

安康聖母教堂左方，舊關稅總局上方的大金球還反射著當天豔陽的餘溫。

1923年獲諾貝爾文學獎的愛爾蘭詩人葉慈，

被公認是20世紀以英文寫作的詩人中最重要之一，

由於曾與墨索里尼友好，我猜想他曾到訪過威尼斯；

而曾經與葉慈友好卻又曾交惡的美國詩人龐德，

就葬在這艘岡朵拉前方半小時可達的聖米歇爾墓園小島

大運河底斯拉夫人堤岸前至齊馬可灣水域

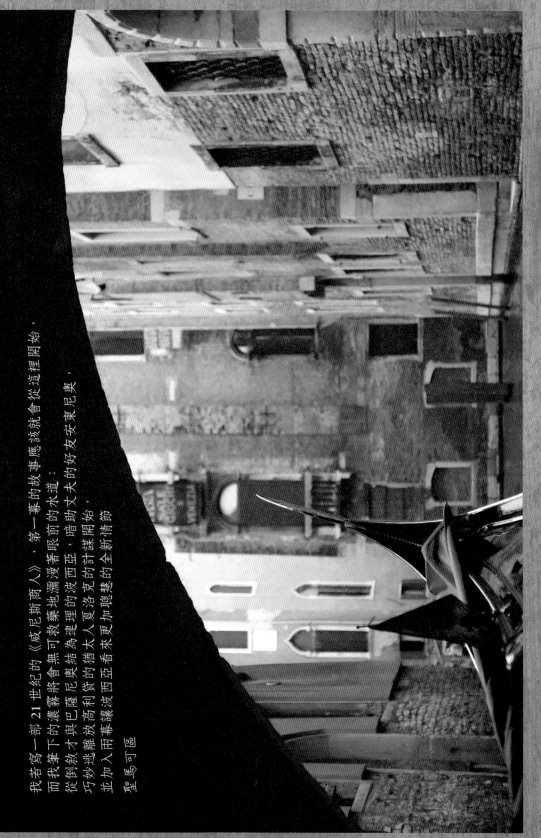

我若寫一部 21 世紀的《威尼斯商人》，第一幕的故事應該會從這裡開始，
而我筆下的濃霧將會無可救藥地瀰漫著眼前的水道：
從我倒敘才與巴薩尼奧結為連理的波西亞，暗助丈夫的好友安東尼奧，
巧妙逃離放高利貸的猶太人夏洛克的計謀開始，
並加入兩幕讓波西亞看來更加聰慧的全新情節

聖馬可區

465

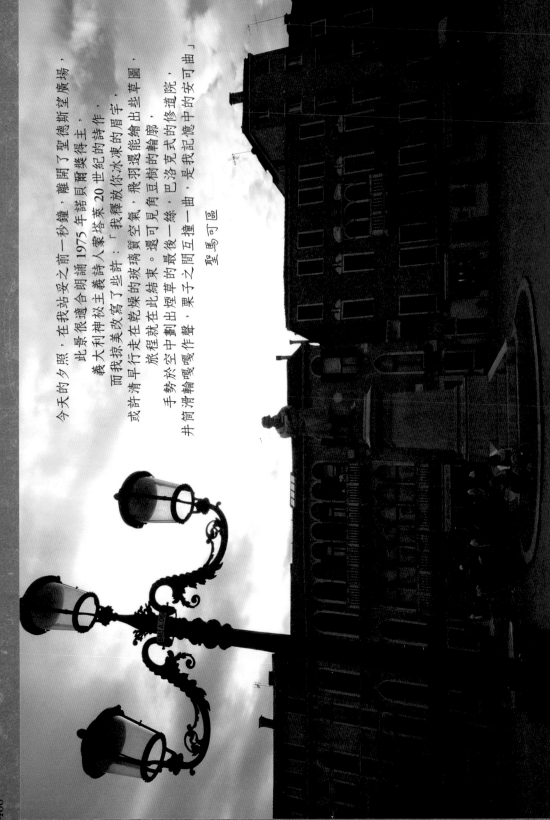

今天的夕照，在我站立之前一秒鐘一秒鐘，離開了聖德斯望廣場，
此景很適合朗誦 1975 年諾貝爾獎得主、
義大利神祕主義詩人蒙塔萊 20 世紀的詩作，
而我掠走美改寫了些許：「我釋放你冰凍的眉宇，
或許清早行走在乾燥的玻璃空氣，飛羽還能繪出些草圖
旅程就在此結束。還可見月角豆樹的輪廓，巴洛克式的修道院，
手勢於空中劃出煙草的最後一絲，栗子之間互撞一曲，是我記憶中的安可曲」
井筒清輪嘎嘎作響，

聖馬可區

466

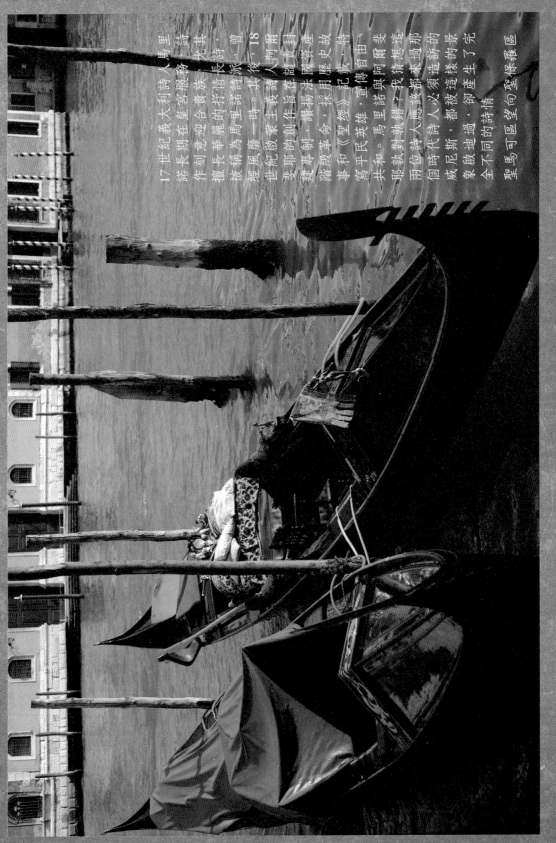

17世紀義大利著名詩人馬里諾長期在皇宮服務，其詩作刻意迎合皇室貴族的行情喜好，被稱為靡風詩擅長，風靡一時。18世紀的馬里諾詩派被經耶穌會主義讚揚為讚美建革命，採用揚起平民階級革命《聖經》記載，革命事寫平民英雄、宣傳自由共和。馬里諾錯對那執對對詩人，猜想造意兩位詩人應該都必須來過這訪的時代啟迪斯，卻被造樣生了完威尼斯，都被造訪的景象不同的詩情全聖馬可區望向聖保羅區

467

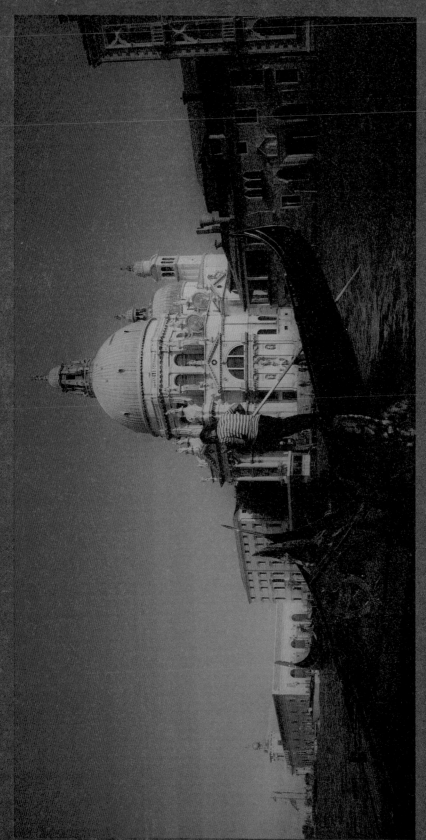

威尼斯千餘年來獨有的美麗元素，
鑲嵌在一個個道地的威尼斯人心中、手中、話語、肢體與互動上。
我原本很想多來幾次陶冶及進習及進深思考的，
是否就將從此散佚了？
就像一些曾經美麗且獨特的文明也已經散佚多年，
而眼前無處可尋一樣？

大運河

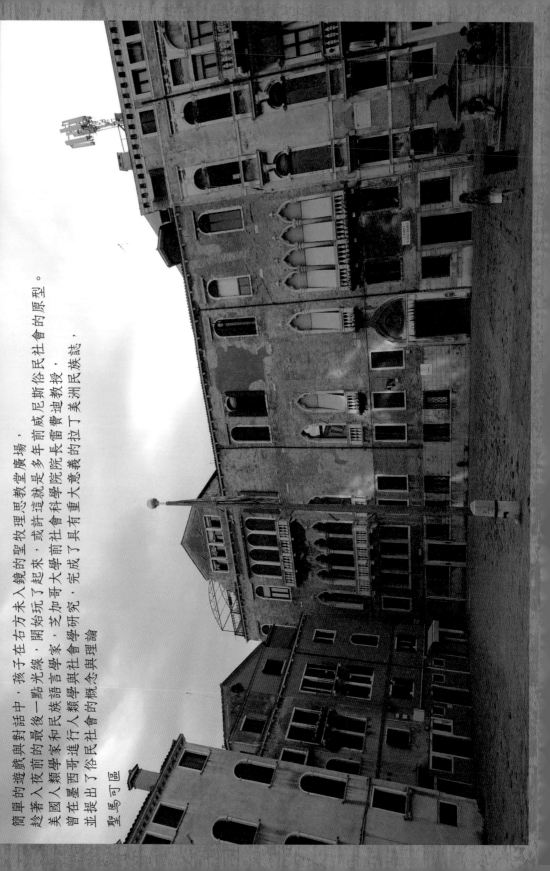

簡單的遊戲與對話中，孩子在古方未入鏡的聖牧理思教堂廣場，
趁著人入夜前的最後一點光線，開始玩了起來，或許這就是古威尼斯俗民社會的原型。
美國人類學家和民族語言學家，芝加哥大學前社會科學院院長雷費迪教授，
曾在墨西哥進行人類學與社會學研究，完成了拉丁美意義大意美洲民族誌，
並提出了俗民社會的概念與理論

聖馬可區

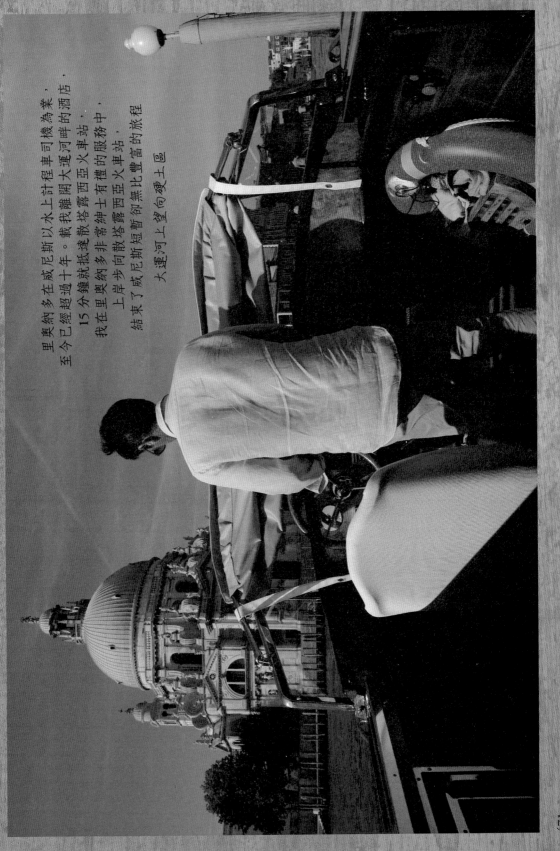

里奧納多在威尼斯以水上計程車司機為業，至今已經超過十年。載我離開大運河畔的酒店，15分鐘就抵達散露西亞火車站，我在里奧納多非常紳士有禮的服務中，上岸步向散露西亞火車站。

結束了威尼斯短暫卻無比豐富的旅程

大運河上望向硬土區

14 世紀的佩托拉克，
曾經與子孫居住在威尼斯躲避歐洲瘟疫疫情，
他是古今所有抒情詩人之中，最受到敬仰的詩人之一，
也是以「佩托拉克十四行詩文體」聞名的義大利早期詩歌提倡者，
對後世整個歐洲詩歌的發展有著深刻影響。
在威尼斯期間我發現，義大利文的語感，
其實就是吟唱著的拉丁詩歌，
這位 gondolier 在我左方的輕鬆吟唱，
讓我彷彿回到 14 世紀，
與人文主義之父佩托拉克坐談著一曲描繪大運河畔戀情的十四行詩

大運河底斯拉夫人堤岸前聖馬可灣水域

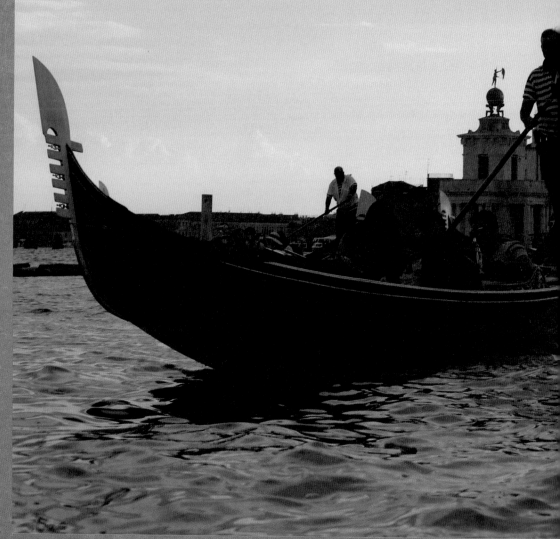

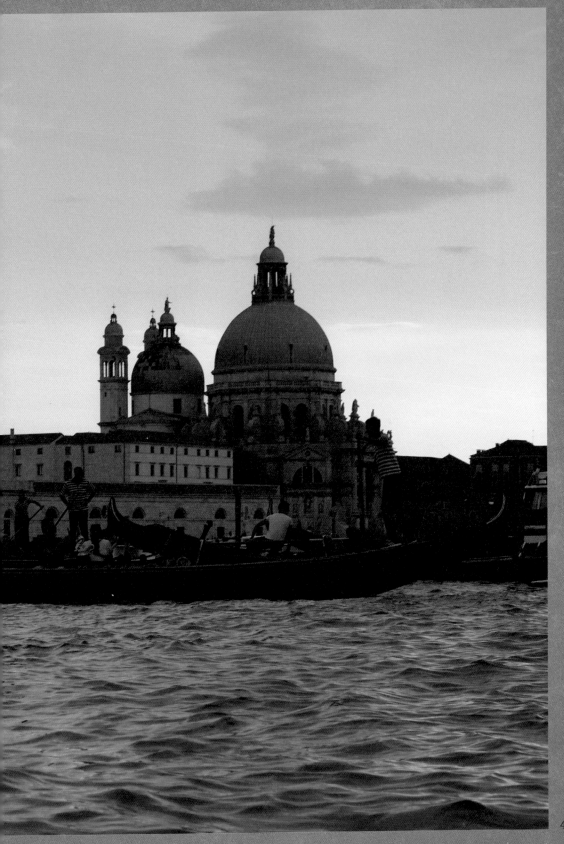

後記
有一個少年人

　　身為本書作者與攝影愛好者，對於一本孕育了一定時日的作品，總是有著企圖的。

　　我的企圖與創作同時也萌生的疑惑是：怎樣的視角，可以讓這本攝影書的可讀性更高一點呢？如何更滿足華人讀者一點？明知自己只是一位非長駐的旅人，不可能創作一本完整的威尼斯行腳，而千餘年至今的威尼斯，須要讓華文讀者多知道些什麼，帶著什麼觀點，再於這本以一幅幅美麗的圖像為主的書中感受到什麼，才是稍微完整或清晰一點的呢？

那些人一同譜寫的詩

　　是詩，也總是詩。我漸漸發現，原來本書創作的過程中，我一心期望著讀者感受到的，是詩意。而詩意，我肯定，可以真正幫助讀者深入感受並理解威尼斯……

　　在威尼斯漫步的時光，並不閒適，匆促趕路卻又期望深入底層產生深刻理解的我，至少曾經與 300 位住民及觀光客有著言語或肢體的溝通。正在威尼斯生活的人們，無論是有著極高社經地位的幾位嘆息橋前麥稈橋上踱著步的英國貴婦，或幾位喪志地在街角蜷曲著軀體的當地或外來乞討者，不論任何國籍與種族，都一同譜寫了威尼斯此地生活的當代詩作：在教堂、在巷弄、在水道中、大運河畔、賣店內外、精品街上，在看似並不顯眼卻有著驚人美絕收藏的博物館、美術館旁……，這些詩作與詩情不完全有機會以文字的型態存留下來，卻真實地發生過，且今天仍然正在不斷譜寫著，有些吉光片羽還美絕、妙絕，匆匆行路的我僅能發現一些，

卻已經收穫滿滿。

　　一個得到多項國際影展入圍且以威尼斯為主題的電影製片團體預言，就目前的現象觀察，到了2030年，威尼斯市區很可能將會沒有一個住民，因為經濟與市場因素，現在53,000位老城當地居民將會全數搬離威尼斯，而屆時每天仍然持續湧入的，將是至少約60,000多位的觀光客，從空中抵達馬可波羅機場、從陸路散塔露西亞火車站、驅車凌駕至威尼斯潟湖（Laguna di Venezia）（這是偌大的地中海上最大的一項濕地）畔，也從水路乘著載滿數千上萬人的郵輪與可容百人的水上巴士，持續造訪威尼斯六大行政區與四個主要外島。大運河上與巷弄、水道之間的景緻，或許將會全由外來觀光客而非當地住民譜寫，當地人的柴米油鹽日常作息所形成的威尼斯生活之詩，也是應該最須要被記錄下來的威尼斯本地詩作，將會有極大的不同！「威尼斯沒有任何當地住民」此事若果發生，作為一位來訪過威尼斯且非常認真尋訪的寫者、攝影者如我，其實不知道應該是要失落還是興奮？

　　興奮的是屆時將是一個更為國際化而多元的威尼斯，威尼斯之詩全數由國際旅人所共同撰寫；失落的則是威尼斯千餘年來獨有的美麗元素，鑲嵌在一個個道地的威尼斯人心中、手中、話語、肢體與互動上，我原本很想多來幾次陶冶學習及進深思考的，是否就將從此散佚了？就像一些曾經美麗且獨特的文明也已經散佚多年，而眼前無處可尋一樣？

　　誠實地說，互動之中態度粗鄙與面露不耐的當地人我見了一些，有禮溫暖的則非常之多，而最普遍的，就是在這個千年水都營生度日，盼望過一點更好的日子的人們。「過點好日子」這麼尋常的人類普世期望，充份表現在一縷縷的笑容與時而些許義大利式誇張的眉宇之間，也正是我所見絕大多數各行各業的威尼斯人的衷心期望。

　　威尼斯或許會是，其實也已經就是許多文化人類學家寶愛的研究場域吧；不，更是詩人，尤其是認真生活創作著的各國詩人由衷繾綣依戀著

的吧。所以普魯斯特追憶著他在威尼斯大運河畔的似水年華：「府邸內的斑岩與璧玉，……高大的建築中有著小小的摩爾式窗台，……還有那一扇扇四葉飾鑲著葉簇的哥德窗櫺。」同時觀察著威尼斯的墮落與精神，也在參與義大利革命的同時，擁有數幢此地水畔美屋與不少僕役、寵物的拜倫，一貫浪漫派詩作的筆觸飛舞著：「杯上的雕刻仍閃閃發光，記載歷任總督的史冊化為塵埃，無人紀念，但那華麗的宅邸，仍珍藏著當年一次又一次燦爛的盛會……」羅伯特白朗寧身為英國維多利亞時代最重要的詩人之一，愛上了威尼斯之後，與詩人妻子伊莉莎白白朗寧常住此地的日子，使他持續發展並強化了戲劇性獨白的書寫風格，於威尼斯過世並期望葬在此地。對威尼斯理解甚深的珍摩里斯的註腳更是貼切，她認為只要來過了威尼斯，「在你日後的一生中，不論身在哪裡，你的雙肩上都會感覺到 Serenissima（義大利文「威尼斯共和國」、「尊貴」與「藝術」的雙關語）！」美國歷來的詩人不少，多年之前就至少有九位詩人選擇葬於威尼斯，例如意象主義與現代派詩風的代表龐德。試想，這麼多鍾情著威尼斯的各國詩人，生前曾經寫過多少歌詠此地、被此地啟迪，而各自風格迥異的美麗詩作？

幾度在聖馬可區與堡壘區、硬土區臨水咖啡座旁聽到安德烈波佳利多首當代的義大利暖意情歌，但我總是不經意地想著：這實在不足以代表我眼前與腳下真實的威尼斯！而生在此地的韋瓦第與提香，我執著地認為，也不能完全成為過往與當代威尼斯的代表……

無論是拜占庭、摩爾、羅馬、哥德、新古典、巴洛克或文藝復興風格，在威尼斯本地混搭之後的建築群——也就是我在大運河上初見時幢幢如詩的許多知名宅第與普通民居——早已經失去了原有各自的專屬或部份調性，而成為道地的威尼斯風格。極目望去，那些已經可以被輕易解構的各種視覺元素：厚實的牆、相對窄小的窗、半圓或四分之一圓拱頂、對稱或有時美學上刻意不對稱逐層開啟的門框窗飾、圓柱與方形卡布奇諾咖啡色煙囪、幾個行政區常有的大膽鮮豔的民宅牆面用色、高大微傾

且不太搭調，卻又能真正融入每一條千年水道的通天塔樓，以及普遍狹窄的建築基地中所常擁著的大量的雕花磚石與精心庭院。豪宅（palazzo）昂然訴說過往，小廣場（campo; campiello）理當娉娉婷婷。小花園（corte）兀自優雅，新藤蔓就一派清新。看似拉丁風情的隨興，居家窗台鑄鐵雕飾、尖頂、小柱、浮雕，又像是有著一位（或數百位）天才建築師整體的精心設計，催促得數十座知名教堂（basilica; chiesa; sinagoga）聳立著的宏偉顯得格外自然，快要突兀的最龐大近萬人搭乘的巨輪駛入潟湖水道時有些謙卑，也讓就將要消逝的斑斑歷史總是閉不了幕地怡然或倖倖然浮現水上……恍惚之間，更使得至今仍然沒有現代化下水道系統的這座水上城市，在亞得里亞海水的亙古寵溺輕撫之下，隱隱透著這一個城市所有人民共有共寫千餘年的獨有詩意。

開始有人類生活於潟湖小島上的紀錄是西元前 337 年，傳說中的建城之日是西元 421 年 4 月 25 日，這一天訂為「聖馬可日」以茲紀念。據說首任總督選任是 697 年，而威尼斯信史所載，總督正式即位於 726 年，這一年也就是威尼斯共和國元年。

威尼斯之詩共譜者甚眾，是所有威尼斯人共同打造的。而整個 550 平方公里的「威尼斯與潟湖」（Venice and its lagoon），都是登錄聯合國教科文組織的世界遺產：「威尼斯始建於 5 世紀，由 118 個小島構成，10 世紀時成為當時全球最主要的海上力量。整個威尼斯城就是一幅非凡的建築傑作，即便是城中最不起眼的建築也可能是出自諸如：提香、丁托列托、委羅內塞等世界大師之手。」

本書第一章，**天成（*Naturally*）**，求婚中的男女、歡聚的家人、一團又一團的遊客、巷弄間的背包客、水中水畔即景，還有當地為著生計奔忙的人們，在聯合國教科文組織所說這些舉世大師的傑作旁，大運河的婉約懷抱著，知名府邸心事重重中，似乎都紛紛大器起來，近處遠處相互運鏡，融合而成為威尼斯生活尋常的一景……

紀伯倫說：「樹木是大地寫上天空的詩」，威尼斯則是千餘、兩千年來，所有本地與外來的威尼斯人共寫在海上的一首詩，這個城市雖全為人手所造，卻又渾然天成，這種獨具的美當然匯聚了大量文藝復興前後藝術家與所有住民的人文底蘊，體現在建築、水文與城市風貌之上，卻又奇特地能夠這麼天成。

船伕（*Gondolier*）們也彷彿天生就是應該要在威尼斯成為船伕一般，於本書第二章中，亞得里亞海灣上與行舟於眾水道（rio）間的 waterman 詩意甚濃，視所有目前 455 位（我如同正要發表博士論文的社會學家一般數度嚴謹求證過）以此為業的船伕個性與氣質而定。水道阡陌縱橫之中，船伕行舟的律動時而飄逸、忽而急切、表情豐富、相互吆喝打趣交談，有的唱起了古典歌劇或當代情歌、救主頌歌，與小舟中各國遊客一同打造著 2018 初夏的水都風情，搖槳時篤定自信的船家不少，匆匆忙忙想多跑一趟賺到這一季觀光旺季機會財的也甚多！而船體外觀卻是一致的貴氣卻也有些平凡地黑著……。威尼斯 gondola 的外觀設計據說原本是有著多樣風格的，尤其 16 世紀國勢強盛時的岡朵拉極為艷麗，當地的貴族經常乘著以華麗絲緞與雕刻裝飾的岡多拉隨處炫富，以至於威尼斯政府在 1562 年頒布法令遏止歪風，規定了黑色就是岡朵拉唯一的顏色並統一其外型，唯有特殊的節期時才允許較多的裝飾。歷史上另有一說：14 世紀中葉的歐洲被黑死病的陰影籠罩著，威尼斯因瘟疫而死者多達當時三分之一的人口，一具具待處理的屍體每天藉著岡朵拉平靜悲戚地運送著，政府也因此開始嚴禁奢華之風，而以岡朵拉的純黑表達對疫病死者的沉痛哀悼，並一直沿用至今。幾度乘著 gondola 行在狹窄的水道中，水上詩情竟是不禁滿溢著：11 世紀岡朵拉全盛時期，竟然曾經有一萬多艘彩蝶般輕盈優雅於水道與潟湖之上！努力想像一下，那是怎樣的動人景緻？

巷弄（*Calle, Sottoportico, Ramo*）於本書第三章，讀者不妨看看這個世界上極為有趣的許多巷弄吧！無論是 calle larga（較寬的巷道）、calle（街道）、sottoportico 或是 sottoportego（建築物下方非常狹窄的巷道），以

及我曾經試著數過但數不清也總是忘記了數目的 ramo（小巷，尤指死巷）。博物館與大宅第（palazzo）、小民居處處的巷弄中，不小心就撞見義大利第一所，也是歐洲第二所商業專科學校威尼斯大學（Cafoscari University of Venice）。而不遠處的威尼斯建築大學（Università IUAV di Venezia）代表了義大利歷史與當代建築專業的基石，威尼斯藝術學位課室旁巷弄中不僅頻頻飄出書卷味，還有超過百年的威尼斯雙年展藝術節慶（La Biennale di Venezia）風情，其中包括了威尼斯電影節活動，我幾度開心卻大意地走過台灣 2018 年此次也參展的威尼斯建築雙年展的多個場址，明明徒步走過了甚至參觀過了，卻又感覺好像錯過了什麼！其實是太豐富了：由巷弄蜿蜒翩翩串起的威尼斯城——據說小巷約有 3,000 條——整個就是一座巨大的藝術館！

巷弄是起點，也常常是橋樑（ponte）盡頭，河岸（riva）、川廊（sotoportego）、河畔步道（fondamenta）的終點，虹膜中快閃過去的常有淚水，長年羊腸著的也是抹抹的笑意。巷弄之中就是千萬個已述說或未曾被傳誦的威尼斯故事的肇始，巷弄之中也是故事的曲終或是另一齣續集……。小巷中帶著盼望地總會撞見一處岡朵拉船伕候客處（stazio），闖進了鋪設齊整寬敞的大道（salizzada）時總有喜悅。巷弄中來到聖馬可廣場旁的購物街道（ruga），巷弄中可穿過里亞托橋兩岸美麗小巧的採買小弄（rughetta）。猶如歷史差派的資深導遊，小巷引著人們走過宮殿（Ca'）、府邸（palazzo）、庭院（corte），又是一位不羈的少年，讓我對青翠或陰鬱的庭院之內（cortile）好奇重重。巷弄穿過運河與小巧的水道，與水道上大小橋身不經意疊架相擁就增添了風韻，點燃了甫失去謬思之詩人新穎的詩情，再寫下一篇全新的美詩。巷弄圍繞著教堂（chiesa）、鐘塔（companile）與大教堂（basilica），洗滌全人全心。而逡巡有著豐富歷史可以餵養許多當代年輕的莎士比亞筆鋒的古倉（fontego），心靈立時可以翱翔，小巷中不經意來到了幾處寬廣了一千餘年的碼頭（molo），揹著行囊就有翅膀，可以飛向世界！

本書第四章，**翦影**（*Silhouette*）。威尼斯「無疑是最美麗的人造都市」、「威尼斯是歐洲最浪漫的城市之一」、「全球最美麗的十大城市第一名」、「救主之城」、「尊貴之城」、「亞得里亞皇后」、「水之都」、「面具之城」、「橋樑之城」、「漂浮之都」、「運河之城」……。得時或者不得時（例如我持著不輕的單眼相機的右手肘已經浸在大運河水中；或是在搶拍美絕夕陽時，為了有著最脫俗的異於他人作品的視角，不得不幾度全身趴在聖馬可碼頭邊緣聖馬可灣黝黑的波濤前運鏡），我拍下了不少翦影。優雅的法文 Silhouette 詮釋傳統翦影為單色的且常以黑色為主，是一種古老的描繪主題輪廓的藝術型態，本書中我的翦影——旨在勾勒出威尼斯的輪廓——則是儘量更豐富多彩了一些！

拿破崙目睹了他所征服且統治的威尼斯約十年，幾乎是歐洲共主的他對多人公開說出了心聲：「聖馬可廣場是全歐洲最漂亮的起居室。」奧地利接續法國統治威尼斯約 50 年，第一任奧地利帝國首相也是第二任外交大臣梅特涅，說出了著名的（不幸地，這也很可能是真心的）貶抑：「整個義大利（當然包括威尼斯）只是個地理名詞！」1866 年，在義大利的三次獨立戰爭聲中，威尼斯共和國這個於 14 至 16 世紀全球最富裕的海洋之珠、東西各國文明交會樞紐，正式被併入了義大利王國，其後不到十年間，早已經歷了各國文明薈萃因而藝術底蘊無比深厚的威尼斯——此時已經從一個千年共和國搖身一變成為一座義大利轄下的城市——放下了曾經征服亞得里亞海至愛琴海，極盛時期統治約 250 萬人的無往不利的刀槍，於 1885 年盛大啟動了至今持續影響著世界的第一次威尼斯「藝術雙年展」（Biennale Art Exhibition），以深入人心的藝術而非強加的蠻橫武力，更加折服世人。

詩啟動了乍到時我對威尼斯的多重想像，返台後迄今，詩也成為我對此次旅程的粗疏註解，讀者不妨以本書為簡單的藍本，自己解讀並繪出自己的水都詩作……。英國文學新浪漫主義的代表詩人，也是蘇格蘭小說家與旅遊作家，還曾經創作了可愛童詩的史蒂文森說：「葡萄紅酒是裝瓶了

的詩意」，威尼斯明顯是裝不了瓶的詩意（哪裡來的超巨大瓶身），卻又分明是裝了無數瓶，多年來也已行銷了全球無數人次的詩意！我在行腳途中攝下也側寫了一些，今日成書，詩意化成了縷縷剪影，盼與讀者分享。

是詩，也總是詩。

有一個少年人

漫步威尼斯，各個社區基督信仰的發展歷程與對上帝的崇敬背景無所不在，信仰之詩──我想，或許是最值得援以探究威尼斯的視角。

藝術與歷史名勝約 450 多處，其中有 120 座哥德式、文藝復興式、新古典及巴洛克、羅馬與拜占庭風格教堂，64 所修道院，40 多座宮殿，加上隨處可見聳入藍天的 120 座教堂鐘樓，建築本體與巨量的藝術雕飾畫作，難以細數與細述地，都彰顯或內隱著基督信仰的意義。不僅教堂與古蹟，信仰之詩濃重的意象，更銘刻在威尼斯處處的府邸、民居闕台與來來往往人們的心版上⋯⋯

威尼斯千餘年來泛基督信仰昌盛，至少曾經昌盛，現在威尼斯最重要的建築群，也就是興建自始目的在於尊崇上帝的教堂！須付費參觀、盛名於世且具極高藝術價值的教堂就有約 20 個，個個都是重要的人類共有世界遺產，正被聯合國與義大利政府珍視維護著，難怪珍摩里斯會幾度寫道：「整個威尼斯的多色彩和豐富性，有極大部份來自於此地的教堂⋯⋯，威尼斯的教堂非常地明亮又美麗！」

作為威尼斯也是全歐洲文藝復興早期建築的代表作，奇蹟聖母堂（Santa Maria dei Miracoli）優雅地矗立於卡納雷究區。拜占庭與羅馬風格兼具，聖十字區的施洗約翰斬首堂（San Giovanni Decollato），教堂內與周邊社區，懷抱著許多建堂以來的動人故事。威尼斯基督信仰多宗派林立且相互尊重，亞美尼亞族裔社區的國家天主教亞美尼亞聖十字堂（Santa

Croce degli Armeni），已在此地服事其人民多年。落成至今約 1,100 年，聖撒母耳堂（Chiesa di San Samuele）中據傳藏有《舊約聖經》中所述，膏立以色列大衛王的先知撒母耳的屍骨。聖保羅區的里亞托聖雅各伯教堂（San Giacomo di Rialto），被公認為威尼斯最古老的教堂，距今至少有 1,600 年！於教堂內聽著牧者傳講上帝話語，靈命飽足之後，人們走出教堂到旁邊的市場買菜回家料理果腹，是過去 1,600 多年來不變的景象。修士一律披著黑色斗篷的道明會玫瑰聖母堂（Santa Maria del Rosario），至今則保留了既古老又華麗的洛可可裝飾，信徒每週上教堂聚會都可欣賞完成約 300 年的洛可可藝術。堡壘區聖彼得聖殿（Basilica di San Pietro di Castello）位於堡壘區東側的聖彼得小島（San Pietro di Castello）上，最遲興建於 7 世紀，1451 年到 1807 年，曾經是天主教威尼斯教區的主教座堂，一次世界大戰期間遭到無情又無知的轟炸。靠近三拱橋（Ponte dei Tre Archi）卡納雷究區同名廣場上，有著建於 15 世紀的聖約伯堂（Chiesa di San Giobbe），是黑死病平息後威尼斯人同心奉獻所造獻給上帝的五座感恩教堂之一，教堂內有知名雕塑家的作品，以及現在收藏於硬土區學院美術館中的祭台畫名作。聖馬可區聖馬可廣場上的聖馬可大教堂（Basilica Cattedrale Patriarcale di San Marco），當然是最知名於世的，1807 年起，聖馬可大教堂成為天主教威尼斯主教區的座堂，同時是威尼斯主教駐地。

　　矗立在運河畔、小巷底，一幢的轉角再發現一幢，這些威尼斯教堂猶如從天而生……

　　教堂本身縱然美麗，教堂內外的藝術品當然珍貴，但是其實我更感興趣的，是教堂內外那些忠於信仰的眾多基督徒們，源於真實或是部份傳說，曾經身體力行服事了一代又一代政經弱勢的威尼斯人，成就了無數動人——可惜絕大部份沒有留下紀錄——的信仰之詩。例如悔改瑪麗亞堂（Santa Maria delle Penitenti）曾經是幫助從良妓女展開新生活的慈善機構，目前是聖洛克大會堂（Pio Loco delle Penitenti）建築群的一部份，牆垣與華美的藝術品猶在，留下的感人故事卻鮮少，當地也沒有耆老可詢。

位處曾經甚為貧窮的漁民居住地，乞丐聖尼古拉堂（Chiesa di San Nicolò dei Mendicoli）至今仍然傳頌著，牧者尼古拉以一些基督徒熱心捐贈的金錢，勇敢出面拯救了當時幾位少女免於賣淫。安康聖母大教堂（Basilica di Santa Maria della Salute）的名氣甚大，是蔓延歐洲的恐怖瘟疫黑死病消退之後，威尼斯人們至今信仰所繫的著名地標，聖公會聖喬治堂（St. George' s Church），則是英國國教傾大英帝國國家之力，傳揚上帝福音並於威尼斯服務不分族群的人們多年的重要象徵，這兩座知名教堂中我也未能發現傳世事蹟，只有往來如織的遊人。由難民創建，並以保護從各地湧來的難民為職志的，是聖亞博那堂（Santa Aponal），現在仍致力於服務不時湧進歐洲的全球難民。共濟會（Freemasonry）創建了「神之家」，是早期的社會服務機構，曾經收容貧窮的弱勢女性，也曾經是製作當地工人所須麵包的烘焙工廠，現在則是老人安養中心。容易辨識的披著灰袍的方濟各會（Ordine Francescano）修士，長年以利多聖尼可拉堂（San Nicolò al Lido）為基地，服務了好多個世代航行於碧海藍天之下的各國水手們，水手出海前或返航後，此堂就是他們精神的家，但很不幸地，1202年，第四次十字軍東征的部隊就是從利多聖尼可拉堂開拔……

這些都是威尼斯現今尚存或是已經隱沒於歷史中的信仰之詩吧，幾度身在大運河 gondola 鳳尾扁舟之上，以及踽踽獨行在亞得里亞潟湖海水邊，我不禁忖度著：信仰之詩最知名且因此永遠改變了威尼斯面貌的，當然就是基督徒馬可，以其精彩的人生所寫下的《馬可福音》了！

馬可的母親馬利亞，是西元元年之後那個基督信仰初興的世代，猶太地耶路撒冷社會上重要且富有的仕女，馬可的家為眾人打開，就是初代猶太人基督徒聚會頌揚上帝的場所，甚至於，這個家可以說是人類第一個基督教會（教堂），以及初代教會的「全球發展總部」！馬可從小就是在基督徒的家庭聚會之中成長的，馬可的舅舅是初代猶太基督教會重要的人物巴拿巴，曾與《新約聖經》記載重要的福音使徒保羅，一同旅行佈道，馬可也曾經參與保羅與巴拿巴合一以及各自的福音行動，將基督信仰直接、

間接傳到了羅馬帝國的許多城鎮。不僅是寫了 14 或 15 卷《新約聖經》的使徒保羅於廣傳基督福音事工上的重要幫手，基督徒馬可，也被寫了《新約聖經彼得前書》與《新約聖經彼得後書》的使徒彼得，視為親生兒子一般寶貴！保羅被迫害繫獄即將臨終時，也寫信央求馬可來到羅馬：「因為他（馬可）在傳道的事上於我有益」，這封信就是《新約聖經提摩太後書》。

而《新約聖經使徒行傳》記載，馬可在傳道旅行時曾經軟弱逃避，就像許多基督徒曾經逃避一樣；馬可極可能畏懼旅程中的危險，如同許多基督徒也曾經懼怕一樣。除此之外，馬可自己寫在《馬可福音》中，描述他這個當時的少年人在人生關鍵時刻的巨大失敗：「有一個少年人，赤身披著一塊麻布，跟從耶穌，眾人就捉拿他。他卻丟了麻布，赤身逃走了。」裸著身子奔逃的馬可並不光彩，裸身逃跑的那一刻，這個大孩子面對國家武力、懼怕政治強權、背離堅定信念、離棄深愛他的救主⋯⋯。這就是真實的《新約聖經馬可福音》作者，也是自此永遠改變了威尼斯風貌的基督徒馬可的經歷，雖然中世紀「守護神」觀念下，這個「少年人」長成青壯之年慘死之後，從埃及被運到威尼斯的屍骨與之後所發展的聖馬可翼獅意象，成為威尼斯的守護者與城市象徵至今將近 1,200 年，但，他自己人生的視角是什麼？

馬可自己以生命的經歷寫了一首抑揚頓挫的信仰之詩：從懦弱到勇敢、從奔逃到面對，從倉皇逃離危險到走入人群服事，從珍惜小小少年人的生命，至終毅然拋下一切為主殉道！年少時的奔逃及躲避或許是直覺、氛圍與情緒，但年長時的殉道卻是再三鄭重的認真選擇！因為馬可絕對有機會選擇前往較安全的城市或區域傳播福音、牧養教會！少年馬可與青壯之年馬可的視角，因為信仰進深並親自經歷了上帝，有了極大的不同。選擇留在親自建立並牧養基督徒群羊的埃及亞歷山大城中，外邦仇敵的敵視每日不斷，終於盡職盡忠至死，被粗繩套住頸項兇殘地拖行街道殉道時的肉身當然痛苦至極，但我相信他的內心卻是十分篤定的，如同視

馬可為親兒子的使徒彼得，被迫害時選擇被倒釘十字架殉道一般淡然，據說彼得臨終前的名句是：「我不配與我的救主耶穌基督同釘十字架，請將我倒釘吧！」而至終馬可成為威尼斯人的城市守護神，我想他若有選擇，是不願與不快的：馬可自小親炙了樂意死在十字架上拯救世人脫離罪惡綑綁的救主耶穌，一定知道自己只是個並無神力的凡人，年少時還曾倉皇裸身逃命，甚至於親自寫下這一段經歷於《聖經》中坦然傳世，怎能有守護整個城市的氣力？至於被封聖成為「聖馬可」，我猜想現在身在天堂的馬可會認真地說：我只是一個平凡的少年人，蒙受上帝的恩典，得有機會傳揚福音，我並不是一個聖人……

馬可的作品《新約聖經馬可福音》中，馬可行文如書快詩，極為求真，宛若不快吐快快成篇，似乎就要為上帝殉道而來不及一般，文中曾有 34 個句子都是用「和」字連接，將所思與文句快快串連起來，《馬可福音》中也用了 30 次「立刻」、「即刻」，馬可焦急奔忙之心溢於言表。歷史上證明其實他來得及寫成寶貴的《馬可福音》，且《聖經》四福音書中最早成書的《馬可福音》，日後成為使徒馬太、路加、使徒約翰等三人寫作《馬太福音》、《路加福音》與《約翰福音》的重要參考，至此，從四個層面、四個視角描繪耶穌基督「君王」（《馬太福音》）、「僕人」（《馬可福音》）、「完全的人，人子」（《路加福音》）與「真神，神子」（《約翰福音》）的《聖經》四福音書齊備了！馬可的信仰之詩《馬可福音》，成為第一手資訊與第一本福音書，不僅作為馬太、路加、約翰寫作另外三本福音書的參考，更幫助了後世超過百億人認識並接受救主基督為生命中的主。

華茲華斯對詩的定義是：「在寧靜中重新蒐集的感情」，文學史上雖然總有佳作成詩於詩人處於狂亂與失序之中，如華茲華斯於寧靜中再撿拾反芻片羽吉光成詩的理解，作品總是較為美好有緻。少年馬可一直到成年乃至於壯年，歷史傳述馬可一手建立了北非大城亞歷山大港基督教會，直到 60 餘歲被仇敵以馬匹拖行街道慘死殉道之前，都奮力於傳揚基督福

音！雖然他的生活應該常常在傳揚上帝福音而被逼迫恐嚇的急促之中，終有上帝的許可與祝福，或許在馬可心中，《馬可福音》正是一首醞釀多日描繪世人救主的長詩吧。

是詩，常是詩，也總是詩。馬可的信仰之詩發展軸線是：參與、相信、逃跑、疑慮、竭力思索、或許悔恨、些許澄靜、漸漸篤定、奮力傳揚、大大受苦、不住禱告與十分滿足……，而他所選擇或不再逃避的痛苦殉道不僅不是枉然，還影響了後世許多的少年人如我年少時，檢視並書寫自己生命的信仰之詩……

好詩經常傳遞著重大的意義，且本身也就是重大的價值，信仰視角的人生好詩，意義與價值當然甚大，基督徒馬可若不是親自撰了珍貴的信仰之詩，更確切地說是以其目睹與經歷一字一句寫下了傳世史詩《馬可福音》，死後 700 多年接近 800 年，傳說中馬可被亂葬於亞歷山大城的無足輕重的屍骸，也不可能全面地影響了漂浮在潟湖之上的海上強權威尼斯，而影響了威尼斯之後呢？他的基督信仰史詩《新約聖經馬可福音》，更影響了全世界……

是詩，常是，也總是詩。這就是我的詩一般的威尼斯，《詩的威尼斯》。

<div style="text-align:right">

2019/2/25 子夜
于台灣台北

</div>

本書人名依序索引

詩的威尼斯 攝影集
Poetic Venice

作　　者　羅旭華
責任編輯　張云
封面設計　化外設計
內頁美編　楊玉瑩

出版發行　心恩有限公司 The Vine Publishing
地　　址　台北市信義區松德路12號8樓
電　　話　02-23432540
電子郵件　joshua@ome.com.tw
　　　　　joshualo.666@gmail.com
網　　站　https://joshua-the-vine.wixsite.com/website
承 印 廠　晨捷印製股份有限公司

初 版 1 刷　2019年6月
定　　價　680元

國家圖書館出版品預行編目(CIP)資料
詩的威尼斯攝影集 / 羅旭華作. -- 初版.
-- 臺北市：心恩, 2019.06
　　面；　公分
ISBN 978-986-97846-0-3(平裝)
1.攝影集 2.旅遊文學 3.義大利威尼斯
958.33　　　　　　　108008277

https://joshua-the-vine.wixsite.com/website